KB181833

사냥으로 본 삶과 문화

필자소개

심승구 한국체육대학교 교양학부 교수
임장혁 중앙대학교 민속학과 교수
정연학 국립민속박물관 학예연구관
조태섭 연세대학교 역사문화학과 겸임교수

(가나다 순)

한국문화사 40
사냥으로 본 삶과 문화

2011년 12월 10일 초판 인쇄 2011년 12월 20일 초판 발행

편저 **국사편찬위원회** 위원장 이태진
필자 **심승구 · 임장혁 · 정연학 · 조태섭**
기획책임 **고성훈** 기획담당 장득진 · 이희만
주소 **경기도 과천시 중앙동 2-6**

편집 · 제작 · 판매 **경인문화사**(대표 한정희)
등록번호 **제10-18호**(1973년 11월 8일)
주 소 **서울시 마포구 마포동 324-3 경인빌딩**
대표전화 **02-718-4831~2** 팩스 **02-703-9711**
홈페이지 **http://www.kyunginp.co.kr**
이 메 일 **kyunginp@chol.com**

ISBN **978-89-499-0840-3** 03600
값 **29,000원**

한국문화사 40

사냥으로 본 삶과 문화

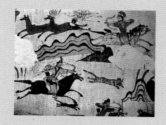

국사편찬위원회

한국 문화사 간행사

국사학계에서는 일찍부터 우리의 문화사 편찬에 대한 논의가 있었습니다. 특히, 2002년에 국사편찬위원회가 『신편 한국사』(53권)를 완간하면서 『한국문화사』의 편찬에 대한 관심이 높아지게 되었습니다. 이는 '문화로 보는 역사'에 대한 새로운 인식과 수요가 확대되었기 때문입니다.

『신편 한국사』에도 문화에 대한 내용이 일부 포함되어 있지만, 그것은 우리 역사 전체를 아우르는 총서였기 때문에 문화 분야에 할당된 지면이 적었고, 심도 있는 서술도 미흡하였습니다. 이러한 연유로 우리 위원회는 학계의 요청에 부응하고 일반 독자들도 쉽게 이해할 수 있는 『한국문화사』를 기획하여 주제별로 간행하게 되었습니다. 그 첫 사업으로 2005년부터 2009년까지 총 30권을 편찬·간행하였고, 이제 다시 3개년 사업으로 10책을 더 간행하고자 합니다.

국사편찬위원회는 『한국문화사』를 편찬하면서 아래와 같은 방침을 세웠습니다.

첫째, 현대의 분류사적 시각을 적용하여 역사 전개의 시간을 날줄로 하고 문화 현상을 씨줄로 하여 하나의 문화사를 편찬한다. 둘째, 새로운 연구 성과와 이론들을 충분히 수용하여 서술한다. 셋째, 우리 문화의 전체 현상에 대한 구조적 인식이 가능하도록 체계화한

다. 넷째, 비교사적 방법을 원용하여 역사 일반의 흐름이나 문화 현상들 상호 간의 관계와 작용에 유의한다는 것이었습니다. 또한 편찬 과정에서 그 동안 축적된 연구를 활용하고 학제간 공동 연구와 토론을 통하여 가능한 한 객관적으로 서술하고자 하였습니다.

우리 위원회는 새롭고 종합적인 한국문화사의 체계를 확립하여 우리 역사의 영역을 확대하고자 합니다. 찬란한 민족 문화의 창조와 그 역량에 대한 이해는 국민들의 자긍심과 학습 욕구를 충족시키게 될 것입니다. 우리 문화사의 종합 정리는 21세기 지식 기반 산업을 뒷받침할 문화콘텐츠 개발과 문화 정보 인프라 구축에도 기여할 것으로 생각합니다.

인문학의 중요성이 강조되는 오늘날 『한국문화사』는 국민들의 인성을 순화하고 창의력을 계발하는데 도움이 될 것입니다. 이 책이 찬란하고 자랑스러운 우리 문화를 잘 이해하고 활용하는데 이바지할 것으로 생각합니다.

2011. 8.
국사편찬위원회 위원장
이 태 진

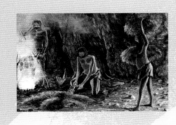

사냥으로 본 삶과 문화를 내면서

한국의 사냥 어떻게 발달해 왔을까?

인류의 출발과 더불어 시작된 사냥은 한반도와 만주 일대의 무대에서도 한민족의 형성과 함께 이루어져 왔다. 원래 사냥감이었던 인류의 조상은 도구를 발명하고 지능을 발달시키면서 점차 사냥꾼의 존재로 변모하였다. J. C. 블록의 『인간과 가축의 역사』에 따르면, 사람과 다른 포유동물의 가장 두드러진 차이점이 수렵이었고, 수렵 활동이 인간의 지능을 현저하게 높이는 원인이 되어 뇌의 대형화가 이루어졌다고 한다. 아득히 먼 시기로부터 사냥 도구와 사냥 기술의 발달이 인류의 진화를 거듭나게 한 하나의 동력으로 작용한 것이다. 이처럼 사냥은 인류의 진화 과정을 이해하는 중요한 관건이다.

구석기시대 이래 사냥은 채집과 함께 생존을 위한 필수적인 생산 활동이었다. 알타미라 벽화의 사례에서 알 수 있듯이, 사냥에 대한 열망은 일찍부터 풍요를 비는 신앙의 형태로 발전하였다. 사냥으로 잡은 동물의 고기는 단백질을 공급하는 식량으로 먹고, 가죽은 옷감으로 걸치며, 뼈·뿔·발굽 등은 도구를 만드는 연장의 재료로 쓰는 한편, 주술적 상징으로 이용하였다. 석기시대 사람들이 동굴과 같

은 주거지에 공통적으로 늑대의 머리뼈를 놓아둔 사례는 원시인들의 주술적 생활의 단면을 잘 보여준다. 고단하고 치열한 유목적 삶을 사는 가운데 인류는 사냥의 도구와 방법, 그리고 기술은 물론 동굴 벽화와 뼈에 새긴 주술과 신앙까지 독특하고도 다양한 사냥문화를 고안해 냈다.

　최근에 밝혀진 유전학 정보에 따르면, 약 1만전 한반도에 농경을 도입한 존재들과 현대 한국인과 유전자가 일치한다는 사실이 드러났다. 그러한 관점에서 보면, 약 1만년 이전에는 한반도와 만주 일대의 주 생산 활동이 수렵과 채집 위주였다는 사실을 짐작케 한다. 이 땅에 농경이 들어온 후에도 수렵은 그 비중이 다소 감소되었지만, 산악지형이 많은 한국에서는 여전히 생산활동에서 그 중요한 기능이 사라지지 않았다. 농경의 도입은 수렵의 감소보다는 채집의 감소로 이어졌고, 이 무렵부터 서서히 수렵을 대신할 야생 동물의 가축화가 시작되었다. 남성 위주의 사냥문화는 채집 활동을 자연스럽게 여성이나 노약자의 몫으로 가져왔다.

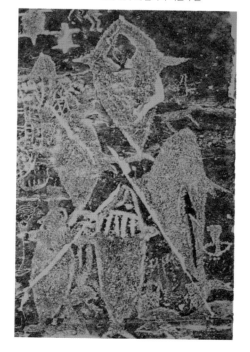

고래잡이
울주 반구대 암각화 탁본 부분

　그 후 청동기시대에 농경이 확대되면서도 사냥 도구와 기술이 크게 발달하였다. 신석기말에서 청동기시대의 유적으로 말해지는 울산 반구대 암각화에서 호랑이·멧돼지·사슴 등의 육지 동물뿐 아니라 다양한 고래와 같은 바다 사냥의 묘사는 당시 사냥의 모습을 생생하게 잘 보여준다. 창과 화살, 작살, 그리고 함정의 이용까지 다양한 사냥 도구와 방법, 그리고 기술도 확인된다. 사냥이 농경의 보급에도 불구하고 당시 가장 중요한 생활 방식이었음을 잘 말해준다. 그 결과 당대인들에게 사냥의 능력은 한 씨족이나 집단을 이끌어갈 수 있는 지혜와 능력,

그리고 권력자의 상징으로 부각되었다. 고대의 건국신화에서 건국자의 영웅 신화가 모두 탁월한 사냥꾼으로 묘사된 것도 바로 그 때문이었다.

이와 함께 사냥 도구는 국가 성립과 함께 무력을 사용하기 위한 무기로 개발되었다. 그 동안 생산 도구였던 사냥 도구가 계속되는 전쟁과 맞물려 살상용 무기로 변화되었다. 그러자 사냥은 단순히 경제활동에 그치지 않고 권력획득과 체제유지를 위한 물리적 기반인 동시에 정복전쟁을 위한 군사적 수단으로 확대되었다. 고대 국가에서 제왕들의 순수巡狩 또는 순행巡行이 사냥을 겸한 군사활동이었음은 널리 알려진 바와 같다. 전국을 돌며 사냥을 겸한 국왕의 군사훈련은 지역의 통제와 민심 수습을 위한 거의 필수적인 통치행위였던 것이다.

사냥은 군사훈련과 함께 국가제사와 밀접한 관련을 갖는다. 『춘추좌씨전』에 '국가의 대사大事는 제사와 군사에 있다'는 말처럼, 일찍부터 나라의 제사는 군사와 함께 국가운영에서 가장 중요한 의식이었다. 제천祭天과 종묘 등 각종 국가 제사에 쓸 제물 즉 천신薦新을 마련하기 위한 사냥은 늘 국가적 관심사일 수밖에 없었다. 예를 들면, 고려왕조가 천신을 국가의 제사의례로 정비한 것은 그만큼 제사를 위한 사냥이 중요하다는 사실을 잘 말해 준다. 여기에 국왕을 비롯한 왕실가족의 일용日用에 쓸 진상進上을 위한 사냥도 계속되었다. 주변국과의 외교를 위한 특산물을 확보하기 위해 응방鷹坊과 같은 조직을 두는가 하면, 원이나 명나라에 진헌進獻하기 위해서도 사냥이 성행하였다. 천신·진상·진헌 등을 위한 사냥은 국가운영을 위해 민간에서 부담해야할 고된 공물供物이자 부역賦役의 하나였다.

이와 같이 사냥은 민간의 차원뿐 아니라 국가적인 차원에서 크게 성행하였다. 특히 삼국시대이래 국왕이 주도하는 사냥은 군사훈련을 명분으로 내걸었지만, 실제로 야외의 유희로 끝나는 경우도 적지

않았다. 고려의 경우에 국왕이 사냥으로 인해 국정을 소홀히 하고 대규모 군사동원에 따른 민간의 폐단을 초래하였다. 사냥이 생산적인 경제활동인 동시에 국가운영의 폐단을 야기하는 양면성을 띠고 있었던 것이다. 이는 곧 국가의 기강해이와 함께 집권체제의 붕괴를 가져올 수도 있는 경계의 대상이었다.

조선왕조가 건국 직후에 사냥을 겸한 군사훈련인 강무講武를 국가 오례五禮 가운데 하나인 군례軍禮로 정비한 까닭이 여기에 있었다. 국왕의 자의적이고도 임의적인 사냥을 철저히 차단하여 사냥을 정례화함으로써 국정의 소홀을 막고 민간의 폐단을 줄이며 국가운영의 합리화를 도모하고자 했던 것이다. 고려사회 이래 계속되어 온 국왕의 사냥은 조선왕조에 들어와 국가의례의 하나로 확립되는 특징을 갖는다.

역사적으로 사냥에서 가장 큰 변화는 총포의 발명이었다. 종래의 활·창 등과 같은 도구를 사용한 사냥꾼은 위험성을 감수해야 했다. 하지만, 임진왜란 이후 총포의 등장은 이 같은 위험으로부터 사냥꾼을 보호하는 한편, 사냥을 용이하게 만들었다. 총포의 등장은 사나운 맹수들에게 매우 치명적인 위협 수단으로 작용하였다. 총의 존재를 전혀 경험하지 못했던 맹수들에게 총은 그 소리만 들어도 10리를 달아나는 공포의 대상이 된 것이다. 오늘날 사냥꾼을 흔히 '포수'라고 붙이게 된 까닭도 바로 여기에 있다. 총이 가져다 준 사냥의 변화는 그만큼 컸다.

포수가 사냥꾼을 대표하는 상징어가 되었듯이, 총은 이전까지의 사냥문화를 변화시켜 나갔다. 무엇보다도 집단 몰이사냥의 형태가 소수의 개개인이 얼마든지 맹수를 상대로 포획하였다. 이로부터 인간과 동물과의 불균형은 급속히 무너져 갔고, 동물은 인간의 보호나 관리를 받지 않으면 사라지는 존재로 전락하였다.

하지만 사냥의 대상이 된 동물은 늘 사냥감으로만 존재하지 않았

다. 맹수에 의한 민간의 피해도 끊임없이 이어졌다. 이를 위해 조선왕조는 별도로 착호갑사 또는 착호군 등과 같은 특수부대를 만들어 해결해 나갔다. 사실 호랑이와 표범 같은 맹수들은 오히려 인간에게 더 큰 공포의 대상이었다. 오죽하면, '호환·마마'가 가장 큰 공포였을 정도로 조선후기까지 호환의 피해는 사회불안의 중요한 요인이었다. 도성의 궁궐에서부터 벽촌 마을까지 호랑이나 표범에게 피해를 입지 않은 곳이 하나도 없었으며, 호환에 물려 죽은 자가 한 해 평균 보통 수백 명이 넘을 정도였다. 호랑이 사냥이 단순히 가죽을 얻기 위함이 아니라 맹수의 공포를 제거하기 위한 절실한 사회적 과제였던 것이다. 이와 함께 맹수 피해를 치유하기 위한 각종 기양 의례나 범굿 같은 민간신앙이 더욱 성행한 점도 호환의 피해가 적지 않았음을 말해 준다.

사냥은 한국인의 삶과 문화가 그대로 담겨진 특색을 지닌다. 고대 국가 이래 사냥을 이용하여 국가 권력을 만들어 가는가 하면, 호랑이의 피해 때문에 한옥의 가옥구조가 'ㄷ'자 형태의 폐쇄적 구조를 가진다거나, 지명에 노루목·여우골·범골 등 다양한 동물 이름이 등장한 것이 그것이다. 또한 방방곡곡 사냥꾼 내지 포수와 관련된 민담과 전설, 다양한 이야기가 전해지는 등 사냥은 한국의 풍요로운 역사문화 자원으로 이어져 왔다.

전근대사회에서의 사냥은 매우 중요한 경제활동임은 물론이거니와 정치·군사·외교·종교·문화·예술 활동과 관련을 갖는다. 그러다가 근대이후에는 레저스포츠로 변화하여 오늘에 이르고 있다. 최근의 사냥은 오히려 생태환경의 유지를 위한 개체 수의 조절이나 환경파괴나 민간인 피해를 막기 위해 이루어진다.

사실 생태적 관점에서 보면, 사냥은 만주와 한반도 일대에서 인간을 생존하게 한 기반인 동시에 수많은 야생동물들을 멸종시켜 온 어두운 측면을 갖고 있다. 여기에 일제가 식민지시기 한국에 서식하

는 동물들을 무차별 남획한 사실은 생태계를 더욱 황폐하게 만드는 배경이 되었다. 그 후 한국전쟁으로 호랑이를 비롯한 수많은 야생 동물들은 거의 사라져 특별한 보호대책을 마련하지 않으면 안 되었다. 급기야 한반도를 무대로 한 자연이라는 무대 위에 인간만을 남겨 놓았다.

이와 같이 한국 사냥의 역사는 단순히 오락이나 레저의 관점으로서가 아니라 한국인의 생태환경을 근본적으로 되돌아 보게 하는 한편 우리의 삶의 방식과 생활 문화를 살펴보는데 매우 귀중한 관점을 제공한다. 21세기 인간과 자연의 공존이라는 새로운 시대의 패러다임 앞에서 우리는 지금 자연과의 공존을 위한 지혜를 어떻게 찾아낼 것인가라는 고민에 직면해 있다. 한국 사냥의 역사와 문화에 대한 연구는 그 의문과 문제의식을 고민하는데 조그만 실마리를 제공해 줄 수 있을 것으로 기대한다.

지금까지 국내의 사냥에 대한 연구동향은 단편적인 접근에 머물거나 특수한 한 지역의 사냥을 소개하는 정도에 그치고 있다. 서양의 경우에는 사냥과 관련된 이반 투르게네프의 『사냥수기』(을유문화사, 1960)가 국내에 소개된 바 있다. 더욱이 노르베르트 엘리아스가 문명화 과정을 설명하면서 사냥이 인간 문화에 중요한 역할과 의미가 있음을 지적한 이래, 서양학계는 사냥에 대한 관심이 높은 편이다.

이에 비하면 사냥에 대한 국내 학계의 연구는 극히 미미한 실정이다. 다만, 최근 김광언이 『한·일·동시베리아의 사냥』(2007)을 통해 고대 한국, 일본, 중국 동북부, 동시베리아 등지의 사냥 문화가 한 줄기였음을 밝힌 인류학의 노작이 돋보인다. 한국의 사냥문화에 대한 연구는 한국인의 생활환경, 그 속에서의 삶과 생산양식을 이해하는데 매우 귀중한 시각을 제공해 준다. 사냥은 일상과 관련한 제의체계·축제·국가권력·전쟁·군사훈련·신앙·경제활동·민중생활

등 다양한 분야가 관련을 맺고 있다. 특히 한국인의 형성과정과 더불어 시작된 사냥 문화는 민족의 기원을 이해하고 초기 한국인의 삶의 흔적을 찾는데 매우 유용한 관점을 제공해 줄 것으로 기대한다. 또한 국가 성립 이후 사냥이 개인은 물론 국가체제의 유지와 발전에 어떻게 기여하게 되었는지를 시사해 준다.

이 과정에서 사냥은 하늘신을 비롯해 각종 종교적 제의와 신앙체제와 밀접한 관련을 맺고 단순한 경제활동이 아닌 국가운영의 핵심적인 문화로 떠오른다. 국가권력과 사냥의 관계는 근대 이전 사회에 계속되는 통치수단의 하나였다. 사냥은 한반도 전역에서 이루어진 경제활동인 동시에 지역적 특성에 맞는 사냥방법과 수단이 동원되어 그 지역사 내지 지역생활사를 밝히는 데도 일조할 것으로 기대한다.

사냥의 발전은 곧 사냥기술과 사냥법의 발전에 기초해 발달해 왔다. 이 과정에서 활이나 창에서 총포가 발명된 이후 총 사냥문화는 큰 변화를 겪었다. 특히 근대 이후 경제생활의 발전은 사냥을 더 이상 경제생활 수단으로서보다는 취미나 오락의 수단으로 크게 변화시켰다. 오늘날 생태환경이 중시되는 상황에서 사냥의 역사와 문화에 대한 이해는 인간만을 위한 삶의 조건에서 탈피하여 인간과 자연이 공존하는 세계를 위한 중요한 교훈과 가치를 제공할 것으로 기대된다.

이 책의 구성과 내용

이 책은 4명의 집필자가 크게 다섯 분야로 나누어 서술하였다. 우선, 선사시대 사냥의 문화는 조태섭이 썼고, 삼국시대 이래 조선시대까지의 사냥의 추이는 정연학이 맡았다. 조선시대의 사냥과 권력,

사냥꾼의 추이와 실체는 심승구가 사냥의 의례와 놀이는 임장혁이 집필하였다.

우선, 조태섭은 선사시대 사냥의 문화를 통하여 인류가 사냥감에서 사냥꾼으로 변화되어온 과정을 구체적으로 살핀다. 이를 위해 그는 '초기 인류의 삶과 사냥', '구석기시대의 인류와 사냥', '구석기시대 동굴 벽화에 나타난 옛사람들의 사냥' 등 크게 세 부분으로 나누어 고찰하고 있다.

'초기 인류의 삶과 사냥'에서는 최근 화석환경학자 브레인(Brain, 1981)이 초기 인류가 처음부터 도구 사용과 사냥을 했으리라고 본 종래의 가설에 제동을 건 사실부터 다룬다. 브레인은 인류가 살지 않던 동굴 화석에서 어린 아이의 머리뼈에 두 개의 커다란 표범 자국이 나 있는 사실을 통해, 초기 인류가 자연을 지배하는 위치에서 능동적인 삶을 영위한 존재가 아니라 수동적인 동물로서 사나운 맹수에게 잡혀 먹히며 살아 남아 온 점을 밝혀냈다. 즉 250만년 전 초기 인류인 오스트랄로 피테쿠스는 여러 짐승을 잡아 생활하는 사냥꾼이 아니라 때로는 사나운 맹수들에게 잡혀 먹히는 사냥감으로 삶을 유지해 온 먼 조상이었다는 것이다. 이는 곧 인류의 조상이 사냥꾼이 아닌 사냥감이었다는 사실을 시사한다.

'구석기시대의 인류와 사냥'에서는 인류가 능동적으로 사냥을 하기 시작한 것은 아마도 돌을 깨서 석기를 제작한 이후로 추정되며, 이들이 바로 초기 인류인 오스트랄로 피테쿠스와 구별되는 현생인류라고 말한다. 즉 석기의 발달이 곧 본격적인 사냥꾼으로 변모해 온 과정이라는 것이다. 먼저 전기구석기(250만년~30만년)에는 둥근 자갈을 떼어내어 단순히 날을 만들어 쓴 '찍개'에서, 점차 대상을 자르고 깎고 베는 '주먹도끼'로 발전해 나갔다. 중기구석기(30만년~4만년)에는 르발루아기법(돌려떼기 수법)을 사용하여 '찌르개'가 만들어져 무게도 가볍고 날도 매우 날카로운 도구를 사용하였다. 후기

구석기(4만년~1만년)에는 한층 더 기술이 발전하여 '돌날떼기'의 방식이 등장하여 찌르개·긁개·밀개·새기개 등 150종이 넘는 다양한 석기가 만들어졌다. 하나의 몸돌에서 수 십개 이상의 석기를 생산하는 경제적이고도 효과적인 방법이었다.

도구를 이용한 사냥은 중기 구석기시대에 시작된 것으로 짐작되지만 본격적으로는 후기 구석기시대부터. 전기 구석기의 사냥은 찍개나 주먹도끼를 이용하고, 동물 화석도 작거나 중간 크기의 짐승들로 확인된다. 이는 전기 구석기 사람들의 사냥이 그리 활발하지 못하고 제한적이었음을 시사한다.

중기 구석기의 사냥은 찌르개와 같은 도구의 발달로 짐승 사냥이 본격화되었다. 돌 끝을 뾰족하게 하여 창을 만들어 제법 큰 짐승인 들소·말·큰뿔 사슴 등을 사냥하였다. 당시 사람들은 지형과 지세를 이용하여 절벽이나 낭떠러지로 쫓아 잡는 몰이사냥의 방법도 사용하였다. 이제 사냥에서의 협업과 분업이 등장하였다.

후기 구석기의 사냥은 본격적인 사냥꾼을 출현시켰다. 무려 150여 종의 다양한 석기는 앞선 시기보다 한층 더 진일보한 사냥을 가능하게 만들었고, 사나운 맹수의 사냥도 주저하지 않았다. 여기에 길목에 잠복하거나 덫과 큰 함정을 파서 맘모스를 빠뜨리는 방법을 썼으며, 사슴이나 순록 뿔로 위장하는 방법도 사용하였다. 또한 이 시기에 등장한 새로운 사냥의 대상은 강이나 바다에 사는 물고기였다. 강가의 많은 유적에서 발견된 뼈와 뿔로 만든 작살은 물고기 잡이가 성행했음을 알려준다.

후기 구석기시대에 우리나라에서 발견된 동물 화석은 옛코끼리·쌍코뿔이·하이에나·원숭이·맘모스 등 현재 우리나라에 살고 있지 않는 동물들이 있고, 사슴·노루·호랑이·너구리·말·소 등도 확인된다. 특히 옛 코끼리, 하이에나, 원숭이의 존재는 더운 기후에 살던 동물이고, 맘모스·털코뿔이·들소 등은 추운 기후에 살던 동물들이

다. 이는 구석기시대에 우리나라가 매우 춥거나 덥지 않은 온대성의 기후가 계속된 것을 짐작케 한다. 특히 우리나라에서 확인된 구석기시대의 가장 대표적인 동물은 사슴이었다.

'구석기시대 동굴 벽화에 나타난 옛사람들의 사냥'에서는 유럽의 동굴 벽화가 후기 구석기 시대의 산물이자 생활모습을 암시하는 중요한 자료라고 소개한다. 함정과 그물, 그리고 울타리 등을 통한 다양한 사냥의 방법이 드러나 있다. 또한 벽화 속에는 비교적 사냥하기 쉬운 순록이나 사슴보다는 사냥하기 어렵고 힘든 대형의 말과 맘모스·들소 등 큰 짐승들이 묘사되어 있다. 이는 사냥감을 잡고자 하는 기원의 의미가 컸음을 암시한다. 실제로 구석기 동굴 벽화와 짐승의 뼈에 새겨진 그림은 단순히 사냥의 사실적인 묘사에 그치지 않고, 주술적 신화적 의미가 큰 정신세계가 담겨있는 구석기인들의 삶의 기록이자 쉽게 풀리지 않는 수수께끼이다.

이와 같이 조태섭의 글은 사냥을 통해 인류의 기원으로부터 구석기 시대의 인류의 변천과정을 흥미롭게 정리하고 있다. 한국 선사시대에 관해서는 다루어지지 않아 아쉽지만, 인류 전체의 역사 속에서 사냥의 계보학과 그 의미를 이해할 수 있는 안내자 역할을 할 것으로 기대한다.

정연학은 '사냥은 왕조의 중요한 국책사업이었다'라는 제목에서 알 수 있듯이 삼국시대 이후 조선시대까지 역사문헌 속에 나타난 수렵문화를 중심으로 다루고 있다.

삼국시대의 경우에는 『삼국사기』에 나타난 고구려·백제·신라의 수렵 기록을 통하여 수렵의 다양한 용어, 대상과 방법, 시기와 장소, 진상과 제사, 수렵 반대 움직임 등을 다루었다. 수렵과 관련한 용어로는 기종의 연구를 바탕으로 전田, 전畋, 수狩, 순巡, 순수巡狩, 전렵田獵, 대열大閱 등으로 구분하고, 특히 엽獵자가 가장 많이 등장하며, 주로 이를 통해 잡은 동물로는 사슴·노루·멧돼지·기러기 순

으로 많다. 당시 수렵 방법으로는 활사냥·매사냥·몰이사냥·사냥개 등을 이용하였고, 사냥 시기는 주로 2~4월 및 7월~10월에 집중되었고, 기간은 짧게는 5일 이내에서 많게는 몇 달씩 한 경우도 있다. 수렵으로 잡은 동물은 왕이나 외국의 진상품, 그리고 제사용 제물로 사용하는 한편, 잦은 국왕의 사냥에 대한 폐단이 지적되고 있다.

고려시대의 경우에는 『고려사』에 나타난 수렵 기사를 통하여 왕과 수렵, 수렵시기와 기간, 진상과 진급, 매사냥, 수렵금지와 소송, 고려 궁궐에 나타난 동물들을 소개한다. 『고려사』에 왕들의 수렵기록은 원나라 간섭기인 원종 때부터 보이고, 충렬왕·우왕·충숙왕·충혜왕 순으로 사냥이 많았다. 특히 사냥에 몰두한 왕들은 국정 운영의 소홀과 민생의 이반 등으로 짧은 정치 생명을 갖는 것으로 확인되었다. 고려의 왕들은 여름을 제외하고 사냥을 하되, 2월과 10월에 집중되며, 주로 도성과 인접한 지역에서 1~2일 이내로 하였다. 고려시대에는 지방관리가 사냥감을 진상하여 진급하는 사례가 보이며, 매와 사냥개의 진상이 빈번했다. 응방의 설치로 인한 폐단이 컸으며, 호랑이·표범·노루·사슴·여우·삵·승냥이 등이 궁궐에 출몰했는데, 특히 '노루가 성안에 들어오면 나라가 망한다'는 금기가 등장하기도 했다.

조선시대의 경우에는 왕들의 수렵에 대해 기록이 상세하다고 전제한 뒤, 기존의 연구성과에 의거하여 세종·세조·성종 태종 순으로 수렵의 빈도가 높다고 전한다. 다만, 세종 때의 사냥 기록은 태종이 상왕으로 있을 때의 기록이 더해져서 많은 것이며, 수렵에 능한 군주로 태조·태종·세조·성종·연산군을 들고 있다. 이어 수렵의 목적이 종묘에 천신하기 위함이며, 수렵의 방법으로 덫, 창과 그물, 매, 사냥개 등을 소개하였다.

이와 같이 정연학의 글은 삼국시대로부터 조선시대까지 정사에 기록된 수렵에 관한 내용을 정리하여 수렵의 흐름을 전반적으로 살

폈다는 점에 특징이 있다. 수렵이 중요한 생업수단이자 군사훈련, 종묘천신, 유희, 왕들의 체력단련을 위해 실시되고, 매사냥과 개사냥이 활발했음도 강조한다. 당시 민간에서의 사냥 실태가 다루어지지 않은 점이 아쉽지만 사냥에 대한 흐름을 이해하는데 도움을 준다.

심승구는 역사적 관점에서 조선시대의 수렵문화를 대상으로 국가 권력과 사냥과의 관계를 구체적으로 다루고, 사냥꾼의 종류와 실제를 살핀다.

우선, 권력과 사냥에서는 삼국 이래 국가 주도로 발달해 온 사냥 문화가 고려를 거쳐 조선시대에 이르러 왕실의 안정과 집권체제를 합리적으로 이끌어가기 위한 제도로 정비된다. 조선왕조의 통치기반이 된 정도전의 『조선경국전』(1394)에 따르면, 전렵畋獵이 '강무講武'와 '천신薦新'을 뒷받침하기 위한 국가 운영의 원리로 제시되었다. 사냥은 국가의 무비를 갖추고 종묘를 받들어 국가 권력을 수호하고 유지하는 기반으로 기능하였다. 특히 민본民本과 덕치德治를 기치로 내건 조선왕조는 가축과 사람에게 해를 끼치는 맹수를 제거하여 민생을 안정시키고자 하였다. 또한 국왕이 친림하는 사냥을 군례軍禮의 하나로 의례화함으로써 통치 행위의 절제와 조화를 추구하는 동시에 도덕적 교화를 표방하는 특징을 보여준다. 조선왕조가 통치원리를 규정한 『국조오례의』에 천금薦禽의식과 강무의식을 별도로 마련한 까닭은 여기에 있다.

사냥의 어원은 15세기의 '산행山行'에서 비롯되었다. 조선 건국 이후에 세간에서 렵獵을 산행으로 부르기 시작했는데, 산행을 가서 사냥을 겸한 군사훈련을 했기 때문이다. 그러자 아예 중종대에 편찬한 『훈몽자회』(1527)에 수狩를 '산행 슈', 엽獵을 '산행할 렵'이라고 기록하였다. 산행이 아예 수렵을 뜻하는 용어로 굳어진 것이다. 산행이 '사냥山行'으로 바뀐 것은 아마도 18세기 이후로 짐작된다. 즉 산행→산앵→사냥으로 모음 변화가 일어난 것이다.

군사와 사냥에서는 조선 건국과 강무제의 확립, 16세기 이후 강무제의 추이, 강무제의 운영과 실제를 다루었다. 특히 조선의 강무제가 평소에 무비를 갖춘다는 원칙 아래 『국조오례의』의 군례로 정비되는 과정과 16세기 이후 강무제가 어떻게 사라졌는지를 구체적으로 밝히고 있다. 제사와 사냥에서는 조선왕조가 유교이념의 비중에 따라 국가 사전을 대사·중사·소사로 정비하였는데, 그 가운데 천신薦新은 대사大祀에 해당하는 사전에 올려지는 제물이다. 그 내용이 『국조오례의』의 길례로 정비된다.

　　조선시대 군사체제의 특징 가운데 하나는 호랑이 사냥부대의 창설과 활동이다. 고려와 달리 조선왕조는 정규군 이외에 별도로 호랑이 사냥을 위한 전문 부대를 조직하여 운영했기 때문이다. 이른바 '호환虎患'이라고 불리는 호랑이(범)나 표범의 피해를 막기 위해 호랑이 사냥부대를 만들어 '백성을 위해 해를 제거爲民除害'함으로써 조선왕조의 통치이념인 민본과 덕치를 구현하고자 했다. 조선시대의 호환의 발생은 산림정책으로 산림이 우거진 반면에 농지개간으로 호랑이의 서식지가 줄어든 것이 배경이 되었고, 호환이 발생할 때 이를 잡는 착호정책의 실행여부에 따라 달랐다.

　　특히 18세기 초·중반에 연해주와 만주지역의 호랑이가 서식지의 이동으로 한반도 내의 호랑이 개체 수를 크게 증가시켰다. 또한 조선왕조는 착호정책을 추진하기 위해 착호갑사, 착호군은 물론이고 조선후기에 들어서는 삼군문의 포수로 하여금 착호분수제도를 시행하여 지역책임제를 실시했다. 또한 호환의 피해가 극심해지면서, 조선왕조가 종래까지 군사를 동원하는 제도을 바꿔 먼저 호랑이를 잡고 나중에 보고하도록 하자, 조선시대에 반란을 도모하는 중요한 수단이 되었음을 밝히고 있다.

　　결국 조선왕조에 국가의례로 정비된 강무의는 사냥을 통한 군사훈련의 성격과 함께 국왕의 권위를 상징하는 국가의식으로 확립되

었으며, 철저히 유교적 예법에 의거한 사냥법으로 체계화되었다. 강무는 경기·강원·황해·충청·전라·평안도 등을 순행巡幸하면서 군사를 훈련하는 형태로서 지역을 위무하고 전국의 감사들에게 문안을 하게 함으로써 국왕 중심의 집권체제를 안정화하는 효과를 거둘수 있었다.

포수와 설매꾼에서는 사냥꾼의 추이와 함께 사냥꾼의 종류와 실제로 크게 나누어 살폈다. 사냥꾼은 '엽자'·'엽인'·'전렵자' 등 다양한 용어로 불리다가 총포의 등장 이후 포수로 바뀌었음을 밝히고 있다. 그리하여 조선후기에 사냥꾼하면 포수를 지칭하게 되었고, 민간 포수를 사포수, 국가에 소속된 포수를 관포수라고 불렀다. 사냥꾼의 종류와 실제에는 매사냥꾼으로서 응사·응사계·엽치군이 있었음을 밝히고, 그물로 사냥하는 망패, 사복시 소속의 사복렵자, 멧돼지를 잡는 엽저군 등을 소개하였다. 이외 민간사냥꾼으로 산척·산행포수·썰매꾼도 소개하였다.

이와 같이 심승구는 주로 한국 사냥의 발달을 염두하면서도 주로 조선시대의 사냥이 당대 권력질서와 밀접한 관련 속에서 체계화되었음을 천착하였다. 조선의 사냥정책이 유교이념의 바탕 아래 강무제와 천신제로 확립되었다는 점을 밝히면서 그 구체적인 살상을 파악하였다. 특히 사냥의 어원이 15세기 군사들의 산행에서 비롯했다는 사실을 밝혀냈다는 점에 큰 의미를 갖는다. 또한 조선시대의 다양한 사냥꾼의 실체를 드러낸 점에 사냥문화의 실체를 이해하는데 적지않은 도움을 주리라 기대한다.

임장혁은 민속학의 관점에서 '사냥의 의례와 놀이'를 다룬다. 선사시대 이래 지속되어 온 사냥 의례가 청동기 농경문화의 정착으로 수렵 및 채취활동이 쇠퇴했으나 농경사회에서 사냥은 산지민에 의해 전승되고 사냥 의례도 사냥꾼들에 의해 맥이 어어져 왔다. 또한 농경 생활의 정착과 벼농사의 확대로 민중들의 사냥 활동이 거의

사라졌으나 가축을 의례적으로 활용하면서 굿과 놀이 형태의 모의 사냥으로 이어졌다. 이러한 인식을 토대로 사냥 의례를 크게 '사냥에서 행하는 산신제'와 '굿과 놀이에서의 모의 사냥' 두 가지로 나누어 설명한다.

'사냥에서 행하는 산신제'는 사냥꾼이 중심이 되는 사냥 의례이다. 사냥에는 개인 사냥과 집단 사냥으로 구분되며, 세계 어느 민족이던 사냥은 여성의 참여가 금기시되고 남자만이 참여한다. 그 까닭은 수렵민들이 산신을 여성으로 여기는 것과 관련이 있는데, 이는 고대인들이 음양의 조화를 통해 다산과 풍요를 이루기 위한 관념 때문이다. 사냥에서 행하는 산신제는 '사냥을 하기 전 산신제', '사냥을 마친 후 산신제', 그리고 '사냥이 안 될 때 지내는 산신제', 사냥을 마치고 돌아와 지내는 산신제 등 4가지로 구분된다.

첫째, 사냥을 떠나기 전 의례는 금기와 고사로 이루어진다. 산에서 잡은 짐승은 산신의 소유인 동물이다. 제사의 대상은 산신으로 사냥 의례는 곧 산신제를 말한다. 이를 위해 금욕, 상가 출입금지, 목욕재계, 심지어 산에서 눈 배설물도 받아 나오며, 산신이 싫어하는 철로 된 숟가락이나 식기도 피하며, 산신이 알아듣지 못하게 은어를 사용한다. 집단 사냥을 할 때 몰이꾼과 사냥꾼의 인원을 양수陽數인 홀수로 짜는데 홀수가 겹치면 잡귀가 달아나 복을 얻기 때문이다. 사냥을 떠나기 전의 산신제는 전날에 전원 또는 각자 지낸다. 사냥 당일 새벽에 산속에서 손 없는 방향(1~2일 동쪽, 3~4일 서쪽, 5~6일 남쪽, 7~8일 북쪽, 9~10일 모든 방향가능)에 제물을 차리고 드리는데, 지역마다 차이가 있다. 둘째, 사냥터에서의 산신제는 곧 사냥을 한 이후에 바치는 감사 제사였다. 짐승의 신체 일부를 떼어내어 산신에게 바친다. 산신제를 지낼 때 죽은 짐승에 대해 애도를 표하기도 한다. 원한을 차단하기 위해서이다. 셋째, 만일 짐승이 잘 잡히지 않을 때 지내는 의례는 산신이 사냥감을 내어 달라는 의미를 지

닌 제사이다. 넷째 사냥을 마치고 돌아와 지내는 산신제는 사냥감 다리를 묶어 운반하되 머리 위에 이지 않는다. 이를 여성의 행위라고 생각하기 때문에 금기하는 것이다.

'굿과 놀이에서의 모의사냥'에서는 농경의 정착으로 민중들의 사냥 활동이 사라졌으나 가축을 의례적으로 활용하면서 굿과 놀이 형태의 모의 사냥으로 이어진다. 굿에 나타난 모의 사냥은 '황해도 대동 굿'과 '우이동 삼각산 도당제'를 예로 설명한다. 황해도 평산의 대동 굿에는 한 해의 풍요와 안녕을 기원하며 마을 축제로 행해지는데, 그 가운데 사냥놀이가 굿거리로 전승된다. 모두 15거리로 이루어진 대동 굿 가운데 사냥거리는 8번째 순서로 진행된다. 사냥 거리는 동물을 제물로 받치되 활·화살·삼지창·칼을 가지고 매 타령을 하면서 사냥을 가는 과정을 골계와 재담으로 진행한다. 이어진 타살군웅거리는 동물을 제물로 바치며 타살을 하여 피를 먹으며 전쟁터에서 죽은 군웅을 푸는 형식이다.

특히 사냥 거리는 실제 사냥이 아니라 모의극으로 진행하는데, 신과 인간의 매개로 제물을 가축으로 쓰면서 모의 사냥을 통해 산신의 소유인 산짐승임을 은유적으로 나타낸다. 타살군웅거리에서의 도살된 제물은 원혼이 되어 원한 맺힌 군웅의 신령과 접한다고 믿는다. 사슬세우기는 군웅에게 바치는 육신을 삼지창에 세워 바침으로써 군웅에게 공물을 제공하며 원혼을 풀고자 하는 인간의 의지를 수용했음을 확인하는 의례이다. 동물 공희의 과정은 수렵신앙이나 의례와 관련성이 있음을 보여준다.

마지막으로 놀이에 나타난 모의 사냥은 제주도 굿의 산신놀이와 강원도 황병산 사냥놀이에서 찾아진다. 두 지역에서는 실제 수렵이 행해졌을 때의 모습을 재현한다. 제주도 산신놀이에는 여성에 대한 금기와 사냥감 분배방식이 나타난다. 황병산 사냥놀이는 사냥의 방법, 도구제작, 사냥의 관행, 사냥제의 등 전통적 산간 수렵문화가 반

영되어 있다. 이러한 사냥놀이는 오늘날 이루어지지 않지만, 산신을 모시고 사냥놀이를 통해 마을의 번영과 안녕을 추구한다는 공통점을 지니고 있다.

위와 같이 임장혁의 글은 민속학의 관점에서 사냥 활동이 변화되고 사라지면서 사냥 의례가 어떻게 전승되어 왔는지를 구체적인 사례를 통해 밝히고 있다는 점에서 주목된다. 사냥꾼에 의해 전승되는 사냥 의례들은 사냥 문화의 옛 모습과 실상을 생생하게 잘 보여 준다. 사냥 활동이 사라졌으나 민중들이 굿과 놀이 형태의 모의 사냥으로 이어나가고 있음을 밝히고 있다. 이러한 사실은 사냥은 인류의 생존을 영위하는 것과 직결되어 있던 만큼, 사냥 활동이 원활히 이루어질 바라는 동시에 풍성하기를 바라는 마음을 기원하는 것이다. 사냥 의례는 단순히 인간의 욕망을 채우는 허구적인 행위가 아니라 자연에서 얻은 사냥감을 감사해 하고 겸손한 마음을 갖는 고대인의 정신세계를 엿 볼 수 있다는 점에서 중요한 의미를 갖는다.

이상에서 살핀 바와 같이 이 책에서는 한국 사냥의 기원부터 변천까지를 다루되 주로 조선시대까지로 한정하였다. 한국의 사냥문화사에 대한 체계적이고도 종합적인 이해를 위해서는 일제시대 이후 오늘날까지 다루는 것이 마땅하지만, 여러 가지 여건상 이를 포함하지 못하였다. 또한 사냥을 다루면서 사냥 도구와 방법, 기술에 대한 현장적인 내용들이 충분하게 다루어지지 못하였다. 독자들의 양해를 바란다.

하지만 이 글의 의미가 적은 것은 아니다. 왜냐하면 지금까지 한국 사냥의 기원과 변천을 종합적으로 다룬 적이 거의 없기 때문이다. 그런 상황 속에서 고고학·역사학·민속학 등을 연구하는 학자들이 모여 한국 사냥의 역사와 문화를 큰 틀에서 정리한 사실은 여러 한계에도 불구하고 나름대로 의미를 찾을 수 있다. 그렇다고 사냥의 문화사가 이 정도로 마무리될 문제는 전혀 아니다. 아무쪼록

이 연구가 향후 사냥의 문화사를 연구하는데 작은 초석이 되기를 기대할 뿐이다. 이 글이 나오는데 여러 모로 도움을 주신 장득진 선생님께 깊이 고마움을 전한다.

2011년 10월
한국체육대학교 교양학부 교수 심승구

1

선사시대
사냥의 문화
- 사냥감에서 사냥꾼으로 -

01.

머리말

사냥(hunting)은 시기에 따라 사회구성, 무리규칙, 사냥감, 무기(석기)와 같은 다양한 요소가 합쳐진 복합적인 전략으로 이러한 사냥에 대한 연구는 오랜기간 활발히 전개되고 있다. 일부 학자들은 특정한 짐승의 영양적 가치에 대해 지나치게 강조하는 경우도 있으며 또한 여성들은 전혀 짐승을 죽이지 않는 것과 같은 극단적인 모형을 제시하면서 사냥에 대한 해석을 시도하기도 한다. 이러한 논의들은 아직 가설의 수준을 넘지 못하고 있지만 당시 옛사람들의 삶의 모습을 해석하는 데 좋은 다양성을 제시해 준다는 점에서 나름대로 의미가 있다.

한가지 예로 들 수 있는 것이 1970년대 후반에 활발히 논의되었던 인구고고학(Demography)상의 접근방법을 볼 수 있다. 유적에서 발견된 동물 뼈를 바탕으로 한 동물의 단백질의 양과 옛사람들이 생활하는데 필요한 열량을 구하여 당시 사람들의 무리가 몇 명이나 되는 지 그리고 얼마나 유적에 머물렀는 지에 대한 분석이 유행한 적이 있었지만 이 이론은 지금은 거의 쓰이지 않고 있다. 과연 옛사람들이 섭취했던 동물성 자원과 식물성 자원의 구성비를 일률적으

사냥으로 본 삶과 문화

로 산출할 수 있는 지에 대한 논의가 제기되었으며, 사람의 경우 나이·활동정도·노동강도·온도 등의 수많은 변수에 따라 달라지는 필요열량도 정확히 파악하지 못하기 때문이다. 더욱이 동물의 경우 많이 발견되는 큰 젖먹이 짐승들로 제한하여 계산하는 먹을거리의 재구성도 사실은 추론에 불과한 것이다.

최근의 연구 결과로는 아주 이른 시기의 사람들이 큰 젖먹이 짐승들보다는 작은 종류의 짐승을 더 자주 사냥한 것으로 나타난다. 그런데 이러한 작은 짐승의 뼈들은 상대적으로 약해서 잘 보존되지 않아서 많은 연구가 이루어지지 못했고 이 때문에 선사시대 사람들의 사냥 활동에 관한 연구는 주로 사슴·순록·들소·말·첫소·코끼리·산양 등의 큰 젖먹이 짐승을 중심으로 이루어지고 있는 것이다.

옛사람들이 능동적으로 운용한 사냥은 중기구석기시대부터 있었던 것이 확인되고 있다. 유럽의 중기구석기시대 사람들은 다량의 먹을거리를 구하기 위해 사슴, 말, 들소나 야생 염소를 주로 사냥했다. 들판 유적이나 동굴 가까운 지역에 있는 유적에서 이들 동물들의 뼈가 발견되고 있으며 절벽이나 틈새 같은 자연히 만들어진 함정으로 동물을 몰아가는 무리 사냥이 가장 널리 사용된 것으로 보인다. 프랑스의 모랑(Moran) 유적에서 처럼 수 백마리의 들소 뼈가 나온 유적들이 있는 것으로 보면, 네안데르탈 사람들부터 특정한 동물을 사냥한 것으로 볼 수 있다.

현생 인류는 기술 발달과 더불어서 뛰어난 사냥 능력을 가지고 있었다. 돌날떼기, 창던지개의 발명, 작살이나 창처럼 획기적인 도구의 제작이 이 시기에 있었다. 고기먹이 경제가 자리를 잡았는데, 이들은 사냥감이 되는 짐승들의 습관이나 생태에 대해서 완전히 파악하고 본격적인 사냥이 이루어졌기 때문으로 볼 수 있다. 25,000년 동안 여러 문화가 계속되면서 사람들은 동물 자원의 이용 측면에서 활발하게 활동을 펼쳐 나갔다. 사냥감은 기후 조건에

따라서 다양하며 사람들이 떼를 지어 조직을 갖추어서 먹을거리를 찾아 나섰던 것을 보여준다.

사냥감인 구석기시대의 동물들은 넓은 지역에 흩어져 있었다. 이들을 쫓기 위해서 사람들은 떠돌이 생활을 했다. 사냥감인 순록의 이동, 연어 또는 철새들이 회귀하는 계절적 이동에 따라 사람들의 움직임의 흐름이 정해졌다. 더 강력한 창던지개가 나오고 사냥용 그물을 제조하면서 물가에 잠복하기, 몰이사냥, 함정 등의 사냥 기술은 한층 다양해졌다.

이러한 사냥 기술의 발전과 다양한 연모의 제작 등을 통해 구석기시대 사람들은 자신의 능력을 확대시켜갔으며 이를 통해 얻게 된 짐승고기 먹기는 결국은 인류진화 과정에서 사람의 생물학상, 사회 문화적 특질의 발달에 결정적인 역할을 한 것으로 알려지고 있다.

* * * * *

이 글은 이러한 인류와 사냥과의 관계를 좀 더 구체적으로 밝힘으로써 옛사람들의 사냥 문화에 대한 이해를 높이려는데 목적이 있다. 크게 3장으로 나누어 이루어진 이 글의 전개는 아래와 같다.

먼저, 제1장에서는 인류의 등장과 당시 사람들의 삶에 대해 살펴보기로 한다. 인간은 지구상에서 가장 뛰어난 만물의 영장이라고 논의되지만 처음으로 인간화의 길을 걸었던 초기 인류의 경우에 사정이 달랐을 것이다. 도구도 없고 특별한 신체적인 장점도 없이 살아왔던 이 초기 인류는 과연 사나운 짐승을 사냥하고 동물의 살코기를 즐겨먹었던 사냥꾼이었을까? 아니면 다른 형태의 삶을 유지했을까? 이에 대해 알아보기로 한다.

제2장에서는 인류문화의 첫 단계인 구석기시대 사람들의 생활에 대해 알아보기로 한다. 약 250만년동안 계속되는 이 구석기시대에

연모인 도구를 만들고 슬기롭게 삶을 영위해가는 당시 사람들의 짐승 사냥에 관한 여러 사항은 늘 일정하고 같은 것이 아니었다. 사냥의 방법, 사냥의 기술 그리고 사냥감이 되었던 동물 등 시기마다 달리 나타나는 특징들은 구석기시대의 문화의 발전에 따라 서로 다르게 나타나고 있다. 이러한 사항들을 살펴보면서 구석기시대 사람들의 사냥 문화를 알아보기로 한다.

마지막 3장에서는 구석기시대 사람들이 남긴 동굴의 벽화와 짐승의 뼈에 새긴 그림들 가운데 사냥과 관계된 자료들을 고찰해보면서 당시 사람들의 사냥 문화에 대한 이해를 높이기로 한다. 이러한 동굴 벽화나 새겨진 뼈들은 단지 아름답게 만든 예술품으로만 볼 수는 없다. 장면, 장면 힘들게 그려내는 벽화나 갖은 정성을 다해 새겨낸 뼈에 나타난 흔적들은 당시 사람들의 분명한 삶의 기록인 것이다. 비록 당시 사람들이 표출해 낸 이러한 자료들을 온전히 해석하는 데에는 많은 한계가 있지만, 동굴 벽에 그려낸 옛사람들의 사냥의 방법과 기술, 그리고 상처입은 짐승들을 그려 사냥에 대한 의지의 표현에 대한 이해를 통해 우리는 선사시대 사람들 특히 구석기시대 사람들의 사냥 문화에 대한 이해를 높일 수 있을 것으로 기대하는 바이다.

02.

초기 인류의 삶과 사냥

인류의 진화와 연구

46억년 동안 존재해 온 지구상에서 가장 늦게 나타난 동물 중의 하나가 인간이라 할 수 있다. 왜냐하면 최근의 학자들은 인류가 출현한 시기를 많이 올려보아야 700만 년 전으로 가늠하고 있기 때문이다. 이러한 짧은 출현 기간에도 불구하고 지금은 지구상에서 가장 고등한 동물로 군림하고 있으며 이 땅을 지배하고 있으니 이는 바로 인간만이 가지고 있는 여러 가지 체질과 문화 특징에 기인하고 있다.

과연 700만년이란 시간 동안 존재해 온 우리 인류의 생활모습은 어떠하였을까? 이들은 무엇을 먹고 살았으며, 어떠한 삶을 영위하였을까? 이것은 가장 기본적인 질문이면서도 누구도 쉽게 대답할 수 없는 어려운 문제이다. 문자와 기록이 없을 뿐더러 지금까지 남아있는 고고학적 자료들 가운데 인류학적 자료들이 매우 드물기 때문에 당시 초기 인류의 삶을 재현해 보는 것은 매우 어려운 일이다.

특히, 처음으로 인류가 출현하여 도구를 만들어 쓰고 나름대로

문화적 활동을 하기 시작하는 호모속으로 진화하기 시작한 것이 약 250만년 전부터이고, 이들의 삶의 모습은 그나마 남아있는 석기, 뼈연모, 예술품 등을 통하여 어느 정도 파악해 볼 수 있지만 그 이전의 사람들인 초기 인류(오스트랄로피테쿠스 : Australopithecus)에 대한 자료들은 희박하기 때문에 이들의 삶을 재조명해 보기란 매우 힘든 일이다.

대략 700만 년 전부터 250만 년 전까지 살았던 초기 인류인 이 오스트랄로피테쿠스는 남쪽을 뜻하는 'Australo'와 원숭이도 아니고 사람도 아닌 'Pithecus'란 두 단어의 합성어로 일반적으로 '남쪽원숭사람'이라 불리기도 한다.

이 남쪽원숭사람은 1924년 남아프리카공화국의 타웅에서 발견된 어린아이의 머리뼈로부터 비롯한다. 일명 '타웅 베이비'로 알려진 이 화석의 발견을 시작으로 최근에 찾아진 '투마이'까지 지금까지 수 백점의 초기 인류의 화석이 발견되고 더욱이 이들은 적어도 7개의 서로 다른 종이 존재했었다는 사실이 속속 밝혀지고 있지만 이를 가지고 몇 백만년이란 긴 시간 동안 변화하여 온 인류의 진화를 낱낱이 밝히기에는 아직도 많은 어려움이 있다. 그래서 아직 밝혀지지 않는 이들의 진화의 모습은 아직도 우리에게는 잃어버린 고리(missing link)이며 많은 인류학자들과 고고학자들이 사활을 걸고 연결시키려는 고리이기도 한 것이다.

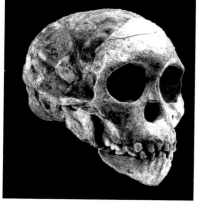

타웅 베이비
Lewin, 1988, p.4.

초기 인류의 등장

일반으로 우리 인류가 원숭이에서 사람으로 진화하는 데에는 여러 가지 특징이 복합되어 나타난 결과로 알려지고 있다. 나무 위의 생활에서 땅으로 내려와 생활하면

약 300만년 전의 초기 인류
- 오스트랄로피테쿠스
Lewin, 1988, p.77.

서 터득한 완벽한 두발걷기와 이에 따라 자유로워진 손의 능숙한 사용 등의 신체적 특징과 함께 커지는 뇌용량에 따른 사유의 진전, 그리고 후세에 알려주는 언어와 교육 효과 등을 손꼽을 수 있다. 하지만 이러한 변화가 이루어지게 된 가장 커다란 원인은 바로 그 당시의 아프리카의 자연환경의 변화라는 것이 일반적인 해석이다. 원래 아프리카는 열대 우림지대가 대부분이었는데 남북을 가로지르는 화산 활동에 의해 지각 변화가 일어나게 되고 기후가 사바나와 스텝과 같은 초원지대로 변화하게 된다.

특히, 이러한 환경의 변화는 아프리카의 동쪽지대에서 급격히 일어나게 되었고 이러한 특징 때문에 현재 초기 인류의 화석이 많이 발견되는 곳도 탄자니아·케냐·이디오피아와 같은 동아프리카의 나라들인 것이다. 즉 원래 나무와 숲이 울창한 곳에서 살던 원숭이들이 점차 줄어드는 나무와 숲 때문에 더 이상 나무 위 생활을 할 수 없게 되고 점차 땅으로 내려오게 된다는 것으로 이렇듯 인류의 탄생과 진화에는 환경의 변화가 매우 큰 역할을 하였음을 짐작하게 해주는 것이다.

초기 인류와 유인원의 비교

처음으로 땅으로 내려와 두발로 걸으며 생활을 하던 이 초기 인류들의 생체적인 조건과 특징은 기존의 원숭이들과 어떠한 차이가 있을까? 더구나 특별한 연모를 만들지도 못한채 기존의 영장류들

영장류와 초기 인류의 신체조건 비교

구 분	키(cm)	몸무게(kg)	뇌용량(cc)	특징	적응
오랑우탄	137	53	391		숲지성
침팬지	115	36	400	암수차	숲지성+평지성
고릴라	200	126	409	암수차	저지대의 열대성 숲지
오스트랄로피테쿠스 아파렌시스	150 (남) 110 (여)	45 (남) 29 (여)	415		평지성
파란트로푸스	140 (남) 120 (여)	49 (남) 34 (여)	515		평지성

과 비슷한 생활을 했을 것으로 추정되는 이들이 오랜 기간 동안 살아남고 종족을 유지한 까닭은 무엇일까?

많은 인류학자들의 연구에 의해 밝혀진 당시 초기 인류들의 신체적인 조건은 이들이 진화 과정에서 다른 원숭이들과 비교하여 볼 때 좀 더 환경에 잘 적응하고 발전할 만한 특별한 신체적인 우월 조건은 가지지 못한 것으로 나타난다. 초기 인류들의 신체조건과 뇌용량의 평균치를 이들과 가장 가까운 친연관계를 가지고 있는 것으로 알려진 세 종류의 원숭이들과의 비교하여 본 것이 위의 표이다.

이 표에 의하면 두 종류의 초기 인류인 오스트랄로피테쿠스 아파렌시스(*Australopithecus afarensis*)와 파란트로푸스 보이세이(*Paranthropus boisei*)의 키와 몸무게는 오랑우탄이나 침팬지와 비교해볼 때 특별한 차이가 없음을 알 수 있으며 오히려 이러한 신체조건이 가장 우위한 것은 고릴라였음을 알 수 있다. 이 짐승은 다른 종들보다 키도 훨씬 크고 무게도 많이 나가고 있기 때문이다. 비록 이들 영장류의 자료들은 현생종들의 것으로 두 초기 인류의 신체조건과 정확하지는 않은 추정치이기는 하지만 상호 비교해 볼 때 다양한 차이점을 볼 수 있다.

이러한 점은 같은 생존조건 아래에서 초기 인류들의 신체적인 조건이 다른 영장류들보다 특별히 나은 점이 없었다는 것을 알려준다. 또한 이것은 자연상태에서의 초기 인류들의 생활이 다른 원숭이들보다 훨씬 안정되고, 우월하였다고 보기가 어렵다는 점을 시사해 준다. 다만 다른 종류의 영장류들보다 앞서고 있는 것이 평균적인 머리의 크기로 특히 초기 인류들의 뇌용량의 크기는 점점 시간이 지남에 따라 커지는 것으로 알려지고 있다. 아마 이러한 두뇌의 확대 현상이 우리가 주목해서 관찰해야만 하는 인류의 특징이 아닐까 한다.

초기 인류는 사냥꾼이었다?
– 사냥 가설의 전개

이렇듯 초기 인류들의 신체적 특징은 다른 유인원들보다 더 나을게 없었음에도 불구하고 인류학자들은 이들에 대해 매우 높은 평가를 하고 있었음에 틀림이 없다. 이것은 아마도 다른 짐승과는 차이가 나는 우리 인류의 능력과 가능성에 대해 처음부터 너무 높은 기대와 희망을 가지고 있었기 때문인지도 모른다.

가장 대표적인 학자가 레이몬드 다트(Ramond Dart)이다. 그는 최초로 '타웅 베이비'를 발견한 뒤 이 초기 인류들이 나오는 유적들을 계속하여 조사하였다. 타웅(Taung), 스테르크폰테인(Sterkfontein), 마카판스가트(Makapansgat) 등의 초기 인류들이 출토되는 유적을 조사한 뒤 발표한 초기 인류의 문화상에 대한 견해는 다음과 같은 단어로 집약된다. 'Osteodontokeratic Culture', 우리말로는 '뼈-이빨-뿔 문화'로 풀이될 수 있는 이 용어의 가장 근간이 되는 것은 초기 인류가 살았던 동굴 유적들에서 출토되는 모든 동물 화석들

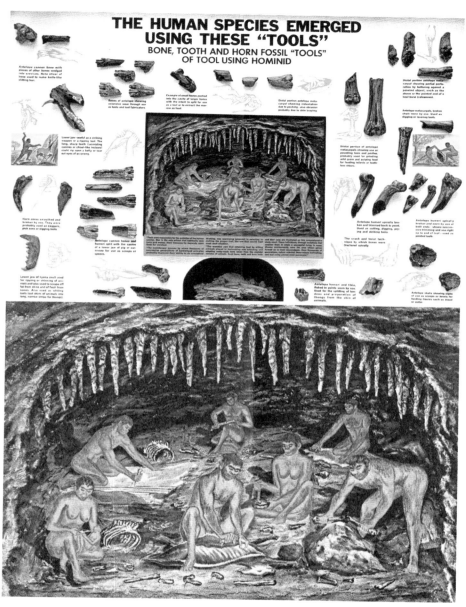

초기 인류들의 생활 모습과 뼈연모 사용
Dart, 1965, p.11.

의 깨어진 뼈들이 당시 초기 인류들의 도구 즉 연모로 사용되었다
는 가설이다. 더욱이 이들 깨어진 뼈들은 심지어는 현대인들이 만
들어 사용하는 쇠로 만든 망치·톱·칼들과 비교되어 설명되고는 했

다. 다양하게 깨어진 뼈와 아래턱 등을 도구로 사용하는 당시 초기 인류들의 문화 생활은 이미 짐승을 사냥하고 또 동굴에서 잡아 먹는 등의 상당한 문화 생활을 영위하는 사람들의 모습이었다.

이렇듯 이미 초기 인류의 생활은 이미 훌륭한 사냥꾼의 모습으로 묘사되고 해석되었다. 과연 이들의 당시 생활이 그만한 수준으로 올라가 있었을 까에 대한 의견이 분분한 가운데, 이들 유적에서 구석기시대의 가장 객관적인 증거인 뗀석기가 전혀 출토되지 않고 있어서 과연 이들이 도구를 만들어 쓸 줄 알았는 가에 대해 의문을 가지는 사람들이 많았던 것이 사실이다. 동물의 뼈는 굳이 사람에 의해서만 깨어지는 것이 아니고 또 깨어지는 양상도 다양하기 때문에 당시 초기 인류의 문화 생활의 결정적인 증거가 될 수 없었던 것이다.

초기 인류의 삶
– 사냥꾼인가? 사냥감인가?

레이몽드 다트의 주도 아래 이루어졌던 초기 인류의 도구의 사용과 사냥 가능성에 대한 적극적인 해석에 결정적으로 제동을 건 연구가 1980년대부터 본격적으로 나타나기 시작한다. 화석환경학(Taphonomy)이란 분야로 이루어지는 이 연구는 유적에서 출토되는 동물 화석의 변화 과정을 유적이 형성되었을 당시부터 오랜 기간 변화 과정을 거쳐 발굴되기까지 작용된 모든 원인을 분석하고 연구하고 재구성하는 새로운 학문으로 현재 많은 각광을 받는 고고학의 한 분야이기도 하다.

이와 관련된 중요한 연구결과가 발표된 것이 1981년으로 브레인에 의해 이루어졌다(Brain, 1981). 그는 아프리카의 여러 동굴들 특

표범에 잡혀 먹힌 어린 초기 인류의
머리뼈
Brain, 1981, p.270(좌)
Leakey, 1981, p.61(우)

히, 사람이 살지 않고 동물들에 의해 점유되었던 동굴들에서 출토된 동물뼈 화석들을 면밀히 살펴보고 깨어진 동물뼈들의 원인이 반드시 인간에 의해서만 이루어진 것이 아니라 다른 육식동물들에 의해서도 가능하다는 것을 밝혀냈다. 이 점은 앞서 살펴본 다트의 초기 인류의 동물뼈의 사용과 사냥이란 가설을 부정하는 객관적인 자료로 이용되었다. 여기에서 중요한 점은 당시의 초기 인류가 짐승을 사냥하고 적극적인 삶을 유지하였던 것이 아니라는 점이다.

브레인은 다트가 연구하였던 초기 인류가 나타나는 동굴의 지형과 지세를 관찰하고 출토되는 동물 뼈 유물들을 고찰한 후 이들을 하이에나, 올빼미 등의 짐승들이 점유하였던 동굴들에서 나온 자료들과 면밀한 비교·검토를 하였다. 이러한 세밀한 작업으로 초기 인류화석이 나온 각각의 동굴이 인류 활동의 증거가 되기에는 많은 문제점이 있음을 지적하였다.

특히, 스와르스크란스(Swartcrans)에서 발견된 초기 인류의 머리뼈 화석은 당시에 살았던 초기 인류가 생태계에서 차지하던 위치를 잘 보여주는 사례로 종종 인용된다. 이 유적에서 발견된 어린아이의 머리뼈에는 두 개의 커다란 굼이 있으며 이들은 일정한 간격으로 나란히 나 있었는데 이 자국을 낸 것은 바로 표범이었음이 밝혀

초기 인류의 삶
Brain, 1981, p.268.

진 것이다.

이것은 초기 인류 자연계에서의 위치를 상징적으로 말해 주는 것이다. 곧 당시 사람들은 자연을 호령하고 짐승 사냥을 능동적으로 하며 지금과 같은 자연을 지배하는 삶을 영위하였던 사람들이 아니라 수동적인 동물의 한 종으로 때로는 사나운 맹수에게 잡혀 먹히기도 하면서 종족을 보존하여 왔다는 것을 시사해 준다.

즉 초기 인류인 오스트랄로피테쿠스는 여러 짐승을 잡아 생활하는 사냥꾼이 아니라 때로는 사나운 맹수들에게 잡아먹히는 사냥감이 되기도 하면서도 꾸준히 삶을 유지하여 온 우리의 먼 조상이었음을 알 수 있다.

구석기시대 인류와 사냥 :
사냥꾼으로

구석기시대 사람들과 문화

인류가 능동적으로 사냥을 하기 시작한 것은 돌을 깨어 연모로 만든 석기를 제작한 이후로 가늠되고 있다. 이때부터의 사람들을 지금은 멸종된 초기 인류인 오스트랄로피테쿠스와 구분하여 인류(Homo)로 구분하고 있다. 지금까지 살아오고 있는 이 인류는 특히 구석기시대에 살아가면서 시간이 지남에 따라 많은 변화를 거듭하여 왔다. 그 가운데 가장 대표적인 종들을 문화의 발전에 따라 구분할 수 있다.

먼저 전기 구석기시대에 가장 먼저 나타난 손쓰는사람과 곧선사람에 이어 중기 구석기시대에는 슬기사람과 네안데르탈사람들이 출현하여 생활하였으며 마지막으로 발달한 문화인 후기 구석기시대에는 슬기슬기사람들이 살았던 것으로 구분되고 있다. 특히 이 슬기슬기사람은 약 4만년 전에 지구상에 출현한 현생 인류로 바로 우리의 직계 조상이며 현재 우리들도 분류상으로는 여기에 속하고 있다.

이들은 제각기 다른 문화를 영위하고 있었는데 이들을 구분할 수

구석기시대의 구분과 성격

성격/ 구분	전기구석기시대	중기구석기시대	후기구석기시대
시간	250~30만년전	30~4만년전	4~1만년전
주체	손쓰는사람(*Homo habilis*) 일하는사람(*Homo ergaster*) 곧선사람(*Homo erectus*)	슬기사람 (*Homo sapiens*) 네안데르탈사람 (*Homo neanderthalensis*)	슬기슬기사람 (*Homo sapiens sapiens*)
대표석기	찍개,주먹도끼,주먹찌르개. 몸돌석기	밀개,자르개,찌르개... 격지석기	찌르개,긁개,새기개... 격지석기
석기제작방법	직접떼기, 모루떼기	르발루아 떼기	돌날떼기, 좀돌날떼기
문화 특징	불의 사용	매장의식 언어사용 가능성	뼈연모 제작 예술의 발달

있을 만한 특징이 잘 나타나는 것이 바로 석기이다. 석기는 유물의 성격상 나무나 뼈 등과는 달리 잘 보존될 수 있는 돌이란 재질로 만들어져 아주 오랜 세월에도 그대로 남아있는 구석기시대의 대표적인 유물이다. 더구나 이 석기는 시기에 따라 다른 종류들이 나타나고 있으며 이들을 만든 제작 방법 또한 변하고 있음을 알 수 있다. 이러한 특징을 각 단계의 사람들과 문화 특징, 성격 등과 함께 살펴본 것이 위의 표이다.

석기의 발달 - 본격적인 사냥꾼으로

구석기는 인류가 250만년 동안 생활해 오면서 만든 가장 훌륭한 연모라고 할 수 있다. 더욱이 이 석기들은 시간이 지남에 따라 많은 변화와 새로운 모습으로 나타나 이를 만든 사람들의 뜻과 지혜가 점진적으로 발전하고 있음을 알 수 있으므로 중요한 도구이기도 하다.

옛사람들이 돌을 깨어 연모를 만들기 시작한 이후 새로운 문화인

사냥으로 본 삶과 문화

돌을 갈아서 연모를 만드는 신석기시대가 도래하기까지 오랜 기간 동안 계속되는 구석기 문화에 있어서 나타나는 구석기들은 시간이 흐름에 따라 많은 변화가 있어 왔다. 또한 이 석기들을 만드는 제작 방법 또한 다양해지는 것을 알 수 있다.

먼저 250만년부터 약 30만년전까지 계속된 전기구석기시대의 석기들은 가장 기본적이고 일반적인 방법으로 만든 석기들임을 알 수 있다. 이 시기의 가장 이른 석기들은 일반적으로 강이나 바닷가에 흔히 나타나는 둥근 자갈돌을 주어다 한 두 번 떼어내어 날을 만들어 쓴 찍개(chopper)들을 들 수 있다. 특별한 암질의 선택이나 모양의 다듬음 없이 단순히 날을 만들어 쓰는데 주안점을 두었다. 이후 나타나는 석기가 양면석기(주먹도끼: biface)로 자연돌의 외부를 부분 또는 전면으로 다 다듬어 떼어내고 날카로운 날을 만든 석기로 대상을 자르고, 깎고, 베고 하는 다양한 기능을 수행할 수 있는 만능 석기였다. 이 시기의 석기들은 일반적으로 커다란 크기의 무겁고 두터운 것으로 손으로 직접 쥐고 쓰는 도구였다.

이러한 전기구석기시대의 돌과 돌을 직접 부딪쳐 떼어 석기를 만드는 제작방법이 한층 더 발달하여 새로운 석기를 만드는 방법이 나타나게 되는 시기가 중기구석기시대이다. 일반적으로 르발루아 기법(Levallois Technique)으로 일컬어지는 석기만들기로 돌의 둘레를 돌아가면서 다 떼어낸 다음 세워놓고 길게 떼어내면 얇고 넓은 격지 조각이 만들어지게 되며 이것을 좀 더 잔손질하여 찌르개(point)와 같은 도구로 쓰는 것이다. 이때부터 사람들은 무게도 가볍고 날도 매우 날카로운 도구를 사용할 수 있게 되었다. 이러한 석기제작 방법은 전기구석기시대의 석기제작 방법보다 훨씬 복잡하고 고도의 숙련된 기술이 필요하였다. 이러한 점은 석기의 변화 못지않게 제작방법에서도 진일보한 것으로 알려지고 있다.

격지를 사용하여 도구를 만들기 시작하면서 후기구석기시대에

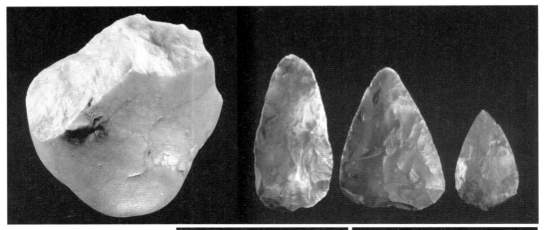

구석기시대의 대표적인 석기
① 전기 구석기시대 - 찍개와 주먹도끼
L'homme et Maury, 1990, p.21.
② 중기 구석기시대 - 르발루아 찌르개
Lewin, 1988, p.119.
③ 후기 구석기시대 - 찌르개, 밀개
Bosinski,1990, p.133.

사냥으로 본 삶과 문화

는 새로운 석기 만드는 기술이 등장하는데 이것이 바로 돌날떼기수법(Blade Technique)이다. 둥글거나 모난 원래의 돌을 가로로 떼어내 편평한 타격면을 만들고 이 면에 수직으로 길고 힘있게 내리치면 마치 칼날과도 같은 길고 얇은 격지들이 생긴다. 이 격지들을 다시 떼어내고 섬세하게 잔손질하면 연모가 되는 것이다. 이러한 작업을 거쳐 만들어진 석기들로는 찌르개, 긁개, 밀개, 새기개 등 150종이 넘는 다양한 석기들이 만들어진 것으로 알려지고 있다. 더구나 이러한 돌날격지는 하나의 몸돌에서 반복해 떼어내면 때에 따라서는 수 십개, 혹은 백여 개까지도 한 번에 생산할 수 있는 경제적이며 효과적인 석기 제작방법이었다.

이렇게 정교하게 만든 석기들이지만 이들은 무게도 매우 가볍고, 크기도 작아 이 연모들을 그냥 사용하여 도구로 쓰기는 어려웠을 것이다. 그래서 사람들은 긴 나무막대기나 뼈 등에 묶어 사용하는 법을 터득하여 창을 만들어 쓸 수 있게 되었다. 이러한 방법은 이미 찌르개 등이 많이 출토되는 중기 구석기시대의 사람들도 사용했을 것으로 짐작되지만 본격적인 제작과 사용은 후기구석기시대 사람들에 의해서이다. 이 시기의 사람들은 창을 가지고 다니며 찌르는 것뿐만 아니라 던지기도 하였는데, 던지는 창을 더욱 멀리 갈 수 있도록 개발한 창던지개(propulseur)는 연모를 사용하는 가장 진일보된 기술로도 여겨지고 있다.

사냥법의 발달

일반적으로 구석기시대는 원시인들이 짐승의 사냥과 식물 채집을 중심으로 하여 생활하던 시대라고 알려져 있다. 이것은 당시 사람들이 섭취하는 주된 영양소인 동물성 단백질과 식물성 단백질을

가지고 보면 이들을 함께 섭취했다는 점에서는 맞다. 그리고 여기
서 식물성 단백질을 섭취하는 방법이 채집인 것은 확실하지만 동물
성 단백질을 섭취하는 방법이 사냥이라고 전적으로 얘기하기에는
매우 어렵다. 왜냐하면 때로는 길가에 죽어있는 짐승을 주어다 먹
기도 하고 더러는 맹수가 사냥해 먹고 버린 나머지 들을 가져다 먹
을 수도 있기 때문이다.

곧선사람들의 사냥
Wolf, 1977, p.56.

1. 전기구석기시대 사람들의 사냥

지금도 짐승을 사냥하는 것이 결코 쉽지 않은 사실을 볼 때 구석기시대 사람들에게 사냥이란 매우 어려운 일이었을 것이다. 이것은 이른 시기인 전기구석기시대 사람들에게는 훨씬 설득력 있는 말임에 틀림없다. 물론 당시의 사람들은 석기를 발명하여 도구로 사용할 수 있었지만 만든 석기의 대부분이 손으로 쥐고 짐승을 잡는 찍개나 주먹도끼 같은 유물들이었다. 즉 사냥을 하려면 대상이 되는 짐승에게 최대한 가까이 접근하여 연모를 가지고 찌르거나 베어야 하는 것이다.

동물에게 최대한 접근하기도 어려운 일이지만 가까이 간 다음에는 대상을 죽일 수 있는 날쌘 행동이 필요한 것이다. 더욱이 이러한 방법은 사냥 대상이 순한 짐승들의 경우 놓치면 그만이지만 맹수들을 상대할 경우에는 자기의 목숨까지 잃는 중요한 일인 것이다.

또한 당시 사람들의 유적에서 출토되는 동물 화석도 대부분이 작거나 중간 크기의 짐승들의 것이 주로 출토되고 있으며 사슴보다 큰 대형 동물의 화석이 나오는 경우는 매우 드물다. 이것은 전기구

프랑스 라자레 동굴에서의 옛사람들의
생활
Lumley, 2005, p.57.

석기시대 사람들의 사냥 활동이 그리 활발하지 못하고 제한적이었
음을 우리에게 시사해 주는 것이다.

그렇다면 당시 사람들의 대표적인 석기인 주먹도끼의 기능은 무
엇인가도 다시 한 번 생각해 볼 수 있다. 우리는 이 주먹도끼를 다
양한 기능을 가진 만능 도구로 인식하고 있지만 이들을 가지고 실
제로 사냥을 하려 할 때 앞서 살펴본 매우 어려운 문제에 봉착하게
된다.

최근 이 주먹도끼들이 유적의 어느 곳에서 많이 출토되는가 하
는 문제에 대한 중요한 사실이 지적되었다. 프랑스의 남부 니스의
라자레동굴 유적의 경우를 보면 아주 잘 만들어진 주먹도끼들이 유
적내에 있는 화덕자리 근처에서 주로 찾아진다는 것이다. 2011년
5월 경기도 연천 전곡리에서 이루어진 〈제2회 세계 주먹도끼 학술
대회〉에서 앙리 드 룸리(Henry de Lumley) 교수가 밝힌 바에 따르
면 대부분의 주먹도끼들은 짐승의 살이나 힘살을 자르고, 뼈를 바
르는 행위가 이루어지는 곳에서 발견된다는 것이다. 이것은 지금까
지 우리가 생각해 왔던 만능의 사냥 도구로서의 주먹도끼에 대해
재고 필요가 있음을 알려주는 것이다.

사냥으로 본 삶과 문화

2. 중기구석기시대 사람들의 사냥

중기구석기시대부터 사람들의 짐승 사냥이 본격화되었다. 이것은 사냥을 할 수 있는 도구의 발달이 큰 역할을 한 것으로 보인다. 또한 사냥을 할 때 인근의 지형, 지물을 이용하여 사냥하는 방법도 터득하게 되었다.

먼저 석기들은 앞선 시기의 대형의 큰 석기를 제작하는 것뿐만 아니라 작고 날카로운 격지로 된 석기들을 만들 수 있게 되었다. 이 가운데 찌르개(point)가 가장 중요한 기능을 하였다. 돌려떼기수법인 르발루아 떼기를 이용해 만든 얇고 넓은 격지들의 끝을 뾰족하게 하여 나무나 뼈 등에 연결시켜 창을 만들 수 있게 되었다. 이렇게 만든 연모로 짐승을 조금 더 먼거리에서 사냥할 수 있게 되었던 것이다.

사냥감에 아주 가까이 갈 필요도 없고, 숨어 있다가 공격할 수 있게 된 사람들은 이제는 제법 큰 짐승들인 들소, 말, 큰뿔사슴 등을 사냥할 수 있었다. 실제로 이 시기의 동굴유적에서는 이와 같은 대형 동물들의 뼈가 많이 보이기 시작한다.

당시 사람들의 생활공간의 인근의 지세와 지형도 사냥하기 위한 좋은 방법으로 이용되기 시작하였다. 절벽이나 높은 산의 낭떠러지는 짐승을 몰아가서 떨어뜨리는 데 아주 유용한 장소로 이용될 수 있었다.

이러한 몰이사냥에는 여러 사람들의 힘이 필요하였다. 사람보다 더 빠른 짐승들을 잡기 위하여 옛사람들은 절벽으로 짐승 몰기, 밑에서 기다렸다가 떨어진 짐승을 잡기, 잡은 짐승을 운반하기 등 제각기 다른 역할을 수행하면서 사냥을 하게 되었던 것이다. 이것은 사냥 활동의 중요한 진전으로 이제는 사냥할 때에 협업과 분업이라는 개념까지 도입되었던 것을 알 수 있다.

3. 후기구석기시대 사람들의 사냥 – 본격적인 사냥꾼으로

다양하게 만들어지기 시작한 석기는 후기구석기시대에 와서 무려 160여 종으로 분화하기 시작하고 각각의 석기들은 제각기 서로 다른 기능으로 사용되었다. 이러한 석기의 발달은 활발한 사냥 활동을 수행할 수 있게 하였으며 실제로 이 후기구석기시대 사람들의 짐승 사냥은 앞선 시기보다 한층 더 진일보되고 적극적으로 이루어진 것으로 알려지고 있다.

이 시기에 이르러 사나운 맹수들의 사냥도 주저하지 않았으며 이동하는 짐승들의 길목을 미리 파악하여 잠복하였다가 잡기도 하고, 아주 큰 털코끼리 등을 잡기 위해 함정을 파서 빠뜨린 다음에 죽이기도 하였다. 더욱이 눈치 빠른 짐승들에게 가까이 접근하기 위해 사슴이나 순록의 뿔로 위장을 하는 방법도 터득하는 등 이제야말로 진정한 사냥의 시대로 접어들게 되었다.

곰과 호랑이 등의 사나운 맹수를 사냥하는 데에는 많은 용기가

사냥으로 본 삶과 문화

몰이사냥에 의한 산양의 사냥
: 중앙아시아
Jelinek, 1989, p.49.

필요하였다. 다음의 그림은 당시 사람들의 곰을 사냥하는 모습을 보여주는 것으로 자르개와 찍개를 손에 쥔 사람이 창을 가진 사람들과 함께 곰에게 달려들어 사냥하는 장면을 재현하고 있다. 곰에 잡혀 거의 죽을 지경까지 가면서 이 짐승을 죽이려하는 옛사람들의 강인한 모습은 짐승 사냥에 대한 우리 인류의 강인한 의지를 표현한 것으로 볼 수 있다.

후기구석기시대 사람들에게는 거대한 털코끼리(매머드)까지도 두

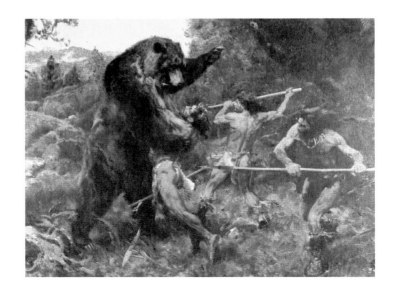

후기구석기시대 사람들의
동굴곰 사냥
Wolf, 1977, p.120.

려움의 대상이 아니었다. 매우 큰 이 짐승을 잡기 위해 사람들은 함정을 파고 기다렸다. 물론 함정을 판 곳은 이미 오랜 관찰을 통해 매머드가 다니는 길목을 파악하고 정한 곳이었다. 구석기시대 사람들은 큰 함정을 파놓고 기다리다가 육중한 몸무게의 매머드가 지나가다가 함정에 빠져 허우적거릴 때 일제히 달려들어 이 짐승을 공격하였다. 창, 몽둥이 심지어 커다란 돌을 들고 달려든 사람들은 마침내 이 짐승을 사냥할 수 있었다.

이렇듯 몸무게가 몇 십배나 나가고 키도 대 여섯 배에 달하는 이 매머드를 잡을 생각을 하는 후기구석기시대 사람들의 정신이야말로 진정한 사냥꾼의 모습으로 우리에게 다가오는 것이다. 이러한 함정과 덫을 이용한 사냥은 이 시기에 일반화되었을 것으로 여겨진다. 이것은 다음에 살펴 볼 동굴 벽화에 그린 그림에서 당시 사람들의 사냥 활동 모습을 추론해 볼 수 있기 때문이다.

후기구석기시대의 유럽은 반복되었던 빙하기의 마지막 단계인 뷔름(Würm)기의 매우 추운 기후가 계속되었던 시대이다. 짐승들은 이 추운 기후 아래 좀 더 편안한 곳을 찾으려 이동하였다. 이러한

사냥으로 본 삶과 문화

후기구석기시대 사람들의
맘모스 사냥
선사공원(Prehisto-parc), 프랑스
Girard et Heim, 2004, p.16.

이동을 하는 대표적인 짐승이 사슴과에 속하는 순록으로 이 짐승이야말로 당시 사람들이 가장 많이 사냥한 대상이었을 것이다. 왜냐하면 이 시기의 각 유적에서 출토되는 동물 화석을 분석해 볼 때 발견된 전체 뼈의 수를 볼 때 적어도 90% 이상의 뼈들이 바로 이 짐승의 뼈로 판명되고 있기 때문이다.

이러한 순록을 잡기 위해 사람들은 이 짐승의 생태 양상을 면밀히 파악하여야만 하였다. 어느 계절에 어떤 곳으로 짐승들이 이동하는지, 또 어떠한 곳을 지나가는지에 대한 지식을 갖춘 다음에 이 짐승 사냥에 나선 것이다.

더욱이 주변의 움직임과 소리에 민감한 이 짐승에 다가가기 위해 사람들은 같은 짐승의 뿔이 달린 머리뼈를 깨어 자신의 머리에 얹고 위장을 하였다. 멀리서 보기에는 그저 같은 무리의 짐승으로 보이도록 하고 창을 던져 이 짐승을 잡을 수 있도록 최대한 접근한다. 마치 뿔달린 짐승처럼 위장을 하고 동물을 사냥하는 방법 또한 후기구석기시대 사람들에게 있어서는 중요한 사냥의 방법의 하나이었을 것이다.

후기구석기시대 사람들의
순록 사냥 프랑스, 막달레니앙문화
솔루트레 선사박물관, 1990, p.38.

뼈와 뿔로 만든 작살과 물고기를
잡고 있는 후기구석기시대의
옛사람
선사공원 (Prehisto - parc), 프랑스
Girard et Heim, 2004, p.23.

사냥으로 본 삶과 문화

마지막으로 후기구석기시대 사람들에게서 발견되는 새로운 사냥의 대상은 바로 강이나 바다에 사는 물고기들이었다. 특히 강가의 많은 유적에서 이 물고기 잡이가 성행하였음을 잘 알려주는 증거는 바로 뼈와 뿔로 만든 작살이다.

순록과 같은 사슴과 짐승의 뿔이나 뼈를 자르고 깎아 만든 뼈 연모 가운데 양 끝에 혹은 한쪽 끝에 날카로운 미늘이 달린 작살(harpon)들이 많이 발견되는데, 이들은 당시 사람들이 물고기잡이를 일상화하였음을 보여주는 것이다.

옛사람들은 어떠한 동물들을 사냥하였을까?

구석기시대의 오랜 기간 동안 점점 발달하는 사냥도구와 사냥방법으로 옛사람들은 어떠한 짐승을 잡아먹었을까? 이 문제는 유적에서 발견되는 동물의 뼈를 가지고 해석하여 볼 수 있다. 구석기 유적에서 출토되는 동물 화석은 그 유적에서 살았던 옛사람들의 생활, 즉 주위의 환경에서 살아있던 동물을 잡아 먹고, 소비하는 활동을 우리에게 알려줄 수 있는 좋은 자료가 되기 때문이다.

우리나라의 경우에도 마찬가지로 아주 다양한 짐승들이 구석기 유적에서 발견되고 있다. 여기서 확인되는 짐승들 가운데에는 옛코끼리·쌍코뿔이·하이에나·원숭이·털코끼리 등 지금은 더 이상 우리나라에 살고 있지 않은 종들도 있고, 사슴·노루·호랑이·너구리·말·소 등 최근까지 이 땅에 살고 있는 짐승들도 다양하게 나타나고 있다.

이러한 짐승들이 각각 살았던 주위의 자연환경이 달랐기 때문에 이들을 통해 우리는 당시의 기후 환경조건도 추정해 볼 수 있다. 예를 들어 옛코끼리·원숭이·하이에나가 나오는 유적은 더운 기후 시

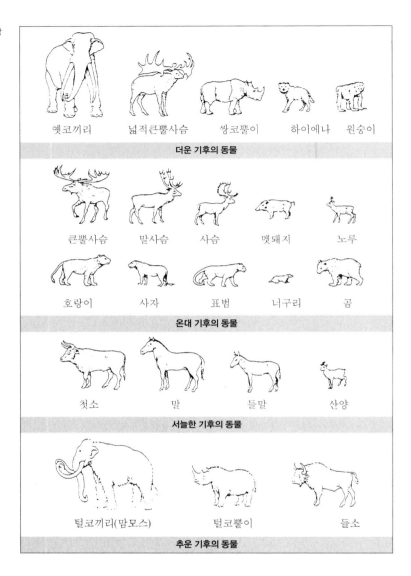

더운 기후의 동물

옛코끼리　넓적큰뿔사슴　쌍코뿔이　하이에나　원숭이

큰뿔사슴　말사슴　사슴　멧돼지　노루

호랑이　사자　표범　너구리　곰

온대 기후의 동물

첫소　말　들말　산양

서늘한 기후의 동물

털코끼리(맘모스)　털코뿔이　들소

추운 기후의 동물

기에 형성되었던 것으로 볼 수 있고, 털코끼리·털코뿔이·들소들이 출토되는 유적은 추운 기후에 형성되었을 것으로 볼 수 있다. 우리 나라의 경우 많은 온대성 짐승들이 나타나는 것으로 볼 때 전반적 으로 구석기시대 기후는 매우 춥거나 덥지 않은 온대성의 기후가 오래 지속되었던 듯하다.

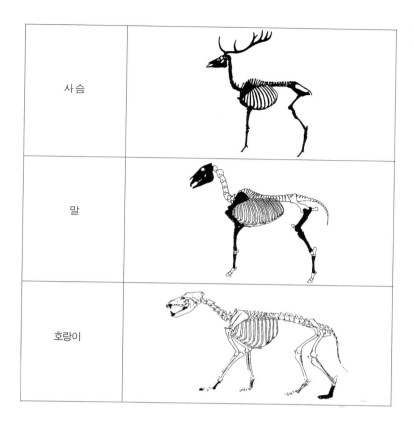

사슴	
말	
호랑이	

그런데 이렇게 구석기 유적에서 출토되는 다양한 짐승들이 모두 당시의 사람들에게 사냥되고 소비된 짐승이었는 지는 오래전부터 많은 의문이 제기된 문제이다. 예를 들어 호랑이나 사자와 같은 사 나운 짐승들은 송곳니와 어금니 그리고 발가락뼈 같은 몇 개의 뼈 들만 나타나고 있으며 옛코끼리와 매머드도 상아와 다리뼈 일부만 확인된다.

이렇게 당시에 살았던 것은 확인되나 과연 사람들의 사냥의 결 과로 유적에 남겨졌는가에 대한 의문을 풀기 위해 분석되는 방법 이 출토된 짐승들의 뼈대 부위별 분포를 살펴보는 것이다. 다음의 그림은 우리나라의 구석기시대 동굴에서 출토된 대표적인 3종류의 짐승의 뼈대 부위별 출토 상황을 보여주고 있다.

사냥한 순록을 가지고 집으로 돌아오고
있는 옛사람들
- 선사공원(Prehisto-parc), 프랑스
Girard et Heim, 2004, p.11.

여기에서는 각 짐승별로 출토되는 뼈대의 부위가 서로 다른데 이 차이점으로 우리는 각 짐승들의 사냥 여부와 소비 패턴을 고찰해 볼 수 있다. 먼저 사슴의 경우 개체의 모든 부위의 뼈가 거의 모든 유적에서 출토되고 있다. 이러한 사실은 옛사람들이 이 짐승을 멀리 떨어진 사냥터에서 사냥을 한 뒤 통째로 옮겨온 다음 여러 소비 행위를 했을 것으로 볼 수 있다. 반면 말의 경우는 출토되는 부위가 앞다리, 뒷다리와 머리뼈에만 국한되어 있어서 이 짐승의 경우는 사냥을 한 뒤 다리 부분만 일부 유적으로 옮겨와 소비했을 것으로 추정된다.

한편, 호랑이의 경우에는 다른데 발견된 뼈대의 부위는 송곳니 등의 이빨과 손가락뼈, 발가락뼈 등에 국한되고 있다. 이 부위의 뼈들은 당시 사람들이 이 짐승을 사냥하고 소비하였다고 보기에는 힘들다. 대형의 식육류의 송곳니는 당시 사람들에게 있어서 치레거리로 즐겨 쓰여지던 이빨들이며 손가락, 발가락의 작은 뼈들은 짐승의 가죽을 이용할 때 남은 것으로 볼 수도 있기 때문이다. 이러한 까닭에 옛사람들이 이 호랑이를 사냥하거나 소비하였다고 보기는 어렵다. 더욱이 이 사나운 맹수를 잡으려면 자기 자신의 목숨과도

바꿀 각오를 해야만 했을 것이다.

과연 우리나라의 구석기 유적에서는 어떤 짐승의 뼈들이 많이 나오는가?

그동안 조사된 구석기시대의 동굴 유적에서 출토되는 동물 화석의 짐승별, 부위별 분석의 결과는 매우 흥미롭다. 각 유적마다 전체 동물 화석의 뼈대의 수를 계산하고 이를 분석하여 산출된 최소뼈대수(NISP:Number of Identified Specimen)의 대부분은 사슴과 짐승의 뼈들이다. 예를 들어 청원 두루봉9굴(65%), 해상동굴(78%), 청청암 동굴(82%), 용곡동굴(89%), 상시바위그늘(87%) 그리고 단양 구낭굴(97%) 등에서 이 짐승의 뼈가 월등하게 많이 나오는 것으로 보아 우리나라 옛사람들의 주된 사냥감은 사슴이었음을 알 수 있다.

또한 이 점유율은 후기구석기시대의 유적으로 갈수록 높아지고 있는 것을 알 수 있는데, 단양 구낭굴의 제3층의 경우에서 보듯이 출토된 동물 화석의 거의 대부분인 97%가 사슴의 뼈이다. 이러한 사실로 미루어 보아 이 시기 사람들의 사냥이 무작위적인 것이 아니라 한 가지 짐승에 집중된, 계획되고 선택적인 사냥을 했을 것이란 추측도 가능하다. 이와 비슷한 경우가 유럽에서도 나타나는데 유럽의 후기구석기시대에 집중적으로 사냥되었던 짐승은 사슴과에 속하는 순록이었다. 각 유적별로 90% 이상의 최소뼈대수 점유율로 나타나서 압도적으로 다수를 차지한다. 따라서 우리나라의 구석기 유적에서 사슴과 짐승이 차지하는 비중과 유럽의 구석기 유적의 순록이 점유하는 비율을 비교해 볼 만하다.

실제로 사슴과에 속하는 짐승들은 구석기시대의 사람들에게는 더할나위 없는 좋은 사냥감이었을 것이다. 적어도 초식성의 온순한 동물인 이 짐승을 잡다가 죽을 염려는 없는 것이다. 곰이나 호랑이 등의 맹수들의 사냥은 자기의 목숨을 걸고 하는 사냥이었을 것이기 때문이다.

더욱이 잡은 사슴 개체의 모든 부분은 당시 사람들에 의해 유용하게 이용될 수 있었다. 먼저 살코기와 기름은 식용으로 쓰고, 가죽은 옷으로 사용되고, 그리고 뿔과 뼈는 연모의 좋은 재료로 이용되었다. 이러한 최상의 대상인 사슴을 사냥한 사람들은 이 짐승을 통째로 삶의 터전으로 옮겨와 도살, 해체, 분배를 하였을 것이다. 사슴이야말로 당시의 사람들에게는 최상의 사냥감이었다.

.04

구석기시대 동굴 벽화에 나타난 옛사람들의 사냥

구석기시대 동굴 벽화와 사냥

유럽을 중심으로 발견되고 있는 구석기시대의 많은 동굴 벽화들은 당시의 사회상을 알려주는 중요한 자료가 된다. 특히 이 동굴 벽화들이 주로 등장한 시기는 후기구석기시대로 옛사람들의 훌륭한 예술적 감각의 표현이 동굴의 벽이나 천정을 통해 때로는 바위그늘의 절벽을 통해 재현되고 있다.

일반적으로 동굴 벽화에서는 아주 정밀하고 사실적이며 때로는 웅장하게 무리를 이루어 이동하는 모습으로 그려지는 동물들이 우선 우리들의 관심을 끌지만 사실은 여러 가지 생활상을 암시하는 중요한 자료들이 있다. 그 가운데 하나가 짐승을 잡고 사냥하는 방법에 대한 장면이라든지, 창에 맞은 짐승을 그려 사냥한 혹은 사냥하고픈 동물을 표현한 것들, 더 나아가서는 종교적 제의의 경건한 모습을 볼 수 있을 만큼 신비스러운 장면들이 생생하게 그려지고 있는 것이다.

여기에서는 특히 사냥에 관계된 자료들을 모아 살펴보고 해석해

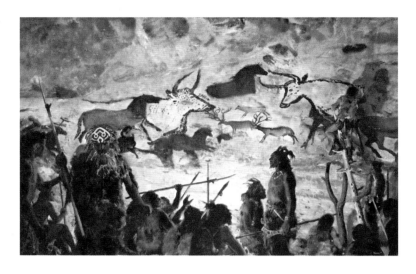

동굴에서 그림을 그리고 있는 옛사람들
라스꼬 동굴을 재현 : Jelinek, 1989.
p.100.

봄으로써 선사시대 특히 구석기시대 사람들의 사냥에 대한 이해를
높이고자 한다.

어떻게 사냥하였는가 – 사냥방법

1. 함정의 사용

20세기 초반에 발견된 프랑스 도르돈뉴 지방의 레제지에 자리한
퐁드곰(Font de Gaume) 동굴에서는 마치 집모양의 그림들이 찾아
졌고 당시 사람들은 이것이 오두막집(hutte)으로 해석하였다. 그런
데 이와 같은 그림과 함께 같은 유적에서 나온 매머드의 그림을 통
해 이러한 형태의 그림이 집이 아니라 짐승을 잡기 위해 만든 함정
으로 이해할 수 있게 되었다. 많은 동굴 벽화들에서 발견된 이 도형
은 일반으로 텍티폼(지붕모양 : Tectiforme)으로 불리는 데 이것은 결
국 짐승을 사냥하기 위해 설치해 놓은 구조물이었다. 곧 지나 가던
짐승이 설치해 놓은 나무 구조물 위를 지나가다가 자신의 몸무게에
의해 함정에 빠지게 되는 원리이다.

사냥으로 본 삶과 문화

여러 가지 형태의 텍티폼과 맘모스
(프랑스, 퐁드곰 동굴)
여러 가지 도형 : 텍티폼(상)
Lindner, 1950, p.64.

함정에 빠진 맘모스(하)
Lindner, 1950, p.64.

　　일반으로 무게를 이용한 나무 덫(piege à poid)으로도 풀이되고
있는 이 사냥 방법은 같은 지역의 베르니팔(Bernifal) 동굴과 루피냑
(Roufignac) 동굴에서 나온 모습에서도 마찬가지로 잘 나타나고 있
다. 이러한 사냥 방법은 털코끼리 등의 큰 짐승뿐만 아니라 사슴과
같은 중형의 짐승들을 잡는 데에도 이용되었음을 알 수 있다.
　　이와 유사한 사냥법으로 아메리칸 인디언들이 나무로 만들어놓
은 덫을 들 수 있다. 이 원주민들은 늑대나 여우를 잡기 위해 이러
한 나무로 만든 구조물들을 설치해 놓았는데, 이 장치는 앞에서 본

베르니팔, 루피냑동굴의 도형과 잡히는
짐승들
❶ 베르니팔 동굴의 텍티폼
❷ 루피냑 동굴의 텍티폼
❸ 함정에 빠지는 사슴(꼼바렐 동굴)
Lindner, 1950, p.64.
❹ 함정에 빠지는 맘모스(베르니팔동굴)
Lindner, 1950, p.64.

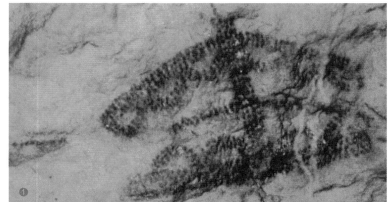

사냥으로 본 삶과 문화

구석기시대의 사람들의 사냥방법과 유사함을 엿볼 수 있다.

2. 기하학적 도형과 그물의 사용?

때로는 붉은 색으로 때로는 검은 색으로 그려진 기하학적인 도형들도 여러 동굴유적에서 발견된다. 점으로 이어 그리거나 사각형의 상자모습들을 한 그림들이 무리를 이루어 표현되고 있는데 대표적인 것이 스페인의 알타미라 동굴과 엘 카스티요 동굴에서 나오는 것들이다.

사실 동굴 벽화에 표현된 여러 가지 기하학적인 모양에 대한 정확한 해석은 불가능할 지도 모른다. 더욱이 닮은 꼴의 도형이라도 어떤 동굴에서는 검은 색으로(엘 카스티요 동굴) 그리고 또 다른 동굴에서는 붉은 색으로(알타미라 동굴) 그렸는 지에서부터 점선과 실선의 차이, 네모꼴과 일직선상의 비교 등등 많은 것들이 당시 사람들의 생각과 개념을 파악할 수 없는 어려운 일인 것이다. 이런 점에서 선사예술에 대한 해석과 이해는 지극히 어려운 신화의 세계일지도 모른다.

대표적으로 이 두 유적에서 발견되는 기하학적 도형을 해석할 수 있는 그림이 발견된 곳이 스페인의 지중해 연안의 해안지대에 속하는 산탄도르 지방에 자리한 파시에가(La Pasiega) 동굴 유적이다. 이

스페인 알타미라(Altamira) 동굴의 기하
학적 도형
Clottes, 2008, p.282.

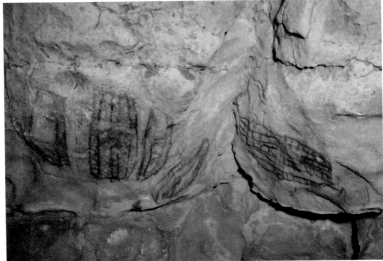

스페인 엘 카스티요 (El Castillo) 동굴의
기하학적인 도형
Clottes, 2008, p.282.

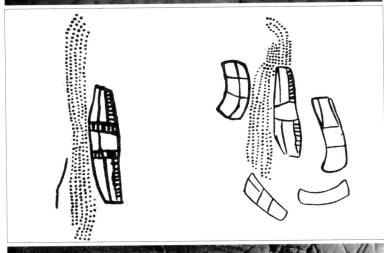

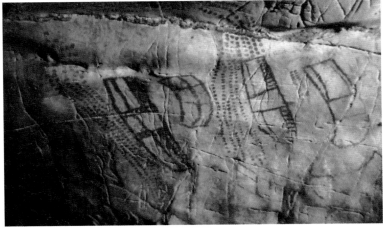

사냥으로 본 삶과 문화

장면에서 보듯이 한 마리의 짐승이, 아마도 초식 짐승으로 보이지만 정확히 어떤 종류의 동물인지는 가늠하기 어려운데, 목 부분에 그물이 걸린 채로 있다. 여기에서 탈출하려는 듯 목을 길게 위로 치켜 올리면서 달아나고자 하는 몸짓을 아주 사실적으로 묘사하고 있는 이 그림은 앞에서 살펴본 기하학적 도형하고 상태가 아주 유사하여 특별한 설명이 없어도 두 그림사이의 연관성을 그대로 이해할 수 있는 자료인 것이다.

3. 울타리와 덫의 이용

다소 복잡한 그림이 당시 사람들의 사냥법을 이해하기 위해 종종 언급되고 있는데 이 그림은 20세기 초반 프랑스의 중서부인 오뜨 가론르 지방의 마르술라(Marsoulas) 동굴에서 발견되었다.

이 그림을 보면 사냥의 대상이 되는 짐승들의 가는 길 방향을 화살표처럼 표시하면서 중간 중간

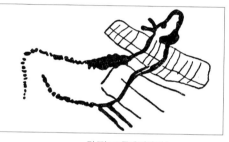

덫 또는 그물에 걸린 짐승
스페인 파시에가 동굴 (Lindner, 1950, p.54)
Clottes, 2008, p.282.

에 덫이 있으며 길이로 나란히 세운 울타리가 짐승들의 방향을 바꾸지 못하도록 하여 결국은 왼쪽에 있는 강으로 빠지게 하여 사냥하는 것으로 해석되는 이 장면에서 울타리는 때로는 나무일 수도 있고 바위 같은 자연지형을 이용할 수도 있는 그런 모습이다. 이러한 막다른 곳으로 짐승을 몰고 가서 사냥하는 방법을 잘 보여주는 것이 비록 동굴 벽화는 아니지만 약 10cm 되는 작은 뼈조각에 새겨진 것에서 확인해볼 수 있다.

프랑스 도르돈뉴지방의 샹슬라드(Chanselade) 유적에서 발견된 이 유물에 새겨져 있는 그림은 기본적으로 들소와 사람들의 조합으로 이루어지고 있다. 여기에서 들소는 머리만을 그려져 있는데 비정상적으로 큰 이 머리는 왼쪽 방향을 가리키고 있다. 그림의 가운 부분을 가로질러 창을 나타내는 화살표 모양의 표시들이 있으며

울타리를 이용한 짐승몰이 사냥
프랑스 마르술라 동굴
Lindner, 1950, p.56.

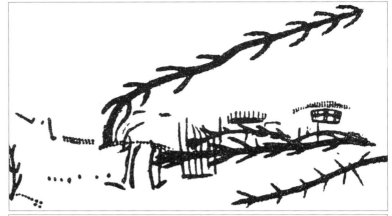

지닐 예술품
샹슬라드(Chanselade) 유적, 프랑스

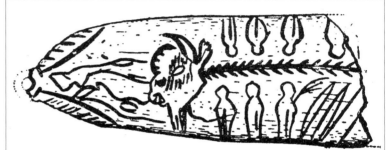

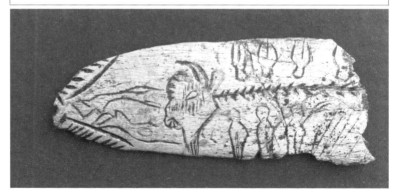

이 표시의 양쪽으로 여러 명의 사람들이 들소를 쫓고 있는 모습을 보여준다. 왼쪽은 맨 끝쪽을 향해 점점 좁아지는 장소를 표시하듯 2개의 대각선이 나있고 이 부분에서 이 짐승의 죽음을 뜻하는 앞다리 2개가 놓여지고 있다. 이것은 아마도 당시 사람들이 들소를 좁은 곳으로 몰아 짐승을 사냥한다는 뜻을 표현하는 것으로 판단되며

울타리와 같은 구조물을 써서 하는 몰이사냥의 모습을 잘 그려내고 있음을 알 수 있다.

마지막으로, 울타리로 이용하여 짐승을 사냥하는 장면으로 생각되는 것들을 모은 것이 다음의 그림들이다. 모두 5개의 그림 가운데 위의 것은 프랑스의 퐁드곰 유적에서 발견된 것으로 완전히 둘러싸인 울타리 안에 갇혀 있는 여러 마리의 짐승을 표현한 것으로 추정해볼 수 있으며, 특히 북쪽에 있는 두 줄의 가로지른 선은 마치 출입구를 연상시키는 것이다.

울타리를 이용한 짐승사냥
퐁드곰 동굴(상)
피에타 동굴(하)
Lindner, 1950, p.69.

피에타 동굴 그림은 스페인 말라가지방의 피에타(La Pieta) 동굴에서 나온 4종류의 비슷한 유형의 그림으로 역시 울타리를 써서 짐승을 잡는 것을 암시한다. 특히, 두 번째 그림의 울타리 안에 많이 나있는 2개의 점들은 아마도 소나 사슴과 같은 짝굽짐승들의 발자국을 묘사한 것으로 세 번째 울타리 안에서는 짐승의 머리가 2개 묘사되고 있는 것을 볼 수 있다. 이곳의 울타리의 특징은 북쪽을 향하여 완전히 닫힌 상태가 아닌 것으로 아마도 짐승들을 몰아 들어오는 입구를 표현한 것으로 보인다. 한편 일부 학자들은 이 그림을 가지고 좀 더 적극적인 해석을 하기도 한다. 즉 짐승을 가두고 키우면서 잡아먹는 목축의 가능성을 제시하기도 한다.

구석기시대 동물과 사냥그림

구석기시대 동굴 벽화에 주로 표현된 것은 잘 알려진 바와 같이 동물들이다. 뿔에서부터 꼬리까지의 길이가 7m가 넘는 황소들이 동굴벽에 그려지기도 하고(라스꼬 동굴), 한 동굴에 그려진 매머드가 무려 100마리도 넘는 곳도 있으며(루피냑 동굴) 때로는 지금도 해석이 불가능한 신비한 동물까지도 나타난다.

이러한 표현대상이 되었던 동물가운데 가장 많이 그려진 짐승은 어떠한 것이었을까? 동굴 벽화가 많은 프랑스의 페리고르(Perigord) 지방에서 계산된 총 1,036마리의 동물그림 가운데 제일 많이 표현된 짐승은 말(337마리)로 전체의 32.5%를 차지하고 있으며, 매머드(16.6%)와 들소(15.8%)가 그 뒤를 잇고 있다. 이후로는 상대적으로 낮은 비율로 순록(7.2%)·산양(6.5%)·옛소(5.5%) 등이 그려져 있다.(Otte, 2006, p.66).

흥미로운 것은 당시 사람들이 쉽게 사냥할 수 있으며 실제로 많이 잡아먹었던 순록과 사슴 그림들의 상대적으로 낮은 비율이다. 반대로 매머드·들소·옛소·말 등의 사냥하기 어려운 대형의 큰 짐승들을 더 자주 표현한 까닭은 무엇일까? 아마도 늘 사냥할 수 있는 짐승들에 대한 관심은 적고, 특별히 사냥하고 싶은 동물들을 표현하였을 가능성이 높다. 가까이 가기에도 힘든, 크고 사나운 짐승들 더욱이 이들을 잡기란 매우 힘들었을 짐승들을 선사시대 사람들은 동굴 벽에 그리며 잡게 해달라고 빌었을 지도 모른다.

이렇게 동굴의 벽에 그려진 동물들 가운데에는 더러 창과 같은 무기에 맞은 채 그려진 동물들이 있다. 창에 맞아 상처를 입고 때로는 피를 흘리는 짐승들의 모습이야말로 당시 사람들의 짐승 사냥을 이해하는 좋은 자료가 될 수 있다. 잘 알려진 부상 당한 짐승들로는

들소, 사슴, 털코뿔이 그리고 사나운 표범과 같은 맹수도 있다. 이들에 대해 차례로 살펴보기로 한다.

1. 들소

프랑스의 피레네 산맥 끝자락 아리에쥐 지방의 니오(Niaux) 동굴은 1900년대 초반부터 알려진 중요한 선사 동굴 유적이다. 입구는 매우 크고 길이가 약 2km 되는 이 동굴은 실제 여러 갈래로 난 가지굴 들의 길이를 합하면 15km에 이르고 이러한 굴의 곳곳에 옛사람들의 흔적이 나타난다. 후기구석기시대에서도 끝무렵인 막달레니앙 후기에 속하는 이 동굴에서는 들소, 말, 산양, 족제비, 물고기 등의 많은 그림이 있다. 이 가운데 겹쳐진 채로 그려진 들소의 그림이 우리에게 주목을 끄는 이유는 그려진 들소의 몸통에 표현된 화살표 모양의 창의 모습이다.

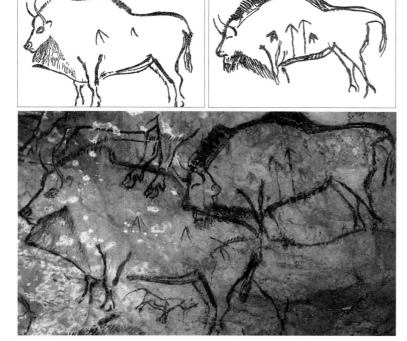

창에 맞은 동물 - 들소(1)
니오(Niaux) 동굴
Lindner, 1950, p.265.

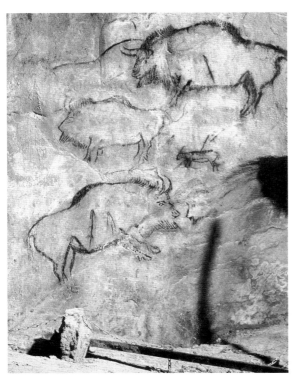

창에 맞은 동물 - 들소(2)
니오(Niaux) 동굴
Union Latine, 1992, p.161.

한 마리의 들소의 몸에는 대 여섯 개의 창이 꽂혀있는데 모두 일정한 방향으로 그려져 있지만 이 창들은 한꺼번에 그려진 것이 아니다. 왜냐하면 두 개의 짧은 모습의 창은 붉은 색으로 그려져 있어 검은 색의 다른 창들과는 다른 것을 볼 수 있기 때문이다. 또 다른 들소의 몸에도 화살표처럼 표현된 최소한 2개의 창이 그려져 있다. 이렇게 두 마리의 들소에 표현되어진 창은 모두 똑같지 않고 적어도 3가지로 구분되며(검은 색의 긴창, 짧은창 : 붉은 색의 짧은 창), 이것은 같은 시기에 한 번에 창을 그린 것이 아니었음을 알려준다. 당시 사람들은 사냥하러 갈 때마다 동굴 벽에 그려진 들소에 창의 모습을 그려 넣으면서 이 짐승을 잡게 해달라는 의식을 치렀던 것은 아닐까?

위의 그림의 니오 동굴이 위치한 곳에서 서쪽으로 약 200m 떨어진 곳에서도 같은 성격의 창에 맞은 짐승들이 표현되고 있는데, 주목할 것은 이 동물 그림이 굴의 아주 높은 지점이나 파여진 곳에 자리한 것이 아니라, 그려진 곳의 바로 앞으로는 넓고 편평한 자리가 있는 접근하기 좋은 길목에 있다는 점이다. 이것은 당시 사람들이 이러한 사냥그림을 바로 앞에서 그리며 의식을 치를 수 있었음을 가늠케 한다. 한편, 그려진 들소들 가운데 두 마리의 몸에 역시 창이 그려져 있는 것이 확인되는데, 이러한 창맞은 짐승은 비단 들소뿐만 아니라 중간 부분에 있는 산양도 창을 맞은 것으로 표현되고 있다.

사냥으로 본 삶과 문화

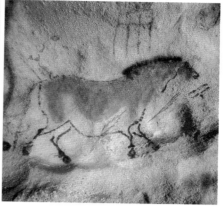

창에 맞은 동물 - 말
라스꼬(Lascaux) 동굴
Union Latine, 1992, p.161.

2. 말

말은 선사시대 동굴 그림에서 가장 많이 등장하는 동물로 당시 사람들이 즐겨 그리던 짐승으로 가늠된다. 이러한 말 그림 가운데 창에 맞아 상처를 입은 모습이 아래의 그림과 같이 라스꼬 동굴에서 보인다.

두 장면은 표현한 수법이 다른데, 왼쪽의 그림은 바위에 새긴 것이고 오른쪽의 그림은 물감이나 안료를 사용하여 색을 입혀 그린 것이다. 흥미로운 것은 서로 다른 기법으로 대상을 표현하였지만 작은 머리라든지, 둥근 발굽의 모양은 두 그림의 말이 상당히 흡사하여 아마 같은 시기의 사람들에 의한 작품으로 이해된다. 오른쪽의 말그림은 마치 중국의 수묵화에 나오는 말을 연상시킨다고 하여 중국말(Cheval chinois)로 명명되고 있다.

특히 왼쪽에 보이는 새겨진 그림은 말과 함께 사슴이 중복으로 그려져 있는데 목과 몸통의 앞부분에 집중되어 창을 맞는 모습이 사실적으로 표현되고 있다. 반면 오른쪽의 말 그림에서는 이 짐승의 배부분으로 창이 향하고 있어 대조되지만 두 그림 모두 창을 작은 선의 연속으로 표현한 것을 보면 같은 모티브를 가지고 있는 것으로 판단된다.

한편 이 말 그림 위로 사각형의 기하학적인 문양이 보이는데 이 것은 앞서 고찰한 대로 울타리나 방책 등을 묘사한 것으로 판단되고 있다.

3. 사슴

실제로 옛사람들에 의해 가장 많이 사냥되었을 것으로 보이는 사슴을 표현한 그림들은 그리 많지 않다. 이러한 양상은 같은 사슴과에 속하는 짐승인 순록의 경우도 마찬가지이다. 순록의 경우는 후기구석기시대 유적에서 월등하게 집중적으로 출토되는 짐승임을 볼 때 상당히 이례적인 것이다.

여기에서는 모두 3점의 상처 입은 사슴을 살펴보기로 한다. 먼저 라스꼬 동굴에서 발견된 사슴은 매우 크고 발달된 뿔의 모습을 보

창에 맞은 동물
❶ 라스꼬(Lascaux) 동굴, 프랑스
Delluc, 2008, p.66.
❷❸ 페나 드 칸다모(Pena de Candamo)
동굴, 스페인
Liundner, 1950, p.219.

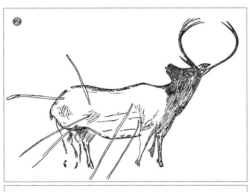

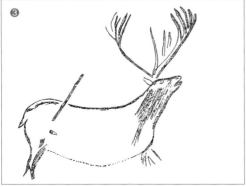

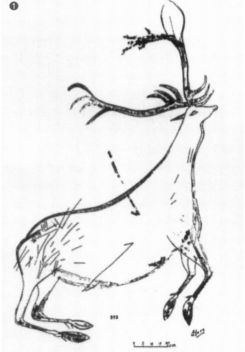

사냥으로 본 삶과 문화

아 어른 수컷의 커다란 개체이었을 것으로 보인다. 이 짐승은 등쪽에서 한 번 그리고 배쪽에서 한 번 등 최소한 두 개의 창으로 공격을 받은 뒤 뒷다리를 꿇고 있는 모습을 보여준다. 이것은 옛사람들에 의한 창 등의 공격으로 맞아 부상당한 사슴이 쓰러지기 전의 동작을 나타내는 것으로 매우 사실적인 묘사로 볼 수 있다.

다른 2점의 그림은 모두 스페인의 페나 드 칸다모(Pena de Candamo) 동굴의 것이다. 표현된 두 짐승은 사슴으로 뿔이 매우 발달한 어른 수컷으로 가늠된다. 이 가운데 위의 것은 모두 6개의 창을 맞고 부상당하는 장면으로 창들은 배와 엉덩이 쪽에 집중되어 던져지고 있다. 또 머리와 가슴 부분에는 작은 선들을 촘촘히 그어 상처를 입은 짐승의 모습을 잘 보여주고 있다. 마치 뒤쪽에 창을 맞은 사슴이 고개를 돌려 올리고 신음하는 듯한 모습을 연상시킨다.

같은 동굴의 사슴 그림가운데 아래의 것은 창을 엉덩이 쪽에 맞았다. 이 그림을 그림 사람은 이 짐승이 창을 얼마나 강력하게 맞았는 가를 나타내기 위해서인지 창끝이 부러진 모습을 표현하고 있으며, 이것은 놀란 짐승이 눈을 크게 뜨고 고개를 쳐들며 고통스러워하는 모습을 보면 더 잘 알 수 있다. 역시 머리와 목부분에 반복되어 표현한 선들은 앞서 살펴본 사슴과 같이 부상당해 고통스러워하는 짐승을 잘 표현하는 것으로 볼 수 있다.

4. 표범

식육류의 동물들은 이 시기의 동굴 벽화에서 중요한 소재는 못되었다. 다른 초식 동물들이나 털코끼리나 털코뿔이와 같은 대형 동물들에 비해 그려지는 수도 많지 않다. 또한 당시 다양하게 존재했던 것으로 알려지는 여러 종류의 식육류에 속하는 짐승들과 눈에 띄게 구분할 수 있을 만큼 뚜렷하게 표현한 것들도 드물다.

다음의 그림은 라스꼬 동굴에서 한 무리의 짐승들 가운데 두 마

창에 맞은 동물 - 표범
라스꼬(Lascaux) 동굴 프랑스(상)
Delluc, 2008, p.148.
표범 조각품
이스츄리츠(Isturitz) 동굴 프랑스(하)
Bandi et Maringer, 1952, p.38.

리의 식육류의 그림을 발췌한 것이다. 이 장면에서는 표범 혹은 사자로 판단되는 두 마리의 맹수가 등에는 나란히 창을 맞은 채 서로 머리를 맞대고 있다. 특히 오른 쪽의 짐승은 코와 입에서 마치 흐르는 피를 연상시키는 가느다란 줄이 여러 개 표현되고 있어 다친 짐승이라는 것을 구체적으로 표현하고 있다.

과연 이 장면을 통해 옛사람들이 이 사나운 맹수를 사냥했다고 볼 수 있는지, 아니면 이런 식으로 이 짐승들을 사냥하고 싶은 의지를 표현한 것인지 여러 가지 시각으로 생각해 볼 필요가 있다. 비록 동굴 벽화는 아니지만 이와 비슷한 예가 조각품으로도 존재한다. 프랑스의 이스츄리츠 동굴 유적에서 발견된 동물의 조각상은 크기가 9cm밖에 안되는 작은 크기로 머리와 발 등의 자세한 묘사는 없지만 아마도 표범과 같은 맹수를 표현했던 것으로 여겨진다. 모두 4개의 구멍을 뚫어 목이나 가슴에 매달고 다니는 장식품으로 쓰여

졌을 것으로 보이는 이 조각품에서 우리는 두 개의 창의 모습을 확인할 수 있다. 앞다리와 뒷다리에 비스듬히 나있는 이 창의 모습은 당시 사람들의 이 짐승을 사냥하고 싶은 욕망을 표현했던 것으로 가늠되어 진다.

5. 털코뿔이

매우 추웠던 마지막 빙하기의 후기구석기시대를 상징하는 동물이 털코끼리와 털코뿔이다. 이 가운데 털코뿔이는 커다란 몸집, 두꺼운 가죽 그리고 매우 위험스러운 뿔로 무장한 험악한 짐승으로 구석기시대 사람들에게는 맹수 못지 않게 대처하기 어려운 짐승이었을 것이다. 프랑스의 중남부 아르데쉬 지방에 있는 라 꼴롱비에 (La Colombier) 동굴에서 나온 부상 당한 털코뿔이의 모습은 당시 사람들에게는 쉽게 사냥할 수 없는 동경의 대상을 잡아보려는 의식의 표현으로 생각된다.

다음 그림에서 볼 수 있듯이 4개의 창이 위치한 곳은 이 짐승의 배쪽이다. 이 배 부위는 실제로 사나운 털코뿔이의 가장 취약한 지점으로 이것은 이미 옛사람들은 이 짐승을 사냥하려면 어디를 공격해야 하는 지를 파악하고 있었던 것으로 볼 수 있다.

창에 맞은 동물 - 털코뿔이
라 꼴롱비에(La Colombier) 동굴, 프랑스
Lindner, 1950, p.177.

사냥그림 – 사실적 묘사인가? 주술인가?

들소와 사냥꾼
라스꼬동굴, 프랑스
Bosinski, 1990, p.178.

구석기시대 동굴 벽화에서 사람을 표현한 그림은 드물다. 더욱이 사람이 다른 동물들과 같이 연관되어 있는 장면의 그림은 매우 드물다. 그 가운데 가장 널리 알려진 것이 라스꼬 동굴에서 나온 상처입은 들소와 옆에서 쓰러져 있는 사냥꾼(혹은 주술사)의 그림이다. 이 장면은 사냥과 깊은 연관이 있으므로 더욱 우리의 주목을 끈다.

이 장면에서 보이는 예리한 뿔을 가진 들소는 엉덩이에서 배 쪽으로 날카로운 창을 맞아 내장이 튀어나올 정도로 부상을 당한 상태이다. 이에 상처를 입고 성난 들소는 새의 머리모양을 한 사람을 들이받고 있는데 쓰러진 이 사람은 잘 표현된 성기로 볼 때 남자이며 아래쪽으로 가지고 있던 새 모양의 지팡이는 이 남자의 신분이 평범한 사람이 아니라 주술사나 의식을 치루는 신성한 사람으로 판단된다. 아마 들소를 사냥하다가 섣불리 상처를 입은 화난 짐승에게 오히려 희생을 당하는 모습으로 볼 수 있는 이 장면은 당시 사람들의 사냥이 목숨을 걸고 해야만 하는 매우 어려운 작업임을 일깨워 주고 있다.

또 다른 주술적 성격의 그림은 프랑스의 남쪽에 있는 트로아 프레르 동굴에서 나온 것이다. 바위벽에 새겨 그린 이 장면은 실제로는 매우 작아 오른쪽에 있는 사람의 키가 약 30cm 정도밖에 안 되는 크기이다. 그런데 이 사람은 평범한 인물이 아니라 반인 반수와 같이 표현되어 있다. 즉 머리의 뿔과 꼬리를 볼 때 우리는 이 사람이 들소로 변장을 한 상태로 짐승사냥을 나갔으며, 둥근 활과 같은

들소, 순록과 사냥꾼
트로아 프레르(Trois Frere) 동굴,
프랑스
Otte, 2008, p.264.

악기를 입에 물고 짐승을 쫓고 있는 상황으로 해석할 수 있다. 이에 왼쪽의 들소는 무엇에 홀린 것처럼 뒤를 돌아다보고 있고 더 왼쪽의 순록은 정신 없이 달아나고 있는 모습으로 마치 주술을 걸어 짐승을 사로잡는 듯한 그림이다. 만일 이 장면이 사실적이려면 오른쪽 사람은 손에 창과 같은 무기를 지닌 채 묘사되어야 했을 것이다.

주목할 점은 이 두 그림에서 공통적으로 표현된 사냥꾼이 일상의 모습을 한 사람이 아니라 머리를 새의 모양으로 변장하거나 몸 전체를 들소로 변장한 특별한 인물들이라는 것이다. 이 특별한 인물들은 다시 말하면 주술사도 될 수 있고 아니면 사냥에 관한 의식을 집행하는 제사장과 같은 신분이었을 지도 모른다.

이와 같이 사냥감인 동물과 이들을 사냥하는 사냥꾼이 함께 나타나는 동굴 벽화는 사냥에 대한 것을 보여주기도 하지만 그 표현을 보면 사실적이라기보다는 주술적, 신화적 성격을 더 많이 지니고 있음을 알 수 있다. 옛사람들은 어떠한 목적으로 이 그림을 그렸을까? 이 그림을 그리면서 무슨 생각을 하였을까? 또 그린 다음 이

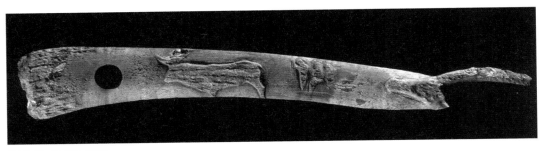

옛소를 쫓는 세사람의 사냥꾼
라 바쉬(La Vache) 동굴, 프랑스
White, 2003, p.106.

장면을 보며 무슨 생각을 하고 무슨 행위를 하였을까? 이것은 아직도 풀리지 않는 수수께끼와 같은 구석기시대 사냥꾼들의 정신세계이다.

마지막으로 프랑스 아리에쥐 지방의 라바쉬(La Vache) 동굴에 있는 순록의 뿔을 보기로 한다. 길이가 30cm 정도인 이 뿔 조각의 왼쪽에 있는 구멍은 이 유물이 휘어진 뿔 등을 곧게 펴기 위한 굼막대(bâton percé)임을 보여주고 있는데 여기에 옛사람들은 옛소와 이 짐승을 쫓는 3사람의 사냥꾼들을 표현하고 있다. 특히 이 유물은 나타내고자 하는 대상을 새기거나 그려서 만든 것이 아니라, 그 주위를 깎아 내어 두드러지게 표현한 것이 매우 특징적이다.

이렇게 독특한 방법으로 표현된 이 장면은 사냥꾼으로 보이는 3사람이 커다란 뿔을 가진 옛소를 뒤쫓고 있는 모습으로 특히 맨 앞에 있는 사람의 손에는 창이 쥐어져 있다. 이와 같이 사냥꾼들이 짐승을 쫓아가며 사냥을 하는 모습의 이 장면이야말로 구석기시대 사람들의 동물 사냥 문화를 상징적으로 표현하고 있는 것이다.

아마 이러한 사냥 모습을 순록의 뿔에 남겼던 구석기시대의 옛사람은 뿔을 깎고 새기면서도 마음으로는 넓은 들판에서 창을 들고 동물들을 쫓아가고 있었을 것이다. 늠름한 사냥꾼으로…

〈조태섭〉

2

왕조의 중요한
국책사업, 사냥

01. 머리말

사냥은 수렵채취 사회에서 생존을 위한 생활방식이었고, 정치적으로는 사냥을 잘 하는 사람은 사회의 우두머리로 인정받았다. 수렵을 위한 도구인 화살촉·창 등이 신석기와 청동기시대 유적지에서 발견되고, 어느 박물관을 가더라도 이들 도구를 손쉽게 볼 수 있다는 것은 그 광역이 전국적임을 알 수 있다. 또한 다양한 화살촉과 창이 발견되는 것은 짐승에 따라 다른 사냥도구를 사용하였음을 말해 주는 것이다.

우리나라의 사냥 모습은 울산 언양면 대곡리 반구대 암각화와 남포시 강서구역 약수리 무덤 등의 고구려 벽화를 통해서도 알 수 있다. 대곡리 반구대는 높이 3m, 너비 10m의 절벽 암반으로 호랑이·멧돼지·사슴·고래 등 육지와 바다 동물들이 묘사되어 있다. 호랑이는 함정에 빠진 모습으로, 멧돼지는 교미하는 모습을, 사슴은 새끼를 거느리거나 밴 모습 등으로 표현되어 있다. 고래는 작살에 맞은 모습이고

사냥돌
구석기 시대부터 인류는 사냥을 시작하였다.

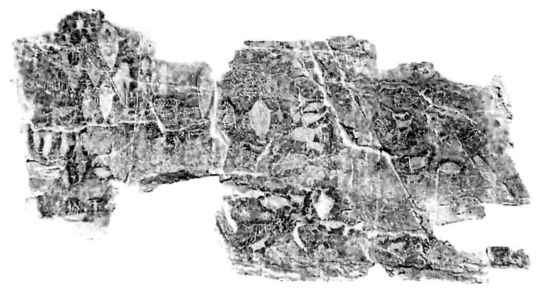

그밖에도 짐승을 사냥하는 사냥꾼과 배를 타고 고래를 잡는 어부 등의 모습이 보여, 청동기 시대의 주요 생활 방식이 수렵임을 알 수 있게 해준다.

고구려 고분벽화의 수렵도는 고구려인의 생동감 있는 수렵 모습을 볼 수 있다. 약수리 무덤(4~5세기) 벽화의 수렵도에는 말을 타고 곰·호랑이·사슴 등을 집단적으로 사냥하는 모습을 볼 수 있다.[1] 사냥터로 달려가는 사냥꾼, 산악에서 짐승을 몰아내는 몰이꾼, 말을 타고 활을 당기며 짐승을 쫓는 수렵꾼 등이 협동으로 수렵을 하고 있다. 화살을 맞고 산으로 도망가는 호랑이와 사슴을 향하여 말 달리며 활을 겨누고 있는 그림 등은 당시의 사냥기술과 사냥감에 따라 말을 자유자재로 다룰 수 있는 능력을 지녔음을 알 수 있다.

또한, 하나의 화살로 3마리 사슴의 목을 관통시킨 그림은 우수한 사냥꾼의 모습을 표현한 것이다. 수렵꾼은 모두 검은 수건을 쓰고 팔자수염을 기른 무사들로 수렵도의 모습은 수렵을 통한 군사 훈련인 교렵校獵을 묘사한 것이다. 활은 맥궁으로 짧고 구부러진 고구려

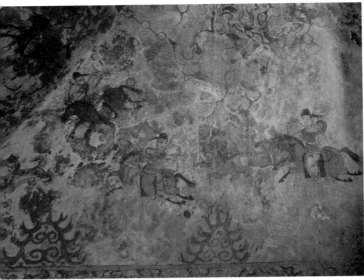

덕흥리 무덤 벽화 수렵도(좌)
천제1무덤 수렵도(우)

의 전통 활이며, 화살은 소리화살로 호랑이와 같은 맹수를 잡는데 주로 사용되었다. 화살촉의 모양도 차이가 있는 것을 보면, 고구려인들이 사냥감의 특성에 따라 여러 가지 화살촉을 쓸 줄 알았음을 알 수 있다.

덕흥리 무덤(5세기 초) 벽화의 수렵도는 사냥꾼들이 말을 타고 달리면서 호랑이, 산돼지, 꿩 등을 수렵하는 모습을 표현하였고, 장천 제1호무덤(4~5세기)의 수렵도는 화살을 맞은 호랑이·멧돼지·노루 등이 혼비백산으로 도망가는 모습을 그렸다. 무용총(4~5세기)의 수렵도는 고구려 무사들이 호랑이와 사슴, 노루 등을 수렵하는 모습을 역동적으로 그렸다. 특히 말을 탄 채 몸을 뒤로 하여 사슴을 향해 활을 쏘는 무사의 그림은 말 타는 기술과 활솜씨가 보통이 아님을 나타낸다. 한편, 고구려 수렵도에는 호랑이 사냥이 자주 등장하는데, 이는 용감하고 지혜로운 무사를 평가하는 잣대로 삼았기 때문이다.

이 글은 각 시대를 대표하는 『삼국사기』·『삼국유사』·『고려사』·『조선왕조실록』 등에 수렵 관련 내용 분석을 통하여 당시의

사냥으로 본 삶과 문화

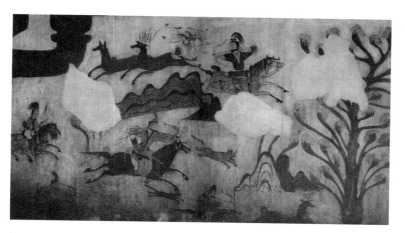

사냥문화를 살펴보았다. 또한 조선시대의 문집과 국역총서 등의 문헌과 수렵도를 참고하여 정사에서 빠진 내용을 보충하려고 노력하였다. 그러나 왕과 종친, 귀족 등 상류층 중심의 수렵에 대한 언급이 주류를 이루고, 일반 백성들의 수렵 관련 풍속과 신앙 등에 대한 기록은 전혀 보이지 않는다.[2] 따라서 이 글은 각 시대 왕 등의 지배층 중심의 사냥 문화를 살펴보는데 주안점을 두었다.[3]

02.

삼국시대의 사냥

왕과 사냥

삼국시대 왕이나 귀족들은 자신들만의 군사를 별도로 가지고 있었고, 수장으로서 역할을 수행하였기 때문에 활쏘기, 말타기 등의 무예가 뛰어났다. 고구려 시조 주몽이 활쏘기의 명수였다는 것은 익히 잘 알려져 있지만, 삼국의 왕들 역시 무예가 뛰어나 수렵의 고수였음이 『삼국사기』에 보인다. 가령, 동부여의 금와왕은 원야原野에서 화살의 수량에 비해 많은 짐승을 잡았고, 백제 시조 온조왕溫祚王은 기병 천 명을 거느리고 사냥을 하였고, 그의 아들 다루왕多婁王도 횡악橫岳에서 한 쌍의 사슴을 연달아 맞힐 정도로 솜씨가 뛰어났다. 고이왕古爾王(234~286)은 서해 섬에서 40마리의 사슴을 잡았고, 동성왕東城王(479~501)도 활 실력이 백발백중 일 정도로 명사수였고, 실제로 자주 사냥을 다녔다.

한편, 『삼국유사』에는 신라 내물왕奈勿王(356~402) 때 김제상金堤上이 왜왕에게 30년 동안 억류된 왕자 미해美海를 수렵[사냥]을 핑계로 구했다는 단편의 기록만 존재한다.[4] 그 이유는 『삼국유사』

가 『삼국사기』에서 누락된 내용을 보완한 점과 저자인 일연一然 (1206~1289)이 승려라는 신분이 반영된 것 같다.

삼국시대에 수렵과 관련된 단어는 전田·전畋·수狩·엽獵·순巡 ·순수巡狩·전렵田獵·대열大閱 등이다. 이들 단어를 중국 문헌의 해석을 통해 이해하면, 전田은 『주례周禮』에서 '병사를 훈련시키는 예'라는 의미로, 전畋은 『광운廣韻』에서는 '짐승을 취한다.'라는 뜻 으로, 수狩는 『춘추春秋·공양전公羊傳』의 장공莊公 4년 기록의 주 注에 '위로는 종묘를 잇고 아래로는 군사를 훈련시켜 의를 행한다.' 라는 뜻으로, 엽獵은 『광운廣韻』에서 '사냥의 총칭'으로 사용한다고 적고 있다. 따라서 전田은 군사적 훈련의 기능을 가진 수렵의 의미 이고, 전畋은 일반적인 수렵, 수狩는 순수巡狩의 의미로, 엽獵은 사 냥의 총칭으로 사용되었음 알 수 있다.[5] 그러나 전렵田獵, 순수巡守 등의 단어가 동시에 등장하는 경우가 많기에 개별 단어에 대한 중 국식 해석은 우리 실정에 맞지 않는 것으로 보인다.[6]

『삼국사기』에 등장하는 '순巡'자의 의미는 왕이 지방 제후를 통 제하던 정치활동이자, 수렵·제사·군사훈련·인재발탁 등 여러 가 지 목적을 띤 왕의 행차로 복합적인 의미를 지닌다.[7] 단순히 '순'자 로 기록된 순행의 경우는 대개 백성을 위로하여 흐트러진 민심을 위문하고 역경에 빠진 백성을 구제하는 의미이다. 그리고 순자와 수狩가 함께 사용되는 경우는 정치적, 군사적 순행으로 파악할 수 있다.[8] 『삼국사기』에서 순자의 쓰임을 보면, 고구려 태조왕 때만 사 슴을 수렵한 기록에 나오고, 나머지는 백성을 구휼하는 내용이 16 회로 가장 많다. 그밖에 군사를 위로 하고, 백성들에게 농사를 권장 하고, 왕이 4·6부를 방문할 때 순자를 사용하였다.

대열은 군사들의 훈련 모습을 왕이 친히 사열하는 것으로, 음력 7~8월에 산·내·강 등 넓은 곳에서 행하였다. 그런데 대열에 대한 기록은 고구려에서는 보이지 않는데, 실제로 고구려에서도 빈번하

게 군사 사열이 행해졌다. 신라는 9개 왕조에서,[9] 백제는 5개 왕조에서 대열이 이루어졌고,[10] 백제 고이왕 때 대열 중에는 기러기를 잡은 내용이 보여 간간히 수렵도 동시에 행해졌음을 알 수 있다. 오늘날에도 군사 훈련 때 '대열'이라는 용어를 사용한다.

『삼국사기』에 등장하는 수렵 관련 단어에 대한 국가적 쓰임을 보면, 고구려는 엽獵자가 13회, 전田자가 8회, 전畋가 6회, 수狩자가 3회, 순巡자와 순수巡狩가 각각 1회씩 등장한다. 백제의 경우는 엽獵자가 19회, 전田자가 8회, 전렵田獵과 대열大閱이 1회이고, 신라의 경우는 엽獵자가 5회, 순수巡狩가 2회, 전畋자와 순巡자 각각 1회씩 나타난다. 이것을 보면 삼국이 수렵과 관련해서는 엽獵자를 가장 많이 사용하였고, 신라는 전田자가 한번도 보이지 않는 반면 고구려와 백제는 전田자가 엽獵자 다음으로 많이 사용하고 있다. 이들 사례 가운데, 수렵한 동물이 보이는 단어는 전畋, 수狩, 엽獵, 순巡 등이다.

특히, 엽獵자의 경우는 사슴이 8회, 노루가 2회, 멧돼지가 1회로 수렵과 가장 관련된 단어임을 알 수 있다. 그 다음은 수狩자로 노루가 3회 보이는데, 동물을 수렵할 때 사용한 단어는 '수狩'와 '엽獵'자를 즐겨 사용했음을 알 수 있다. 지금은 수렵狩獵을 하나의 단어로 사용하고 있다.

『삼국사기』에 등장하는 수렵 단어 빈도수와 잡힌 동물

국가 \ 단어	田	畋	狩	巡狩	田獵	獵	巡	大閱
고구려	8	6	3	1		13	1	
백 제	9					19		1
신 라		1		2		5	1	
합 계	17	7	3	3	-	37	2	2
잡힌 동물		노루1	노루3			사슴 13/노루 2/멧돼지 1	사슴1	기러기1

사냥으로 본 삶과 문화

『삼국사기』에 기록된 삼국의 수렵기록은 고구려 왕조가 32회, 백제가 29회, 신라가 10회로 기록되어 있다. 개별 왕조의 수렵 빈도수가 높은 왕조를 보면, 고구려의 경우, 유리왕瑠璃王(BC 19~AD 18) 때 5회, 태조왕太祖王 동생 수성遂成이 4회, 민중왕閔中王(44~48)과 태조왕太祖王(53~146), 중천왕中川王(248~270) 때 3회 등으로 나타난다. 백제의 경우는 동성왕東城王(479~501) 때 7회, 온조왕溫祚王(BC 18~AD 28) 때 5회, 진사왕辰斯王(385~392) 때 4회, 고이왕古爾王(234~286) 때 3회로, 신라는 헌강왕憲康王(875~886) 때 3회이고, 기타 7개의 왕조 때는 1회로 기록되어 있다.

삼국시대 왕들의 재위 기간을 고려한다면 왕의 수렵 횟수는 그리 많은 편이 아니다. 또한 왕들의 수렵 참가는 시대적 편차가 크고, 후대로 갈수록 왕들의 수렵 참가는 전무한 편이다. 이것은 『삼국사기』에 왕들의 수렵에 대한 기사가 많이 누락되었고, 왕이 참가하는 대단위 수렵에 대한 부정적인 인식이 반영된 것으로 여겨진다. 그리고 『삼국사기』의 왕들의 수렵 참가는 왕들의 일상적인 수렵을 표현한 것이 아니라 특별한 의미를 가진 수렵을 표현한 것으로 여겨진다.[11] 중국 문헌 『수서』 「고구려조」에는 봄, 가을에 왕이 친히 참가하는 수렵인 '교렵校獵'을 묘사하고 있다.[12] '교렵'은 군사적 훈련을 기본으로 한 수렵으로, 이러한 전통은 조선시대 '강무講武'로 이

악수리 무덤 벽화 수렵도(좌)
악수리 무덤 수렵도 세부(우)

어졌다.

삼국의 왕들이 모두 수렵을 즐긴 것은 아니다. 삼국은 불교를 숭상한 국가들로 짐승의 생명을 중시하였다. 백제 제29대 법왕法王은 민간에서 기르던 매를 풀어주고, 수렵하는 도구를 태워 일체 태워 살생을 금지시키는 조서를 내리기도 하였다.[13]

수렵 방법

『삼국사기』에는 왕의 수렵 참가 사실을 단편적으로 표현하고 있어 구체적으로 어떠한 방법으로 동물을 사냥하였는지 알 수 없다. 그러나 고구려 고분벽화의 수렵도를 보면, 수렵 도구에 따라 활에 의존하는 기마사냥, 창을 주로 쓰는 도보사냥, 매를 이용한 매사냥, 몰이꾼과 사냥개를 이용한 짐승몰이 사냥 등으로 구분지어 볼 수 있다.[14]

수렵 대상은 주로 호랑이와 사슴이며, 그밖에 곰이나 멧돼지, 꿩 등도 보인다. 호랑이는 가죽을, 사슴과 꿩은 산천신山川神들에게 바

고구려 벽화에 보이는 수렵 방법[15]

벽화	사냥방법	짐승	비고
무용총 수렵도	활사냥	호랑이, 사슴, 여우	
안악 1호분	활사냥, 매사냥	매, 꿩, 사슴	
덕흥리벽화	활사냥	호랑이, 산돼지, 꿩	
약수리벽화분	활사냥, 몰이사냥,	호랑이, 사슴, 곰	사냥규모가 가장 큼. 활(맥궁), 소리화살 보임
장천 1호분	활사냥, 매사냥, 개사냥, 창사냥	꿩, 멧돼지, 사슴, 노루	

사냥으로 본 삶과 문화

치는 천금鷹禽으로, 멧돼지는 육식용으로 잡았다. 안악 제3호 무덤 고깃간 그림에는 사슴과 멧돼지가 걸려 있는 모습이 보이는데, 당시 빈번하게 수렵이 이루어졌음을 나타낸다. 한편, 문헌에 '쏘았다'라는 기록은 활과 화살을 이용한 수렵 방식을 말하는 것이다.

삼국시대에 매사냥도 이미 시작되었다. 매사냥은 마치 고려 때 원나라로부터 전해진 수렵방식으로 오해들 하지만, 삼국시대에도 매사냥은 성행하였다. 『삼국유사』에는 천진공天眞公의 매를 혜공惠空이 잘 키운 이야기[16]와 신라 제54대 경명왕景明王(917~924)이 매사냥을 갔다가 산에서 잃어버리자 신모에게 기도祈禱하여 매를 되찾은 이야기가 전해진다.[17] 심지어 경명왕은 매를 찾아준 신모神母에게 대왕大王의 작을 봉할 정도로 매를 무척 귀하게 여기었다. 신라 진평왕眞平王(579~632)은 '매鷹와 사냥개犬를 놓아 꿩과 토끼를 잡았다.'는 기록이 전해지는데, 당시에 매사냥은 물론 사냥개도 존재하였음을 알 수 있다. 사냥개에 대한 언급은 견훤이 태조에게 보낸 서신에서 보인다.[18]

곰도 중요한 수렵 대상이었고, 『삼국유사』에는 장수사長壽寺가 생기게 된 유래담에도 곰 수렵에 대한 내용이 간접적으로 묘사되어 있다.

불국사를 지은 김대성金大城이 어느 날 토함산에 올라가서 곰을 잡고 산촌에서 유숙留宿하였다. 꿈에 곰이 귀신으로 변하여 자기가 환생하여 김대성을 잡아먹겠다고 일러주었고, 김대성은 두려워하여 용서를 청하였다. 귀신이 용서해 주는 대신에 자신을 위해 불사를 지워줄 것을 청했고, 김대성은 동의한 후 곰을 잡았던 그 자리에 장수사長壽寺를 세워 주었다.[19]

곰을 잡은 방법에 대해서는 구체적으로 적고 있지 않지만, 과거 강원도 산간지역이나 지리산 등지의 곰 수렵 방식대로 '벼락틀(덫)'

❶ 벼락덫 정면(재현)
❷ 벼락덫 측면
❸ 벼락덫 후면(재현)
❹ 벼락덫 전시장면
　 국립민속박물관 '산촌전'

을 이용했을 것이다. 또는 곰이 다니는 통로에 웅덩이 함정을 만들
어 곰을 수렵했을 것이다. 장수사는 경남 함양에 소재하고 있으며,
현재는 일주문만 남아 있다.

사냥 시기 및 장소

　사냥은 주로 음력 2~4월, 7~10월에 행해졌다. 즉, 초겨울에서
봄, 가을에서 초겨울 사이에 수렵이 이루어졌고, 3·4·7·9·10월
에 집중적으로 행해졌다. 그런데 봄 보다 초겨울에 수렵이 가장 많
이 이루어진 것은 농사의 수확 시기를 고려한 것으로 보인다. 근·
현대 민간에서 이루어진 수렵도 농사를 마치고 눈이 내리는 겨울
철에 한정적으로 이루어졌다. 여름철에는 사냥 건수가 보이지 않는

사냥으로 본 삶과 문화

월별 사냥 건수

왕조＼월	1	2	3	4	5	6	7	8	9	10	11	12
고구려		4	4				9	3	6	3		2
백제	1	2	3				3	2	6	8	2	1
신라	1	1					1	1		3	1	
합계	2	7	7				13	6	12	14	3	3

데, 이는 날씨 등 기후 환경이 열악한 것도 원인이지만 짐승들이 새끼를 가진 시기이므로 사냥을 금지하였다.

『삼국사기』는 수렵기간이 '5일이 넘게' '7일이 넘게'라는 식으로 오랜 기간 수렵을 한 경우를 표현하고 있다. 이 말은 당시의 수렵 기간이 5일 이내에서 이루어졌음을 간접적으로 시사한다. 그러나 삼국의 왕들 가운데는 달을 넘게 장기간 수렵을 한 경우도 있다. 백제 고이왕(234~286)은 부산金山(현 진위振威)에서 50일 동안 사냥하고 돌아왔고, 진사왕辰斯王(385~392)은 393년 10월에 백제의 관미성關彌城이 고구려에 함락 당하는 상황에서도 구원狗原에서 10일이 넘게 수렵을 하다가 행궁에서 병사했다. 신라 내해왕奈解王(196~230)도 2월에 사냥을 갔다가 달을 넘겨 3월에 돌아왔다. 왕의 장기간의 수렵에 대해 사서에서는 부정적인 시각을 가지고 있고, 상소의 빌미를 제공하기도 하였다.

『삼국사기』에 나오는 수렵 장소의 지명은 현재 정확히 알 수는 없지만, 고구려왕들은 주로 기구箕丘·질양質陽·질산質山·왜산倭山·민중원閔中原 등지에서 수렵을 하였다. 백제왕들은 한산漢山·구원狗原·사비泗沘(부여)·횡악橫岳 등지에서, 신라왕들은 도성의 남쪽, 동쪽에서 수렵을 하였다. 한편 고구려 동명왕東明王(B.C. 37~B.C. 19)은 만주 동가강佟佳江 유역의 비류국에서 수렵하였다는 기록이

있음을 미루어 보아 만주 지역도 고구려의 중요한 수렵 지역이었다.

진상과 제사

사냥에서 잡은 동물은 진상품으로 이용되기도 하였다. 『삼국사기』에 사냥물을 왕이나 외국에 진상하는 사례는 10건이 보이며, 그 대상물도 고래(2건), 사슴(2건), 토끼(1건), 호랑이(1건), 꿩(1건), 표범(1건), 매(1건) 등 다양하다. 막연하게 '금수禽獸'라고 표현한 것도 1건 보인다. 이 가운데 매의 경우는 백제왕이 신라에 선물했다는 점에서 귀중한 외교용 선물임을 말해 주고, 특별하게 생긴 사슴도 중요한 선물임을 알 수 있다.

동해 쪽 마을을 관장하는 태수들은 왕에게 고래 고기나 눈을 진상하였는데, 당시에 고래가 많이 잡았음을 말해 준다. 맥국貊國을 비롯한 외국에서는 신라와 고구려에 사슴·토끼·호랑이 등을 진상

진상자와 진상품

왕조	시기	진상자	대상자	사냥물	비고
儒理王(신라, 24~57)	19년 8월	맥국(貊國) 거수(渠帥, 추장)	왕	금수(禽獸)	외국인
閔中王(고구려, 44~48)	4년 9월	동해 고주리(高朱利)	왕	고래	
太祖王(고구려 53~146)	25년 10월	부여 사신	왕	사슴과 토끼	외국인
太祖王 53년 정월	부여 사신	왕	호랑이	외국인	
太祖王 55년 10월	동해 태수	왕	표범(朱豹)		
西川王(고구려, 270~292)	19년 4월	해곡 태수(海谷太守)	왕	고래의 눈	
溫祚王(백제, B.C. 18~A.D. 28)	10년 9월	왕	마한	사슴[神鹿]	
毗有王(백제, 427-455)	8년 9월	왕	신라	흰 매(白鷹)	

하였는데, 고구려 태조왕은(53~146) 부여의 사신이 선물 한 세 뿔 사슴과 긴 꼬리 토끼를 상서로운 동물로 여기고 죄수들에게 대사령 大赦令을 내리기도 하였다.

　사냥은 단순이 오락, 무예 기능뿐만 아니라 제사를 지내기 위해서 행하였다. 고구려는 항상 3월 3일에 낙랑의 구릉에 모여 사냥을 하고 잡은 돼지·사슴을 가지고 하늘과 산천에 제사를 지냈다. 이때 왕이 여러 신하들과 5부의 병사들을 거느리고 사냥을 하였는데, 우리가 알고 있는 온달은 포획한 짐승이 남들보다 많았다는 기록도 보인다.[20] 사냥 한 동물을 산신 등에게 제사를 지내는 풍습은 근래까지도 행해졌으며, 특히 꿩을 잡아 제사를 지내는 사례가 많았다. 근래에는 꿩 대신 닭을 올려 제사를 지내기에 '꿩 대신 닭'이라는 말도 생기게 되었다.

활·엽총 등 새 사냥 도구(좌)
새(우)

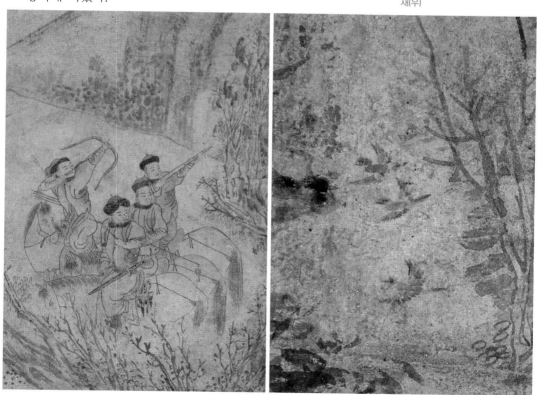

왕의 사냥을 반대한 소송訴訟

왕이나 종친들의 사냥은 소송 대상으로 자주 등장한다. 주로 사냥에 몰두하여 정무를 등한시하거나 임금의 안위를 걱정하는 내용이다. 신라 이찬 김후직金后稷은 진평왕眞平王(579~632)이 사냥에 몰두하자 죽어서까지 사냥을 막았다.

그가 간한 내용을 소개하면 다음과 같다.[21]

옛날의 임금은 반드시 하루에도 만 가지 정사를 보살피되 깊이 생각하고 넓게 고려하여 좌우에 있는 바른 선비正士들의 직간直諫을 받아들이면서, 부지런하여 감히 편안하고 방심하지 아니한 까닭에 덕정德政이 순미純美하여 국가를 보전할 수가 있었습니다. (그런데) 지금 전하는 날마다 광부狂夫와 엽사獵師와 더불어 매[鷹]·개[犬]를 놓아 꿩과 토끼들을 좇아 산야를 달리어 능히 그치시지 못합니다. 노자는 "말 달리며 날마다 사냥하는 것이 사람의 마음을 미치게 한다" 하였고, 『서경』에는 "안으로 여색에 빠지고 밖으로 사냥을 일삼으면, 그 중의 하나가 있어도 혹 망하지 아니함이 없다"고 하였습니다. 이로써 보면, 안으로 마음을 방탕히 하면 밖으로 나라를 망하게 하는 것이니 반성하지 않을 수 없습니다. 전하께서는 유념하십시오. 왕이 따르지 아니하니, 또 간절히 간하였으나 받아들이지 아니하였다.

후에 후직后稷이 병이 들어 죽기 전에 세 아들에게 자신의 유해를 왕이 사냥 다니는 길가에 묻어 달라고 하였고, 아들들은 그렇게 따랐다. 어느 날 왕이 출행하는 도중에 먼 거리에서 "가지 마시오"라고 말하는 듯한 소리를 들었는데, 왕이 돌아보며 "소리가 어디에서 오는가" 물으니, 따르는 사람이 고하기를 "저것이 후직 이찬의 무덤입니다" 하고, 후직이 죽을 때한 말을 이야기하였다. 왕이 눈물을 흘리면서 "그대의 충간忠諫이 사후에도 잊지 않으니, 나를 사랑함이 (이토록) 깊도다. 만일 (내가) 끝내 고치지

아니하면 유명간幽明間에 무슨 낯으로 대하겠는가" 하고, 죽을 때까지 다시 사냥을 하지 않았다.

고구려 태조왕(53~146)의 동생인 수성遂成은 잦은 사냥을 일삼았다. 그의 아우 백고伯固가 사냥을 멈추기를 간하였지만, 자신이 부귀환락富貴歡樂을 누리는 것은 당연하다고 하여 듣지 않았다. 또한 수성은 94년 7월에 왜산倭山 아래에서 사냥을 하다가 좌우 대신들과 왕위를 쟁탈하려는 모의를 하기도 하였다. 사냥을 빙자해 은밀하게 정치적인 의논을 한 것이다.

백제 문주왕은 4년 9월에 사냥을 나가 외숙外宿하다가, 병관좌평兵官佐平 해구解仇에 의해 살해당하였다. 사냥은 사나운 짐승은 물론 음모를 가진 사람들에 의해 살해당할 수 있는 위험이 도사리고 있어 많은 신하들이 임금의 안위에 대한 청을 올리기도 하였다.

『삼국사기』 왕조 수렵 일람표

□고구려

왕조	시기	장소	사냥용어	사냥물	비고
東明王(B.C. 37~B.C. 19)	–	비류국(沸流國) 내	獵		
瑠璃王(B.C. 19~A.D. 18)	2년 9월	서쪽	狩	노루	7일이 넘게 사냥
	3년 10월	기산(箕山)	田		
	21년 4월	위중림(尉中林)	田		
	22년 12월	질산(質山)	田		5일 넘게 사냥
	24년 9월	기산(箕山)	田		
大武神王(18~44)	3년 9월	골구천(骨句川)	田		
閔中王(44~48)	3년 7월	동쪽	狩	흰 노루	
	4년 4월	민중원(閔中原)	田		
	4년 7월	민중원(閔中原)	田		

太祖王(53~146)	10년 8월	동쪽	獵	흰 사슴	
	46년 3월	책성(柵城) 계산(罽山)	巡	흰 사슴	
	55년 9월	질산(質山) 남쪽	獵	자색 노루	
太祖王 동생 수성(遂成)	80년 7월	왜산(倭山)	獵		太祖王 동생
	86년 3월	질양(質陽)	獵		7일이 넘게 사냥
	86년 7월	기구(箕丘)	獵		5일 동안 사냥
	94년 7월	왜산(倭山)	獵		
次大王(146~165)	3년 7월	평유원(平儒原)	田		백여우 사냥 불발
故國川王(179~197)	16년 10월	질양(質陽)	畋		
山上王(197~227)	3년 9월	질양(質陽)	畋		
中川王(248~270)	4년 4월	기구(箕丘)	獵		
	12년 12월	두눌곡(杜訥谷)	畋		
	15년 7월	기구(箕丘)	獵	흰 노루	
西川王(270~292)	7년 4월	신성(新城)	獵	흰 사슴	
	19년 8월	신성(新城) 동쪽	狩	흰 노루	
故國壤王(384~391)	9년 3월	낙랑 지역	獵	멧돼지, 사슴	
美川王(300~331)	2년 9월	후산(侯山) 북쪽	獵		
	4년 7월	남쪽	巡狩		
長壽王(413~491)	2년 10월	사천(蛇川)	畋	흰 노루	
文咨王(491~519)	15년 8월	용산(龍山) 남쪽	獵		5일 동안 사냥
安藏王(519~531)	11년 3월	황성(黃城)	畋		
平原王(559~590)	13년 7월	패하(浿河)	畋		

사냥으로 본 삶과 문화

□ 백제

왕조	시기	장소	사냥용어	사냥물	비고
溫祚王 (B.C. 18~A.D. 28)	5년 10월	북변(北邊)	獵	사슴(神鹿)	
	10년 9월	-	獵	사슴(神鹿)	
	22년 9월	부현(斧峴)	獵		
	26년 10월	-	田獵		마한 기습
	43년 8월	아산(牙山)	田		
多婁王(28~77)	4년 9월	횡악(橫岳)	田	사슴 2마리	
己婁王(77~128)	27년	한산(漢山)	獵	사슴(神鹿)	
蓋婁王(28~166)	4년 4월	한산(漢山)	獵		
仇首王(214~234)	16년 10월	한천(寒泉)	田		
古爾王(234~286)	3년 10월	西海의 大島	獵	사슴	40마리 사냥
	5년 2월	부산(釜山)	田		50일 동안 사냥
	7년 7월	석천(石川)	大閱	기러기	매사냥?
比流王(304~344)	22년 11월	구원(狗原) 북쪽	獵	사슴	
辰斯王(385~392)	6년 10월	구원(狗原) 북쪽	獵		7일 동안 사냥
	7년 7월	서쪽 대도(大島)	獵	사슴	
	7년 8월	횡악(橫岳)	獵		
	8년 10월	구원(狗原)	田		10일 이상
毗有王(427~455)	29년 3월	한산(漢山)	獵		
文周王(475~477)	4년 9월		獵		사냥 중 사망
東城王(479~501)	5년 봄	한산(漢山)	獵		
	5년 4월	웅진(熊津, 공주)	獵	사슴(神鹿)	
	12년 9월	사비(泗沘, 부여)	田		
	14년 10월	우명곡(牛鳴谷)	獵	사슴	

왕조	시기	장소	사냥용어	사냥물	비고
東城王(479~501)	22년 4월	우두성(牛頭城)	田		비와 우박으로 사냥 중단
	23년 10월	사비(泗沘) 동원(東原)	獵		
	23년 11월	웅천(熊川) 북원(北原) 사비(泗沘) 서원(西原)	獵, 田		대설에 사냥 포기. 서천 한산면에 머뭄
武寧王(501~523)	22년 9월	호산원(狐山原)	獵		
法王(599~600)	1년 12월	-	獵		사냥 도구를 불태우게 함
武王(600~641)	33년 7월	생초원(生草原)	田		

□신라

왕조	시기	장소	사냥용어	사냥물	비고
儒理王(24~57)	19년 8월	-	獵	짐승	진상
婆娑王(80~112)	지마왕 1년 기록	유찬택(楡湌澤)	獵	-	태자 지마(祗摩) 동행
奈解王(196~230)	32년 2월	서남 군읍(郡邑)	巡狩	-	3월 돌아옴
訥祇王(417~458)	34년 7월	실직(悉直)	獵	-	고구려 장군 사냥 중 하슬라의 성주 삼직(三直)이 체포
眞平王(579~632)	45卷-列傳5-金后稷	사냥 가는 중	畋	-	
聖德王(702~737)	10년 10월	남쪽 주군(州郡)	巡狩	-	
憲康王(875~886)	5년 3월	동쪽 주군(州郡)	巡	-	
	5년 10월	존례문(遵禮門)	射	-	사냥 구경
	5년 11월	혈성(穴城)	獵	-	
眞聖女王(887~897)	9년 10월	-	獵	-	헌강왕 사냥 구경

.03

고려시대의 사냥

왕과 사냥

『고려사』에 등장하는 왕들의 사냥 기록은 고려후기 원종 때부터인 반면, 전기 왕들에게서는 보이지 않는다. 고려의 왕들은 사냥 기술이 뛰어났으며 원나라의 공주와 결혼한 충렬왕·충숙왕·충혜왕·공민왕 등은 특히 사냥을 즐긴 왕들이다. 그 이유로는 원나라와 사냥과 관련된 교류가 있었지만, 원나라의 통치를 받는 왕으로써 국정보다는 자연스레 사냥에 몰두하였다.

수렵 빈도수를 보면, 충렬왕이 70회, 신우가 65회, 충숙왕이 24회, 충혜왕이 12회로 나타나듯이, 충렬왕이 가장 수렵을 즐겼다. 특히, 충렬왕은 사냥에서 사슴과 노루를 잡아 자신의 사냥 솜씨를 뽐내면서 신하들로 하여금 사냥 연습을 많이 하도록 훈계하기도 하였다.[22] 또한, 충렬왕은 원나라 제국대장공주와 13차례가 넘게 동행하여 수렵을 구경하였는데, 공주는 왕이 수렵에 자신을 동행시킨 것과 국정을 게을리 하는 것에 대해 책망을 하기도 하였다.[23] 심지어 충렬왕은 불을 놓아 수렵火獵을 하다가 백성들의 곡식을 태워 그

값을 변상하였다.[24] 매사냥을 위해 불을 이용한 것이다.

충렬왕의 잦은 수렵에 대해 그의 아들 충선왕도 못마땅하게 여기었다. 충선왕이 9살의 어린 나이 때 백성들의 생활이 곤궁하고 한참 농사철인 시기에 아버지가 수렵 나가는 것을 보고 운 일화가 전해지며,[25] 자신이 왕이 된 후 남긴 공덕功德 10개 조목 가운데 수렵을 근절한 것을 포함시키기도 하였다.[26]

공민왕도 왕위에 오른 후 10년 동안 사냥을 하지 않았고, 요양의 평장平章 고가노高家奴가 오색 꿩을 바쳤을 때도 그것을 놓아 주었다.[27] 그러나 1371년에 다시 응방鷹坊을 설치하였다가, 이부吏部의 응방 폐지를 원하는 소를 받고 다시 폐지하는 행태를 보였다.[28]

수렵에 몰두한 왕들은 정권에서도 짧은 생명을 보인다. 목종은 수렵에 몰두한 나머지 정무를 유의하지 않아 12년의 짧은 재위기간으로 끝났다.[29] 날마다 수렵을 일삼은 충혜왕도 6년 동안 통치를 하였고,[30] 사냥과 주정으로 날을 보낸 신우도 왕위를 자식 신창에게 물려주었다.[31]

『고려사』에서 신우처럼 수렵에 빠진 패륜 임금으로 묘사한 기록

은 없다. 지나가는 개를 죽이거나,[32] 남몰래 사냥을 혼자 다니고 비가 와도 사냥을 하였다.[33] 또한 궁보다도 민가에서 머무르는 경우가 많았고, 민가의 말을 빌리거나 빼앗기도 하였다.[34] 잦은 수렵과 기생들을 데리고 음주가무를[35] 즐겨 조회를 하지 않는 경우가 허다하고,[36] 심지어 장기간 궁궐을 비우고 수렵에 몰두하여 신하들이 민가를 찾아와 왕을 배알하였다. 신하들 가운데는 신우가 좋아하는 매를 진상하여 왕의 환심을 사려고 하였지만, 왕의 수렵에 시달린 역리驛吏나 백성들은 그가 하루속히 죽기를 바라는 등 민심이 매우 흉흉하였다.[37]

신우는 공민왕의 아들로 왕권을 계승하였지만 신돈의 아들로 인식하여 『고려사』에서는 신씨 성으로 기록하고 있다. 또한 사가의 기록도 부정적인 시각만 부각하였다. 한편 사냥은 군사들을 훈련시키는 하나의 방편으로 이용되기도 하였다. 정종은 『주례』의 '군대로 나라를 경비하고 살피며 사냥으로 군사를 연습한다.'라는 내용을 들며, 군사들을 뽑아 활쏘기와 말 타기를 훈련하도록 하였다.[38] 『주례』의 내용은 역대 왕들이 사냥에 참가하는 이유로 뽑았다.

사냥 시기와 기간

역대 고려 왕들의 사냥 시기는 여름을 제외하고는 봄과 가을, 겨울에 많이 행해졌음을 알 수 있다. 특히, 2월과 10월에 집중적으로 나타나는데, 2월 수렵은 먹이를 찾아 날아온 꿩 등의 새를 잡기 위해 매사냥을 주로 했다. 5~7월 여름 수렵의 빈도수가 적은 것은 한참 농사철이고 날씨가 더워 수렵을 하기가 곤란하기 때문이다. 고려 때 수렵 시기는 삼국시대와 차이가 없다.

고려의 왕들은 주로 도성과 인접한 지역에서 1~2일 동안 수렵을

월	1	2	3	4	5	6	7	8	9	10	11	12	합계
빈도수	12	34	16	19	5	9	2	22	18	23	12	8	180

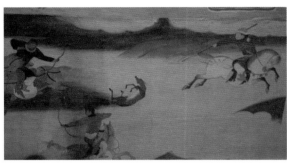
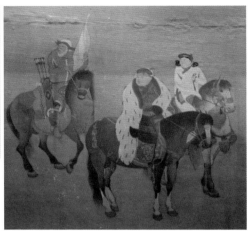

몽골시대 사냥하는 그림(좌)
쿠빌라이가 사냥하러 가는 모습(우)
원 간섭기 고려시대의 왕들도 이와 같은
형태의 모습을 하였을 것으로 여겨진다
몽고 울란바토르 박물관

하였다. 그런데 『고려사』에는 해당 월에 여러 차례 수렵을 즐긴 왕들도 보인다. 월별 수렵 빈도수를 보면, 2번 이상 수렵을 한 경우에 충렬왕은 7회, 충숙왕은 3회, 충혜왕은 4회, 신우가 12회로 나타난다. 3번 이상 수렵을 한 경우는 충렬왕이 1279년 9월에 3회, 충숙왕이 1317년 2월에 3회, 신우는 1384년 8월에 6회, 10월 윤달에 4회 행하였다.

이들 왕들은 한번 수렵을 나가면 장기간 체류하기도 하였다. 그 가운데 신우는 1386년 10월 서해도 수렵에 16일을 머물렀고, 충숙왕도 1330년 2월 평측문平側門 밖 수렵에서 6일 동안 체류하였다.

고려 왕들의 수렵 장소는 '성밖'·'교외'·'동교'·'남교' 등 도성과 가까운 곳에서 주로 행하였으며(54회), 그 다음이 덕수현 마제산(22회), 서해도(10회), 호곶(9회), 강음(6회), 평주와 도라산(4회), 해주와 해풍(3회) 순이다. 여기서 서해도는 강화도를 가리키는 것으로 여겨진다.

진상과 진급

고려시대 지방 관리들은 왕에게 사냥감을 진상하여 왕으로부터 호감을 사고 자신의 관직을 유지, 발전시키려고 하였다. 그런데 사냥감 종류에 꿩·까치·노루 등 비교적 비중이 작은 것도 진상한 것을 보면 이해가 되지 않으나, 이들 짐승은 일반적이지 않고 길상의 의미를 가진 독특한 것이다. 그 사례를 소개하면, 정종 7년에 임진현臨津縣에서 흰꿩을 바쳤고, 경종 원년(976) 5월에 경산부京山府에서 흰까치를, 신우 2년 11월에 서북면 만호 김득제金得濟가 흰노루를 바쳤다. 진상한 사냥감들이 모두 길상의 색인 흰색의 동물들이다.

매와 사냥개 진상은 고려시대에 빈번하게 일어났고, 그것들을 진상한 당사자들은 왕으로부터 호의를 얻고 관직에 올랐다. 충렬왕 때 응방을 관리하면서 권세를 제멋대로 부린 윤수尹秀는 충렬왕이 몽골에 있을 때 매와 사냥개를 바쳐 총애를 얻었다.[39] 그는 고려로 귀국한 후 응방을 관리하고, 원나라에 새매를 바치는 일을 담당하였다. 윤수의 관직은 전라도 응방사에서 군부판서 응양군 상호군軍簿判書鷹揚軍上護軍까지 이르렀다. 신우 10년(1384) 서북면 도순문사 김용휘金用輝는 왕에게 매를 진상하였는데,[40] 당시 각 도 원수들은 신우에게 매와 사냥개를 진상하여 임금의 환심을 얻었다. 박의朴義는 충렬왕 때 장군까지 벼슬에 올랐는데, 그는 꼬리 깃이 드물게 14개인 매를 중국 황제에게 진상하고 그 답례로 황제가 자신을 장군으로 임명하라고 왕에게 알려 장군이 되었다.[41] 진귀한 매 한 마리의 가격이 일국의 장군 벼슬과 같은 셈이다.

수렵 기술이 뛰어나거나 매나 사냥개를 잘 돌봐도 관직에 올랐다.[42] 천민 이정李貞은 매사냥과 개사냥 기술이 뛰어나 충렬왕에게

총애를 받아 벼슬이 부지밀직사사, 추밀 등 고위 관직까지 올랐다. 천민이 높은 벼슬까지 한 전례는 당시 이정이 처음이었다. 원나라 사람 이의풍李宜風은 활 솜씨가 뛰어나 사냥을 잘해 충숙왕으로부터 별장행수別將行首, 총부전서摠部典書, 추밀 부사까지 관직에 올랐다.[43] 그밖에 충숙왕 때 박청朴靑은 사냥매를 잘 길러 관직이 상호군까지 올랐으며,[44] 한희유는 충렬왕의 수렵에 동참하여 매번 짐승들을 쏘아 맞혀 상으로 말을 받았다.[45]

한편, 달려드는 멧돼지에 놀라 낙마落馬 한 신우를 구한 반복해潘福海는 왕으로부터 왕王가로 사성 받아 그의 아들이 되었고, 추충양절익대좌명보리공신推忠亮節翊戴佐命輔理功臣이라는 칭호를 받았다.[46]

매와 사냥개 등의 교류는 고려와 원나라 사이에서 이루어졌다. 매는 중요한 진상물이었다. 원나라는 고려에 매의 헌납을 요구하였으며,[47] 상당수의 매가 원나라에 보내졌다. 특히 매 가운데 해동청을 으뜸으로 여기었다. 그밖에 매의 장식품도 고려와 원나라 상호간에 선물로 보내지기도 하였다. 고려 혜종은 원나라 황제에게 도금한 매방울 20개와 은 자물쇠에 5색 끈을 달고 은미동銀尾銅에 전체 도금한 새매 방울 20개 등 40여 개를 선물하였다.[48] 원나라 황제는 충렬왕(1279년)에게 해청원패海靑圓牌를 선물로 보내기도 하였다.[49]

매 이외에도 사냥개나 사냥꾼 등이 고려와 원나라 사이에 내왕이 있었다. 충렬왕 3년(1277)에는 원나라에서 호랑이 잡는 사신(착호사)

고려와 원나라 사이의 매 진상

왕조	년도	월	일	진상자	대상	진상물
충렬왕	1277	8월	정묘일	조인규, 인후(印侯) 파견	황제	새매
		10월	을유일	원나라 낭가대 파견	왕	골새(새매 일종)
	1278	2월	경오일	황제	왕	해동청(海東靑)
		6월	임인일	황제	왕	해동청(매) 1쌍

	1278	9월	갑신일	오숙부를 동계에 파견	왕	해동청을 잡게 함	
	1279	9월	갑자일	황제	왕	해청원패(海靑圓牌)	
	1282	5월	정해일	장군 박의 등 25명 파견	황제	매	
		9월		응방의 패로한 파견	황제	매	
	1283	3월	경신일	야선대왕	왕	해동청	
	1284	4월	무술일	원 착응사(捉鷹使) 낭가대와 동녕부 다루가치	왕	매	
		5월	병술일	사신 40명 파견	황제	매	
	1286	6월	무신일	장군 원경 등 파견	황제	새매	
	1288	6월	정사일	대장군 박의 파견	황제	새매	
		12월	신미일	장군 이병 파견	황제	새매	새매
충렬왕	1289	6월	경술일	장군 남정 파견	황제	새매	
		11월	병오일	장군 백정인 파견	황제	새매	
	1293	6월	갑오일	장군 남정 파견	황제	새매	
		12월	을사일	왕과 공주	황태자 비	검은 매, 새매	
	1294	9월	신유일	장군 민보 파견	황제	새매	
	1296	6월	경자일	상장군 최세연 파견	황제	새매	
		7월	갑신일	장군 이무 파견	황제	새매	
	1299	5월	신사일	장군 백효주 파견	황제	새매	
		9월	기묘일	대장군 민보 파견	황제	새매	
	1301	9월	정사일	대호군 민보 파견	황제	새매	
		12월	초하루	호군 최연 파견	황제	새매	
충선왕	1310	6월	계축일	대호군 문천좌 파견	황제	매	
충숙왕	1319	12월	병자일	원나라 사신	왕	해동청	
	1320	6월	신미일	대호군 윤길보 파견	황제	새매	
		9월	계묘일	요양(遼陽) 사람	왕	매, 사냥개, 말	
	1321	5월		밀직 임서를 파견	황제	새매	
	1337	7월	임인일	원 추밀원(樞密院)에서 요구	황제	매	
충목왕	1348	11월	계사일	원 오왕(鳴王) 완자(完者) 첩목아 파견	왕	매, 사냥개	

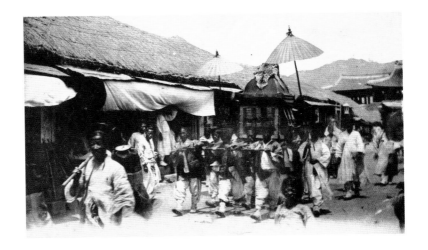

신부 가마에 얹은 호피. 신부를 위한 벽사용이다

독가禿哥 등 18명을 파견하였는데, 말 30필, 사냥개 150마리를 가지고 왔다.[50] 충목왕 4년(1348)에는 원나라의 오왕吳王이 매와 더불어 사냥개 등을 바쳤으며,[51] 공민왕 15년(1366)에는 요양성의 고가 노가가 사냥개를 바쳤다.[52]

한편, 충렬왕(1282년)이 주·군에 사냥개를 바치라는 명령을 내렸다는 기록이 있는데,[53] 이는 당시 고려에 다양한 종류의 사냥개가 존재하였음을 말해 주는 것이다. 그러나 사냥개에 대한 구체적인 품종은 알 수가 없다.

고려에서는 매뿐만 아니라 동물의 가죽을 원나라에 진상하기도 하였는데, 충렬왕 21년(1295) 원나라에 보낸 제주의 토산물 가운데 너구리 가죽 76장, 들고양이 가죽 83장, 누런 고양이 가죽 200장, 노루 가죽 400장이 포함되어 있다.[54] 충렬왕 22년(1296)에도 호랑이와 표범의 가죽 각각 13장, 수달피 76장 등을 황제에게 선물하였다.[55]

고려후기 왕들과 원나라 황제 사이에는 매와 개 이외에도 황제가 다니는 사냥터를 충렬왕에게 허락한 사실만 보더라도 사냥과 관련해서 친밀한 관계를 유지하였음을 알 수 있다.[56] 또한 충렬왕에게 고려의 포로와 유민을 돌려보내 줄 것을 요청하여 허락받은 곳도

사냥으로 본 삶과 문화

사냥터였다.[57]

매사냥

매사냥은 삼국시대 민간에서도 즐겼다. 그런데 『고려사』의 매사냥 기록은 충렬왕 이후부터 보이기 시작하는데, 왕들은 매사냥을 구경하거나 직접 즐겼다. 충렬왕은 그 가운데에서도 매사냥을 가장 즐겼다. 그가 덕수현 마제산으로 원나라 공주와 홀치[忽赤], 응방鷹坊 등을 거느리고 매사냥을 나갔을 때, "친히 활과 화살, 매와 새매를 다루며 가로 세로 뛰고 날리고 하니 부로父老들이 보고 모두 다 탄식하였다."[58]라는 기록은 이를 반영한다. 또한 1279년 9월 한 달 사이에 증산甑山·적전籍田·묘곶猫串 등 3차례나 매사냥을 다녔다.[59]

왕들의 매에 대한 사랑도 대단하였다. 충숙왕은 덕수현德水縣에서 매사냥을 하다가 보라매[海靑]와 내구마內廏馬가 죽자 왕이 노하여 성황당[城隍神祠]을 불살라 버리라고 명령을 내렸으며,[60] 충렬왕은 금원禁苑에 큰 집을 짓고 장공張恭, 이평李平을 시켜 매를 기르게 하고, 날마다 두 번씩 와 보았다.[61] 그러다 보니 매를 키우는 자들의 위세도 대단하였다. 장공과 이평은 성안의 닭과 개를 매 밥으로 무수하게 죽였고, 왕이 매사냥을 갔을 때 마을의 닭과 개를 모두 약탈하여도 그 누구도 감히 말하지 못하였다.[62]

고려시대에는 매사냥을 위한 관청인 '응방'이 설치되었다. 응방에는 별감·부사·응방사 등의 관직을 두었는데, 충렬왕 4년(1278)에 낭장 김흥예金興裔를 경상도 응방심검鷹坊審檢별감으로 임명하였고,[63] 그 다음해에는 윤수尹秀를 전라도 응방사로, 원경元卿을 경상도 응방사로, 이정李貞을 충청도 응방사로, 박의朴義를 서해도 별감[王旨使用別監]으로 임명하였다.[64] 충렬왕 9년(1283)에는 응방의 규

모를 확대하여 '응방도감'을 설치하고, 김주정金周鼎을 사使로, 원경과 박의를 각각 부사로 임명하였다.[65] 원나라에서는 자국의 응방 관리를 고려에 파견하기도 하였다. 충렬왕 2년(1276)에 응방 미자리迷剌里 등 7명을 파견하였는데, 왕은 그들에게 사택과 노비를 주는 등 융숭한 대접을 하였다.[66]

충렬왕의 매에 대한 사랑은 응방의 직원까지도 이어졌다. 그는 응방 직원들에게 녹봉을 주지 않은 좌창 별감 배서裵瑞를 순마소에 가두기도 하였다.[67] 그러나 응방 관리들이 왕의 세를 등에 업고, 주민들을 괴롭히는 폐단이 날로 커지자 충렬왕은 중랑장 원경 등을 각 도에 파견하여 규찰하고 치죄하도록 하였다.[68]

1277년에는 응방에 속한 205호를 절반인 102호로 줄였으나,[69] 실제로 응방에 속한 호수는 상당히 많아 102호를 줄여도 티가 나지 않을 정도로 적었다. 결국 충렬왕은 지방 고을들의 응방을 폐지하였으나 며칠 후 다시 설치할 정도로[70] 매사냥에 대한 애정을 쉽게 포기하지 못했다.

사냥 금지와 소송訴訟

사냥과 관련된 폐단은 왕의 경우는 관리들의 소송에 의해, 관리들의 폐단은 왕에 의해 금지되었다. 관리들의 수렵은 공무 나태, 분쟁, 백성들 피해, 동물 보호, 제사 지역 등의 이유를 들어 금지되었다. 고종은 14년(12월)에 관직자의 공무 나태와 일반인들의 잦은 분쟁으로 인해 매를 기르지 못하게 하였고, 충렬왕은 재추 이하 관원이 매를 놓아 사냥하는 것은 금지하고 이를 위반하는 자는 관직을 파면토록 하였다.[71]

공민왕은 12년 5월에 군관이 군사를 거느리고 새끼를 배었거나

알을 가진 짐승을 수렵하는 것을 엄격히 금지시켰다. 또 공민왕 21년 11월에는 원구圓丘, 모든 제단祭壇, 왕릉王陵, 진산鎭山 등지에서 수렵하거나 매를 기르는 것도 금지시켰다.

공민왕 때 경복흥과 최영은 한재와 충재가 있을 때 군대를 거느리고 대대적으로 수렵을 하다가 백성들로부터 비난을 받았다.[72] 사냥을 즐긴 신우도 5도에 설치된 익군의 두목들이 군대의 병사들을 농사철에도 집으로 보내지 않고 수렵에 데리고 다니면서 종처럼 부리자 헌사憲司에서 5도에 새로 설치한 익군의 폐지 요구를 받아들이기도 하였다.[73]

왕들은 특별한 날에는 수렵을 금지하도록 하였다. 봄에는 만물이 발육 및 짐승들이 알 낳는 시기라고 해서 수렵을 금지시켰고,[74] 문종은 동짓달도 만물이 생기를 가지는 시기라고 해서 수렵을 금지시켰다.[75] 또한 왕이나 종친의 기일이나 병이 든 달에도 수렵을 금지하고,[76] 일식·월식 등을 불길한 징조라고 여겨 매사냥꾼을 해산하기도 하였다.[77]

충선왕은 국정을 쇄신한다는 의미에서 3년 동안 수렵을 하지 못하도록 하였다.[78] 그런데 공신들이 고종의 장례를 치르고 그 뒤를 이을 원종이 원나라에서 돌아오지 않은 상황에서 강화도에서 수렵을 하고, 장군 이인항李仁恒의 집에서 술잔치를 벌여 주민들의 비난을 받았다.[79] 이러한 사실은 무신정권 시기에 사냥을 금지하는 조치들이 제대로 이행되지 않은 하나의 사례로 보인다.

왕의 사냥은 인적·물적 등의 비용이 말할 수 없을 정도로 많이 들며,[80] 그것이 모두 백성들의 고통으로 전가되었다. 심지어 충숙왕은 사냥 때마다 검교·낭장·별장 등에게 의복과 양곡을 준 것도 매번 몇 백 벌, 몇 백 석에 달하였다.[81]

아래 글을 통해 왕의 수렵과 백성들의 피해를 엿볼 수 있다.

9월 초하루 정축일에 왕이 서해도로 사냥 갔다. 당시 환관들과 권세있
는 고위 고관들이 모두 사전賜田을 받았는 바 많이 받은 사람은 20~30결
에 이르렀으며 각각 양민을 차지하고 모든 부역을 면제하여 주었다. 그런
데다가 왕이 사냥하러 나가기만 하면 안렴사, 권농사들이 각각 연회를 만
들어 왕을 대접하였으며 혹시 백성들의 고통을 생각하고 연회를 열지 않
는 자가 있으면 그를 매질하였으므로 모두 앞을 다투어 백성들을 침해하
였기 때문에 백성들이 그 해독을 혹심하게 입었다.[82]

충숙왕이 봉성峯城에 가서 사냥하였고, 신유일에 한양에서 사냥하였는
데 삼사사 홍융洪戎, 밀직사 조연수趙延壽와 원충元忠, 대사헌 조운경趙雲
卿, 만호 장선張宣, 조석曹碩, 권준權準, 대언 허부許富 등과 기병 3백여 명
이 따라 갔었다. 때마침 농사철이었기 때문에 인민들의 원성이 심하였다.[83]

왕의 수렵은 신하들의 주된 소송의 하나였다. 소송의 주된 내용
은 첫째는 농사철에 수렵을 금지하여 백성들에게 피해를 주지 말라
는 것이다.[84] 왕의 수렵에는 백성들이 몰이꾼, 길닦음 등의 노역에
동원되어 제때 농사일을 할 수 없기 때문이다. 또한 가뭄·충재 등으
로 흉년이 든 지역에서의 수렵은 그 원망이 배가 되어 왕의 수렵 자
제를 청하였다. 둘째는 짐승이 새끼나 알을 배는 시기의 수렵은 옛
교훈에 어긋난다는 점을 들었다. 주로 봄철 수렵에 대해 이와 같은
상소가 많이 올렸다.[85] 셋째는 왕의 안위를 걱정하여 수렵 금지를 건
의하는 경우이다.[86] 넷째는 수렵 자체를 재물과 여색을 탐내는 것과
마찬가지로 '음풍淫風'이라고 규정하고 상소를 올리는 경우이다.[87]

고려의 왕들은 신하들의 상소를 따르기도 하였지만,[88] 충렬왕은
나이가 60이 넘어도 수렵을 즐겼고,[89] 응방의 사치스러운 매 장식과
연희에 대해 상소를 올린 심양을 감옥에 가두기도 하였다.[90] 충숙왕
도 핑계를 찾아 수렵을 다녀오기도 하였다.[91]

고려 궁궐에 나타난 동물들

공민왕부터 공양왕 사이에 궁궐이나 주변 지역에 출몰한 짐승들이 보인다. 이것은 당시 짐승의 종류를 이해하는데 도움이 되는데, 궁궐에 나타난 짐승들을 보면 호랑이(9회)·표범(1회)·노루(21회)·사슴(2회)·여우(15회)·삵(2회)·승냥이(3회) 등 다양하다. 특히, 노루가 많이 출몰하였는데, 일관日官이 공민왕에게 "노루가 성안으로 들어오면 그 나라가 망한다."라고 하여 매사에 조심하고 수렵을 금하기를 권하는 내용이 눈길을 끈다.[92]

우리 속신에 '노루를 잡으면 재수가 없다.'라는 말이 있는데, 노루는 삼국시대부터 조선시대까지 산천신이나 종묘에 바친 영험한 제물이다. 따라서 '노루를 잡으면 재수가 없다.'라는 말은 성에 노루가 나타나는 것을 불길하게 여긴데서 그러한 말이 생긴 것 같다.

그 다음으로 고려 궁궐에 많이 나타난 동물로는 호랑이·표범·여우·승냥이 등 맹수를 들 수 있다. 특히 호랑이는 인명을 해치기 때문에 공양왕 때 백악산白岳山, 목멱木覓, 성황城隍 등지에서 액막이제를 지내기도 하였다.[93]

고려 궁궐에 나타난 동물들[94]

왕조	년도	월	일	나타난동물	비고
공민왕	1351	정월	신미일	호랑이	
		3월	임신일	호랑이	
		4월	임술일	표범	
			계해일	노루	
		12월		사슴 2마리	
	1352	4월	임자일	노루	
		8월	신해일	여우	
		9월	신묘일	여우	연경궁(延慶宮)
	1353	9월	을해일	여우	연경궁(延慶宮)
		10월	갑오일	여우	풍저창(豊儲倉)
	1354	4월	정사일	노루	
	1356	윤9월	임술일	삵	연경궁 후원
			경오일	삵	궁궐에서 죽음
	1363	윤3월	계미일	노루 2마리	
			무자일	노루	
	1364	6월	기유일	승냥이	
	1365	7월	신사일	호랑이	
			계미일	여우	대궐 북쪽에서 울음
		9월	정묘일	호랑이	
		11월	계축일	여우	경령전(景靈殿)에서 울음
	1366	4월	신사일	노루	동궁에서 울음
		9월	정미일	승냥이	
	1367	4월	임자일	노루	시좌궁(時坐宮) 마을
			계해일	승냥이와 노루	저잣거리
	1370	10월	임진일	호랑이	
	1373	5월	갑진일	노루	
	1374	4월	병신일	노루	

왕조	년도	월	일	나타난동물	비고
신우	1374	정월	기사일	호랑이	
		4월	임자일	노루	
	1375	5월	갑인일	노루	
	1376	3월	신사일	여우	
	1377	8월	병오일	호랑이	서울 사람과 가축을 해침
	1378	정월	신묘	여우	
		8월	계사일	여우	구정(毬庭)에서 울음
	1380	2월	기축일	노루	
			경인일	노루 2마리	
		4월	갑자일	노루	일관이 왕에게 보고
		5월	경술일	노루	
	1381	2월	갑술일	여우	
	1382	정월	을사일	여우	
		3월	기유일	여우	화원(花苑)에서 울음
		8월	정축일	노루	
	1383	2월	기묘일	노루	
		4월	기묘일	노루	
	1384	7월	계유일	여우	강안전(康安殿)에서 울음
	1386	9월	기묘일	여우	시좌소(時坐所)에서 울음
공양왕	1390	정월	신미일	여우	
		3월	갑신일	노루	
		9월	갑인일	호랑이	서울 문하부(門下府). 사람을 물고 감. 백악산에서 액막이제 거행.
	1391	9월	병오일	호랑이	
	1392	5월	정해일	노루	효사관(孝思觀)
		6월	병진일	사슴	

04.

조선시대의 사냥

왕과 사냥

『조선왕조실록』은 왕들의 사냥에 대해서 삼국시대나 고려시대보다 꼼꼼하게 기록하였다.[95] 심지어 사관史官들이 수렵하는 곳까지 따라다녀, 태종이 언행에 무척 신경을 썼다는 기록도 보인다.[96] 심지어 태종은 말을 탄 채 활과 화살로 달리는 노루를 쏘다가 말에서 떨어졌을 때 좌우를 돌아보며 "사관이 알게 하지 말라."고 말을 전하였다.[97] 이런 내용들을 통해 왕의 사냥에 대한 사관들의 평가는 그리 높지 않음을 알 수 있다.

조선시대 수렵과 관련된 연구는 전무한 상태인데, 박영준의 「조선전기 수렵문화에 관한 연구」는 퍽 의미를 가진다.[98] 그는 『조선왕조실록』 내용 가운데 전기에 해당하는 왕들의 수렵 행태와 수렵 동기 및 제도, 그리고 사냥의 종류에 대해서 규명하고 있다. 그가 조사한 왕조별 수렵 빈도수를 보면, 세종(782회), 세조(309회), 태종(255회), 성종(247회) 순으로 나타나고, 기타 왕들은 1회에서 109회까지 그 빈도수가 적다. 그 이유로 성종까지의 조선 전기에는 수렵

및 출렵의 중요도와 선호도가 높은 반면, 후반기에는 상대적으로 빈도수가 낮았기 때문이고, 세종 때 사냥 빈도수가 높은 것은 오랜 재위 기간(31년 6개월)과 태종에 의한 출렵 기록이 『세종실록』에 기록되었기 때문이라고 그 원인을 들었다.

그런데 『세종실록』의 수렵 기록은 봄·가을로 행하는 '강무' 때 행해진 수렵을 제외하고, 태종의 이야기로 보아도 큰 무리가 없다. 즉, 태종은 수렵에 직접 참가하였고, 세종은 구경하는 정도였다. 『세종실록』에 상왕인 태종의 수렵 내용만 42건이나 된다. 결국 조선시대 수렵의 빈도수는 태종·세조·성종 순으로 보는 것이 타당하다. 그밖에 태조는 수렵에 능한 왕이면서 그것에 관한 기록이 적은 것은 건국 초기 정국안정과 왕권확립 등을 정치이념을 내세우고 문물제도를 정비하는데 치중하였기 때문이다.[99] 중종과 선조는 재위 기간이 각각 38년, 40년으로 길지만, 수렵에 대한 기록이 적게 나타난다. 그것은 성종은 성리학적 윤리와 향촌질서를 강화하는 등 문文을 중시하는 사회적 풍조로 인해 수렵에 대한 선호도가 낮았고, 선조는 임진왜란이라는 국난을 겪어 수렵에 대한 논의나 출렵 기회가 적었기 때문이다.

한편, '수렵' 또는 '사냥'의 키워드를 가지고 『조선왕조실록』 번역본을 검색하면 총 2,832건이 등장한다.[100] 그 가운데에는 왕들의 수렵과 관련이 없거나 구체적인 묘사가 없는 경우도 상당하다. 따라서 이 글의 수렵 내용은 구체적인 수렵 내용을 알 수 있는 것을 중심으로 다루었다.

『조선왕조실록』에는 몇몇 왕들이 수렵에 능한 사냥꾼으로 묘사하고 있다. 대표적인 왕들이 태조·태종·세조·성종·연산군 등이다.

『태조실록』에 이성계는 멧돼지나 표범,[101] 또는 곰을 잡거나, 표범의 공격으로부터 무사하게 벗어나는 용감한 사람으로 묘사하고 있다. 또한 그의 활솜씨는 매우 뛰어나 백발백중은 물론 하나의 화

살로 2, 3마리의 사슴이나 노루를 죽이는 실력을 가질 정도이다. 또한 활로 짐승의 원하는 부위를 마음대로 맞힐 정도의 명사수로 표현하고 있다. 그가 수렵을 좋아하자 정도전은 사냥그림[四時蒐狩圖]을 바치기도 하였다.

이성계가 지니고 다닌 화살과 활도 남다른 형태이었는데, 싸리나 무로 살대를 만들고, 학鶴의 깃으로 깃을 달아서, 폭이 넓고 길이가 길었다. 깍지[哨]는 순록의 뿔로 만들었으며, 크기가 배[梨]만 하고 살촉은 무겁고 살대는 길어서 보통의 화살과 같지 않았으며, 활의 힘도 또한 보통 것보다 배나 세었다. 태조와 관련된 기록이 조선 건국의 합법성과 정당성을 부여하기 위해 약간은 논리적 비약이 있을 수 있으나, 이성계는 고려말 용감한 무장 중의 한 사람이었다.

조선시대 임금 가운데 수렵을 가장 즐긴 왕은 태종이다. 태종은 무신들을 거느리고 수렵을 하였을 뿐만 아니라, 온천에 머문 태조의 생일을 축하하기 위해 왕복하는 길에도 수렵을 할 정도였다.[102] 심지어 태조와 북방의 일을 의논하고자 소요산으로 가는 도중에도 수렵을 하였고,[103] 신하들에게 수렵하기 좋은 때를 가르쳐 줄 정도였다.[104]

태종 때에는 예조에서 수렵 관련 규정을 만들었는데,[105] 주요 내용은 1년에 국가에 일이 없을 때 3번 수렵을 할 것과 수렵의 절차에 대해서 적고 있다. 3번 수렵은 국가적 공식행사인 '강무'를 지칭한 것으로 왕의 잦은 사냥을 막으려는 의도가 깔려있다. 그래서인지 태종 즉위 초기에는 왕이 직접 수렵을 하기보다는 구경을 즐겼다. 그러나 태종은 갑사甲士를 거느리고 사이사이 매사냥을 종종 즐겼고, 점차 신하들이 수렵에 대한 반대가 이어지고, 자유롭게 수렵을 하지 못하자, 태종은 김첨金瞻에게 명하여 수렵을 통해 종묘에 천신하는 의례를 상정詳定토록 하였다. 이것은 종묘 천신을 빙자로 태종이 수렵을 즐기기 위함이며 의례를 상정 한 후 열흘 만에 해주

에서 수렵을 위한 강무를 거행하였다. 태종은 즉위 후대로 갈수록 매사냥을 즐겼고 잡은 짐승을 왕궁의 음식용으로 제공하였다.

태종은 왕위를 세종에게 물려준 후에도 끊임없이 매사냥을 즐겼다. 따라서 『세종실록』의 매사냥 기록은 대부분 태종과 관련된 일이다. 사관의 입장에서 선왕의 수렵 사실을 이렇게도 많이 기록한 것은 힘없는 신하가 할 수 있는 항의라고 여긴 것이다. 태종은 세종의 건강을 위해 수렵을 권하고,[106] 양녕대군(1394~1462)에게는 '하고 싶은 대로 살라.'고 매[鷹子] 2연連과 말 3필을 주었다.[107] 태종은 양녕대군에 대한 수렵 관련 탄핵 소송 등이 제기되자 매 3마리 중 2마리를 다시 거두는 행태를 보이기도 하였다.[108]

세조는 태조, 태종과 함께 수렵 솜씨가 뛰어난 왕으로[109] 세종 11년(1429) 평강平康 강무 때 사슴을 쏜 7발이 모두 그 목을 관통할 정도였고,[110] 표범이 있다는 소리를 듣고 범사냥을 나갈 정도로 용감하였다.[111] 세조는 그의 아들 노산군과 여러 차례 수렵을 하였는데,[112] 이는 세조가 노산군을 강한 임금으로 만들려는 의도가 숨어 있다.

성종은 초기에는 기존의 왕들과 달리 수렵을 금지하는 법을 만드는 등 사냥의 병폐를 줄이고자 노력하였다.[113] 그는 지방 수령이나 군수들에게 수렵을 하지 말 것을 영을 내리고,[114] 어긴 자들에게는 처벌을 내리기도 하였다.[115] 그리고 궁궐에 공진하는 수렵 대상물을 감하고, 수렵할 때 민폐를 최소화하도록 하였다.[116] 또한 충재 등의 재해가 있을 경우에는 국가 공식행사인 '강무'도 거행하지 않았다.[117] 이렇듯 성종이 즉위하면서 사냥이 점차 쇠퇴하는 국면을 맞이하게 된다. 그러나 성종은 대비전에 진상할 짐승을 수렵한 내금위 최한망崔漢望에게 활을 선물로 주는 등 어느 왕처럼 종친에 대해서는 너그러운 태도를 보였다.[118]

성종은 즉위 후대로 갈수록 자신도 수렵을 구경하거나 직접 참여

하는 빈도수가 높아지고, 강무만큼은 흉년이라도 행하려는 의지를 보였다.[119] 이러한 성종의 태도에 신하들의 상소가 올라오지만,[120] 여전히 성종은 매사냥과 수렵을 즐겼다.[121]

연산군의 수렵에 대해서는 '사냥 놀음'이라고 비하할 정도로 부정적이다. 그것은 정해진 기간, 장소 이외에서도 수렵이 빈번하게 행해졌고, 수렵 반대 및 폐지를 주장하는 상소도 무시하였기 때문이다. 연산군의 병폐적인 수렵 행위를 소개하면, 그는 즉위 3년에 후원에서 사냥하는 모습이 보이지 않게 하기 위해 광지문[廣智門] 밖 영[營]을 낮은 곳으로 옮기게 하였다.[122] 즉위 4년에는 창경궁에 화재가 발생했는 데도 아차산에서 군사 사열[閱武]을 강행하였다.[123] 그리고 능 주변에서의 수렵은 금기시 되어 있는데, 연산군은 능에 참배도 하지 않고 창경릉[昌敬陵]·건원릉[健元陵]·현릉[顯陵]·창릉[昌陵]·경릉[敬陵] 주변에서 여러 차례 수렵을 하였다.[124]

연산군 금표비
연산군이 일반인의 출입을 금하기 위해 세운 비로 이곳에 무단으로 들어오면 처벌한다는 내용이다. 禁標內犯入者 論棄毁制書律作處斬
아마 이곳은 연산군의 수렵지일 것으로 여겨긴다.
경기 고양

이어 연산군은 흉년, 천변 등 국가적 재앙에도 수렵을 감행하였고,[125] 낮은 물론 밤에도 수렵을 즐겼다.[126] 무속에도 많은 관심을 가진 그는 굿을 거행하기 위해 여우를 잡아 진상하게 명하였고, 사복시가 기일 내에 여우를 잡지 못하자 국문하기도 하였다.[127] 이런 연산군의 수렵 병폐에 대해 '장대비가 와도 왕은 수렵할 것이다.'라고 말한 정종말[鄭終末]은 난언절해[亂言切害] 죄로 처벌받았다.[128] 그밖에 성종의 기일에도 수렵을 나갔고,[129] 자신의 수렵에 반대하거나,[130] 수렵 준비나 수렵을 못한 자들을 처벌하였다.[131]

또한 연산군은 도성 사방에 백 리를 한계로 금표를 세워 주민을 철거시키고 그 자리를 수렵터로 삼았고, 경기도[畿甸] 수 백리를 한없는 풀밭으로

사냥으로 본 삶과 문화

만들어 금수를 기르는 마당으로 사용하였다.[132] 이러한 연산군의 행위들이 모두 진실인지 확인할 수 없지만 사서에서는 조선시대 최고 폭군으로 기록하고 있다.

조선시대 왕들의 수렵시기는 삼국, 고려시대와 마찬가지로 2~3월과 9~10월에 집중되어 있다. 그 이유는 이전 시대와 마찬가지로 날씨, 농사철, 짐승의 새끼를 가진 시기 등을 고려한 것인데, 조선시대에는 수렵을 병행한 군사훈련인 '강무講武'와도 관련성이 있다. 조선시대의 강무는 2~3월과 9~10월 사이에 거행하는데, 왕의 월별 수렵 빈도수에서 2월(160회)·3월(137회)·9월(109회)·10월(152회)에 높게 나타나는 것도 그 때문이다. 또한 강무는 통상 15일

왕에게 포획한 호랑이를 바치는 모습.
강무의 모습을 그린 수렵도이다

정도 길게 행해지기 때문에 자연스레 왕의 수렵 빈도수도 높아질 수밖에 없다. 그밖에 1월(66회), 11월(41회)에 수렵이 이루어졌고, 한여름과 겨울에는 수렵을 하지 않았다.

조선시대 수렵 장소로 가장 빈번했던 곳은 동교(178회), 서교(31회), 철원(32회), 양주(23회) 등이다. 경회루도 139회로 높은 빈도를 보이지만, 이때는 매사냥 구경이나 왕이나 친족들의 활쏘기를 하는 것이 대다수이므로 출렵에 포함되지는 않는다.[133] 수렵 지역이 도성 근거리에 집중적으로 나타나는데(82%), 이것은 왕의 신변 보호문제, 거리상의 문제, 오랜 기간 국정을 비울 수 없었던 이유 때문이다.[134] 철원과 양주가 조선시대 강무장으로 수렵 빈도수가 높게 나타난 것은 도성과 가까웠기 때문이었다.

왕의 수렵 반대 상소도 지속적으로 이루어졌다. 상소의 주된 내용은 농작물 피해와 흉년에 따른 백성들의 고통 부담을 고려한 수렵 반대,[135] 왕의 안위,[136] 잦은 사냥에 따른 국정운영 공백, 능 주변

에서의 수렵을 반대하는 외적의 침입에 따른 수렵 반대[137] 등이다. 조선시대 왕들의 수렵 반대 상소 내용은 고려시대와 별 차이를 보이지 않는 것을 보아 수렵에 따른 병폐가 지속적으로 나타남을 알 수 있다.

왕이나 왕족의 수렵 반대 상소는 태종·성종·중종·세종 때 각각 30건 연산군 때는 25건이 넘는다. 세종을 제외하고 수렵을 즐긴 왕일수록 수렵 반대 건수가 비례함을 알 수 있다. 상소가 올려지는 시기도 2~3월, 9~11월 사이가 많은데, 이는 이 시기에 수렵이 가장 활발하게 진행되기 때문에 당연한 결과로 여겨진다.

사냥과 종묘 천신

조선시대 사냥의 목적은 사시四時로 종묘에 천신薦新을 하기 위함이다.[138] 신하들의 수렵반대에도 불구하고, 왕이 수렵에 참가할 수 있었던 것은 종묘에 '천금薦禽'이라는 국가의 중대사가 있었기 때문이다. 조선의 왕들은 종묘에 천신하는 경우 자신들이 수렵에 참가하여야만 선왕들에게 예를 갖추는 것으로 여겼다.

조선시기 대향大享은 종묘에서 사맹월四孟月의 상순과 납일에 지내는 제사와, 사직에서 정월 첫 신일辛日에 풍년을 빌며 지내는 제사, 또는 중춘仲春·중추의 첫 무일과 납일에 지내는 제사 등을 가리킨다. 그 가운데 종묘에는 매달 천신을 하고 봄, 가을로는 수렵을 하여 짐승을 천신한다.

종묘에 바치는 제물은 기러기·노루·사슴·여우·토끼·꿩 등 다양하다. 매달 천신하는 물품은 따로 정해져 있는데, 9월에는 기러기, 11월에는 거위[天鵝], 12월에는 토끼, 봄과 가을에는 사슴·노루·꿩 등을 올렸다.[139] 짐승을 올려놓는 제기도 정해져 있는데, 노루와

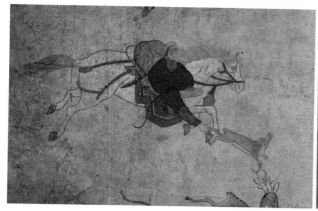
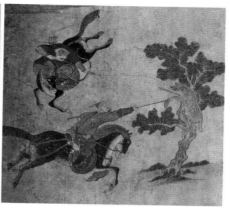

사슴은 매실마다 진설하고, 그 중에 한 마리는 털을 벗겨서 각각 생
갑牲匣에 담고, 꿩과 기러기, 거위 등은 두豆에 담는다.[140] 나머지 제
향에서는 소·염소·돼지를, 한식 제사에는 고려의 옛 제도를 따라
산 꿩[生雉]을 올렸다.[141]

납향제의 일정한 규칙은 태종 때 만들어졌다. 태종은 예조로 하
여금 제의 관련 법과 천향薦享하는 절차를 만들게 하였다.[142] 예조에
서는 수렵한 짐승을 바로 종묘에 천신할 것을 건의하였고,[143] 태종
은 종묘에 천신하는 짐승을 해당 달에 잡아서 바치게 하였다.[144] 그
리고 태종은 사냥에서 잡은 여우·토끼·노루·사슴 등을 의정부의
견해에 따라 털만 뽑고 가죽은 벗기지 않은 생체生體를 올리게 하
였다. 한편, 태종은 12월에서 봄 사이에 잡은 노루는 맛이 없기 때
문에 종묘에 천신하지 못하게 하였다.[145]

종묘에 쓰는 짐승은 수렵 한 것 가운데 손상이 거의 없는 것을
제일 좋은 것으로 여기었다.[146] 다음의 것은 손님의 연회에, 그 다음
의 것은 왕실의 주방에 그 나머지는 사대부에게 선물로 주었다.[147]
나라 주방에 쓰인 사례는 태종 때 많이 보이는데, 그는 수렵에서 잡
은 노루와 고니[天鵝]를 경운궁·인덕궁·성비전誠妃殿·상왕전上王殿
등에 바쳤다.[148]

노루와 사슴을 수렵하는 모습(좌)
수렵에서 포획 한 노루 운반(우)

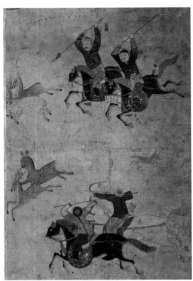

수렵과 종묘 천금

시대	종묘 천금	비고
태조 9권 5년 3월 29일 (병술)	사냥해서 잡은 모든 짐승	
태종 18권 9년 12월 3일 (경자)	얼굴이 상하지 않은 짐승	
태종 18권 9년 12월 10일 (정미)	새[禽]	
태종 28권 14년 윤9월 3일 (계묘)	짐승	
세종 5권 1년 10월 23일 (갑오)	노루와 꿩	
세종 6권 1년 11월 6일 (병오)	날짐승	
세종 10권 2년 10월 3일 (무술)	짐승	
세종 11권 3년 2월 25일 (무오)	새	
세종 13권 3년 10월 13일 (임인)	날짐승	
세종 25권 6년 9월 29일 (신축)	날짐승	
세종 38권 9년 10월 2일 (병진)	날짐승	
세종 50권 12년 10월 1일 (무진)	날짐승	
세종 61권 15년 9월 29일 (무신)	날짐승	
세종 66권 16년 10월 1일 (갑진)	날짐승	
세종 95권 24년 3월 5일 (병인)	노루와 사슴	

사냥으로 본 삶과 문화

시대	종묘 천금	비고
세종 123권 31년 3월 28일 (무신)	노루와 사슴, 꿩	
세종 128권 오례 / 길례 서례 / 시일	9월 기러기, 11월 고니(天鵝), 12월 토끼	
세조 2권 1년 9월 28일 (경자)	조류[禽]	
세조 15권 5년 2월 27일 (경진)	날짐승	
세조 26권 7년 10월 12일 (무인)	짐승	
성종 35권 4년 10월 18일 (병자)	날짐승	
성종 47권 5년 9월 28일 (경진)	날짐승	
성종 59권 6년 9월 27일 (계유)	노루[獐]·사슴[鹿]	
성종 109권 10년 10월 2일 (갑신)	짐승	
성종 233권 20년 10월 6일 (경인)	짐승	
성종 245권 21년 윤9월 19일 (무술)	노루·사슴·멧돼지·토끼	
성종 270권 23년 10월 13일 (경술)	짐승	
연산 35권 5년 10월 13일 (기해)	날짐승	
연산 36권 6년 2월 13일 (정유)	노루·사슴	의정부 상소
연산 37권 6년 3월 2일 (병진)	노루나 사슴	
연산 51권 9년 10월 8일 (신축)	날짐승	
중종 15권 7년 1월 27일 (계유)	사슴 두 마리	
중종 16권 7년 9월 15일 (병술)	노루 세마리	
중종 35권 14년 2월 20일 (갑신)	짐승	
중종 55권 20년 11월 6일 (신유)	날짐승	
중종 59권 22년 10월 9일 (계축)	새, 노루, 여우, 토끼, 꿩	
중종 76권 28년 10월 23일 (임진)	사슴 2마리	
중종 92권 34년 10월 16일 (경진)	사슴 3마리	
선조 167권 36년 10월 9일 (신묘)	짐승	
선조 214권 40년 7월 11일 (신축)	태묘(太廟)에 양	

수렵 방법

조선시대 실록과 문집에 보이는 수렵 방법은 덫, 창, 그물, 매, 사냥개 등 다양하다. 그러나 내용의 한계로 구체적인 수렵 방법을 이해하는 데는 어려움이 따른다. 조선시대 수렵도를 통해서도 당시의 수렵 방법을 이해할 수 있다. 수렵도에는 짐승을 몰고 수렵하고, 임금에게 잡은 호랑이를 보이는 장면 등을 그렸다. 수렵도에 왕과 다수의 군사들의 모습이 보이는 것을 보면 강무의 모습을 표현한 것으로 여겨진다. 수렵도에서는 말을 탄 채 몰이하는 모습이 나타나는데, 소리 나는 장치를 부착한 긴 장대나 창 등을 이용하였다.

수렵 모습은 사실적이고 역동적으로 묘사되어 있다. 말을 탄 채 활과 화살로 노루·사슴·호랑이와 범을 겨눈 모습, 사냥개와 매를 팔뚝에 올려놓고 시기를 기다리는 모습, 쌍칼로 호랑이와 겨누는 모습, 화살로 맞은 늑대를 창으로 찌르고, 토끼를 손으로 잡은 모습, 활과 엽총으로 새를 쏘는 모습 등이다. 그밖에 군사들이 포획한 짐승을 마차로 나르는 모습도 보이는데, 수레 안에는 노루가 한 가득이다.

한편, 조선시대의 사냥꾼 복장은 우리의 모습이 아닌 원나라 때 몽골족이나 청나라 때 만주족의 모습이다. 몽골족이나 만족이 사냥을 즐겼지만, 우리의 수렵도에 그들의 모습을 담은 것은 의아스럽다. 한편, 문 가운데는 표범의 문양만을 넣어서 만든 것도 있다.

1. 덫

덫을 이용한 수렵 방법은 민간에서 보편적으로 이용하였을 것이나, 『조선왕조실록』과 여러 문집 등은 상류층을 중심으로 기술되다 보니 많은 내용이 누락되었다. 그러나 "사나운 짐승이 사람이나

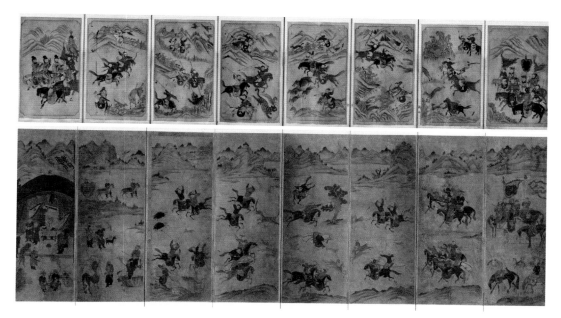

조선시대 수렵 병풍
다양한 수렵장면이 묘사되어 있다
국립민속박물관

가축을 해칠 때에는 각 고을에서는 함정을 파거나 덫을 놓아 잡는
다."라는 내용이 『경국대전』에도 기록되어 있을 정도로 호랑이 등
과 같은 맹수는 함정, 덫을 이용해 잡았음을 알 수 있다.[149] 경기관
찰사 이세좌李世佐는 함정과 덫을 이용해 호랑이를 잡는 자에게 상
을 주는 것을 입법화하였다.[150]

정약용은 우리나라에 짐승 관련 부서가 존재하지 않는 것을 탓
하는 내용에서 '덫'이 보인다. 그는 『주례』에 "명씨冥氏·옹씨雍氏
가 추관秋官에 속해, 명씨는 함정과 덫을 만들어 맹수를 잡는 동시
에 그 피혁·이빨·털을 공납하고, 옹씨는 함정과 덫을 관할한다."
고 하면서, 우리나라에는 범 잡는 일과 곰·사슴·산돼지·여우·삵
등의 가죽·털·이빨·뿔 등을 주관하는 곳이 없음을 지적하였다. 이
와 아울러 이러한 일은 산림에 관한 행정을 맡는 산우시山虞寺에서
맡는 것이 타당하다고 보았다.[151]

덫을 이용해 잡은 짐승은 기러기·따오기·새·매·호랑이·토끼,
들개 등이다. 기러기와 따오기, 새 등을 덫으로 잡은 내용은 양녕대

군 관련 기사에서만 보인다. 곧 양녕대군이 "태종의 장례를 마치자
마자 그 무리들을 거느리고 덫을 놓아 기러기와 따오기[鵵]를 잡았
다."[152] "양녕이 세자로 있을 때, 섬돌에 새덫을 만들어 놓아 두고,
서연(왕세자가 글 배우는 곳)의 빈객(정2품의 벼슬 이름)과 대하고 앉아서
도 공부에는 마음이 없고, 덫에 새가 걸리면 뛰어가서 잡았다."[153]
등의 내용이 바로 그것이다. 그러나 구체적으로 어떤 새덫인가에
대한 내용은 없다.

　매를 덫으로 잡는 모습은 함길도 도관찰사 정갑손鄭甲孫의 송골
매 사냥의 폐단에 대한 상소 내용에서 볼 수 있다.[154]

　송골매는 신기하고 준수한 희귀한 새로서, 성질이 꼿꼿하면서 먹이를
탐내므로 오기만 하면 반드시 잡히는데 …… 매덫[機械]을 지키고 있지
아니하면 송골매가 아무리 많이 와서 모인다 해도 잡을 도리가 없다 ……
매잡이꾼은 대부분 가난하고 외로운 자가 많이 뽑히는데, 장정이 많은 호
수戶首에서는 번을 짜서 매덫을 지키면 되지만, 빈한하고 외로운 자는 높
은 산이나 넓은 들판에서 추위와 바람과 눈보라에도 싸늘한 토막 속에서
작은 구멍으로 내다보아야만 한다. 그 고통이 보통의 부역賦役보다 갑절이
나 되고, 잡지 못하였을 때는 또 별로 포布 5필씩을 바치게 되니, 가난하고

외로운 집들은 혹 가재와 농토를 팔아 베를 사서 바치게 된다.

위의 내용을 통해 매를 잡을 때는 매가 보이지 않는 토막 속에
숨어 있다가, 매가 오면 덫을 움직여 잡았음을 알 수 있다. 그러나
매를 잡기가 그리 쉬운 일이 아님을 적고 있다.

앞의 상소문에서 나타나듯이 송골매 잡이와 관련한 상벌은 엄격
하였다. 매잡이를 관리, 감독하는 감고와 매잡이꾼[捕探軍]에게는
베나 벼슬을 주었고, 매를 진상하지 못한 자에게는 벌로 포를 받아
들였다. 또한 마을의 수령도 매를 2마리 이상 잡은 자에게는 상으
로 옷을 주었지만, 한편 실적이 없는 자에게는 벌을 내렸다.

그러나 매잡이의 실상은 무척 어려워 함경도의 경우 1년에 송골
매의 포획이 많으면 8~9마리, 아주 많을 때에는
16~17마리에 불과하다. 비록 함경도 내 매잡이꾼
이 22고을 4백호이지만, 1년에 송골매 4백 마리를
보기가 어렵고 모든 고을에 골고루 나타나지도 않는
다. 각 고을의 수령이 송골매 포획을 독촉하지만, 오
히려 매잡이꾼의 가호家戶가 도망가는 일이 빈번했
다. 또한, 함경도는 무명의 생산지가 아니고 양잠하

는 집도 없어 벌로 포까지 내는 것은 백성들에게는 큰 고통이었다.

세종 때는 매[海靑]를 진상할 호수를 함경도는 4백호, 평안도는 2
백호, 강원도·황해도는 각 50호로 정하고 부역을 면해 주었다. 그
러나 매를 잡는 수가 전보다 감소되자, 의정부에서 매 잡는 호수를
폐지하고 부역을 도로 매기고, 도내의 민가로 하여금 덫을 놓아 매
를 잡게 하였다.

매를 잡은 민가에 대해서는 다음과 같은 포상을 정하였다.[155]

○ 옥송골玉松鶻을 잡은 자는 몸체가 크고 작건 면포 30필을 상으로 준

다. 벼슬하기를 원하면 벼슬 없는 자에게는 토관土官 종7품을 주고, 9품이면 정7품을, 8품 이상이면 4급을 더해 준다. 1년 안에 2연連 이상을 잡은 자는 위의 예에 의하여 경직京職을 준다.

○ 잡송골雜松鶻을 잡은 자에게는 면포 15필을 상으로 준다. 그 중에서 몸체가 크고 특이한 것이면 한 필을 더 주고, 벼슬을 원하는 경우 벼슬 없는 자는 토관 정8품을 주고, 9품이면 종7품을, 8품 이상은 3급을 더하여 주며, 1년 안에 2연 이상을 잡는 자는 위의 예에 의하여 경직을 준다.

○ 각호를 빈약한 집과 풍성한 집으로 나눈 뒤 3, 4호씩 혹은 5, 6호씩 한 패를 만들어 덫을 설치하게 하되, 만약 더 설치하기를 원하면 들어준다.

○ 만약 사사로이 자기 능력으로 매를 잡아서 관에 바치는 자에게는 면포 또는 관직을 자원에 따라 우대하여 준다.

○ 청렴하고 조심성 있는 자를 감고로 정하고, 각호의 덫 놓는 것과 성실 여부를 단속하고, 그곳의 수령도 엄중하게 조사하고 살펴보게 한다.

○ 감고에게는 각각 그 관할 안에서 잡힌 매의 한 연에 면포 2필씩을 상주고, 3연까지 잡으면 벼슬을 원하는 자는 가자加資하여 임용할 것이며, 수령에게는 한두 연인 경우에 옷 1벌을 주고, 3연 이상인 경우에 옷 1벌을 더 준다.

○ 감사와 도절제사는 수시로 수령을 살펴보아 수령이 매잡이에 신경을 쓰지 않는 경우 율문에 의하여 죄를 논한다.

○ 위에 말한 벼슬은 모두 5품까지로 제한하고, 토관이 없는 각도에는 1연에 대하여 다른 예에 의하여 면포를 상주고, 2연 이상으로서 벼슬을 자원하는 자는 역시 다른 예에 의하여 면포를 상주고, 3연 이상으로서 벼슬을 자원하는 자는 역시 다른 예에 의하여 경직을 제수한다.

위의 기록을 통해 매 포획은 중앙 정부의 감사와 도절제사, 지방

사냥으로 본 삶과 문화

정부의 수령 등이 동원될 정도로 국가적인 사업이었다. 또한 좋은 송골매를 잡는 경우 관직과 부상으로 포가 지급될 정도로 국민들에게 매 포획은 유혹이자 강요이기도 하다.

행부사용行副司勇 유양춘柳陽春이 성종에게 올린 상서에서도 남방에서 매를 덫으로 잡는 내용이 간략하게 나타난다.[156] 매가 적은 남방에서는 감사와 절도사가 백성들을 독촉하여 매를 잡는데, 농민들이 덫을 놓고 그물을 펴서 잡는 모습을 적고 있다.

호랑이는 함정을 파고 덫을 설치해서 잡았다. 그러나 조선시대에 호랑이 수렵은 일반적이지 않아 상대적으로 민가의 호랑이 피해가 컸다. 이익李瀷(1681~1763)은 호랑이 피해가 증가하는 것에 대해 백성들이 그물을 만들어 호랑이를 수렵하면 농사를 짓지 않아도 많은 이익을 남길 수 있는데, 고기보다도 비싼 가죽을 관가에서 빼앗기 때문으로 보았다.[157] 실록에서도 호환으로 덫을 이용해 호랑이를 포획하는 사례들이 보인다.[158] 호랑이를 포획하는 방법은 길목에 함정을 파고 덫을 놓거나[159] 덫이 설치된 곳으로 몰이를 통해 잡았다.

들개도 덫을 설치하여 잡은 기록이 보인다. 정약용丁若鏞(1762~1836)은 해산도에서 유배를 당하고 있을 때 어떤 사람이 들개를 잡는 방법 보고 이를 상세하게 적고 있다.[160]

이곳에 어떤 사람이 하나 있는데, 개 잡는 기술이 뛰어납니다. 그 방법은 이렇습니다. 식통食桶 하나를 만드는데 그 둘레는 개의 입이 들어갈 만하게 하고 깊이는 개의 머리가 빠질 만하게 만든 다음 그 통桶 안의 사방 가장자리에는 두루 쇠낫을 꼽는데 그 모양이 송곳처럼 곧아야지 낚시 갈고리처럼 굽어서는 안 됩니다. 그 통의 밑바닥에는 뼈다귀를 묶어 놓아도 되고 밥이나 죽 모두 미끼로 할 수 있습니다. 그 낫은 박힌 부분은 위로 가게하고 날의 끝은 통의 아래에 있게 해야 하는데 이렇게 되면 개가 주둥이를 넣기는 수월해도 주둥이를 꺼내기는 거북합니다. 또 개가 이미 미끼를

물면 그 주둥이가 불룩하게 커져서 사면으로 찔리기 때문에 끝내는 걸리게 되어 공손히 엎드려 꼬리만 흔들 수밖에 없습니다.

정약용이 기록한 들개를 잡는 덫이 섬뜩한 생각이 들지만, 덫 설명 가운데 가장 상세하게 묘사하고 있다. 한편, 토끼는 근래처럼 올무[踏]를 설치하여 잡았다.[161]

2. 창과 그물

창은 호랑이·곰·멧돼지 등 몰이수렵을 하는 경우 근거리에서 사용하는 무기이다. 근대 강원도 산간지역 민가에는 저마다 창을 가지고 있었는데, 이때 창은 개인 사냥보다는 몰이방식을 통한 집단 수렵에 쓰였다. 주로 창으로 멧돼지를 잡는데 사용하였다. 창을 가지고서 곰과 멧돼지 수렵 방식에 대한 언급은 전무하고, 단지 『경국대전』에는 호랑이 잡이와 관련하여 먼저 창으로 호랑이에게 큰 충격을 준 선참자에 대한 대우 등에 대한 내용이 보인다.[162]

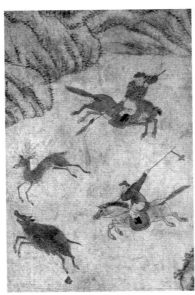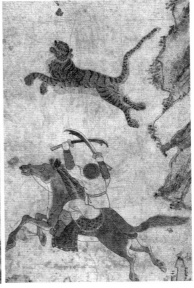

창 사냥(좌)
쌍칼로 호랑이 몰이(우)

사냥으로 본 삶과 문화

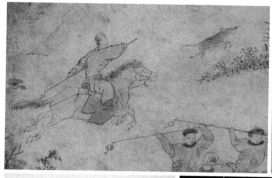
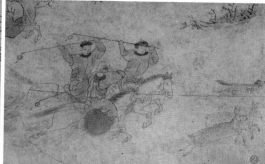

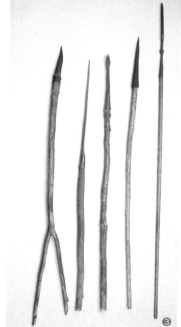

❶ 멧돼지 몰이
❷ 사슴 몰이
❸ 강원도 지역의 멧돼지 창
❹ 가죽옷을 입은 사냥꾼

그물은 널리 이용된 수렵방법으로, 짐승을 생포할 때 주로 이용
되었다. 조선시대에는 사복시에 망패網牌 수렵꾼을 두어 전문적으
로 짐승을 생포하기도 하였다. 그런데 도성 인근인 경기도 근해에
서 그물로 짐승을 생포한 경우에는 운반이 편리하지만, 먼 지역의
경우는 많은 폐단이 발생하였다. 가령 연산군 때 망패 수렵꾼 30여
명이 강원도·황해도 등지로 짐승을 생포하러 다녔으나, 생포한 짐

승은 5~6마리에 불가하였다. 그러나 여러 날 수렵하다보니 마초馬
草와 양곡을 백성들에게서 징발하는 폐단을 주었다.[163] 또한 먼 길
을 왕래하기에 고기 맛이 변하고, 수렵꾼들에게 일수를 계산해서
녹을 주어 잡는 고기에 비해 많은 녹을 주는 꼴이 되자 먼 지역 그
물 수렵을 그만두게 하였다.

3. 매

매를 이용한 수렵 기록은 상당히 많다. '매사냥'의 기록은『세종
실록』에 171회,『태종실록』에 99회,『세조실록』에 34회가 등장하
고, 매사냥을 직접 표현하지 않은 수렵 가운데 실제는 매사냥인 것
도 부지기수이다. 따라서 조선 왕실의 주된 수렵 방식은 매를 이용
한 것임을 알 수 있다.

매사냥을 실시한 이유는 종묘의 천금薦禽을 위해서이다. 종묘에
는 기러기 등을 천신하는데, 매를 이용해 이들 동물을 잡았다. 왕의
매사냥 반대에 대한 상소도 많았지만, 그때마다 왕들은 국가 제사

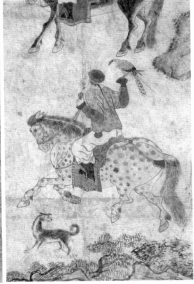

매사냥꾼 모습(좌)
매와 사냥개(우)

사냥으로 본 삶과 문화

에 따른 것이지 놀기 위한 것이 아님을 강조하였다. 매사냥에 의해 잡은 천아天鵝·기러기·꿩·거위 등은 왕실 어른들의 음식으로 제공되기도 하였다.

매사냥은 군사들의 훈련에 이용되기도 하였다. 왕들은 강무 때 군사들의 지략과 호령의 능력 여부를 관찰하는 계기로 매사냥 활용하고, 평시에는 매를 놓고 달려 무예를 익히기도 하였다. 그밖에 매사냥은 왕들의 건강을 위한 놀이와 진귀한 매의 능력을 시험하기 위해 실시되었다.

그러나 왕의 매사냥에는 수많은 인력이 동원되는 병폐를 가지고 있다. 태종은 상왕을 모시고 매사냥을 할 때 경별군京別軍 1천여 명을 몰이꾼[驅軍]으로 동원하였고, 심지어 그 수가 적다고 여겨 포천의 백성 8천 명을 동원하려고 하였다.[164] 조선시대 수렵 병풍을 보면 몰이꾼들은 나팔이나 징 등 소리나는 도구 등을 이용해 짐승을 몰았다. 강원도 산간지역에서도 멧돼지를 몰 때 나팔을 이용하였다.

세종 1년 매사냥에서는 병사 2천여 명, 말 1만여 필, 별군방패別

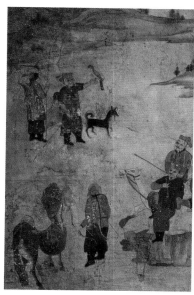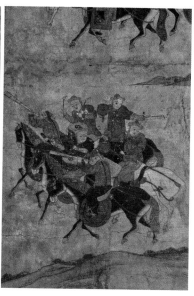

매사냥 몰이꾼(좌)
소리나는 도구를 든 몰이꾼(우)

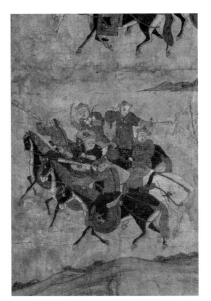
수렵을 대기 중인 몰이꾼들

軍防牌 수천 명이 동원되었다.[165] 연산군은 군사 1천을 거느리고 매사냥을 하고, 응사군鷹師軍 1만여 명을 설치하여 사냥할 때에 항상 따라 다니게 하였다.[166]

매사냥을 할 때는 맹수로부터 자신을 보호하기 위해 여러 가지 도구가 필요한데, 매사냥할 때에 사용하는 팔찌를 '응구鷹鞲'라고 한다. 매사냥을 구금驅禽이라고도 적으며,[167] 왕이 응군을 거느리고 사냥하는 것을 내산행內山行, 매를 놓아 사냥하는 것을 비방飛放이라고 한다.[168]

매사냥과 관련된 용어를 보면 다음과 같다.

　　　　○ 해청응자海青鷹子 : 태종 때 매를 다루는 사람이다.[169]
　　　　○ 채응견 종사관採鷹犬從事官 : 연산군 때 사냥매와 개를 수
　　　　　집하는 관원이다.[170]

　　○ 응패두鷹牌頭 : 응패의 우두머리이다. 응패는 매를 놓아 사냥할 수
　　　있는 패로, 패 없이 사냥한 사람은 사헌부에서 규찰한다. 패두는 장
　　　용위將勇衛의 군속軍屬으로 장용위 소속 군사 50명을 인솔하는 군인
　　　軍人을 말한다.
　　○ 몰이꾼[驅軍] : 매를 모는 사람이다.
　　○ 도패都牌 : 응사鷹師의 우두머리이다.
　　○ 응인鷹人 : 매 부리는 사람으로 매를 길들이고 놓고 하는 매사냥꾼
　　　이다.
　　○ 시파치時波赤 : 내응방內鷹房 사람들을 일컫는 말이다.[171]
　　○ 차첩差帖 : 시파치임을 증명하는 첩지이다.
　　○ 매잡이꾼[捕採軍] : 겨울철에만 일하고 3철의 부역을 면제해 준다.[172]
　　○ 송골방松鶻坊 : 중국에 진헌進獻할 매[鷹]를 잡는 일과 훈련 담당 부
　　　서이다.
　　○ 오방소아五坊小兒 : 당나라 때 선휘원宣徽院에 속했던 5개의 작은 부

서로, 조방鵰坊·골방鶻坊·요방鷂房·응방鷹坊·구방狗房이다. 소아
小兒는 각방에 딸린 심부름꾼인데, 오방의 임무는 수리·비둘기·새
매·매·개 등을 기르고 때로는 나가 사냥도 하여 임금의 식찬을 공
급한다.

응방鷹房과 응사鷹師

응방은 고려와 조선 때 매의 사육飼育과 매 사냥을 맡아 보던 관
청이다. 조선시대의 응방은 중국에 송골매를 진상하기 위하여 설치
하였고, 응방의 규모도 3패, 좌응방, 우응방 등으로 규모가 컸는데,
이는 궁궐에 기르는 매의 숫자가 많기 때문이다. 매사육은 가을에
송골매[松骨鷹]를 얻어 훈련시키고, 겨울을 나고 따뜻한 봄을 기다
려서 매를 놓아 사냥을 한다. 응방은 성종 5년에 한때 폐지하였으
나,[173] 매사냥은 줄곧 계속되었다. 연산군은 응방을 좌·우 응방鷹坊
으로 나누고, 두 응방에 각각 갑사 정병을 400명씩 배정하고, 50명
씩을 부장部長 한 명으로 통솔하게 하였다.[174]

한편, 병조에는 응패鷹牌를 만드는 일을 맡았는데, 응패는 나라에
서 매를 기르고 사냥을 할 수 있는 사람의 표시로, 종친宗親·부마駙
馬·공신·무관 대신에게 나누어 주었다.[175]

대궐 안에서 매를 기르는 일을 맡는 곳을 내응방內鷹坊, 사냥하는
매를 기르는 사람을 내응사內鷹師라고 부른다. 응사는 매를 부려 사
냥을 하던 사복시의 관원으로,[176] 각 지역에도 별도로 그 인원을 선
정하고 관리하고, 응사의 명부를 적은 문부를 조정에 올렸다.[177] 응
사는 3패로 나누어 번갈아 궁중과 제사 등에 쓸 금수를 잡아서 바
치고, 정호에서 선발하였다.[178] 응사는 매를 잡아서 훈련시키는 일
도 맡았는데, 성종 때는 응사를 체아직으로 하고 급료를 지불하였
다.[179] 응방의 응인들은 매사냥의 정도에 따라 상벌을 받았다.[180]

매의 포획 및 종류

매의 포획은 중국에 진헌하고 궁중의 매사냥을 위해서이다. 중국에서는 우리나라의 매를 요청하였고,[181] 세종 때는 매년 매의 수가 줄어들자 수의 확보를 위해 여러 방안을 궁리하기도 하였다.[182] 매의 포획은 주로 함경도·평안도·강원도 등지에서 이루어졌다.[183]

매의 진헌에 따른 폐단도 많이 발생하였다. 여러 도에서 바치는 매의 수는 정해져 있는데, 영안도·황해도는 상황이 넉넉하지만, 하삼도(경기도·충청도·전라도)는 구하기가 매우 어려웠다. 태종 때는 매의 진상進上을 위해 여러 고을[郡]의 수령과 단련사들이 사사로이 매를 키워 백성들에게 폐를 끼치므로 진상에 따른 폐단을 없애기 위해 도순문사로 하여금 진상하는 숫자를 제한하도록 하였다.[184] 함길도 관찰사는 나라에서 송골매를 더 많이 얻기 위해 잡는 수에 따라 상벌을 내리자 이의 폐단을 지적하며 폐지할 것을 상소하였다.[185]

이러한 폐단을 해결하기 위해 세종 16년에는 함길도의 매사냥꾼과 해척의 수를 감하였고,[186] 성종 7년에는 평안·황해 감사에게 그해에 한하여 매와 사냥개를 바치지 말도록 하였다.[187] 또한 경상·전라·충청 등 하삼도下三道의 매의 진상 숫자를 감해 주었다.[188] 중종은 봉진하는 매의 수를 줄이고 사사로이 매를 사육하지 못하도록 하였다.[189] 또한 남방지역 진헌 대상물에서 매를 제외하였다.[190] 매의 진상에 따른 폐단과 관련된 소개하면 다음과 같다.

강원도 지역에서 매를 잡는 덫[좌]
매는 날개를 다치지 않게 포획하여야 하며, 매사냥을 위해서는 매를 잡고 일정 기간 훈련을 시켜야 한다.
매 포획 전시 모형[인제 산촌박물관][우]

매[鷹]는 본디 남방의 토산이 아니므로 한 연連의 값이 거의 베 40~50 필이나 되는데, 각 고을에서 감사에게 바치고 감사가 그것을 받아서 진상進上하며, 봉진封進한 나머지는 인정人情으로 여러 곳에 나누어 주어 마치 값없는 흔한 물건처럼 여기기 때문에 백성이 받는 폐해가 끝이 없습니다. 양계 토산물의 예를 따라 남방에도 아울러 요구하는 것은 온편치 못할 듯합니다.

함경도의 추응秋鷹·소응巢鷹의 폐해도 많습니다. 매로 사냥하여 오는 사람이 진상이라는 핑계로 여염에 드나들며 닭·개를 때려 잡아도 어리석은 백성은 그것을 말리지 못하므로 일로一路가 소연한데, 봉진된 뒤에는 재상에게 내려지기도 하고 시종에게 내려지기도 하니, 폐단은 지극히 크나 쓰임은 지극히 경합니다. 응방을 둔 것은 놀이의 도구에 가까우니 폐지한들 무엇이 해롭겠습니까?

매는 형태, 성별, 색깔에 따라 그 이름을 달리 불렀다. 사냥매를 '소응巢鷹', 수컷 매를 '아골鴉鶻',[191] 흰 매를 '백응白鷹' '황응黃鷹'[192]이라고 불렀다. 매 가운데 가장 좋은 매는 송골매라 하는데 진상품이었다. 송골매는 8~10월 사이에 많이 포획하고, 매를 기르고 관리하는 원호原戶를 설정하여 그들에게 여러 가지 부역을 면제해 주고, 또 상벌 제도를 만들어 감사와 수령에 이르기까지 상을 주도록 하였다.[193] 송골매는 생김새가 준수하고 성질이 꼿꼿하면서 먹이를 탐내 나타난 짐승을 놓치는 경우가 없을 정도로 사냥에 능하였다.[194] 송골매를 '해청海靑'이라고 달리 부르며, 송골매를 기르는 관청을 '해동청'이라고 하였다.

매의 가격은 상당히 높았다. 중종 때 극심한 흉년이 들어 백성들이 곡식으로 매를 사서 진상하는데, 매 한 마리 값이 2동二同까지 하였다.[195] 그리고 매는 신하들에게 하사품으로 내리기도 하였다.[196]

매사냥 금지 규정

왕들은 매사냥을 구경하거나 즐긴 당사자들이지만 몇 가지 규정을 정해 매사냥을 금지하도록 하였다.

첫째, 농작물 수확기에 매사냥 또는 사육을 금지하였다. 태종은 가을 곡식에 피해 주는 것을 우려하여 매사냥을 금하였는데, 이를 위해 5, 6명으로 하여금 순찰을 돌게 하고,[197] 응패를 회수하여 농작물의 피해를 줄이고자 하였다.[198] 사실 태종은 그 누구보다도 매사냥을 즐긴 임금이다. 중종도 매사냥은 위로는 종묘의 천금을 위하고 아래로는 열병과 강무를 위한 것임을 강조하였지만, 추수기가 임박하자 곡식의 손실을 우려하여 매사냥을 금하였다.[199]

둘째, 국상 중 또는 종묘에 제사를 지낼 때는 매사냥을 금지하였고 이를 어길 경우 벌을 주기도 하였다. 태종은 종묘 제사를 지낼 때 대소 군관에게 매사냥을 금지시켰고, 이를 어긴 경우에는 엄하게 다스릴 것을 명하였다.[200] 태종은 국상 중에는 종친·부마·공신 및 무관 대신의 응패를 회수하기도 하였고, 상중에 있는 자나 출사出使한 자의 응패는 모두 환수하였다가 상이 끝나거나 서울에 돌아오면 다시 나누어 주었다. 그러나 이를 어긴 자의 패는 불태워서 다시 돌려주지 않았다.[201] 성종은 국기일에 사냥을 한 자를 파문이나 국문을 하였다.[202]

셋째, 한재旱災가 있을 때 재앙을 없애기 위해 금지하기도 하였다.[203]

넷째, 매의 진상에 따른 폐해가 커서 매의 사육도 금지하였다.

4. 사냥개

사냥 방법 중 동물을 이용한 역사는 오래되었음을 알 수 있다. 우리나라에도 사냥에 능숙한 개로 풍산개·삽살개·진돗개 등을 든다. 풍산개는 호랑이와 맞설 정도로 용감하였고, 삽살개는 큰 덩치에서

사냥으로 본 삶과 문화

나오는 힘으로 어지간한 짐승을 눌렀다. 진돗개는 진도의 명물로 용감하고 영리하기로 유명하다.

사냥개는 매와 더불어 동물을 이용한 사냥법의 대표적인 예이다. 때로는 매사냥에 개가 동원되어 짐승 몰이에 이용되었고, 우리나라 개는 사냥에 능숙하여 일찍이 중국에서 조공을 요구하기도 하였다.

사냥개는 민간에서 왕에게 진상하기도 하였다. 태종 때 계림부윤 윤향尹向,[204] 풍해도 도관찰사 심온이 사냥개[田犬]를 왕에게 진상하였다.[205] 이에 대해 태종은 적당한 시기에 사냥개를 바치었다 하여 저화 40장을 하사하였는데, 여기서 적당한 시기란 봄철 강무를 거행을 앞둔 시기를 말한다. 세종 때에 경상도 감사 신개申槪도 왕에게 사냥개 2마리를 바쳤다.[206]

사냥개 진상은 강무와 밀접한 관련이 있고 주로 해당 지역의 감사가 진상하였다. 세종이 평강 등지에서 강무를 하기 위해 풍천에 머물렀을 때 경기 감사가,[207] 양주에서 강무하고자 월개전月介田에 머물렀을 때도 경기 감사, 함길도와 평안도 도절제사 등이 사냥개를 바치었다.[208] 그러나 성종은 강무를 하지 않을 때는 사냥개를 바치지 못하도록 하였다.[209]

사냥개는 왕이 신하들에게 하사하기도 하였다. 태종은 지신사 김여지金汝知에게 사냥개[田犬]를 내려 주었고,[210] 세조는 해주진 첨절제사와 황해도 관찰사가 진상한 사냥개를 종친과 재추에게 주었다.[211]

명나라 사신이나 황실에서는 조선의 사냥개를 애호하였다. 정종은 명나라 사신 황엄黃儼 등 5명에게 사냥개를 각각 3마리씩 선물하였다.[212] 결국 15마리를 선물 한 셈인데, 그들은 본국에서 사냥개를 지휘하는 관원들에게 개 값의 두 배를 받고 팔아 소득을 올렸다. 또한 명나라 사신 윤봉尹鳳과 김만金滿도 사냥개를 요구하였고,[213] 사신들은 황제의 칙서를 보였다.[214] 사냥개가 구체적으로 어떤 개인지는 알 수는 없지만 우리나라의 사냥개가 중국에서 유명하였다.

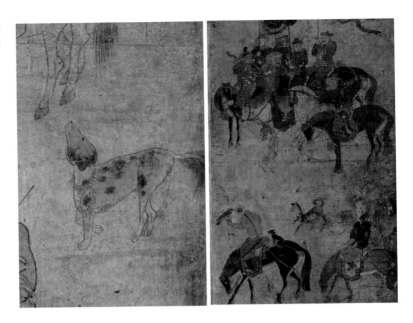

　세종 때는 명나라에 상납할 사냥개를 병조로 하여금 서울과 지방에서 선별하여 바치게 하였는데,[215] 사냥개를 병조에서 관리를 하는 것은 오늘날 국방부에서 군견을 관리하는 것과 유사하다. 사냥개를 진상하러 갈 때는 숙련된 응사가 동원되었다.[216]

　세조 때도 명나라에 사냥개 진상은 이루어졌으나,[217] 명나라 황제 헌종憲宗은 칙사를 보내 사냥개 등을 진공하지 못하도록 하였다. 그가 이런 행동을 보인 이유는 주周나라 무왕武王을 따르고자 한 것이고, 그러한 내용을 칙서에 명기하였다.[218] 그러나 명나라 사신들은 사냥개에 대한 애착이 무척 강하였다.[219]

　사냥개는 명나라는 물론 일본, 요동의 수령 등도 탐내었다. 태종 때 일본이 우리나라에 요청한 물건 중 사냥개 한 쌍이 들어가 있고,[220] 일본 큐슈에서 온 종금宗金이 우리나라에 토산물을 바치고 사냥개를 청해 2마리를 얻어갔다.[221] 요동의 수령들도 조선의 사냥개를 탐내어 요청하였지만 대신들이 불허하였다.[222]

　개사냥은 왕을 비롯한 상류층에게 놀이로서 유흥을 제공하지만

상대적으로 일반 백성들에게 고통을 주었다. 그래서 신하들은 개사냥의 폐단을 끊임없이 상소하기도 하였다. 따라서 조선의 왕들은 매사냥과 마찬가지로 가을걷이 때 개사냥을 금지시켰고, 개사냥에 대한 규정을 만들기도 하였다. 태종 때 예조에서는 사냥과 관련된 규정 7개 조목을 상정하여 금수를 포위하면 개와 매를 포위망 안에 들어갈 수 없게 하였다.[223] 세종은 강무 때 사냥개를 대군과 좌·우의정·부원군·병조·대언이 각기 2마리씩 데리고 가고, 다른 이들이 개를 가지고 가는 것을 금지시켰다. 그러나 이를 어긴 자들이 있어 벌하기도 하였다.[224] 또한 군사훈련을 빙자로 수군이나 육군의 장수들이 사냥개를 동원하거나,[225] 강무장에서 사냥개로 짐승을 잡은 사람과 수령을 벌하였다.[226] 곧 철원 강무장에서 개사냥 사실이 발각되어 해당 지역에서 키우는 개를 모두 서울로 압송하였다.[227]

개사냥을 통해 잡은 포획물의 절반을 주인에게 주었다. 그래서 몰이 안에 들어온 짐승이 있으면 서로 다투어 개를 내쫓아 사냥을 하는데, 나라에 바치는 것은 1~2마리에 불과하고 나머지는 개인소유가 되었다. 그래서 병조에서 시위 군사가 포획한 짐승을 그 개인에게 돌려주지 않았다.[228] 한편, 활로 쏘아 짐승을 잡는 경우는 고기의 1/3을 받아 개를 이용한 사냥이 더 많은 고기를 가져갈 수 있다. 그래서 왕들은 사냥개의 수를 조절한 것이다.

사냥개를 애지중지한 왕은 연산군이다.[229] 연산군은 궁궐에 수많은 사냥개를 키워 궁궐 곳곳은 물론 조회를 보는 장소에도 개들이 드나들 정도였다.[230] 또한 그는 사냥개와 매를 기르는 업무를 담당한 조준방調隼坊을 두었고, 먹이로 드는 비용이 1천千을 넘을 정도였다.

호랑이 사냥

조선시대에 호랑이 사냥은 민간의 호환을 막는다는 의미와 용맹의 상징적인 의미로 행해졌다. 또한 명나라의 진상품 가운데 호랑이 가죽이 포함되어 있었으므로 호랑이 사냥은 중시되었다. 또한, 호랑이 사냥은 조정에서 상이나 관직을 부여했기 때문에 일반인이나 군인들에게 있어 중요한 의미를 가지기도 한다.

호랑이 잡이에는 몰이, 화과 화살, 그물, 함정 등을 이용하였다. 조선시대 왕들의 호랑이 잡이에 대한 기록은 자주 나타난다. 세조는 봉현蜂峴에서 군사를 거느리고 범[虎]을 에워싸서 잡았고,[231] 호랑이 잡이를 위해 전문적인 화살인 호전虎箭을 사용하였다.[232] 호랑이는 그리 쉽게 잡히지 않은 동물인데, 세조 때는 삭녕 추두모楸豆毛 수렵에서는 3마리를,[233] 토지산兎只山에서 2마리의 호랑이를 잡았다.[234] 세조는 호랑이 사냥에 용감한 왕이기도 하여 동교東郊에 호랑이가 나타났다는 소리를 듣고, 친히 몰이사냥에 참가하였다.[235] 또 같은 달 28일에도 봉현에 호랑이 사냥을 나가려다 주변의 건의로 사냥을 멈추었다.[236]

성종은 헌릉獻陵 남산 사장南山射場에서 호랑이 1마리를,[237] 선장산仙場山과 효일산曉日山에서 호랑이 몰이로 1마리를 잡았다.[238] 연산군은 호랑이와 곰을 사로잡아 온 것을 금원禁園에 풀어놓고 활을 쏘아 오락으로 삼았고, 주군州郡으로 하여금 맹수를 진상하게 하여 어깨에 산 호랑이와 곰을 메고 오는 자가 길을 잇달았다고 한다.[239]

호랑이 피해는 군사를 일으킬 정도이다. 중종 때 호랑이가 해가 갈수록 많아져 동대문 근처까지 나타났고, 금천·과천 지방에서는 사람을 해치는 일이 생기자 경기관찰사로 하여금 호랑이를 잡게 하였다.[240] 포악한 호랑이가 횡행하는 것을 시강관 김섬金銛은 재변의

사냥으로 본 삶과 문화

한가지로 보고 강무를 폐지하지 말 것을 주장하기도 한다.

성종 때는 창릉과 경릉에서 호랑이가 말을 물어 죽이기도 하였
다. 왕은 능이 있는 곳에서 군마를 움직여서는 안 되지만, 참배가
끝난 뒤 몰이를 하겠다고 하자 주변의 신하들이 만류하였다.[241] 그
러나 영의정 정창손鄭昌孫 등이 흉악한 짐승이 능원陵園에 있으니,
마병馬兵을 제외하고 불을 놓고 각角을 불어 보병步兵으로 하여금
몰아내자고 하자 그 의견을 따랐다. 본래는 능묘에서 사냥하는 것
은 예의에 어긋나는 것이지만 조선시대의 왕들은 능에 제를 올리
고 사냥을 하는 사례가 허다하였다. 성종은 경릉과 창릉에서 제사
를 지내고 능침에 사나운 호랑이가 있는 것을 빙자하여 사냥을 하
였다.[242]

호랑이 사냥은 많은 폐단을 가지고 있기도 하다. 성균관 주부 박
경손朴慶孫이 세종에게 강무에 대하여 삼동三冬에 강무장의 호랑이
와 표범을 잡는 것은 그 안에 있는 노루와 사슴을 해치기 때문이지
만 사람과 말에게 폐단이 많음을 알렸다. 그 해결 방안으로 30리
안에 사는 백성을 징발하여 호랑이를 잡되 이틀을 넘기지 말고, 겨

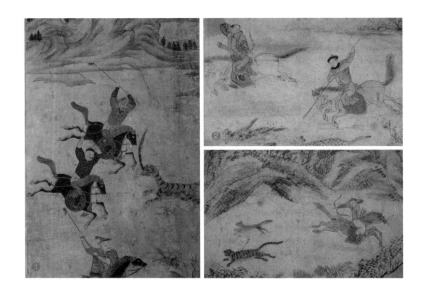

울 석 달 동안 3차례를 넘게 하지 말자고 대안을 제시하자 왕이 이에 따랐다.[243]

선조 때는 호랑이白額虎가 공릉·순릉恭順陵 주변과 고양高陽 등지에 출몰하여 사람과 가축 4백여 두頭를 죽여 조정에서 호랑이 사냥을 대대적으로 나서 포획하였다.[244] 고종 때는 궁궐 인근의 호환과 관련한 호랑이 잡이 내용이 보인다. 곧 훈련도감이 북악산에서 3마리의 호랑이를, 총융청이 수마동水磨洞 부근에서 2마리의 호랑이를 잡았다.[245] 고종 16년에는 북한산성 대동문 안에 호환이 발생하자 총융청에서 군대를 동원하여 잡았다.[246] 현재 우리나라에 호랑이는 보이지 않지만, 고종 때까지 호랑이가 존재하였다는 것을 알려준다.

호랑이 사냥은 용맹성 판단의 잣대로도 삼았다. 성종은 범을 잡아본 충청도 공주의 박효동朴孝同과 황해도 평산의 김효손金孝孫으로 하여금 국가 훈련인 강무 때 용맹성을 시험하여 호랑이와 표범 등 사나운 동물을 잡도록 하였다.[247] 중종 때 좌의정 유순정은 군사들이 강무 때 호랑이를 두려워하여 활을 쏘거나 대항하는 자가 없

표범 세부도(좌)
표범 문양의 방문(우)
국립민속박물관

어 군사들의 용맹성에 의문을 제기하였다.[248] 중종은 호랑이를 두려
워한 장군들을 문책하여 사나운 범이 앞에 쇄도하는 것을 발견하고
몰이를 중단한 좌위 부장 정세영丁世榮에게 벌을 내리고,[249] 인왕산
에서 호랑이 잡이 임무를 소홀히 한 대장 김호金瑚를 파직하였다.[250]

호랑이 가죽은 국·내외적으로 중요한 진상품이었다. 세종 때 명
나라 황제는 표범 가죽 진상을 요구하였고,[251] 성종은 명나라 사신
정동鄭同에게 호랑이 이빨을 진공하는 어려움에 대하여 논의하고
이를 빼주기를 요청하였다.[252] 정동은 성종의 도움으로 병이 나은
것을 보답하는 의미로 명나라 황제에게는 호랑이는 사람을 상해하
는 동물로 많은 사람과 말[馬]을 동원시켜도 그것을 사로잡기가 어
려워 호랑이 이빨을 얻는 것은 매우 힘이 든다는 사실과 표범은 포
획하기는 쉽지만 본토의 소산이 아니기 때문에 구하기 어려움을 전
하였다.

성종 때는 관찰사와 절도사들에게 함정에서 잡은 호랑이와 표범

가죽 등을 모두 진상게 하였다.[253] 그런데 그들은 함정에서 잡은 호랑이의 가죽을 따로 선물로 써버리고, 정작 봉진封進할 때가 되면 수령으로 하여금 민간에서 필요한 돈을 거두어 호피를 구입하도록 하였다. 당시 표피는 면포綿布 30여 필, 호피는 20여 필이 든다. 결국 절도사는 호랑이와 표범 가죽의 진상을 수령들에게 전가하였다. 이러한 이유로 수령들은 백성들을 거느리고 먼 곳에 사냥을 나가 열흘이나 달포나 경과해서 돌아오기도 하였다.[254] 한편, 호피는 조선시대 신부 가마 위에 얹혀 신부를 보호하는 민속학적 기능도 하였다.

호랑이 사냥은 매우 힘들고 어려웠기 때문에 이와 관련하여 국가로부터 진급과 포상이 이루어졌다. 조선의 왕들은 범 수렵 도중 자신의 목숨을 구한 자들에게 벼슬이라든지 그에 합당한 대우를 해주었다. 태종은 한산 서쪽에서 수렵 도중 성난 표범을 만나 생명이 위태한 지경에 이르렀을 때 자신의 생명을 구해 준 거신居信을 좌명佐命 공신으로 삼았다.[255] 세조도 표범 수렵 구경을 하다가 죽음에서 생명을 구해 준 낭장가로浪將家老의 아버지에게 내의內醫를 보내 병을 치료해 주고 어주를 같이 마셨다. 범을 잡은 자에게 벼슬을 내리자 이미 다른 사람이 부상을 입힌 호랑이를 마치 자기가 잡은 것처럼 하여 겸사복이라는 벼슬을 제수받기도 하였다.[256]

세조는 범과 표범을 몰아내는 자에게도 상을 주기도 하였다. 세조는 홍복산弘福山에서 범을 몰아 낸 좌상대장左廂大將 이극배李克培에게 상을 내렸고,[257] 고종은 호환 피해가 심할 때 표범 1마리를 잡은 군인에게 상을 주었다.[258]

『경국대전』에는 호랑이 수렵에 대한 승급과 포상에 대해 다음과 같이 상세히 적고 있다.[259]

○고을 원이 1년 동안에 10마리 이상 잡으면 품계를 올려준다.

○5마리를 잡았을 경우에 모두 맨 선참으로 활이나 창으로 명중시킨 사람은 두 등급을 뛰어넘어 품계를 올려준다. 시골아전·역참아전·천인인 경우에는 무명 60필을 주며 그 이하에 대해서는 매 등급마다 각각 20필씩 줄인다.

○3마리를 맨 먼저 명중시키고 2마리를 두 번째로 명중시킨 사람에 대해서는 한 등급을 뛰어넘어 품계를 올려준다.

○한 마리나 2마리를 맨 먼저 명중시키고, 3마리나 4마리를 두 번째로 명중시킨 사람에 대해서는 품계를 올려주되 당하 3품에서 더 올라갈 품계가 없는 사람은 당하 3품이 할 수 있는 가장 높은 벼슬을 준다.

○큰 범을 활이나 창으로 맨 먼저 명중시킨 사람은 특별 출근일수 50을 계산해 주고, 시골아전·역참아전·천인이면 무명 6필을 주며 그 이하에 대해서는 매 등급마다 각각 반 필씩 줄인다. 두 번째로 명중시킨 사람은 45일을 계산해 주며, 세 번째로 명중시킨 사람은 40일을 계산해 준다.

○보통 범을 활이나 창으로 맨 먼저 명중시킨 사람은 40일, 두 번째로 명중시킨 사람은 35일, 세 번째로 명중시킨 사람은 30일을 계산해 준다.

○작은 범을 활이나 창으로 맨 먼저 명중시킨 사람은 30일, 두 번째로 명중시킨 사람은 25일, 세 번째로 명중시킨 사람은 20일을 계산해 준다.

○표범을 활이나 창으로 맨 먼저 명중시킨 사람은 20일, 두 번째로 명중시킨 사람은 15일, 세 번째로 명중시킨 사람은 10일을 계산해 준다.

○덫이나 혹은 활, 창으로 자진하여 잡은 사람에 대해서는 각각 활이나 창으로 두 번째로 명중시킨 사람의 규례에 의하여 본인의 소원을 따라 출근일수를 계산해 주거나 무명을 주는 동시에 잡은 범과 표범도 함께 준다. 시골아전이 자진하여 1년에 5마리를 잡은 경우에는 신역을 면제해 준다.

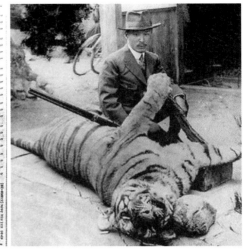

호랑이 잡은 기사(좌)
남한 땅의 마지막 호랑이
일제시대 사살된 호랑이(우)

　위의 내용을 통해 한 고을에서 10마리 이상의 호랑이를 잡는 것
은 어려운 일이었음을 알 수 있다. 또, 선창을 한 사냥꾼을 중시하
여 선창한 호랑이의 수에 따라 품계를 올려주었다. 호랑이의 크기
를 대·중·소 등 세 등급으로 나누고, 해당 동물을 선창·중창·세창
을 한 군인들에게 각각 다른 특별 출근일수를 계산해 주었다. 표범
의 경우는 호랑이 보다 낮은 특별 출근일수를 계산해 주었다. 덫·활
·창 등을 이용해 스스로 범이나 표범을 잡은 경우에도 출근일수를
계산해 주고 무명을 선물로 주었을 뿐만 아니라 사냥물도 주었다.

　한편 한반도에서 표범은 1960년대까지 포획될 정도로 그 수가
많았으며,[260] 일제강점기에도 일본인, 러시아인들이 표범 사냥을 통
해 가죽을 얻어갔다. 가령 1917년 야마모토 타다자부로山本唯三郞
는 함경도 영흥, 전남 화순에서 표범 사냥을 하였고, 러시아인 야
코프스키는 표범 2마리를 잡고 기념으로 사진촬영을 하기도 하
였다.[261]

맺음말

　　삼국시대부터 조선시대까지 정사에 기록된 내용과 문헌, 수렵도 등을 통해 우리나라의 사냥(수렵)에 관한 내용을 정리하였다. 사냥은 신석기 수렵 채집 사회부터 조선시대까지 중요한 생업 수단이자 군사훈련, 종묘천신, 유희를 위해 행해졌다. 삼국시대부터 군사를 훈련하는 수단과 왕들의 체력단련을 위해 수렵은 실시되었고, 삼국시대부터 매사냥과 개사냥 등이 활발하게 이루어졌다. 특히 매사냥은 역대 왕들이 즐긴 사냥이며, 우리나라의 송골매는 사냥을 잘하기로 중국·몽골·일본 등지에 알려져 있었다. 또한 왕실에는 매를 기르고 사육하고, 관리하는 기관인 응방도 설치하였다.

　　조선시대에는 봄가을 정기적으로 군사를 사열하고, 수렵을 통해 무예를 연마하는 '강무'를 실시하였고, 강무를 위한 별도의 강무장을 설치하였다. 조선시대에는 수렵을 통해 1년에 4번 종묘에 짐승을 천신하였고, 궁궐 주인들의 식용으로 공급되기도 하였다. 또한 수렵을 통해 민가에 출몰하는 맹수들을 처치하였다.

　　사냥은 부정적인 면도 많이 부각되어 사냥에 빠진 왕들은 정무

다양한 수렵방법을 나타낸 수렵도

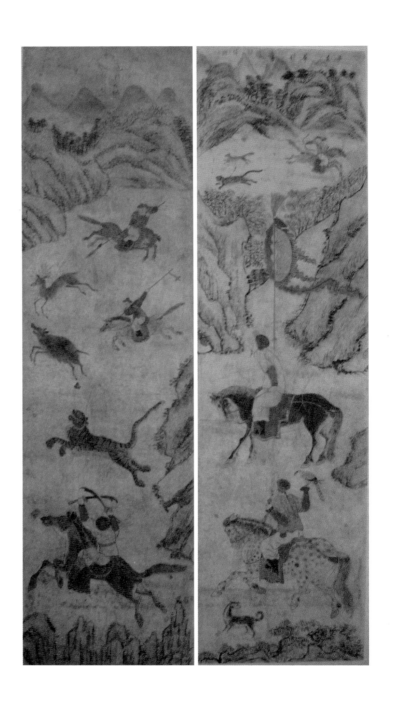

사냥으로 본 삶과 문화

를 소홀히하고, 수렵의 동행에 따른 인적·물질적 손실이 무척 컸다. 따라서 왕의 수렵에 대한 반대 소송이 끊임없이 이루어졌고 수렵의 피해를 모면하려는 민가들이 이주하는 계기도 되었다. 사냥터 주변의 농민들은 사냥에 따른 농작물의 피해를 감수하여야 했고, 말의 먹이를 위한 풀베기나 교량설치 등을 위한 공역에 동원되기도 하였다.

사냥은 활·창·그물 등의 도구를 사용하거나 덫이나 함정, 개·매 등의 동물을 이용하였다. 사냥한 동물도 곰·호랑이·노루·사슴·여우·꿩 등 다양하였으며, 노루와 꿩은 종묘에 천신하는 동물로 이용되었다.

최근 매사냥이 유네스코 무형문화유산으로 등록되었다. 그간 수렵에 대한 부정적인 시각으로 사냥 문화에 대한 연구도 몇 사람에 의해 한정적으로 이루어졌다. 사냥 문화에 대한 새로운 인식이 필요할 시점이다.

〈정연학〉

3

권력과 사냥

01.

머리말

　오늘날 레저스포츠의 하나로 자리 잡은 사냥은 수렵 채
취 생활을 했던 석기시대의 인류에게는 가장 중요한 생존의 한 방
편이었다.[1] 그 후 농경과 함께 가축화가 이루어짐에 따라 생산 활
동으로서의 사냥의 비중은 크게 줄어들었지만,[2] 오히려 국가가 형
성되면서 국가운영과 관련하여 다양한 정치·사회적 기능과 문화적
의미를 갖는다. 무엇보다도 사냥은 단순히 개개인과 국가 경제 활
동을 넘어 정치권력을 확립하고 국가체제를 뒷받침하는 중요한 수
단으로 기능하였다.[3]

　동아시아 유교사회에서는 고대로부터 나라의 가장 큰 일을 제사
와 군사로 인식해 왔다. 제사를 통하여 근본에 감사하고 나라와 왕
실의 안정을 기원하며, 군사를 통하여 나라와 백성을 지킬 수 있기
때문이었다. 제사와 군사와 가장 밀접한 관계를 갖는 분야가 바로
사냥이었다.

　원래 사냥과 제사가 관련을 갖는 근본적인 배경은 고대에서 전
근대까지가 '주술과 종교의 그물망' 사회라는 데서 기인한다. 권력
자들은 하늘의 신[天神], 땅의 신[地祇], 사람의 신[人鬼], 기타 다양

한 신들과 소통에서 현실 질서의 정당성과 합리성, 그리고 안정과 풍요를 보장받고자 하였다. 이에 따라 현실 세계를 있게 한 근본에 대한 감사와 보답은 국가 운영에서 항상 우선시되었다. 실제로 사냥은 농경과 어로와 함께 제사의식인 천신薦新을 위한 가장 오래된 방법이었다. 사냥과 관련한 의례가 일찍부터 발달한 까닭은 여기에 있다.

사냥은 짐승을 잡는 수단이지만, 무기와 인력을 동원한다는 점에서 권력의 기반으로 작용하였다. 특히 국가의 입장에서 사냥은 군사들을 동원하여 이루어진다는 점에서 국가체제의 수호와 왕실체제의 안정을 위한 필수불가결한 요소였다. 이는 곧 사냥이 평상시 군사 훈련의 일환으로 나라의 안정과 체제를 수호하는데 물리적 기반이 되었음을 말해 준다.

그러나 사냥이 기본적으로 오락성을 띤다는 점에서 지나친 사냥은 많은 폐단을 야기하였다. 일찍이 고대로부터 사냥이 잔치와 함께 사치와 방탕을 조장하는 경계의 대상이었다는 점은 그 같은 사실을 잘 말해 준다. 실제로 수많은 역사 속에서 사냥은 권력을 조장하는 수단이기도 하지만, 동시에 권력을 상실하게 만드는 배경이 되었다. 그런 점에서 볼때 사냥은 권력의 확보와 상실이라는 이중적 속성을 띤다고 할 수 있다. 전근대 사회에서 사냥을 어떻게 이끌어가는가 하는 문제는 단순히 경제적인 문제를 넘어 국가체제의 흥망을 좌우하는 문제로까지 인식되었다. 이와 같은 사실은 우리나라의 사냥에서도 예외가 아니다.

삼국 이래 국가 주도로 발달해 온 한국의 사냥 문화는 고려를 거쳐 조선시대에 이르러 왕실의 안정과 집권체제를 합리적으로 이끌어가기 위한

동굴 벽화의 사냥모습

수렵전문돌 경주 사정동 출토
말위에서 사슴을 향해 활을 당기는
모습이 활동적이다.
국립중앙박물관

제도로 정비된다. 조선왕조의 통치기반이 된 정도전의 『조선경국전朝鮮經國典』(1394)에 따르면, 전렵畋獵이 '강무講武'와 '천신薦新'을 뒷받침하기 위한 국가운영의 원리로 제시되었다.[4] 사냥이 곧 '종사宗社'와 '생령生靈'을 보존하기 위한 주요한 계책計策의 하나였던 것이다. '사냥이 국가 대사다(蒐狩, 國之大事也)'라는 표현처럼, 조선왕조에서도 사냥은 국가의 무비武備를 갖추고 종묘宗廟를 받드는 행위로써 국가 권력을 수호하고 유지하는 기반으로 기능하였다.

그 같은 인식을 바탕으로 조선왕조는 유교적 예법에 의해 사냥을 정례화하고, 강무講武 · 전렵畋獵 · 타위打圍 · 답렵踏獵 · 포호捕虎 등 다양한 제도를 통해 국가체제를 수호하고 이끌어 나갔다. 특히 민본民本과 덕치德治를 기치로 내건 조선왕조는 가축과 사람에게 해를 끼치는 호랑이, 표범과 같은 사나운 짐승惡獸을 제거하는데 많은 노력을 기울였다. '착호갑사捉虎甲士'와 같은 별도의 부대를 운영하고 포상 제도를 실시한 까닭도 '호환虎患'을 줄여 민생과 사회를 안정시키기 위해서였다.

이와 함께 조선왕조는 국왕이 친림하는 사냥을 군례軍禮의 하나로 의례화함으로써, 통치 행위의 절제와 조화를 추구하는 동시에 도덕적 교화를 표방하는 특징을 보여준다. 조선왕조가 통치원리를 규정한 『국조오례의』 길례吉禮 중 천금薦禽의식과 군례軍禮 중 강무講武의식을 별도로 마련한 까닭이 여기에 있다. 유교이념을 기치로 내건 조선왕조는 사냥에 대한 교훈과 경계를 늦추지 않았다. 결국 국가의 대사인 제사와 군사를 유지하는 근간이라는 점에서 국가권력과 사냥은 밀접한 관계를 갖는다.

그 동안 사냥에 대한 학계의 연구는 여러 분야에 걸쳐 진행되어 왔지만 아직 충분한 관심이 기울여지지 않은 것으로 보인다.[5] 여러

사냥으로 본 삶과 문화

가지 이유가 있겠으나 무엇보다도 사냥을 오늘날의 레저활동이나 생태 환경적인 관점에서 보는 시각이 강하기 때문이라고 생각한다. 하지만 전근대 사회에서의 사냥은 여전히 주요한 생산 경제의 영역으로서 정치·경제·군사·외교·신앙·생태·의례 등 사회 제반 분야와 밀접한 관련을 갖는다.

『국조오례의』
천금의식과 강무의식이 적혀 있다.

특히, 조선왕조는 천금과 강무를 통해 제사와 군사의 문제를 해소하고자 했다. 나아가 유교적 민본주의를 내세운 조선왕조는 여기에 한정하지 않고 호환 제거를 위한 노력을 기울였다. 호환의 제거는 곧 민생 안정과 직결되는 문제로 조선왕조의 국가체제 내지 사회질서를 안정적으로 이끌어가는 기반이 되었다. 여기서는 군사와 사냥, 제사와 사냥, 호환과 사냥 등을 중심으로 권력과 사냥의 문제를 살펴보고자 한다. 다만 그에 앞서 '사냥의 어원과 뜻'에 대해 먼저 알아본다.

02.

사냥의 어원과 뜻

흔히 사냥은 야생의 짐승을 잡는 행위를 일컫는다. 사냥을 뜻하는 용어로는 엽獵·전田·전畋·전수田狩·전렵田獵·전렵佃獵·전렵畋獵·산렵山獵·유렵遊獵·유전遊田·타렵打獵·타위打圍·답렵踏獵·수렵狩獵·수蒐·묘苗·선獮·수狩·요獠·산행山行 등 매우 다양하다. 일찍이 『주례周禮』에 의하면, '전田이 병사를 훈련시킨다'는 뜻이고, '전畋이 짐승을 잡는다'는 뜻으로 사용하는데, 통상은 '엽獵'이라 하였다. 이처럼 사냥에는 군사 훈련을 겸하는 사냥이 있는가 하면, 순수한 사냥이 있었다. 전자의 경우에는 강무·타위·답렵·산행 등이 있고, 후자의 경우는 수렵·전·유렵 등이 있었다.

그 가운데 엽獵은 수렵을 뜻하는 용어 가운데 대표적인 용어이다. 수렵의 엽獵은 본래 'ㅤ犭(견)'자가 있는 것으로 보아 일찍이 개를 풀어 사냥하는 형태였다. 또한 렵은 일찍이 제사를 위한 제물과 관련을 갖는다. "납臘이란 엽獵이다. 금수를 사냥하여 잡아서 제사에 이바지하기 때문에 이름을 납臘이라고 한다"[6]라는 기록처럼 엽獵은 '납臘'과 같이 사용하였다. 그 까닭은 금수를 사냥하여 제사에 올렸기 때문이다. 아울러 들에서 사냥하는 법을 '전법田法', 사냥을 위해

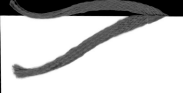

산 속의 사냥모습을 잘 묘사한 고구려 수렵도.
무영총 벽화

내리는 영을 '전령田令'이라고 하였다.

　원래 사냥은 계절에 따라 그 명칭과 사냥법이 달랐다. 『주례』에 따르면, 봄에는 '수蒐'라 하여 유사가 표表를 세워 맥제貉祭를 지내며 백성과 맹약하고 북을 쳐 드디어 금하는 구역을 둘러 쌓아 불을 붙인 후 꺼지면 잡은 짐승을 사직社稷에 제사하는 방식이다. 즉 봄 사냥은 들이나 산에 불을 놓아 짐승을 잡는 '화전火田'이다. 여름 사냥인 '묘苗'는 새끼를 배지 않은 짐승을 가려서 잡되 수레를 써서 몰이하는 방식으로써, 얻는 것이 적으나 종묘에 제사하는 방식이다. 여름 사냥은 곧 '수레사냥'이다. 가을 사냥인 '선獮'은 그물을 치거나 그물을 던져 잡는 방식이다. 가을 사냥은 곧 '그물 사냥'이다. 그물을 쓰는 것은 잡는 짐승이 많아 사방에 제사함으로써 만물의 풍요로움에 보답한다는 의미를 갖는다. 겨울 사냥 '수狩'는 사냥감 취하기를 가리는 것이 없고 깃발 정旌으로써 좌우의 화문을 만들어 보졸步卒과 수레로 진을 치는데 험한 들판에는 사람이 주가 되고 평평한 들판에는 수레가 주가 된다.[7]

　이와 같은 계절별 사냥은 원래 고대 중국의 왕실에서 행한 사냥

법이었다. 그러한 계절별 사냥법이 우리나라에 똑같이 적용된 것은 아니었다. 우리나라는 산이 많아서 사냥할 때 수레를 사용한 방법을 사용하지 않았다. 그 대신 봄·가을·겨울·겨울 사냥은 이루어졌다.

오늘날 우리가 쓰는 사냥의 어원은 '산행'으로부터 비롯되었다. 그러한 사실은 조선왕조가 건국된 지 50여 년이 지난 문종대의 기록을 통해 처음 확인된다.

세속에서 엽獵을 산행山行이라고 불렀다. 엽을 통하여 군사를 훈련시키고자 했기 때문이다.[8]

위의 기록에서 알 수 있듯이 15세기 초 세간에서 '수렵'을 '산행'이라고 불렀다. 그 까닭은 조선왕조가 산에서 수렵을 통해 군사들을 훈련시켰기 때문이다. 원래 산행은 '산길을 걷다' 내지는 '산으로 가다'는 의미 이외에도 '산행수숙山行水宿'[9]이라 하여, '풍찬노숙風餐露宿'과 유사한 뜻으로 자주 사용하던 용어였다.[10] 그런데 조선왕조에 들어와 수렵을 위한 산행이 잦아지면서, 산행은 수렵을 뜻하는 용어로 인식되기 시작하였다. 실제로 조선초기에는 중앙군과 지방군의 군사체제가 정비되는 가운데 군사들의 훈련을 위한 산행이 크게 성행하였다. 그러자 '산행' 또는 '산행출입山行出入'은 이제 군사 훈련을 뜻하는 용어로 굳어져 갔다.[11]

군사 훈련을 위한 산행은 오래전부터 이미 시행되어 오던 사냥법이었다. '산을 에워싸고 들에 늘어 둘러서서 이어지기가 끝이 없다'[12]라는 표현처럼 군사를 동원하여 몰이사냥을 하는 방식이었다. '산행'이 오랜 수렵방법이었음에도 불구하고 조선왕조에 들어와 '산행'이 유독 성행한 까닭은 수렵을 통해 대규모 군사 훈련을 정례화했기 때문이다. 조선왕조는 새로운 중앙군인 5위제五衛制 와 함께 강무제도를 정비하였다. 전국에서 군역의 의무를 지고 중앙으

로 올라오는 번상병番上兵을 총동원하여 사냥을 겸한 군사 훈련인 강무제도를 산에서 시행하였다.

그러한 시대적 분위기 속에서 '산행'은 자연스럽게 '수렵'을 뜻하는 용어로 굳어졌다. 또한 당시 군사들의 산행은 군사 훈련뿐 아니라 호랑이의 피해를 줄이기 위해서도 이루어졌다. '군사산행軍士山行' 이외에 새로이 '착호산행捉虎山行'의 용어가 등장한 것이 바로 그 때문이었다.[13] 이 외에도 산행은 세자의 강무 행차를 뜻하는 용어로도 사용되었다. 즉 국왕의 강무 행차를 '행행行幸'이라 한데 비해, 세자가 강무 행차를 '산행'이라고 불렀다.[14] 다만, 이 용어는 세자의 강무행차가 그리 활발하지 않았기 때문에 일반화되지는 못했다.

이와 같이 조선초기에는 중앙군의 정비와 강무제의 확립, 그리고 호환을 줄인다는 목표 아래 군사들의 산행이 본격화되기 시작하였다. 그러자 '산행'이란 곧 '군사 훈련을 겸한 수렵'을 뜻하게 되었다.[15] 그 사실은 중종대에 최세진이 편찬한 『훈몽자회訓蒙字會』(1527년)에 수狩를 '산행 슈', 엽을 '산행할 렵'이라고 기록한 내용에서 뒷받침된다.[16] 이처럼 16세기 초반에 '산행'이 아예 수렵을 뜻하는 용어로 굳어졌다. 다만, '산행'이라는 용어가 '사냥山行'으로 바뀐 것은 아마도 18세기 이후로 짐작된다. 즉 산행 → 산앵 → 사냥으로 모음 변화가 일어났다.[17] 오늘날 우리가 사용하는 사냥이라는 용어는 18세기 이후에 정착된 것으로 이해된다.

03.

군사軍事와 사냥

조선 건국과 강무제의 확립

고려시대 최루백이 아비의 원수를 갚는
모습. (김홍도, 누백포호)

조선시대 사냥제도의 가장 큰 특징은 강무제講武制의 시행이다. 사냥에는 국가가 주도하는 사냥과 개인이 행하는 사냥이 있다. 전자가 봉건권력이나 체제 유지를 위해 시행한 공적 성격을 띤 국가사냥이라고 한다면, 후자는 개인의 경제적인 삶과 관련된 사적인 사냥이었다. 사냥을 통해 무비武備를 닦는 강무제는 조선의 국가주도 사냥을 대표하는 제도이자 권력의 표상이었다.

조선왕조의 사냥정책은 고려시대 사냥의 모순과 폐단을 극복하는 가운데 출발하였다. 이미 고려 말 원나라 간섭 이후 매·따오기 등 각종 진상을 위한 사냥의 폐단이 증대하는가 하면, 놀이를 겸한 국왕의 잦은 사냥으로 인한 백성들의 원성이 높았기 때문이었다.[18]

그러자 조선왕조는 고례古禮에 입각하여 유교적 문치주의 실정에 맞게 국가 주도의 사냥제도로 재정비하는 한편, 고려시대의 사냥의 폐단을 크게 경계하였다. 그런 사실은 조선왕조가 『고려사절요』를 편찬할 때, 사냥과 잔치를 벌인 일은 비록 횟수가 잦아도 반드시 써서 뒷날을 경계한 사실에서 알 수 있다.[19]

고려시대 수렵무늬가 새겨진 청동거울

유교이념에 입각한 사냥에 대한 인식은 조선왕조가 사냥정책을 재정비하는 배경으로 작용하였다. 조선왕조는 건국하자마자 곧바로 전국에 파견하는 사신과 수령들에게 때 아닌 사냥을 전면 금지하는 한편,[20] '사시수수도四時蒐狩圖'의 제정을 통해 국가 사냥의 정례화를 꾀하였다.[21] 이어 태조 3년(1394)에는 『조선경국전』을 올리는 자리에서 전렵畋獵은 사람과 곡식을 해치는 짐승만을 잡아 제사지낸다는 대원칙을 세웠다.[22]

그러한 사실은 다음의 기록을 통해서도 잘 확인된다.

병兵이란 흉한 일이니 공연히 설치해서는 안 되는 것이고 또 성인聖人이 부득이 마련한 것이니 연마하지 않을 수 없다. 그러므로 주례周禮에서는 대사도大司徒가 춘수春蒐, 하묘夏苗, 추선秋獮, 동수冬狩을 함으로써 무사武事를 연마하였다. 그러나 더러 농사를 방해하고 백성을 해치는 폐단이 있는 일인 까닭에 한가한 때에 강습하게 하였다. 또한 전렵畋獵은 짐승을 좇는 유희遊戱에 가깝고 자신을 봉양하기 위한다는 혐의를 받기 쉬운 것이다. 그래서 성인은 이 점을 염려하여 수수지법蒐狩之法을 만들었으니 하나는 짐승 중에 백성과 곡식을 해치는 것만을 잡게 하는 것이고, 하나는 잡은 짐승을 바쳐서 제사를 받들게 한 것이었다. 이것은 모두 종사宗社

와 생령生靈을 위한 계책이니, 그 뜻이 이렇듯 깊다. 주周 선왕宣王은 사냥을 인하여 병거兵車와 보졸步卒을 뽑아서 주나라의 중흥의 업을 이루었고 하夏 태종太康은 낙수洛水 주변에서 사냥하다가 친척들이 원망하고 백성들이 이반하여 끝내는 왕위를 잃게 되었다. 대개 사냥의 일은 한가지로되, 그들 마음에는 천리天理와 인욕人慾의 나뉨이 있어 치란治亂과 존망이 각각 그 마음가짐에 따라 나타났다. 이른바 터럭 끝만 한 차이가 천리千里의 어긋남을 가져온다는 것이 바로 이것이니 후세 인주人主들은 어찌 취사하는 기틀을 살피지 않을 수 있겠는가?[23]

조선왕조는 사냥이 농사를 방해하고 백성을 해치는 폐단을 경계하는 동시에 전렵, 즉 사냥으로 사람과 곡식을 해치는 짐승만을 잡아 제사지내는 원칙으로 세워나갔다. 이른바 백성을 위해 해를 제거하는 '위민제해爲民除害'의 원칙이었다. 아울러 사냥으로 무사武事를 닦아 나라를 세운 이가 있는가 하면, 사냥으로 놀이에 빠져 나라를 잃은 옛 고사의 폐단을 예로 들어 위정자가 경계와 교훈을 삼도록 하였다. 사냥이야말로 국가를 운영하는데 위로는 종묘와 사직을 받들고 아래로는 백성을 보살피는 계책이라고 인식한데 따른 것이다. 이처럼 조선왕조의 건국 주체세력은 국가를 수호하기 위한 무사를 평소에 갖추기 위한 가장 좋은 방법이 사냥이라는 사실을 잘 알고 있었다.[24]

그리하여 태조 4년(1395)에는 국가사냥의 지침이 될 수 있는 수수도蒐狩圖와 진법훈련을 위한 진도陣圖를 간행토록 하였다.[25] 태조 5년(1396)에는 고제古制의 강무제를 참작하여 수수강무도蒐狩講武圖를 만들고, 이에 의거하여 서울에서는 4계절의 끝 달(3, 6, 9, 12월), 지방에서는 춘추의 끝 달(3, 9월)에 강무를 시행토록 하였다.[26]

이러한 제도적 정비는 조선왕조의 강무제가 병법에 기초한 진법과 무예 교습 위주의 순수 군사 훈련보다는 사냥을 통한 군사 훈련

이라는 점을 말해 준다. 하지만, 건국 직후 사병私兵의 존재를 비롯해 조선왕조의 군권軍權이 아직 중앙으로 귀일歸一되지 않은 상황이었다. 더구나 체제정비와 함께 정국이 아직 안정되지 않은 상황 속에서 국왕이 교외에 자주 나가 강무하기에는 현실적인 어려움이 뒤따랐다. 그 결과 건국 직후 강무제는 제대로 시행되지 못했다.[27]

사냥제도가 본격적으로 정비되고 시행된 것은 사병혁파와 함께 군사체계가 갖추어진 태종대에 들어와서이다. 태종 2년(1402)에는 어가가 거둥하여 사냥하는 수수법을 비로소 마련하였다.[28] 이 규정은 종래 4차례의 사냥에서 춘·추·동 3차례로 줄여 사냥하여 종묘를 받들고 무사武事를 강구하되 병력을 동원한 짐승을 쫓는 단계와 절차, 쏘아 잡는 방법, 종묘의 천신薦新 및 군신회연君臣會宴 절차 등 태조 때에 미비된 수수의주蒐狩儀註를 보완한 것이다.

특히, 태종 12년(1412)에는 '사냥의 법은 제왕이 소중히 여기는 바'라 하며 고전을 참작하여 강무의講武儀를 마련케 하는 한편,[29] 사냥하여 종묘에 천신하는 '수수천묘지의蒐狩薦廟之儀'를 상정하게 하였다.[30] 이어서 천신의주薦新儀註에 의거하여 강무 때 잡은 짐승을 제사에 올리는 '천금의薦禽儀'를 제정하였다.[31] 태종 14년(1414)에는 강무할 때의 지켜야 할 금령禁令인 강무사의講武事宜를 갖추고,[32] 사냥한 짐승으로 교외에 제사지내 사방의 신에게 보답하게 하였다.[33] 다만, 이 내용은 후일 약간의 수정 보완을 거쳐 『세종실록』 오례 가운데 군례軍禮의식의 하나인 강무의로 명문화된다.[34]

이로써 볼 때 조선에 들어와 정비된 사냥제는 태조대의 춘하추동 수수강무법에서 태종대에 춘·추·동의 수수법과 춘추 강무법을 거쳐 세종대에 이르러 '춘추 수수강무제'의 성격으로 굳어졌다. 그리하여 『세종실록』 오례 가운데 군례의 하나로 제도화되었고, 이를 토대로 성종대에 최종 완성된 『국조오례의』의 군례에는 춘추로 2차례 수수蒐狩와 강무가 결합한 강무의로 최종 확립되었다.

강무제의 운영과 실제

강무란 말 그대로 무사를 강습하는 제도다. 다만 조선시대에는 군사들을 대상으로 한 사냥을 겸한 군사 훈련을 뜻하였다. 강무는 국왕이 친히 군사들을 이끌고 군사 훈련을 하는 만큼 참여자가 수천 명에서 수만 명에 이르렀다. 강무는 참가하는 군졸의 많고 적음에 따라 대강무大講武, 소강무小講武로 구분되었다.

대강무이든 소강무이든 공통적인 점은 군사들을 훈련하는 절차와 과정 등 제반 모든 일이 거의 같았다. 다만 대강무의 장소는 주로 강원도이고, 소강무는 경기도 양근·풍양 등지였다. 강무보다 군대 규모가 더 작은 규모의 사냥이 바로 타위였다. 타위는 군사들을 동원해 시행하는 하루 내지 이틀 사이에 하는 사냥으로 도성 근교에서 이루어졌다. 타위는 군사로 하여금 몰이사냥을 통해 천금禽禽을 한다는 점에서 강무제와 같았다. 답렵은 살곶이에서 호위군사만으로 사냥을 하는 형태였다. 여기서는 『국조오례의』 군례의 하나로 정비된 강무의식의 절차를 통해 강무의 전 과정을 살펴보기로 한다.

강무는 행사 준비과정과 본 행사로 이루어진다. 우선 강무는 그 시행에 앞서 6개월 내지 몇 달 전부터 논의와 준비과정을 거친다. 대규모 군사들과 백성들을 동원하는 데다가 국왕이 도성 밖에 나가 며칠씩 야외에서 묵으며 거행하는 국가적인 행사였기 때문이다. 강무는 먼저 해당지역에 관리를 파견하여 사냥할 장소를 살피는 일부터 시작하였다. 이를 위해 해당 지역의 기후, 짐승의 많고 적음, 평지의 넓고 좁음을 미리 확인하였고 만일 곡식을 파종할 때를 촌로에게 물어 보고하게 하였다.

사전 준비가 끝나면 강무의 장소와 시기를 최종적으로 정한다.

강무일은 춘추의 끝 달인 3월과 9월에 시행하는 것이 원칙이었으
나, 늘 그해 지역의 농사 사정을 고려하여 시기를 조절하였다. 하지
만 늘 천재재변·흉년 등으로 인하여 강무가 매년 2차례 시행된다
는 점은 그리 쉬운 일이 아니었다. 그러자 봄 강무보다는 가을 강무
한차례만 시행되는 경우가 많았다.

국왕은 해당 지역에 도차사원을 임명하여 어가가 행차하는 소재
고을의 수령으로 하여금 준비해야 할 일들을 점검하고 단속하였다.
그리고 중앙의 사옹원·사복시·충호위·상의원 관원을 파견하여 해
당 고을의 향리와 백성을 부려 업무를 담당하게 하였다. 이 과정에
서 향리와 백성을 구타하는 등 문제가 간혹 발생하기도 하였다.

강무는 국왕이 도성을 벗어나는 국가적인 행사였다. 따라서 임
금이 거둥을 위해 사전에 주변 지역의 도로를 정비하고 다리를 놓

는 일이 이루어졌다. 다리의 경우는 하천의 물길이 깊어 부득이 새로 놓아야 할 경우에만 건설토록 하였다. 이때 해당지역의 백성들은 시위하는 대소 군사의 말들에게 먹일 건초를 준비해야 했다. 다만, 임금의 어마를 비롯한 사복사司僕寺의 말은 들풀이나 곡초를 먹게 하였다.

본격적인 강무의 준비는 행사 전 7일에 병조에서 여러 백성을 불러서 사냥하는 법을 알려주고 그것을 따르게 하는 것으로부터 시작한다. 병조에서 사냥하는 들판에 강무 장소를 표시한다. 원래 춘추 강무를 시행하기에 앞서 먼저 제사를 지내는 것이 원칙이었다. 즉 강무장에 미리 도착한 무관들은 강무가 시작하기 하루 전에 마제禡祭를 지낸다. 마제는 원래 군사가 출정하기 전에 군신軍神인 치우蚩尤에게 지내는 제사였다. 강무 역시 대규모 군사들을 동원한 군사 훈련이었으므로 이 제사를 지냈다.

처음에는 마제에서 황제 헌원軒轅을 제사지냈으나, 세종 6년(1424)부터는 『두씨통전』에 의거하여 강무장의 마제를 주나라 제도에 따라 치우만 제사지냈다.[35] 이어 마제의주禡祭儀註를 마련하였다.[36]

마제단禡祭壇은 서울의 동북쪽 교외에 있었는데, 성종 5년(1474)부터는 단을 폐지하고 현지에서 터를 다듬어 제사를 지냈다.[37] 무복武服을 입은 무관들이 주관하되, 곰 가죽으로 만든 자리를 깔고 그 위에 치우 신위를 설치하고 좌우로 갑주와 궁시, 그 뒤에 삼지창을 세운 후 제사를 지냈다. 남문 밖에는 깃발을 벌려 놓았다. 마제는 『국조오례의』 길례 가운데 소사小祀의 하나로 정비된다.[38]

어가가 출발하는 당일에는 먼저 종묘에 강무행사를 알리는 고유제를 지냈다.[39] 이때 국왕은 종묘에 고하는 제사에 쓸 향과 축문을 친히 전하였다.[40] 아울러 강무를 하기에 앞서 종묘와 사직에도 맑은 날씨를 기원하는 기청제祈請祭를 지냈다. 다만, 세종 13년(1431)부터는 고제古制와 『고금상정례古今詳定禮』에 없는 의식이라 하여

폐지하였다.[41]

어가가 출발하는 날에는 도성에 남아있을 왕세자와 백관들이 성문 밖까지 나와서 지송하는 것이 하나의 관례였다.[42] 이때 서울의 도성민도 함께 참여하였는데, 국왕의 강무 행차는 장대한 규모의 행차였다. 강무 행차는 국왕의 행차 규모 가운데 가장 작은 소가小駕 노부를 사용하였다. 그럼에도 불구하고 수 천명에 해당하는 시위군사가 반차도에 따라 움직이는 임금의 행렬은 국왕의 위엄과 권위를 드러내는 국가적인 행사였다. 여기에는 왕비나 세자, 그리고 왕자들도 참가하였는데, 행렬은 엄격한 제도와 절차에 따라 움직였다. 만일 신하가 강무에 참가하는 세자의 행차를 추월할 경우에는 처벌할 정도로 엄격한 규율이 적용되었다.[43] 국왕의 수레 앞뒤에는 가전찰방駕前察訪과 가후찰방駕後察訪이 배치되었는데, 이들은 전체 행차의 전체 인원과 말을 관리하는 역할을 맡고 있었다.[44]

국왕의 거가車駕가 출궁한 후에 서울 도성은 비상체제에 놓이게 되는데, 무엇보다 도둑과 화재를 경계하는 일에 주력하였다. 이를 위해 한성부로 하여금 방호소防護所를 설정하게 하고, 금화도감禁火都監으로 하여금 순찰과 적발을 전담토록 하였다.[45] 강무하는 날짜는 일정하지 않았으나 짧게는 대체로 8일에서 13일 가량 소요되었다.[46] 하지만 어디까지나 어느 지역으로 강무를 떠나느냐에 따라 일수가 크게 달라졌다.

강무에 참가한 인원은 시기와 상황에 따라 차이가 나지만, 적게는 수 천 명에서 많게는 수 만 명이었는데, 심지어 6만 명에 이르기도 하였다. 예컨대 국왕으로부터 의정부·육조·대간·군사·각사의

마제단(禡祭壇).
강무 떠나기 전 마제를 지내던
제단의 모습

관원과 서리, 그리고 백성들이 모두 동원되었다. 다만, 의정부의 대신들 가운데 70세가 넘거나 노환이 있을 경우 강무의 참여를 면제하였다.[47] 강무에는 간혹 왕비가 동행하기도 하였는데, 이 때는 온천의 행차를 겸한 경우였다. 또한 세자나 대군들이 동행하는 경우도 적지 않았다. 세자가 강무를 동행할 때면 늘 신하들의 반대가 뒤따랐다. 사냥이 놀이라는 인식 아래 임금이 도성 밖을 나갔을 때, 세자가 국왕을 대신하여 나라를 관리해야 하고 또한 세자 학업에 방해된다는 이유 때문이었다. 하지만 국왕의 입장에서는 세자에게 군대를 통솔하는 경험을 쌓게 해준다는 명분 아래 강무에 참가하게 하였다.[48]

강무에 참가하는 인원은 거의 대부분 군사들이었다. 군사들은 사냥하는 군사와 몰이꾼, 즉 구군驅軍 또는 구수군驅獸軍으로 구성되었다.[49] 몰이꾼은 별시위 절제사와 같은 장수의 명을 받으며 기병은 말을 타고 보병은 짐승을 몰아 임금이나 관리들이 짐승 잡는 일을 보조하였다. 그 대가로 군사나 각사의 관원과 서리들은 강무 기간 동안에 참가 일수에 따라 급료를 지급받았다.[50] 하지만 해당 지역 백성의 경우에는 강무에 참여하는 관리나 군사들의 소나 말이 먹는 꼴을 베어 바치는 어려운 역을 감당해야 했다.[51] 당시 군사들은 사냥을 위해 그물을 치면서 '애여장'이라는 노래를 불렀다.

풀을 베어 그물을 치니 / 艾如張

촘촘하기 베와 같은데 / 密如織

황작은 어찌하여 낮게 날아서 / 黃雀何扮扮

날다가 날개를 꺾어뜨리는고 / 飜飛折其翼

봉황은 단산에 있고 / 丹山有鳳

학은 청전에 있거늘 / 靑田有鶴

어찌하여 여기에 있는고 / 胡爲乎此中

'애여장'은 사냥하는 일로 인하여 무사를 훈련하는 것을 읊은 노래로 풀을 베어 그물을 친다는 뜻이다. 군사들은 강무의 수고로움을 이 노래를 부르며 달랬던 것 같다. 국왕의 행차였던 만큼 강무행차가 있을 경우에는 해당 지역의 감사, 병마절도사, 수군절도사 및 목사·현감·현령 등의 수령들이 신하의 예를 갖추었다. 즉 국왕의 임시 숙소인 행재소行在所에 차사원差使員을 파견하여 사후에 진알進謁하는 동시에 토산물을 헌납 또는 선물을 진상하는 예를 갖추었다. 강무 때에 국왕에게 진상하는 것을 '방물진상方物進上'이라고 하였다.[52] 그런데 진상하는 방물에 따른 폐단도 뒤따랐다. 그러자 이를 조사하기 위해 어가 수행 찰방을 두고 감사나 수령들의 비리를 적발하였다.

중국 황제가 사냥터인 원유苑囿를 갖고 있었던 반면, 조선의 왕은 별도로 만들어진 원유가 없었다. 원유는 왕이 금수를 기르던 야외 동물원이자 사냥터이다. 원유가 없던 조선왕조에서는 원유라고도 불렀다. 따라서 강무할 장소를 마련하는 일이 매우 큰 일이었다. 옛 제도에 따라 도성 근교로 정하면 금수가 드물고 멀리 정하면 폐단이 커지자 그해 풍흉에 따라 정하였다.[53] 세종 9년(1427)에는 황해도와 경기도 일부의 강무장을 혁파하였다.[54] 그 결과 강무장은 경기의 영평·철원·삭녕·광주·양근과 강원도의 평강·회양 등지에 한정되어 설치되었다.[55]

강무장에는 벌목과 개인 사냥이 금지되었다. 그러자 강무장을 금원禁苑 또는 상림원上林園이라고도 불렀다.[56] 경기와 강원 등지의 강무장은 해당 고을 수령이 관리하고 별도의 12명으로 구성된 수장인守場人을 두어 관리하였다.[57] 이들은 강무장의 사렵私獵을 금지하는 업무를 맡고 있었는데, 사렵으로 짐승이 없어질 경우 처벌을 받

앉다. 이와 함께 감시 감찰을 위해 별도의 무관를 감고監考로 파견하였다.[58] 만일 민간인이 금원禁苑에 허가없이 들어오면 장1백, 미리 살피지 못한 관리는 3등을 감하도록 하였다.[59]

그런데 해당 관리가 사사로이 이익을 취하기 위해 사냥개로 강무장 짐승을 몰래 잡는 일이 발생하였다. 그러자 사렵자와 해당 수령을 모두 처벌하였다.[60] 또한 강무장 내의 사냥을 막기 위해 해당 지역 근방의 사냥개를 모두 거두어 서울로 올려 보냈다.[61] 그러나 강무장 보호를 위해 사냥과 방화는 금지하면서도, 백성의 삶을 위해 산전山田을 벌목하여 경작하고 개간하는 일은 금하지 않았다.[62]

조선왕조에서는 강무를 할 때마다 임시관청인 원유도감을 설치하고 원유제조苑囿提調를 임명하였다. 이때의 원유란 곧 강무장을 뜻하였다. 원유의 안쪽을 위내圍內라고 하는데, 이 원유 안쪽에서 몰이하여 짐승을 잡는 장소를 '사장射場'이라고 불렀다.[63] 강무장은 동서남북의 네 방향에 깃발로써 경계를 표시하였다. 강무에 참여하는 군사들은 처음에는 초기抄旗로서 부대를 구분했으나, 세종 12년(1430)부터는 표장을 만들되 '아무 군' '아무 번' '아무'라고 써서 의복의 등에 붙이게 했다.[64]

이를 위해 표장절목을 만들었는데 3품 이하 군사에게 모두 표장을 주되, 중군은 붉은 표장을 써서 가슴에, 중군은 붉은 표장을 등에, 좌군은 푸른 표장을 왼쪽 어깨에, 우군은 흰 표장을 오른쪽 어깨에 각각 붙이되 모두 명주나 베로 꿰매어 네모진 표장으로 만들었다. 표장의 길이는 4치 4푼, 넓이 3치로 각각의 위호는 전서로 병조 도장을 만들어 표에 찍었다.

강무에 참여하는 군사는 삼군三軍이 참여하였다. 따라서 군사들은 소속에 따라 홍초기·청초기·백초기를 사용하였으며, 각각 직명과 성명을 써서 표식을 삼았다. 응사鷹師의 초기는 홍초기를 쓰고, 취라치 이하는 소속 군의 빛깔을 쓰되, 각각 직명과 성명을 썼다.

대군大君은 4개, 1품 관리는 3개, 2품 이상 관리는 2개, 첨총제 이상에게는 1개씩 표장을 주되, 표장없이 활과 화살을 차는 자는 논죄토록 하였다.[65]

강무행사 당일에는 아침 날이 밝기 전에 사냥하는 구역 밖 인근 장소에 깃발을 나누어 세운다. 여러 장수들은 각각 군사들을 거느리고 깃발 아래에 집합시켜 떠들지 못하게 하였다. 날이 밝으려 할 때 기를 내리고 그 뒤에 오는 사람은 처벌하였다. 강무에 참가하는 사람들은 날이 밝기 전에 강무장으로 모여야 했기 때문이다.

강무는 병조에서 사냥하는 영을 내려 군사들로 하여금 사냥터를 에워싸는 의식으로부터 시작된다. 그 양쪽 날개를 맡은 장수가 모두 기를 세우고 에워 싸는데 그 앞은 사냥을 하기 위해 띄워 놓는다. 어가가 사냥터에 도착하면, 일단 임시 거처인 차次에 들어가 잠시 쉰 후에 모든 준비가 끝났다는 보고를 받고 나온다. 이어서 어가는 사냥하는 장소에 이르러 북이 울리는 가운데 군사들이 에워싼 곳으로 들어간다. 유사가 북을 어가의 앞에 벌여 놓는다. 동남쪽에 있는 사람은 서쪽을 향하고, 서남쪽에 있는 사람은 동쪽을 향하여 모두 말을 탄다.

여러 장수들이 모두 북을 치면서 사냥터로 나아가 몰이하는 기병을 준비시킨다. 임금이 말을 타고 남쪽을 향하면 유사가 뒤따르고, 대군 이하의 관원이 모두 말을 타고 궁시弓矢를 가지고 어가의 앞뒤에 진열하였다.

임금이 사냥하는 의식은 3번의 몰이절차에 따라 이루어졌다. 이를 위해 유사가 짐승을 몰이하여 임금 앞으로 나온다. 처음에 한 번 몰이하여 임금의 앞을 지나가면 유사가 활과 화살을 정돈하여 임금의 앞으로 가지고 나온다. 두 번째 몰이하여 지나가면 병조에서 활과 화살을 임금에게 올린다. 세 번째 몰이하여 지나가면 임금이 그제서야 짐승의 왼편으로 따라가면서 쏜다. 몰이할 때마다 반드시

짐승 3마리 이상으로 하였다. 임금이 쏜 뒤에 여러 군사君들이 쏘고, 그 다음에 여러 장수와 군사들이 차례로 쏘았다. 모두 마치면 몰이하는 기병이 그친 뒤에야 백성들에게 사냥하도록 허락하였다.

강무 사냥에는 짐승을 잡는 기준에 따라 등급으로 나누었다. 짐승을 쏠 적에는 왼쪽 표髟(어깨 뒤와 넓적다리 앞의 살)에서 쏘아 오른쪽 우腢(어깨 죽지 앞의 살)를 관통하는 것을 가장 좋은 것으로 삼는데, 건두乾豆로 만들어 종묘에 올린다. 오른쪽 귀 부근을 관통하는 것이 다음으로 치는데, 빈객賓客을 접대한다. 왼쪽 비髀(넓적다리 뼈)에서 오른쪽 연臑(어깨 뼈)을 관통하는 것을 하下로 삼는데 나라의 주방庖廚에 충당한다.

또한 사냥법에는 반드시 지켜야 할 원칙이 정해져 있었다. 강무장 내에서 여러 짐승을 쫓아 잡지만 다 죽이지 않으며, 이미 화살에 맞은 짐승은 다시 쏘지 않는다. 또 짐승의 얼굴은 쏘지 않고 그 털을 자르지 않으며 경계 표시인 표表 밖에 나간 짐승은 쫓지 않는 것 등이었다.

사냥을 마칠 때에는 병조에서 깃발을 사냥 구역의 안에 세우고 어가의 북과 여러 장수들의 북을 크게 친다. 이에 사졸士卒들이 함성을 지르고 잡은 여러 가지 짐승을 깃발 아래에 바치면서 크기를 재기 위해 왼쪽 귀를 든다. 이에 큰 짐승은 관청에 바치고 작은 짐승은 사사로이 사용하였다. 임금은 사자使者를 보내 잡은 짐승을 곧바로 제사를 관장하는 봉상시로 보내 종묘에 올렸다. 이때 잡은 짐승을 종묘에 올리는 의식을 '천신 종묘의薦新宗廟儀' 또는 '천금의薦禽儀'라고 하였다. 종묘에 올리는 짐승은 노루·사슴·꿩 등이었지만, 가마우지와 같은 특별한 짐승을 잡을 경우에도 천금을 하였다.

종묘에 잡은 짐승을 보내고 나서는 악전幄殿에서 연회하고 강무에 참가한 관리들에게 술을 3순배巡盃를 내리는 의식을 거행하였다. 이 잔치는 오랫동안 궁궐을 떠나 지방에 머물며 강무에 참가한

국왕과 관료, 그리고 군인들의 노고를 위로한다는 의미로 이루어졌다. 잡은 사냥감은 강무에 따르지 못하고 도성에 머물러 있는 대신들에게 노루 각 한 마리씩, 의정부와 육조에 멧돼지, 사슴 각 한마리와 술을 주기도 하였다.

한편, 강무에는 여러 가지 행동규칙이 마련되어 있었다. 사냥할 때 여러 장수들이 소속된 병사들이 서로 섞이지 않도록 하여 질서를 유지하였다. 또한 어가 앞에 국왕을 상징하는 기를 세워서 우러러보게 하되, 어가를 호위하기 위해 내금위와 사금司禁 이외에 모든 잡인들을 일절 금단하게 하였다. 삼군三軍이 차례대로 열을 지어 배치하여 에워싼 속으로 짐승을 모두 몰아 들이는데, 포위망을 빠져나가는 놈은 군사들이 쫓아가서 화살로 쏘되 포위망을 벗어나면 쫓지 말게 하였다.

강무에 참가하는 모든 잡인들은 포위망 앞으로 먼저 가게 하고, 포위망 안에서는 화살을 쏘게 하되 매와 개를 내놓지 못하게 하였다. 무릇 영을 어긴 2품 이상의 관원은 계문하여 죄를 주고, 통정대부(정3품) 이하의 관원은 병조에서 바로 처단하게 하였다. 도피한 사람은 죄 2등을 더하며, 비록 에워싼 포위망 밖이라도 앞 다투어 화

살을 쏘아 사람의 생명을 상해하거나 개와 말을 상해한 사람은 각각 본률本律에 의거하여 처벌하였다.

강무에서의 사냥 방법은 기본적으로 군사들의 몰이에 의한 활 사냥이었다. 하지만 사냥에 참가한 왕자들이나 관리들은 사냥개와 매를 데리고 참가하였다. 그러한 사실은 매사냥과 개사냥이 강무 때에도 이루어졌음을 말해준다. 실제로 강무에는 처음부터 사냥개와 매를 데리고 갈 수 있었으나 개와 매의 숫자를 제한하지 않자 여러 가지 폐단이 뒤따랐다. 그러자 세종 7년(1425)부터는 대군들과 좌의정·우의정·부원군, 병조·대언 등은 각기 사냥개 2마리씩을 데리고 가고, 매의 경우는 평상시 응패鷹牌를 가진 자를 제외하고는 가져가지 못하게 하였다. 또한 사냥터에서 마음대로 사냥할 수 없도록 반드시 화살에 이름이나 표식을 하도록 하였다. 이를 위해 화살을 점검하는 부서와 관리를 임명하여 만일 표식도 이름도 없는 화살을 휴대한 자는 처벌하도록 하였다.[66]

강무는 여러 지역을 돌아다니며 사냥을 했으므로 국왕의 행차시에는 지역의 감사와 수령들이 조복朝服을 입고 국왕을 맞이하였다. 대군과 신료들이 입시한 가운데 진행되는 알현의식이 끝나면 왕의 거가車駕를 수종하는 당상관에게는 친히 술잔을 내리고 3품 이하로부터 군사는 물론 미천한 백성에게도 술과 음식을 나누어 주었다.

강무는 사냥을 위주로 한 군사 훈련이기 때문에 짐승 잡는 것의 많고 적음을 크게 상관하지는 않았다.[67] 강무에서 잡은 짐승은 먼저 종묘에 천신하고, 다음에 나이든 신하 군사들에게 나누어 주었다. 그런데 나라에 받치는 것은 1~2마리에 불과하고 모두 개인 소유가 되는 일이 발생하였다. 이에 세종 12년(1430)부터는 군사가 잡은 짐승을 모두 진무소鎭撫所에서 이름 밑에 수량을 적어 규제하였다. 또한 국가가 사용하거나 하사품 외에 사사로이 사냥물을 가져간 자들은 병조가 규찰하여 2품 이상은 보고하고 치죄하며, 3품 이하는

곧바로 처단하게 하였다.[68] 그리고 사사로이 잡은 꿩과 토끼를 제외하고 잡은 사냥물은 모두 관아에 바치도록 하였다.[69]

강무할 때는 금령조건을 만들어 질서를 유지하였다. 수령이 날마다 숙소와 낮참을 고찰토록 하며 사복시 말 먹이는 들풀과 곡초를 막론하고 받도록 하였다. 중앙 관서에서 쓰는 잡물은 물주에게 돌려주되, 지체하더라도 처벌하지 않았다. 마초馬草는 민간에서 거두어 쓰지 말며, 금군과 말구종 등에게 신·버선은 주지 말게 하였다. 이밖에 강무할 때 바치는 진상품, 다리 보수, 월경금지 등의 조건을 마련하였다.[70]

낮에는 강무를 한 국왕은 저녁이 되면 넓은 들판에 악차幄次를 설치하고 노숙을 하였다. 이를 임금이 도성 밖에 행차하여 자는 것을 경숙經宿이라고 했다. 다만 겨울 사냥 때에는 반드시 온돌이 있는 행궁에 거쳐하였다.[71] 처음에는 악차를 만들기 위해 값비싼 물품으로 실내를 장식했다가 세종 때에 이르러 검소하게 바꾸었다.

국왕이 악차에 당도하여 머무르면 해당 지방의 감사는 말과 매, 특산물, 술과 과일 등을 진상하였다.[72] 다만 세종 8년(1426)부터는 강무로 행행할 때 말을 바치지 말도록 하고,[73] 제주 안무사도 강무 때 방물을 바치지 말게 하였으며[74] 경우에 따라서는 아예 방물을 그만 두게 하였는데, 그 이유는[75] 방물은 많은 민폐의 대상이 되었기 때문이다. 예컨대 방물 가운데는 이리 꼬리인 낭미狼尾를 사들여 화살주머니인 시복矢服을 꾸미는데, 꼬리 하나의 값이 면포 60필이나 되어 폐단이 적지 않았다. 이에 세종 11년(1429)에는 이리를 요행으로 잡으면 바치기만 하고 사지는 말라고 하였다.[76]

임금의 옷을 어복이라 하는데, 강무에 입은 어복은 융복戎服이었다. 그런데 시위하는 관리들의 옷도 임금의 옷과 비슷하여 헷갈리는 문제가 발생하였다. 그러자 세종 8년(1426)부터는 대소 관원들이 반소매 옷을 입지 못하게 하였다.[77] 원래 군사들은 군복으로 사용된

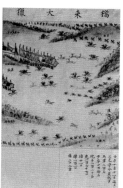

탐라순렵도 내의 교래대렵
제주도 조천읍 교래에서 진상을 하기 위해 사냥을 하고 있다.

철종 어진
철종이 융복을 입고 있다
경기전내 어진박물관

철릭을 입었던 것 같다. 그러다가 세종 8년부터는 강무할 때 군사들이 갑옷을 입고 말을 달리며 활을 쏘면 훈련의 의미가 클 것으로 판단하여 갑주를 입게 하였다.[78]

강무의 기간은 짧아도 7~8일 이상이 되었지만 흉년의 경우에는 5일에 그치기도 하였다.[79] 강무는 수많은 사람들이 동원되어 사냥을 한 만큼 각종 사고와 함께 간혹 사고로 죽는 자가 발생하기도 하였다.[80] 강무 기간에는 음식과 함께 술 소비도 적지 않았다. 술은 주로 쌀로 빚어 만들었는데, 세종 10년(1428)부터는 해당 고을에서 쌀 40석으로 하여 나라의 쌀로 매년 춘추로 술을 빚게 하는 것을 관례로 삼았다.[81] 임금이 강무하고 궁궐로 돌아올 때에는 풍정豊呈을 받치는 것이 원칙이었다. 그러다가 세종 11년부터는 환궁할 때 풍정을 금지시켰다.[82]

16세기 이후 강무제의 추이

조선전기 군사체제는 5위와 진관체제에 입각한 국방체제를 갖추었다. 이러한 군사체제는 강무제·대열大閱·습진習陣·습사習射 등의 중외 군사 훈련 체제를 통해서 뒷받침되었다. 특히, 평상시 국가의 군사 행정에 관한 군정권軍政權과 군사 명령에 관한 군령권軍令權을 점검하던 강무제는 15세기말부터 국가체제가 정비되고 군사체제가 안정되면서 간소화되기 시작하였다. 세조대 이후 5위제와 진관체제가 확립되고 보법保法이 갖추어지고 평화가 지속되면서 점차 그 시행이 줄어 들었다. 더욱이 전국에서 올라오는 번상병을 동원하여 장기간 지방을 순회하는 강무제는 각종 민폐가 뒤따랐고, 사냥이 곧 '유희遊戱'라고 인식하는 사림세력들의 반대로 인해 정지

되는 경우가 많았다.

이러한 분위기 속에서 16세기 이후 강무제의 변화가 뒤따랐다. 강무제가 군사 훈련보다는 타위打圍, 즉 사냥 위주의 강무로 변하였다. 타위란 사냥할 때 징과 꽹과리를 치면서 산과 들을 에워싸고 몰이사냥을 하는 사냥형태 또는 사냥법을 말한다. 원래 강무는 타위를 겸한 군사 훈련이었다. 그로 인하여 '타위는 곧 강무지사講武之事'라는 표현처럼 군사 훈련인 강무를 의미하기도 하였다. 바로 이 점을 이용하여 연산군은 강무를 핑계로 타위를 통한 사냥 활동에만 초점을 맞추었다. 그 결과 전군全軍을 동원한 강무가 군사 훈련보다는 몰이사냥에 집중되었을 뿐 아니라 악공樂工·여악女樂을 비롯한 연회宴會가 곁들여졌다. 이러한 사실은 연산군대에 이르러 강무가 군사들의 훈련보다는 왕의 사적인 유희로 전락했음을 의미한다.

그러자 아예 군사들은 물론 조정의 신하들까지 대동하고 종합적인 야외 군사 훈련을 감행하던 강무는 점차 소수 군사들만을 동원하여 사냥을 하는 타위로 바꾸었다. 다시 말하면 강무제가 수 천에서 수 만명을 동원하여 이루어진 국가적인 단위의 사냥 활동이었다면, 타위는 그보다 훨씬 적은 군사, 통상 입직 군사들을 동원하여 수행하는 방식이었다. 15세기의 강무제가 큰 규모의 국가사냥의 행사였다면 16세기 이후 타위는 유희적 성격을 띤 소규모의 강무였다.

강무는 중종 이후에는 한 차례도 시행되지 않았고 그 대신 도성 부근에서 행하는 '답렵踏獵'이라는 새로운 형태의 강무제도가 생겨났다. 답렵이란 국왕이 대열 또는 습진한 후에 호위 장수와 군사들을 거느리고 행하는 사냥이었다.[83] 답렵은 번상병을 동원하여 시행하는 종합적인 군사 훈련인 강무나 타위에 비해 가장 간략한 형태의 사냥이다.

답렵은 도성 부근에서 사냥한다는 점이 특징으로 주로 살곶이(오

살곶이 다리

늘날 행당동 살곶이 다리 부근)에서 이루어졌다. 그러다가 명종 대부터는 타위가 이루어졌으나 국왕이 친림한 형태가 아닌 장수들이 주관하는 형태였다. 16세기 이후 계속되는 평화시기와 함께 군사체제의 해이는 군사 훈련의 소홀을 가져왔고, 국가 주도의 사냥은 점점 줄어들었다. 부국강병을 추구했던 15세기에 비해 국가운영 원리가 이제 민생안정으로 변화함에 따라 군사 훈련을 겸한 사냥 활동이 제한되었다. 그러자 강무장 내에서 백성들이 농사를 짓는 등 강무제의 시행에 따른 민폐가 크게 줄어들었다. 강무로 인한 민생의 폐단으로 오랫동안 지방을 돌며 행하던 군사 훈련은 위축될 수밖에 없었다.

더구나 16세기말 주자성리학이 정착되고 사림정치가 본격화되면서 강무는 물론이고 답렵과 타위마저도 거의 사라졌다. 국왕이 친림하는 국가적인 사냥을 유희로 인식하는 경향이 강했을 뿐 아니라 전국의 군사를 동원해 강무하는 시기가 농사 시기를 놓칠 우려와 함께 민간의 폐해가 커짐에 따라 강무제가 중단되고 말았다.

이와 같이 강무제는 임진왜란을 전후로 거의 사라져 갔다. 이에 따라 전국의 군사를 동원하여 시행하는 대규모 군사 훈련은 사냥을 통한 간접적인 방식이 아닌 보다 실질적인 군사 훈련인 관무재

사냥으로 본 삶과 문화

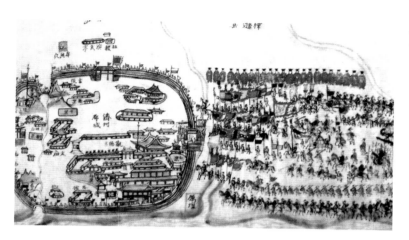

觀武才와 대열大閱의 형태만이 남았다. 17세기 이후에는 사냥을 겸한 대규모 군사 훈련인 강무제는 모두 폐지되었다.[84] 결국 사냥을 겸한 군사 훈련인 강무제는 임진왜란을 거치며 사실상 모두 폐지된 셈이다.

물론 조선후기에도 『국조오례의』에 입각하여 강무제의 시행을 논의하지 않은 것은 아니었다.[85] 하지만 강무제는 이후 한 차례도 시행되지 못하고 말았다. 그 결과 조선후기의 강무는 사냥을 겸한 군사 훈련이 아니라 순수한 군사 훈련만을 뜻하였다. 실제로 조선후기의 강무는 대열 또는 관무재와 같이 국왕의 친림 아래 이루어진 무예훈련만을 뜻하는 의미로 사용되었다. 조선후기의 강무는 사냥을 겸한 방식이 아닌 주로 능행陵幸을 참배할 때 호종군사들을 대상으로 열무하는 방식이 큰 특징이었다.[86]

이와 같이 조선후기에는 사냥을 겸하던 강무제가 완전히 사라지고 대열과 관무재와 같이 순수한 군사 훈련만 남았다. 그 까닭은 무엇보다도 임진왜란과 병자호란 이후 실전용 군사 훈련이 절실한데 따른 것으로 보인다. 더욱이 임진왜란 중 조총이 도입되자 집단훈련인 진법이 개인의 기예보다 앞서는 선진후기先陣後技라는 전술로 바뀌었다. 그리하여 진법과 같은 집단 전술보다 오히려 개인의

기예가 중시되는 선기후진先技後陣라는 전술로 변화된 것이다.

　창·검·방패 등과 같이 개인의 단병 무예를 익히는 실전에 대비한 군사 훈련이 중시되면서 사냥을 겸한 집단적인 강무제의 비중이 크게 약화되었다. 총포의 발달과 함께 개인의 실용적인 무예가 중시되는 시대적 분위기 속에서 사냥을 통한 군사 훈련이 별다른 의미를 갖기 어려웠던 것이다. 그 동안 국가 권력 내지 체제 유지에 기여한 국왕 친림의 강무제는 양난을 계기로 그 종말을 고하게 되었다. 당초 사냥 의례를 통해 국왕의 유희를 방지하고 군사 훈련을 도모하려는 조선왕조의 의도가 두 차례 전란을 경험하면서 크게 달라진 것이다. 그것은 유교이념에 충실한 사냥 의례가 아니라 실전을 대비한 군사 훈련으로의 대전환이었다.

사냥으로 본 삶과 문화

제사와 사냥

원래 천신은 『예기』에 나오는 용어로 계절의 제사에 그 때 나온 새로운 맛新味을 올리는 것을 뜻한다. 새로운 맛은 곧 계절에 따라 새로 나온 곡식·과일·채소·물고기·날짐승·들짐승 등을 말한다. 그리하여 계절마다 올리는 천신을 월령천신月令薦新이라고 한다. 다만 천신이 사냥과 관련된 까닭은 날짐승과 들짐승이 포함되기 때문이다. 조선왕조는 유교이념의 비중에 따라 국가 사전祀典을 대사大祀·중사中祀·소사小祀로 정비하였다. 그 가운데 천신薦新은 대사大祀에 해당하는 사전에 올랐다. 즉 조선에서는 종묘, 원묘原廟(문효전), 별묘 등의 제향에 올리는 것을 천신이라고 하였다.

천신은 고려 때부터 이미 시행해 온 제사의식이었으나 조선왕조가 개창되자 조선의 실정에 맞는 천신의가 새로이 마련되었다. 즉 태종 2년(1402)에는 국가의 사냥법인 전수의주田狩儀註로 만들되, 사냥을 통해 종묘에 곧바로 천신한다는 원칙을 세웠다.[87] 이는 곧 강무의식의 본격적인 출발을 의미한다. 다만 천신의주까지는 마련치 못한 상태였다. 이에 따라 태종 3년(1403)에는 『문헌통고』에 의거하여 제왕이 사냥하고 종묘에 천신하는 의식을 마련하였다.[88]

태종 9년(1409)에는 임금이 문소전에 나아가 납향제臘享祭를 행하고, 사냥한 새[禽]를 종묘에 올리는 것을 법으로 삼았다.[89] 이어서 태종 11년(1411)에는 종묘에 천신하는 의주를 마련하였다. 이 의주에 따르면 모든 신물新物을 초하루와 보름 제사를 기다려 겸하여 천신하게 하였다.[90] 그런데 천신에 사용되는 제수는 날짐승과 들짐승보다는 곡식·과일·채소·물고기 등의 비중이 컸다. 그 결과 천신 의식에서 사냥의 비중은 그리 크지 않았다. 더구나 천신의는 주로 가을이나 겨울의 월령도에 의거하여 사냥으로 잡은 짐승을 종묘에 천신하였다.

그런데 천신의와 달리 강무 때에 잡은 날짐승과 들짐승을 곧바로 종묘에 바치는 의식이 필요하였다. 강무는 군사의 검열과 함께 잡은 짐승을 종묘에 올리는 천금을 위한 행사였기 때문이다. 그러한 사실은 다음의 기록에서 잘 확인된다.

강무는 열병뿐만 아니라 천금薦禽하는 것이 중한데, 만약 짐승이 없는 곳에 타위하여 첫날에 잡지 못하고 이튿날에도 잡지 못하여 잡은 뒤에 올리는 데 이르면, 아마도 사체에 어그러짐이 있을 것이다.[91]

강무는 군사들에게 몰이사냥인 타위를 통하여 짐승을 잡아 천금하는 것이 또하나의 중요한 기능이었다. 하지만 당시 천신의는 있었지만 천금의는 마련되지 않았다. 그러자 태종 12년에는 예조에서 강무 때 잡은 짐승을 종묘에 올리는 천금 의주를 아래와 같이 제정하였다.

예조에서 천금의薦禽儀를 올리었다. 계문은 이러하였다. "건문建文 4년(태종 2)에 봉교奉敎하여 전수의주田狩儀註를 상정詳定하였는데, '잡은 짐승을 종묘에 급히 천신한다고 하였습니다. 지금 강무를 당하여 그 천금薦

사냥으로 본 삶과 문화

禽하는 예를 영락 9년(태종 11)에 봉고한 천신 의주에 의하되 만일 삭망일朔望日을 만나면 겸하여 천신하고, 만일 만나지 않으면 날을 가리지 말고 즉시 천신하여, 일작一爵의 예를 행하면 거의 정례情禮에 합할까 합니다." 그대로 따랐다.[92]

천신 의주에는 사냥에서 잡은 짐승을 종묘에 올리되 초하루나 그믐날을 만나면 겸하여 천신하고, 만일 만나지 않으면 날을 가리지 말고 즉시 천신하여 일작의 예를 올리도록 하였다. 그러나 이것이 실제로 시행되지는 않았다.

태종은 경기도 여주에서 사냥해 잡은 꿩을 종묘에 천신薦新하고, 명하여 10월 초하루 제사에 겸하여 천신하였다.[93] 이에 임금이 대부곶이[大釜串]에 잡은 노루[獐] 한 마리를 종묘에 천신하였다. 그런데 '12월 이후의 장록獐鹿은 맛이 없다'는 옛 말에 근거하여 춘수春蒐에 잡은 것은 종묘에 천신하지 말도록 하였다.[94]

태종 13년(1413)에는 종묘의 천신에 신주新酒를 새로 쓰라고 명하였다. 이어 태종 14년(1414)에는 다시 예조의 건의로 사냥해서 잡은 짐승을 즉시 종묘에 천신하되, 초하루와 그믐날을 만나면 겸하여 천신하였다.[95] 그러다가 그해 11월에는 종묘에 천신하는 물건은 모름지기 그 달의 절기에 미쳐서 바치도록 하였다. 태종 15년(1415)에는 천신의를 올렸다.[96]

세종 9년(1427)에는 10월 월령에 의거하여 사냥한 날짐승을 종묘에 천신하였다.

병조에서 아뢰기를, "사냥은 국가의 큰 행사입니다. 옛적에 사냥에서 짐승을 잡으면 이를 세 가지 등급으로 나누어서, 제일 좋은 것은 종묘에 제사를 받들고, 다음의 것은 손님의 연회에 사용하고, 그 다음의 것은 나라의 주방에 쓰고, 그 나머지는 사대부에게 주어 택궁澤宮 가운데에서 활 쏘

는 연습에 쓰게 하였으니, 사냥에서 잡은 짐승을 사용하는 법이 상세하고 구비하다고 할 수 있습니다. **우리 나라에서도 봄·가을로 강무講武에서 잡은 짐승을 먼저 종묘에 천신하고, 다음에 나이가 늙은 대신에게 나누어 주었으니, 이것은 옛적부터 써 오던 좋은 법이며 좋은 취지입니다.** 그런데 군사들이 포획한 짐승 중에서 활로 쏘아 잡은 것은 3분의 1을 주고, 개가 잡은 것은 절반을 주고 있사오니, 포획물을 나누어 주는 제도로서는 참으로 좋습니다. 그러나 대소 군사들이 도로 받는 것만을 다행으로 생각하여 몰이 안[驅內]에 들어온 짐승이면 사람과 말을 구별하지 아니하고 다투어 서로 활을 쏘아대며, 개를 내좇아서 달리며 쏘기에만 힘써서 있는 대로 모조리 잡아 버리어 많을 적에는 수 십마리에 달하게 됩니다. 나라에 바치는 것은 1~2마리에 불과하고 나머지는 모두 개인의 소유가 되어 버리오니, 이것은 사냥하는 예법에 어긋날 뿐 아니라 임금을 높이는 도리에도 될 수 없는 일입니다. 이것은 다름이 아니오라 도로 받는 법이 그러한 폐단을 일으키게 한 것입니다. 지금부터는 시위 군사가 포획한 짐승은 일단 모두 진무소에 들여놓고, 진무소에서 이름 밑에다 각기 포획한 수량을 적어서 보고하게 하며, 국가에서 사용하거나 하사하는 이외에 감히 개인적으로 가져가는 자에 대하여는 본조에서 찰방과 함께 규찰糾察하여, 2품 이상의 관리는 나라에 보고하여 과죄科罪하고, 3품 이하는 직접 처단하게 하옵소서." 하니, 그대로 따랐다.[97]

세종 17년(1435) 주서注書 민원閔瑗을 보내어 종묘에 날짐승을 천신하였다. 『세종실록』 오례에 따르면, 제사 가운데 날을 가리지 않는 것은 종묘에 천신하는 것이 원칙이었다. 2월에는 얼음, 3월에 고사리[蕨], 4월에 송어松魚, 5월에 보리·밀·앵도·죽순·오이·살구, 6월에 가지[茄子]·동아[冬瓜]·능금[林檎], 7월에 기장·피·조, 8월에 벼·연어年魚·밤, 9월에는 기러기·대추·배, 10월에는 감·귤·감자柑子, 11월에는 천아天鵝, 12월에는 물고기·토끼다.

특히 종묘에 사냥한 짐승을 올리는 것은 봄사냥과 겨울사냥에 잡은 사슴·노루·꿩 등을 사자를 보내어 빨리 가서 올리는 것이 원칙이었다.[98] 결국 조선왕조가 사냥을 통해 잡은 짐승을 종묘에 제사지내는 것은 크게 두 가지였다. 하나는 때에 따라 신물을 종묘에 올리는 종묘 천신의와 강무로 잡은 짐승을 즉시 종묘에 올리는 천금의가 그것이다. 그리하여 조선왕조는 천신 종묘의薦新宗廟儀와 수수천금도蒐狩薦禽圖를 만들었다.

『세종실록』 오례에 나타난 천신 종묘의는 다음과 같다.

천신 종묘의薦新宗廟儀【사냥[蒐狩]한 짐승을 올리는 의식을 붙임】

◎ 진설陳設 : 1일 전에 전사시典祀寺에서 신물新物을 재소齋所 주방廚房에 진설하고, 판전사判典祀가【유고有故시 판관判官 이상으로 한다】종묘령宗廟令과 더불어 주방에 나아가서 같이 잔다.

그날이 되면 변籩·두豆를 매 실室의 지게문 밖[戶外]에 설치하고 신물新物을 담는다.

매 실마다 2월(仲春)에는 얼음을 드리는데 두豆에다 담고, 3월(季春)에는 고사리[蕨]인데 두豆에다 담는다.

4월(孟夏)에는 송어松魚인데 두에다 담고, 5월(仲夏)에는 대맥·소맥·죽순·오이인데, 각기 두에다 담고, 앵도·살구는 변籩에다 담는다. 6월(季夏)에는 가지[茄子]·동과冬瓜는 각기 두에다 담고, 능금은 변에다 담는다.

7월(孟秋)에는 기장[黍]·피[稷]·조[粟]인데 각기 두에다 담고, 8월(仲秋)에는 벼[稻]·연어年魚는 각기 두에다 담고, 밤[栗]은 변에다 담는다. 9월(季秋)에는 기러기[雁]는 두에다 담고, 대추·배는 각기 변에다 담는다.

10월(孟冬)에는 감·귤·밀감은 각기 변에다 담고, 11월(仲冬)에는 천아天鵝를 두에 담고, 12월(季冬)에는 생선·토끼인데 각기 두에다 담는다.

날을 가려서 드리는 것이 아니고, 삭망전朔望奠 때를 만나면 함께 올린다. 혹시 올려야할 신물新物이 이르거나 늦으면, 성숙한 대로 올리고, 월령

月令에 구애하지 아니한다.

수수蒐狩에 사슴·노루·꿩을 올리는 데는 각기 두에다 담는다. 그 찬饌으로 해야 할 것은 종묘령이 부엌에 나아가서 가마[鑊]를 살펴보고, 그 소속을 거느리고 임시하여 짓는다

판전사判典祀의 자리를 조계阼階의 동남쪽에서 서향하여 설치하고, 또 관세위盥洗位를 조계의 동남쪽에서 북향하여 설치한다. 뇌罍는 세洗의 동쪽에 있게 하되 작勺을 얹어놓고, 비篚는 세의 서남쪽에 펼쳐 있게 하되 수건[巾]을 담아 놓는다.

위의 기록에 따르면, 『세종실록』오례에는 천신 종묘의를 설명하는 자리에서 역시 종묘에 사냥한 짐승을 올리는 수수천금 의식을 덧붙이고 있다. 이때 천신 종묘의는 4계절에 따라 새로 생산되거나 성숙한 산물들을 종묘에 올리는 것이고, 수수 천금은 강무처럼 사냥을 통해 얻은 짐승을 종묘에 올리는 제사의식이다. 그런데 천신에 올려지는 짐승은 가을에 기러기, 겨울에 천둥오리와 토끼인데 반해 사냥을 통해 올려지는 사슴·노루·꿩을 올리는 것이 원칙이었다.

다음의 표에서 알 수 있듯이, 『세종실록』오례에는 춘하추동 사계절에 천신할 때에 모두 27가지의 산물을 종묘에 올렸다. 주로 어류·새·짐승·곡류·과일·채소와 얼음이 확인된다. 천신이 주로 여름과 가을의 산물로 많이 올려졌음을 말해 준다. 그 가운데 사냥을 통해 잡은 날짐승은 기러기·천아(고니) 2가지이고, 들짐승으로 토끼 1가지로 확인된다. 따라서 월령에 의한 천신에서 사냥에 의한 천신은 3가지에 불과했다. 반면에 강무와 같은 사냥을 통해서는 사슴·노루·꿩 3가지 종류가 말린 두豆 그릇에 담겨 제사를 지냈다.

그러다가 성종 5년(1474)에는 『세종실록』오례를 수정·보완하여 『국조오례의』가 편찬된다. 다만 『세종실록』오례와 달리 종묘 천신

김준근, 『조선풍속도』 토끼

사냥으로 본 삶과 문화

『세종실록』 오례의 천신의(薦新儀)과 천금의(薦禽儀)의 제물[99]

		천신의(薦新儀)				천금의(薦禽儀)
		봄	여름	가을	겨울	
첫달	변				감·귤·밀감	사슴·노루·꿩
	두	송어	기장·피·조			
중간달	변	얼음	앵도·살구	밤		
	두	대맥·소맥·죽순·오이	벼·연어	천아·과어		
끝달	변		능금	대추·배		
	두	고사리	가지·동과	기러기	토끼	
계		7	10	6	4	3

『국조오례의』 길례 중 종묘천신의[100]

		천신의			
		봄	여름	가을	겨울
첫달 (孟月)	변(籩)			배	귤·밀감
	두(豆)	청어	죽순	연어	새
중간달 (仲月)	변(籩)		앵두·살구	감,대추,밤	
	두(豆)	빙송어	대맥·소맥·오이	벼·연어	천아(天鵝)·과어(瓜魚)
	작(爵)			신주(神酒)	
끝달 (季月)	변(籩)		능금		
	두(豆)	고사리	벼,기장,피,조,가지,동과	기러기	물고기·토끼
계		3	13	9	7

의에는 천금의에 대한 내용이 별도로 기록되어 있지 않는다.

『국조오례의』에는 천신의 종류가 모두 32가지로 확인된다. 따라서『세종실록』 오례보다는 천신의 종류가 5가지 늘어났다. 또한 사냥에 의해 올려지는 짐승의 경우 10월에 새가 추가되었는데, 아마도 꿩으로 이해된다. 그런데『국조오례의』에는 종묘에 천금하는 내용이 보이지 않는다. 그 대신 천신조의 주에 '맹동의 천금은 각각

두에 채운다'라 했고, 작은 주에 '사냥에서 잡은 금수'라고 했다.[101]

성종대 강무 후에도 천금은 계속 이루어졌다. 예를 들면 성종 6년(1475)에 광주에서 타위하여 범 1마리, 노루·사슴·여러 짐승 등 44마리를 잡았는데, 예조 좌랑을 보내 종묘에 천금하게 하였다.[102] 이때 천금은 사냥에서 잡은 짐승을 각각 한 마리씩 바치는 것이 원칙이었다.[103]

성종 19년(1488)에는 강무는 열병뿐 아니라 천금하는 것이 중요한데 황해도에 악질이 생겨 강무할 장소를 강원도로 정했다.[104] 또한 이듬 해에는 금화 현산에 이르러 삼신산과 고송산에서 몰이하여 타위하고 종묘에 천금하였다.[105] 아울러 성종 23년에는 임금이 천점에서 사냥하는 것을 보고, 주서를 보내 종묘에 천금하였다.[106]

16세기에 들어와 천재 또는 흉년이 들어 강무나 타위가 제대로 시행되지 못하였다. 그럼에도 연산군에 이어 중종도 타위하고 종묘에 천금하였다. 중종대에는 경기의 군사로 열병하고 천점泉岾·아차산·가현柯峴 등지에서 타위하여 종묘에 천금하였다. 당시 아차산에서 잡은 동물들은 새, 노루 8마리, 여우 1마리, 토끼 20여 마리, 꿩 30여 마리 등이었다. 한편 중종대부터는 강무를 대신하여 새로이 동교에서 거행하는 답렵踏獵이 자주 시행되었다. 강무가 외방의 군사를 동원하여 사냥을 겸한 군사 훈련이라면 답렵은 경중의 군사만으로 간략히 시행하는 사냥을 겸한 군사 훈련이었다. 중종 29년(1534)에는 가현에서 타위하여 노루 한 마리를 잡기도 했다.

한편 강무나 타위 때에 천금할 짐승은 귀를 훼손하지 않는 것이 원칙이었다. 만일 '할이割耳'라 하여 짐승의 귀를 벨 경우에 천금의 대상에서 제외되었다.[107] 또한 천금이 소중한 뜻이 있었던 만큼 아예 답렵을 타위라고 고쳤다. 천금은 으레 타위나 강무를 통해 이루어졌는데, 국왕이 친행할 경우 민간에 대한 피해가 따랐기 때문에 자주하기는 못하였다. 그러자 맹수가 들끓어 백성과 곡식에 피

해를 입히는 일이 발생하였다. 이에 중종 34년(1539)에는 장수에게 당번 군사만을 이끌고 나가 전렵하고 천금하게 하였다.[108] 이후 천금은 국왕의 친림 아래 이루어진 강무나 타위가 아닌 장수의 전렵에 의한 방식으로 전환하였다.[109]

명종 즉위 이래 한동안 강무나 타위는 이루어지지 않았다. 이에 따라 종묘에 천금하는 일조차 중단되었다. 그 결과 사나운 짐승이 자주 횡행하여 민생에 피해가 발생하였다. 그러자 명종 10년(1555)에 장수를 명하여 타위하였다.[110] 그 후 타위에 친행을 하려했으나 천재지변을 이유로 결국 시행하지 못하고 말았다. 선조 19년(1586)에는 천금하기 위해 타위하되, 천점과 주압산에서 이틀에 걸쳐 하였다.[111] 당시 흉년이 들자 천금은 거의 중단되고 말았다.

임진왜란이 발발하여 피난에서 돌아온 선조는 종묘의 천신과 천금을 회복하였다.[112] 이어서 선조 36년(1603)에는 병사들의 타위를 겸한 군사 훈련을 실시하고 그 결과에 따라 상벌을 시행하였다.

정원에 전교하였다. 예전에는 춘수春蒐·하묘夏苗·추선秋獮·동수冬狩를 다 농한기에 하여 무사武事를 강습하였고, 또 천금하는 예절에 있어 군졸을 교련하였는데, 바로 앉고 일어나고 모이고 흩어지는 것을 익히기 위한 것이다. 낙엽이 진 뒤에 도제조 이하와 병조가 다 같이 도감과 여러 무사를 모두 거느리고 근교의 어느 곳에서 타위하여 한편으로는 무공을 익히고 한편으로는 무위武威를 빛냈다. 몰이를 끝낸 뒤에는 각초各哨의 장졸將卒이 잘하고 잘못한 것을 살펴서 상벌을 시행할 것을 의논하여 하라고 병조와 훈련 도감에 말하라."[113]

7년 전란이 끝난 후 종래에 사냥을 통한 무사의 강습과 천금을 거론하는 자리에서 타위를 통한 군사 훈련을 모색하였다. 하지만 타위를 통한 군사 훈련은 실전훈련에는 별다른 도움이 되지 못하는

문제가 있자 이같은 논의는 실현되지 못하였다. 결국 17세기 이후 사실상 강무를 통해 종묘 천금제도는 폐지되었고 그 대신 공납으로 대신하게 되었다.

한편 천신은 시대가 지날수록 그 종류가 늘어났다. 정조 20년(1796)에 종묘령 이전수가 쓴 『매사문每事問』에는 월령이 국초의 것에 더하여 72종으로 늘어났다. 하지만 사냥에 의한 천신이 늘어나지는 않았다. 천신을 위한 사냥감은 기러기·꿩·천둥오리·토끼 정도에 지나지 않았으며 이러한 관행은 조선말까지 그대로 이어졌다.

.05

호환虎患과 사냥

조선시대 군사체제의 특징 가운데 하나는 호랑이 사냥부대의 창설과 활동이다. 고려와 달리 조선왕조는 정규군 이외에 별도로 호랑이 사냥을 위한 전문 부대를 조직하여 운영했기 때문이다. 이른바 '호환'이라고 불리는 호랑이(범)나 표범의 피해를 막기 위해 호랑이 사냥부대를 만들어 '백성을 위해 해를 제거爲民除害'함으로써 조선왕조의 통치이념인 민본과 덕치를 구현하고자 했던 것이다.[114]

원래 동아시아에서 호랑이 피해의 연원은 아주 오랜 역사를 갖고 있다. 맹자가 일찍이 "가혹한 정사는 호랑이보다 더 무섭다苛政猛於虎"라고 표현했듯이, 자연 공간속에 동물과 공존하는 인간에게 호환의 피해는 피할 수 없는 운명과 같은 것이었다. 호랑이의 주 서식지로 알려진 만주와 한반도를 무대로 살아온 한민족에게도 호환은 예외가 될 수 없었다. 호랑이는 '산림의 짐승'[115]이라는 말처럼, 산림이 우거진 숲속에서 서식하였다. 따라서 전 국토의 70%가 산악지대인 한반도에 살아온 우리 민족에게 호랑이의 출몰과 피해는 도성과 궁궐로부터 각 지방의 곳곳에서 그칠 날이 없었다.

김홍도, 송하맹호도(좌)
김준근, 『조선풍속도』호랑이(우)

그 결과 호환에 대한 공포와 우려는 일찍부터 호랑이신에 대한 민간 신앙을 발달시키는가 하면 각종 신화와 전설, 그리고 민담과 속담 등 수많은 이야기를 탄생시켰다. 또한 호환을 피하기 위해 도시의 한옥 구조를 폐쇄형인 'ㅁ자'나 'ㄷ자' 형태로 지어 집 밖과 완전히 차단하는 등 생활상의 많은 영향을 미쳤다.[116] 하지만 시대가 변하고 왕조가 바뀌어도 호환이 줄어들지 않았다. 오죽하면 가장 무서운 일이 '호환·마마(천연두)'라는 표현까지 생겨날 정도로, 조선시대에 호랑이의 피해는 가장 큰 사회 문제 가운데 하나였다. 실제로 호랑이가 먹고 남은 시신을 모아 장례를 치르는 호식장虎食葬이나 그 영혼을 달리는 범굿이 민간에서 끊임없이 이어졌다.

불교 사회였던 고려와 달리 유교적 민본주의를 내세운 조선왕조는 사람과 가축에게 해를 끼치는 호랑이·표범과 같은 사나운 맹수를 제거하는데 많은 노력을 기울였다. 조선왕조가 개창하자마자 '착호갑사捉虎甲士' 또는 '착호군捉虎軍'과 같은 별도의 부대를 창설하여 포상 제도를 실시한 까닭도 '호환'을 줄여 민생과 사회를 안정시키려는 목적에서였다. 전근대사회에서 호환은 단순한 사회문제를 넘어 정치적·군사적·경제적·신앙적 측면에까지 큰 영향을 미쳤다. 그러다가 일제강점기 아래 일본인 사냥꾼들에 의해 호랑이가 대거 남획되면서 점차 그 자취를 감추게 되었다.

몽골의 암각화 내의 호랑이 모습

호랑이에 대한 공포는 비단 전근대 사회로 그치지 않았던 것 같다. 지금부터 40여년 전 어릴 시절 서울 토박이인 할머니께 간혹

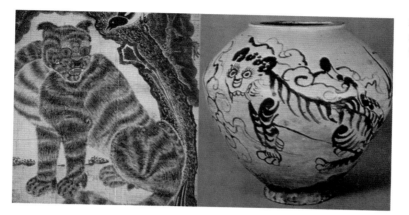

밤에 울 때 '호랭이가 물어간다'는 말씀을 듣고 울음을 그치곤 했
다. 지금 생각해 보면 한국인들은 어린 시절 누구나 비슷한 경험을
했으리라 여겨진다. 아마 호환에 대한 잔재가 얼마 전까지도 한국
인의 심성에 여전히 남아있음을 보여주는 흔적으로 이해된다.

호환의 발생과 추이

조선 건국 이후 최대 과제는 민생 안정을 바탕으로 한 부국강병
이었다. 민생 안정과 관련하여 호환은 조선시대말까지 해결해야 할
대표적인 사회문제 가운데 하나였다. 삼국 이래 계속된 호환은 여
전히 고려에도 계속되어 수도인 개경에 들어와 사람과 동물을 해칠
정도로 그 피해가 매우 컸다.[117] 고려말 이성계의 명성도 왜구 격퇴
와 함께 인마人馬에 피해를 주는 호랑이를 잡은 일이 큰 배경이 될
정도였다.[118]

원래 호랑이는 '범' 또는 '표범' 등을 통칭하는 명칭으로 사람과
가축의 피해가 커지자 '악수惡獸', '해수害獸', 맹수猛獸 등으로 불리
며 마땅히 제거해야할 대상으로 인식되었다. 다만 불교의 불살생不
殺生 원리를 실천하던 고려시대에는 인명에게 피해를 주는 악수를

제거하는 것은 용납하였으나, 악수를 미연에 방지하는 포획과 살상은 적극적이지 않았던 것으로 보인다.

하지만 조선왕조의 건국 직후 계속된 호랑이의 출몰과 피해로 인한 공포와 두려움은 신왕조의 체제 안정을 위해서도 시급히 해결해야할 사회적인 문제로 대두되었다. 즉 태조 원년(1392) 윤12월에 호랑이가 개경 성안에 들어오고,[119] 이듬해 2월에는 개경 부근의 묘통사에 출몰하는 등 호랑이의 위협은 시간과 공간을 가리지 않았다.[120] 또한 사신이 북경으로 가는 길목인 압록강 서쪽에서 요동 참수참에 이르는 지역에도 도적과 호랑이에게 침해를 당할 가능성이 커서 명나라 요동도사의 호송을 부탁할 정도였다.[121] 태종 2년(1402)에는 겨울에서 봄까지 경상도에서 호랑이 피해를 입어 사망한 자가 수백명에 이르고, 연해 군현에서는 길을 다닐 수 없을 뿐 아니라 밭 갈고 김매기가 어렵다고 할 정도였다.[122] 호랑이는 강화도 부근 모도煤島 목장에 마필을 상하게 할 뿐 아니라[123] 밤에 경복궁 근정전 뜰까지 들어왔다.[124]

호환은 이미 오래된 사회 불안의 배경이 되었지만, 유독 고려말과 임진왜란 전 시기, 그리고 18세기에 집중되었다. 호환은 말 그대로 민생은 물론 사회체제까지도 위협할 수 있는 심각한 사회문제였다. 무엇보다도 유교적 인본주의에 바탕한 조선왕조는 호환의 피해를 줄이기 위해 적극적인 착호정책을 추진하였다. 그럼에도 호환은 갈수록 증가하는 추세를 보인다. 그 배경에는 몇 가지 요인이 작용한 것으로 이해된다.

첫째, 산림정책과 농지개간과의 관계이다. 조선 건국 이후 소나무의 벌채 금지에 따른 산림의 울창이 호표의 번식에 상당한 영향을 주었다. 특히 건국 초부터 사산식재四山栽植와 금송禁松 등 양림養林정책으로 소나무가 울창해 졌다. 실제로 도성 부근에 호환이 자주 일어난 배경에는 송림정책과 무관하지 않다. 또한 성종 초 하삼

도 지역에 호랑이와 표범의 횡행도 그 같은 산림정책과 밀접한 관련을 맺고 있었다. 소나무의 벌채를 금지한 까닭에 산림이 무성해지자 여러 해를 번식하여 떼를 지어 나타났다. 그 결과 하삼도 지역에 호랑이와 표범이 횡행하여 인마를 해치는 수가 날로 증가하였다. 이에 산림이 울창한 곳을 베어 내고 길가의 나무 숲을 소통하게 하여 그 사이에 호랑이가 서식하지 못하게 하였다.[125]

이와 함께 농지개간의 확대에 따른 호랑이의 서식지 침탈도 큰 영향을 미친 것으로 보인다. 호랑이 출몰이 농지개간에서 비롯됐다는 기록을 확인하기는 어렵지만, 그동안 버려둔 거친 땅이나 노는 땅의 개간은 호랑이 서식조건의 악화를 가져와 호환을 일으키는 배경이 되었다. 숲을 사이에 두고 공존하던 호랑이와 인간과의 관계가 토지개간으로 급속히 깨어지면서 호랑이의 민가 출몰로 나타났던 것이다.

둘째, 호환과 착호활동과의 관계이다. 호랑이 사냥의 활성화는 호환을 줄이는데 기여했던 것 같다. 하지만, 착호활동이 소홀히 되거나 제대로 이루어지지 않을 때 호환이 극성을 부렸다. 하지만 15세기까지는 계속된 강무와 전렵畋獵, 착호갑사捉虎甲士의 설치, 함기檻機의 설치 등 다양한 방법으로 호환이 점차 줄어들었던 것 같다.

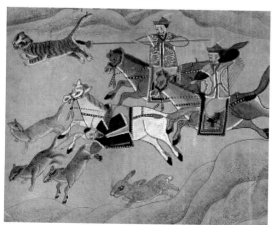
호렵도

그러나 점차 착호 활동이 줄어들면서 호랑이와 표범의 개체 수가 늘어났던 것 같다. 그래서인지 선조 4년(1571)에는 호랑이가 많아 사람과 가축을 해를 입는 일이 많아졌다. 한 해 팔도에서 잡아 올린 것이 겨우 1백마리에 그쳤으나 호환은 이로부터 끊이지 않았다고 한다.[126] 16세기말 호환 발생은 그 이전부터 강무와 착호 활동의 소홀과 깊이

관련되어 있었다. 또한 임진왜란 발발은 호랑이의 개체수를 확대시켜 도성의 궁궐 안까지 호랑이가 출몰하였다. 즉 선조 36년(1603)에 '창덕궁 소나무 숲에서 사람을 물었다'[127]는 기록과 함께 선조 40년(1607) '창덕궁 안에서 어미 호랑이가 새끼를 쳤는데, 한두 마리가 아니니 이를 꼭 잡으라는 명을 내렸다'[128]는 기록이 확인된다.

물론 전쟁 중 왜군이 호랑이를 잡는 일이 있었지만 그 숫자가 그리 많았던 것은 아닌 듯 하다. 그래서인지 전란이 완전히 끝난 선조 33년(1600) 호남과 영남의 양남의 경계에 수 백명이 피해를 입는 등 호환이 다시 시작되었다. 이후 전후 복구와 함께 대내외적인 정세의 불안으로 인해 호환은 다시 커질 수밖에 없었다. 광해군에 이어 인조대까지 호환이 커진 것도 이와 무관하지 않다.

셋째, 서식지의 이동으로 한반도 내의 호랑이 개체 수를 크게 증가시킨 경우이다. 18세기 초·중반에 연해주와 만주 지역으로부터 호표가 한반도로 대규모로 이동해 왔다. 이익(1681~1763)의 『성호사설』에는 이와 관련된 기록이 보인다.

지난 해에는 범 몇 만 마리가 잇달아 북도의 강을 건너와서 온 나라에 퍼지게 되었다. 사람을 수없이 물어 죽이고 가축을 없애 그 화가 지금까지 그치지 않는다.[129]

당시 갑자기 호랑이 몇 만마리가 우리나라로 넘어 들어온 까닭은 청나라 사람들이 늘 사냥을 일삼기 때문에 우리나라 경계로 피해서 왔기 때문이었다.[130] 실제로 청나라 강희제(1661~1722)는 1719년 8월 목란 지역에 가을 사냥을 통하여 호랑이 135마리, 곰 20마리, 표범 25마리, 이리 96마리, 멧돼지 132마리, 사슴 100마리 등을 잡았다. 또한 건륭제(1735~1796)는 재위 50년간 40번이나 목란위장을 찾았는데, 1752년에는 악동도천구岳東崗泉溝에서 호랑이를

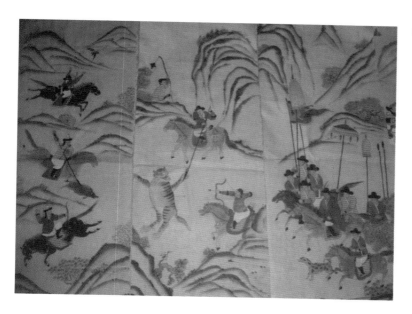

잡은 것을 기념하기 위해 호신창기虎神槍記를 써 비석을 세웠다.[131] 이때도 호랑이 53마리, 곰 8마리, 표범 3마리 등을 기록했다. 이처럼 청나라에서 18세기 초중반에 대대적인 강무 활동과 함께 민간에서의 착호 활동은 만주 지역의 호랑이가 한반도로 이동하는 중요한 배경이 되었다.

18세기 초·중반에 대규모로 만주 지역의 호랑이가 이동해 옴에 따라 국내에는 전라도 변산지역까지 호랑이가 확산되었다. 호랑이는 보통 70~80km를 이동하지만, 멀리는 수백 km까지 가능하였다. 반면에 조선에서는 호랑이 사냥을 하지 않기 때문에 호환이 국내에 퍼졌다.[132] 실제로 호랑이가 남으로 내려오는 배경에는 서북만큼 사냥이 이루어지지 않은 사실과 무관하지 않아 보인다. 그럼에도 불구하고 함경도 지역에서는 숙종 11년(1685)에 월경한 호인을 총으로 쏴 죽인 사건이 생긴 이래로 총포 연습을 중지시킨 상태였다. 이는 북방의 호랑이가 남쪽으로 확산되는 배경이 되었다.

어떻든 한꺼번에 수 만마리가 왔다는 사실이 18세기 이후 호환

의 문제가 심각한 사회적 문제로 대두된 원인이 되었다. 실제로 숙종 27년(1701) 이전 6~7년 사이에 강원도에서 호랑이에게 물린 수가 3백여 명에 달하고, 영조 10년(1734) 한해 여름부터 가을까지 전국에서 호랑이에게 물려 죽은 자가 140여 명에 달할 정도였다. 심지어 영조 30년에는 경기도에서만 한 달 안에 호랑이에 물려 죽은 자가 120여 명이나 되었다. 호랑이의 침습은 인명뿐 아니라 돼지나 염소 등 가축의 피해로 이어졌다. 영조 46년 경기도 양주 고을의 해유문서(전임 수령이 후임 수령에게 이관하는 문서)에는 관청의 염소 88마리 가운데 31마리, 양 10마리 가운데 5마리, 돼지 156마리 가운데 1마리가 호랑이에게 물려간 것으로 기록되어 있다. 그 결과 18세기는 호랑이에게 물려 죽은 사람에게 베푸는 구휼이 전국적으로 시행되었다. 또한 호랑이와 싸워 부모, 남편 등의 생명을 구하거나 원수를 갚다가 물려 죽은 경우에 정려를 세워 주는 등 갖가지 포상과 이야기가 발생하였다.

특히, 악호의 조짐은 여역과 병란兵亂의 조짐이 뒤따르는 징조로 간주되어 민심을 크게 동요시켰다. 실제로 18세기 경기도 안산에 살던 이익이 "요즘 호환이 날로 심하니 인명뿐 아니라 목장도 큰 걱정이다. 경기 어느 고을에서는 호랑이에게 물려간 백성을 셀 수 없다 하니 외적의 침공과 무엇이 다르겠는가."[133]라고 말하는 것은 당시 호환에 따른 문제가 얼마나 심각했는 지를 잘 말해 준다.

하지만 조선후기의 경우에는 호환의 피해에도 불구하고 지방의 수령들과 민간의 착호捉虎 기피는 계속되었다. 그러자 삼남지역에 영장營將으로 토포사討捕使를 겸임하게 하여 착호 활동을 수행하게 하였다.

토포사의 직책은 도적과 호랑이를 잡는 것인데 …… 호서湖西의 호환이 타도에 비하여 심하여 호랑이를 잡으면 상을 주겠다는 칙령이 하달되었는

데도 단지 사람이 죽었다는 보고만 있으니, 호랑이를 잡는 일도 엄히 수행하지 않음을 알 수 있다. …… 호랑이를 잡는 것도 이와 같으니 이런 사람을 어찌 토포사로 쓸 수 있겠습니까. 전 청주 영장 정여증을 잡아 문책하여 엄히 처리했으면 합니다.[134]

위의 기록은 삼남지역에 파견된 영장 가운데 토포사의 임무에 대한 이야기이다. 당시 호랑이의 포획은 도적을 잡는 일과 함께 영장의 중요한 기능 가운데 하나였다. 그럼에도 영장들은 호랑이 사냥을 제대로 하지 않았다. 당시 착호 활동이 이루어지지 않는 이유에는 총포사용 금지, 호랑이와 표범 가죽의 회수, 호랑이를 잡아 백성의 피해를 줄이면서도 아울러 가죽을 진상하여 방물에 쓰려는 호속목虎贖木 제도 등이 작용했기 때문이다.

호랑이 피해
1919년 12월 12일자 프랑스 신문 쁘띠 주르날에 보도된 호환도.
두 마리의 호랑이가 집안에 침입하여 사람들을 해치고 있다. 당시 외국인의 눈에 비친 호랑이 피해 모습을 보여준다.

호환의 마지막 기록은 고종 20년(1883)에 삼청동 북창 근처에서 호환이 있어 포수를 풀어 잡게 했는데, 인왕산 밑에서 작은 표범 한 마리를 잡았다는 내용이다. 결국 조선후기 계속되는 각종 포상책에도 불구하고 착호활동은 그리 성공적이지 못한 것으로 보인다. 이처럼 호환의 공포와 불안은 19세기 말까지 계속되었다.

호랑이 사냥부대의 창설

고려 이래 호랑이를 잡기 위한 노력은 계속되어 왔다. 고려말 이성계가 젊은 시절 호랑이를 잡아 공을 세운 내용이 『태조실록』이나 『용비어천가』에 잘 기록되어 있다. 그만큼 호랑이나 표범을 많이 잡았다는 것은 개인적인 능력을 넘어 당대 중요한 사회적인 과제를

해결했다는 영웅적 의미를 암시한다. 그런데 조선 이전에는 호환이 생기면 그때그때 임시로 군대를 파견하여 잡는 것이 관례였다.

또한 강무할 때마다 착호장捉虎將을 두어 잡기도 했지만 큰 성과를 내기는 어려웠다. 그러자 아예 조선왕조는 전문적으로 호랑이와 표범을 잡는 부대를 중앙과 지방에 설치하였다. 조선 건국 직후에 창설한 착호갑사와 착호군 제도가 바로 그것이었다.

1. 착호갑사

호환의 방지를 위한 부대의 조직은 중앙에서부터 시작되었다. 중앙집권체제에서 호환의 제거는 왕실의 안정과 체제 수호를 위한 근간이 되었기 때문이다. 실제로 호랑이는 인왕산과 백악산은 물론 궁궐에까지 출몰하였다. 이는 조선왕조가 호환 방지를 위해 국왕을 시위하는 갑사와는 별도로 착호갑사를 조직하는 배경이 되었다.

착호갑사는 말 그대로 호랑이를 잡는 사냥부대였다. 기록상으로 착호갑사가 가장 먼저 등장한 것은 태종 16년(1416) 10월이었다.

경상도 도관찰사 이은과 경력 은여림을 파직하였다. 처음에 주인기·공계손 등이 경상도에 가서 '착호갑사'라고 거짓으로 칭하니, 이은이 병조의 이문을 상고하지도 않고 마음대로 군마를 조발해 주어 성주에서 호랑이를 잡았다. 이에 사건을 아뢰니 의금부에 명하여 은여림을 체포하여 그 까닭을 물어 파면하고, 주인기 등은 장 1백대를 때렸다.[135]

위의 내용은 착호갑사가 이미 조직되어 활동하고 있음을 시사한다. 착호갑사는 호환이 발생하면 중앙에서 파견되어 지역의 군사와 마필을 동원하여 활동했던 것 같다. 그런 관행을 이용하여 거짓으로 착호갑사를 칭해 군마를 동원했다가 발각되어 처벌된 것이다.

이로써 보면 착호갑사는 태종 16년 이전에 이미 처음 설치된 사실을 알 수 있다. 다만, 착호갑사는 국왕의 친병인 갑사 가운데 호랑이 사냥을 위해 만든 임시 조직으로서, 호환이 생길 때마다 해당지역에 내려가 활동한 것으로 이해된다. 하지만 계속된 호환을 시급히 막기 위해서는 상설적인 전문 부대가 요구되었다.

착호갑사가 정식으로 조직을 갖추게 된 것은 세종대에 들어와서였다. 세종 3년(1421)에는 국왕을 호위하는 갑사와는 달리 별도로 착호갑사 정원 20명을 뽑아 조직을 갖추었다.[136] 이들은 당번과 하번으로 나누어 활동하되, 호랑이 5마리 이상을 잡으면 시위갑사와 같이 승진을 시켜주었다. 착호갑사의 필요성이 커지면서 갈수록 그 인원이 점차 늘어나 세종 7년에는 80명, 세종 10년에는 90명으로 확대되었다.[137] 그후 세조 14년(1468)에는 200명으로 늘어났고, 성종 때에 완성된 『경국대전』에는 모두 440명으로 정해졌다.[138]

착호갑사의 시취 과목[139]

구분	보사(步射)		기사(騎射)	기창(旗槍)	주(走)	력(力)
	180보 [木箭]	130보 [片箭]				
합격기준	3발 중 1발 이상	3발	5발 중 2발 이상	3창 중 1창 이상	3주 이상	3력 이상

착호갑사는 목숨을 내놓고 사나운 짐승을 제어하는 만큼 무엇보다 용맹성이 필요하였다. 하지만 용맹성의 평가가 쉽지 않자 활쏘기와 창쓰기 가운데 한 가지에 합격한 자를 선발하였다. 그러다가 각 지방에서 호랑이와 표범이 많이 나오는 때에 자원자로 잡게 하되, 창과 활을 주고 먼저 잡게 하고 그 수에 따라 많은 자부터 충원하였다.[140] 착호갑사는 서울에 있던 경군京軍이었다. 그런데 호랑이 사냥을 위해 경군을 많이 파견하면 그 군현에서 착호갑사들을 접대하느라 많은 폐단이 발생하였다. 이는 지방에 착호군이 조직되는

배경이 되었다.

결국 착호갑사는 활이나 창의 무예가 뛰어나거나 달리기나 힘이 좋은 사람을 취재시험을 통해 선발하였다. 앞의 표에서 알 수 있듯이 착호갑사는 목전·철전·기사·기창·달리기·들어올리기 등의 무예가 있는 자를 선발하였다. 다만 활이나 창으로 호랑이 2마리를 잡는 자는 시험을 면제하고 임명하였다. 이처럼 착호갑사가 늘어나게 된 배경에는 호환의 피해가 계속되었기 때문이었다. 착호갑사는 그 역할의 중요성으로 인하여 성종대 북방으로 백성을 이주시키는 사민 대상에서 제외되었다. 착호갑사는 16세기를 정점으로 사라져 갔는데 임진왜란 이후 서울 지역을 중심으로 5군영이 생기면서 그 기능을 대신했기 때문이었다.

2. 삼군문 포수

임진왜란 이후 호랑이 사냥은 종래 서울의 착호갑사에서 중앙 군영으로 대체되었다. 임진왜란 중 처음으로 설치된 훈련도감의 포수가 착호 활동에 나서기 시작한 이래 인조대 어영청과 숙종대 금위영이 차례로 만들어지면서 호랑이 사냥에 동원되었다. 그런데 이미 언급 바와 같이 17세기 이래 북방에서 대거 호랑이가 몰려 들면서 도성을 비롯해 전국적으로 호환의 피해가 확산되었다.

이에 조선정부는 우선 도성과 경기지역 내에서 더욱 체계적인 착호활동을 벌일 수밖에 없었다. 그러자 아예 숙종 25년(1699)에는 훈련도감·금위영·어영청의 삼군문 군사에게 도성과 경기 지역을 3개 권역으로 나누어 잡는 '착호분수捉虎分授' 제도를 시행하였다.

훈련도감의 착호분수

훈련도감의 군사들을 서울 외곽인 경기 일대를 3지역으로 나누어 담당 구역을 배치하여 착호활동을 본격화하였다. 즉 고양·파주

·장단·개성·풍덕·교하·적성·마전·삭녕·가평·영평·연천 등 12
고을에 훈련도감군을 배치하여 호랑이 사냥을 추진하였다.

당시 포상책은 대호, 중호로 구분하여 이루어졌다. 첫째, 대호를
잡으면 군을 영솔한 장수와 범을 잡은 장수에게는 석새삼베(삼승포)
4필, 무명 4필, 삼베와 모시가 각 4필씩이 수여되었다. 이때 범을
만나 가장 먼저 발사한 포수에게는 석새삼베와 모시가 각 2필씩이
며, 두 번째 또는 세 번째로 발사한 포수에게는 모시 1필, 삼베 2필
이 주어졌다. 둘째 중호를 잡으면 군대를 영솔한 장수와 범을 장수
에게는 모두 석새삼베 4필, 무명과 삼베가 각 2필씩이며, 먼저 발사
한 포수에게는 석새삼베, 무명, 삼베, 모시가 각 1필씩이며, 두 번째
로 발사한 포수에게는 먼저 발사한 자와 같은데 삼베만 없으며, 세
번째로 발사한 포수에게는 삼베 모시가 각 1필씩이 주어졌다. 한번
사냥에 3마리를 잡은 자에게는 당해 장교는 상주하여 시상을 행한
다. 군졸 가운데서 혹 개인으로 사냥하여 범을 잡은 자에게도 상품
을 급여하는데 정군이 되기를 기다리는 대년군待年軍은 원군元軍으
로 올려 임용하였다.[141]

금위영의 착호분수

금위영의 착호분수는 양천·인천·남양·김포·금천(시흥)·부평·
교동·강화·진위·통진·안산·양성·수원 등 13곳이다. 금천은 순조
대에 시흥으로 바뀐다. 범을 잡으면 해당 장교와 군사들에게 포상
이 이루어졌다. 우선, 아병牙兵 가운데 대호大虎나 중호中虎에 대하
여 먼저 총을 쏜 자에게는 무명 3필과 삼베 2필이며 두 번째로 쏜
자와 세 번째 쏜 자에게는 각각 무명이 2필, 삼베 2필씩, 소호小虎
에 대해서는 먼저 쏜 자와 두 번째 쏜 자에게는 각각 무명이 2필씩
을 주었다.

다음으로 장교는 대·중·소의 범을 물론하고 각각 무명 3필, 소청

포 2필이다. 또는 한번 사냥에서 3마리를 잡으면 문서를 올려서 포상을 청구하도록 하였다. 만일 개인이 사냥하여 잡아 바친 자에게는 원군은 무명과 삼베로 시상하며, 대년군은 원군으로 올려 주었다.

어영청의 착호분수

어영청의 착호분수는 광주·양근·지평·음죽·죽산·용인·과천·안성·포천·양주·여주·이천 등 12곳이다. 다만 순조대에는 이천에서 전곶장내場內로 바뀌었다. 범을 잡으면 해당 장교와 군사들에게 포상이 이루어졌다. 우선 아병 가운데 대호나 중호에 대하여 먼저 총을 쏜 자에게는 무명 3필과 삼베 2필이며 두 번째로 쏜 자와 세 번째 쏜 자에게는 각각 무명이 2필, 삼베 2필씩, 소호小虎에 대해서는 먼저 쏜 자와 두 번째 쏜 자에게는 각각 무명이 2필씩을 주었다. 다음으로 장교는 대·중·소의 범을 물론하고 각각 무명 3필, 소청포 2필이 하사되었다. 또는 한번 사냥에서 3마리를 잡으면 문서를 올려서 포상을 청구하도록 하였다. 만일 개인이 사냥하여 잡아 바친 자에게 원군은 무명과 삼베로 시상하며, 대년군은 원군으로 올려 주었다.

이와 같이 조선후기의 도성과 경기 지역을 대상으로 착호활동은 훈련도감·금위영·어영청의 포수가 담당하였다. 도성과 경기 지역으로 나누어 착호활동을 벌인 것은 인근 지역의 인마를 보호한다는 의미도 있지만, 당시 왕실의 능침을 보호하고 능행의 안전을 도모하려는 의도도 깔려 있었다. 실제로 숙종 이후에는 국왕들의 능행을 비롯한 도성 밖 출입이 잦아졌다. 능침은 민간의 출입이 통제된 지역이라 산림이 우거져 호표의 서식지가 되고 있었다. 그러자 정기적으로 삼군문의 포수를 교대로 보내 능소에서 호환을 막는 것이 하나의 관행이 되었다.[142] 그러나 삼군문의 포수만으로 호환을 줄이기 어렵게 되자 아예 서북인 가운데 착호를 잘하는 사냥꾼을 모아

사냥으로 본 삶과 문화

별도로 부대를 만들어 잡도록 하였다. 이러한 추세는 조선말까지 지속되었다.

3. 착호군의 창설

호환은 서울이 아닌 전국의 변방까지도 예외가 아니었다. 자연 호랑이 사냥부대가 지방에도 조직될 수밖에 없었다. 특히 해안가 주·군에는 국마國馬를 기르는 목장에 맹수가 돌입하는 사건이 자주 일어났다. 하지만 해당 지역의 수령이 정해진 대응지침에 구애되어 상부의 결재를 받아 군사를 동원하므로 때를 놓치는 경우가 많았다. 한 번은 목장에 호랑이가 나타나 고을 수령이 결재를 받지 않고 군사를 동원하려 제거하자, 해당 감사가 죄를 물어 왕에게 보고하였다. 그러자 태종 17년(1417)에는 연변 주군의 변고에 따라 군사를 동원하는 방법을 새로이 정하였다.

지금부터 만일 변경에서 도적을 막거나 목장에서 호랑이를 잡는 위급한 일이 있으면, 소재지의 관사官司가 곧 군사를 조발하여 헤아려 대응하고 본도 감사에게 급히 보고한다. 사유를 갖추어 병조에 이문移文하면, 병조에서 사실을 조사하여 계달하는 것으로써 항식恒式을 삼으소서. 임금이 그대로 따랐다.[143]

정부는 호환이 발생하면 그 고을 수령이 먼저 군사를 동원해 호랑이 사냥을 하고, 사후에 감사에게 급히 보고하게 하였다. 곧이어 감사가 병조에게 사실을 알리면, 병조가 사실을 조사한 후에 국왕에게 보고하는 절차를 만들었다. 국왕에 이르기까지 철저한 보고체계를 만든 까닭은 지역에서 군사를 동원하는 일이 늘 반란에 이용되는 것을 극히 경계했기 때문이다. 하지만 눈 앞에 호환의 피해를 줄이기 위해서는 먼저 호환을 제거하고 나중에 보고하는 체계로 전

환한 것이다.

그리하여 이후 호환이 발생하면 인근 지역의 수령들이 지방군을 동원해 호랑이 사냥을 하였다. 예컨대 세종 16년(1434) 12월 전라도 백야곶 목장에 호랑이와 표범이 출몰하자 순천부사, 조양진 첨절제사, 각 포의 만호에게 군인을 거느리고 잡았다. 그 중에서 먼저 창질을 하거나 먼저 쏘아 잡은 자에게 잡은 수를 계산하여 벼슬을 주었다.[144]

이와 같이 호랑이 사냥에 동원된 군사를 '착호군'이라고 불렀다. 다만 착호군이 언제부터 출발했는지는 정확하지 않다. 착호군의 기록이 처음 나타난 것은 세조 14년(1468)이다. 즉 첨지중추부사 오자경이 군관 10인과 착호군 2백인을 데리고 호랑이 사냥에 앞서 왕에게 인사를 드렸다는 기록이 확인된다.[145] 다만 그 전에도 형조판서를 대장으로 삼아 겸사복과 여러 군사를 거느리고 호랑이를 잡았다. 이점으로 미루어 착호군은 호랑이를 잡기 위한 임시 조직으로 보인다.

각 도의 절도사가 군사 및 향리·역리·공천·사천 중에서 자원을 받아 착호군을 뽑았다는 사실은 그 같은 추정을 뒷받침해 준다. 다만 착호군의 정원은 주와 부에 50명, 군에 30명, 현에 20명으로 삼았다. 전국의 군현 300여 개를 기준해서 계산하면 전국에 수 천에서 수 만명의 착호군이 되는 셈이다. 만일 자원자가 없을 경우에는 여력膂力이 있고 장용한 사람을 택하여 정했다. 이들은 범이 출현하면 수령이 징집하는 예비부대였다.[146] 착호군에는 호랑이 사냥을 위한 몰이꾼도 있었는데, 몰이꾼에는 지방의 선군船軍도 포함되었다.

조선후기에서 착호군은 지역마다 차이가 났다. 삼남 지방의 착호군은 영장 내지 토포사討捕使의 통솔을 받은 반면에 서북지방의 경우에는 순안사에 소속되었다. 특히, 숙종 6년(1680)에는 순안사의 군영에 소속된 착호군이 1년에 바치는 세가 1필뿐으로 다른 잡역

이 없자 날로 그 숫자가 증가하였다.[147] 이처럼 조선후기에 착호군이 늘어나는 배경 가운데 하나는 바로 신역이 가벼운 점도 작용했던 것 같다. 각 지방의 착호군의 규모는 다음의 기록에서 어느 정도 유추해 볼 수 있다.

(평안도) 감영에 옛날에 착호군 5천명이 있었는데, 숙종 병자년(숙종 22, 1696)에 오부五部를 증설하고 이름을 '별무군別武軍'으로 바꾸었으며 또 '장십부壯十部'라고 부르기도 한다. 원군元軍을 합하면 1만1천명이나 되니, 이 군대는 본 감영의 군제 중 가장 큰 것으로 원래 정원을 준해서 충당하지 않을 수 없다.[148]

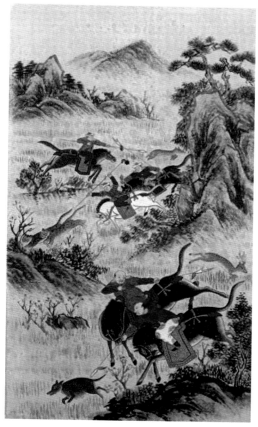
몽골의 호렵도

위 기록에 따르면 조선후기 지방의 착호군이 각 도의 감영에 소속되었음을 알 수 있다. 그 숫자가 평안도의 경우에 5천명에 이른 것으로 확인된다. 그러다가 숙종 때 다시 5부를 증설하여 1만 1천명이나 되었는데, 이는 평양 감영에 소속된 부대 가운데 가장 큰 부대였다. 여기서 착호군을 '별무군別武軍' 또는 '장십부壯十部'라고 불렀음을 알 수 있다.

평안도 착호군의 경우 순안사巡按使의 군영에 소속되어 착호활동을 수행하였다. 하지만 별도의 잡역이 없이 1년에 1필만을 내면 되었기 때문에 평안도 병영에 소속된 군사는 줄어드는 대신, 순안사의 소속 군사는 날로 늘어났다. 더구나 범을 잡은 중 공사천에게 천역을 면제하고, 군사는 신역을 면제한다고 하자 공사천과 군사들이 몰려들었던 것이다. 그러자 숙종 8년(1682)에는 포상규정을 바꾸어

면천, 면역 조치 대신에 상포를 지급하도록 하였다. 그럼에도 불구하고 착호군관의 존재도 보이는 것으로 보아 착호군의 규모와 조직은 그후에도 계속 늘어난 것으로 보인다.

착호 방법과 포상

1. 착호의 사냥법

호랑이를 잡는 방법은 화살과 창·함정·우리·그물·노도弩刀·쇠뇌 등이었다. 그러다가 임진왜란 이후에는 조총이 추가되어 호랑이 사냥의 대표적인 사냥법이 되어 갔다.

우선 화살과 창은 고대로부터 호랑이를 잡던 방법으로 총포가 출현하기 전까지 대표적인 호랑이 사냥방법이었다. 다만 호랑이는 한 발의 화살이나 창 한번의 찌르기로 잡기 어려웠다. 최소한 3발 이상의 화살이나 3번 이상의 창을 찔러야 잡을 수 있었다. 화살과 창으로 호랑이를 잡을 때, 화살 3발까지 창 3번 찌른 사람에게 상을 준 까닭도 여기에 있었다. 첫 번째 쏘아 맞춘 자를 선중전자先中箭者, 두 번째 맞춘 자를 차중자次中者, 세 번째 맞춘 자를 우차중자又次中者라고 하였다. 창 또한 마찬가지로 첫 번째 찌른 자를 선창자先槍者, 이어 차중자次中者, 우차중자又次中者라고 하였다.

호랑이를 잡을 때 어떤 화살을 쏘았는지는 기록상 자세하게 나와 있지 않다. 다만 고구려 수렵도에 의하면 '명적鳴鏑'이라고 불리는 화살이 호랑이나 사슴 사냥에 사용되고 있는 점이 확인된다. 명적은 '명전鳴箭'으로, 일명 '우는 살'이라고 하였다. 옛날 전쟁을 시작할 때에는 먼저 우는 살을 쏘았으므로 이를 '효시嚆矢' 또는 '향전響箭'이라고 불렀다. 효시는 그 뜻이 바뀌어 오늘날 사물의 시초라는 뜻으로 쓰인다. 효시는 화살 촉에 호루라기와 같이 소리나는 깍

지를 달아 날면서 우는 소리를 냈는데, 효시의 촉은 뾰족한 것이 아니라 양쪽으로 갈라져 한번 맞으면 화살이 빠지지 않도록 만든 것이 특징이다.

실제로 태조 이성계의 경우가 사냥할 때, '대초명적大哨鳴鏑'이라고 불리는 큰 명적을 썼다. 대초명적은 싸리나무로써 살대를 만들고, 학鶴의 깃으로써 깃을 달아서 폭이 넓고 길이가 길었다. 순록의 뿔로써 호루라기[哨]를 만들어, 크기가 배[梨]만 하였다. 살촉은 무겁고 살대는 길어서 보통의 화살과 같지 않았으며, 활의 힘도 또한 보통 것보다 배나 세었다. 고려말 이성계는 노루를 대초명적 화살 한 개에 죽였는데, 잇달아 7차례나 한 발에 쏘아 죽였다고 한다.[149] 고구려 이래에 조선시대까지 대초명적이 사냥에 이용되고 있음을 잘 말해준다. 더욱이 표범이 화살 한 발에 죽었다는 사실은 대초명적이 사용되었을 가능성을 암시해 준다. 이러한 사실을 종합해 보면 호랑이 사냥에도 대초명적이 사용되었음을 가능성이 크다.

그러나 호랑이 사냥에서는 화살보다도 창이 더 많이 사용된 것으로 보인다. 화살이 쓰이게 된 까닭은 호랑이가 워낙 사나운 짐승이므로 멀리서 호랑이를 쏘아 맞출 수 있기 때문이다. 하지만 실제로 호랑이 사냥은 화살보다 창이 더 많이 쓰였던 것 같다. 그 같은 사실은 고려 말 공민왕이 그렸다는 천산대렵도를 비롯하여 그 후로 그려진 호렵도胡獵圖에는 활보다 오히려 창으로 호랑이를 사냥하는 모습이 많은 사실에서 뒷받침된다. 회화자료에 따르면, 호랑이 사냥은 외발창이, 이지창, 삼지창 등이 사용된 것으로 확인된다. 창은 멀리서 던지거나 가까이 찔러서 호랑이를 잡는 방법이 사용되었다. 물론 말을 타고 창사냥을 하기도 하였다. 창사냥은 직접 맹수와 대결하는 것이기 때문에 위험이 따랐기 때문에 반드시 산신령의 도움을 받아야 한다고 여겨 산신에게 제

사냥도구인 창
국립민속박물관

천산대렵도

사를 드리는 것이 하나의 관행이었다.

한편, 창사냥은 산간지방에서 겨울에 썰매를 타고도 이루어졌다. 눈 덮인 높은 산 위에서 썰매를 타고 내려오면서 창으로 호랑이를 찔러 잡는 방식인데, 호랑이는 눈 위에서 빠르게 움직임을 할 수 없는 점을 이용한 사냥이다. 이들 사냥꾼을 썰매꾼이라고 하였다.

둘째, 호랑이 사냥에는 함기(檻機)가 사용되었는데, 일명 '함뢰(檻牢)'라고도 하였다. 함기는 호랑이나 표범 등의 짐승을 덮어 잡는 나무 우리를 뜻한다.[150] 호랑이가 잡히면 벼락처럼 내려 앉는다 해서 일명 '벼락틀'이라고 하였다. 구덩이를 파고 그 위에 통나무를 뗏목처럼 엮어놓거나 두터운 덮개를 만든다. 덮개는 비스듬히 세워 활대로 버텨 놓는다. 함기는 호랑이가 잘 다니는 길목에서 설치하되, 우리 안에 개를 매어 둔다. 호랑이가 개를 잡아 먹기 위해 우리 안에 들어오면 함기가 닫혀 도망가지 못하게 된다. 이러한 벼락틀은 조선시대에 크게 성행했던 방식으로 근래까지 남아 있었다.

함기는 호랑이나 표범을 생포하거나 가죽을 얻기 위한 방안의 하나로 사용되었다. 더구나 호환의 확산을 위해 조선 정부는 화살과 창으로는 부족하다고 판단하여 함기를 설치해 적극적으로 호랑이를 잡았다. 여기에 함기를 설치한 또다른 이유는 호랑이 사냥을 위해 대규모로 동원되는 군사활동에 따른 민폐와 관련이 있었다. 중앙에서 착호갑사가 한꺼번에 해당 지역에 파견되면 여러 가지 민폐를 끼쳤다. 반면 함기를 쓰는 방법은 민간의 폐단을 줄이는데 어

벼락틀

사냥으로 본 삶과 문화

느 정도 효과적이었다. 함기는 관에서 설치
한 공함기公檻機와 민가에서 설치한 사함기
私檻機가 있었다. 무엇보다도 함기는 사냥
에 따른 인원 동원의 부담, 위험과 피해를
줄일 수 있다는 점이 큰 장점이었다. 조선
정부는 공함기로 잡은 호랑이를 화살·창
으로 잡은 호랑이와 동일한 비중으로 포상
하였을 정도로 공함기 설치를 권장하였다.

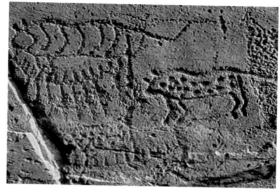

함기는 화살·창과 함께 가장 성행했던 사냥법이었다.

셋째, 함정을 파서 호랑이를 잡는 방법이다. 함정은 구덩이를 파
고 그 안에 창 5~6개를 세워 꽂고 그 위에 삼대를 깔고 흙을 덜어
빠지면 잡는 방법이다. 구덩이에 창을 꽂았다고 해서 일명 정창阱槍
이라고도 하였다. 원래 함정을 파 놓아 짐승을 잡는 방식은 원시시
대 때부터 사용되던 방식이다. 비스듬한 비탈길에 구멍을 파서 잡
는데 그 안에 창이나 나무를 꽂아 두었다. 호랑이 사냥 역시 비슷한
방식으로 호랑이가 잘 지나다니는 길목에 함정을 파 놓아 잡았다.
민간에서 주로 사용한 함정은 호환을 막기 위함도 있지만, 호랑이
나 표범의 가죽을 얻기 위해서였다. 호랑이와 표범의 가죽은 매우
희귀하여 비싼 가격으로 팔렸기 때문이었다.

흥미로운 점은 표범 가죽이 호랑이 가죽보다도 더 비싼 가격에
팔렸다는 사실이다. 호랑이 가죽 털이 뻣뻣한 데에 비해 표범의 가
죽 색깔과 털이 부드러웠기 때문으로 짐작된다. 실재로 당시 중국
에서 조선의 최고 보물을 첫째 해동청, 둘째 표피라고 할 정도로 표
피는 최고의 진헌품이었다. 표피는 일본에서도 요청하는 대표적인
물품 가운데 하나였다. 그러자 각도의 주군에서 수납하여 명나라에
진헌하는 표피를 수납할 때 조그만 구멍만 뚫렸더라도 받지 않았
다. 진헌용 표피는 가죽과 함께 발톱이 갖춰져 있어야 했다.

당시 가죽이 손상되지 않은 표피의 가격은 무명 40필에 이를 뿐
아니라 시장에서 찾아 봐도 쉽게 구하기 어려웠다. 호랑이나 표범
의 가죽을 상하지 않고 잡는다는 것은 매우 어려운 일이었다. 이에
세종 때부터는 구멍이 뚫린 것과 상관없이 몸체가 크고 털의 색깔
이 선명한 것은 받아들이고,[151] 각도 감사에게 민간에서 공물로 받
는 값 대신 각 고을에서 함정으로 잡은 것만 상납하도록 하였다.[152]
하지만 표피나 호피는 쇠뇌로 잡은 것도 허락하였다.

이처럼 함정은 민간에서 공물로 진상하기 위하여 전국 각 지역
마다 거의 설치되었다. 이를 위해 각 지방에는 별도로 함정만을 관
리 감독하는 함정 도감고都監考와 소감고小監考가 설치되었다. 함정
으로 잡은 호피와 표피가 공물로 계속 바쳐진 까닭에 호랑이 사냥
으로서 함정은 조선후기까지 계속 이어졌다. 아울러 다산 정약용도
함정을 파서 민폐를 없앨 것을 강조하였다.

넷째, 그물을 사용하여 호랑이를 잡는 방법이다. 그물의 크기와
코의 너비는 잡는 짐승에 따라 달랐다. 그물에는 잡는 대상에 따라
호랑이그물, 노루그물, 여우그물, 매그물 등 다양하였다. 그 가운데
호랑이를 잡는 그물을 '호망虎網'이라고 불렀다. 조선시대에는 아예
그물로 짐승을 잡는 별도의 부대인 망패網牌가 사복시 내에 있었다.

호망은 크고 작은 여러 종류의 그물이 있었던 것으로 보인다. 우
선 호망은 호랑이를 잡기 위해 그물을 만든 만큼 크기가 매우 크고
무거웠다. 따라서 호망을 이동하려면 반드시 말을 이용해야 했다.
군사들이 호랑이 사냥할 때 쓰는 호망을 일정한 장소에 쳐 놓고 몰
이사냥을 하는 형태였다. 몰이꾼을 좌우로 나눠 사냥개와 함께 징
과 꽹과리 등을 치며 호랑이를 몰아 놓고 말을 달려 활로 쏘아 잡
는 방식이었다. 이와 달리 피나무 껍질이나 삼끈으로 뜬 긴 자루 꼴
의 호망을 만들어 동굴 앞에 그물을 쳐 놓고 잡기도 하였다. 그런
데 호망은 실제로 호랑이를 잡기 위한 목적보다는 호환 방지용으로

도 사용되었다. 예를 들면 왕이 능침을 참배할 때 주위에 호망을 쳐
놓기도 하고 산간 마을에서 호랑이가 집에 들어오지 못하게 호망을
쳐 놓기도 하였다.

다섯째, 노도弩刀를 이용한 사냥법이다. 노도는 반달처럼 생겨 안
팎에 칼날이 있는 덫의 일종이다. 마치 칼을 노처럼 쏜다고 해서
'노도'라고 했는데, 이를 민간에서는 '선우'라고 부른다. 원래 날을
뜻하는 '손' 또는 '손애'에서 비롯된 말로 추정된다. 날로 후려친다
는 뜻으로 '후래채손' 이라고 불렀다고 한다. 노도는 짐승이 다니는
길가에 박은 두 개의 말뚝 사이에 탄력이 강한 나무를 끼워서 강제
로 휘고 그 끝에 끝이 꼬부라진 칼을 잡아맨 사냥도구이다. 지나가
던 짐승이 건너 쪽 말뚝에 연결된 끈을 건드리면 걸림대가 벗겨지
면서 나무가 제자리로 돌아가는 힘에 따라 칼이 몸을 찌른다. 날이
하나인 것을 외선우, 두 개인 것을 쌍선우라고 하였다.

다산 정약용은 『목민심서』에서 호랑이를 잡는 방법으로 가장 좋
은 것은 노도를 쓰는 것이고, 그 다음으로 좋은 방법은 함뢰檻牢를
쓰는 것이며 그 다음으로는 정창䂓槍이다. 그리고 화포를 쓰는 것은

최하의 방법이라고 하였다. 왜냐하면 포수가
호랑이 사냥을 하는 데에는 적게는 몇 십명
에서 많으면 1백명이나 떼를 지어 마을을 횡
행하는데, 그들이 술과 밥을 토색질하여 생기
는 피해가 주민들에게는 오히려 호랑이나 늑
대로 인해 생기는 피해보다 더 크기 때문이
다. 수령은 이런 행패를 결단코 막아야 하며,
마을마다 노도를 설치하도록 명을 내려 대여
섯 마리씩 잡아 죽인다면 호랑이 떼가 멀리
달아날 것이라고 주장하였다.

여섯째, 총으로 잡는 방법이다. 임진왜란

쇠뇌의 구조
쇠뇌는 활의 약점을 보완하는 강력한 무
기로 방어쇠를 이용하는 기계식 활이다.

이후 호랑이 사냥은 주로 조총으로 하였다. 이는 종래 활이나 창으로 잡는 사냥술에서 큰 변화였다. 총이 등장한 이후에도 활이나 창으로 하는 호랑이 사냥이 사라진 것은 아니었지만, 조총의 등장은 호환을 제거하는 가장 효과적인 방법으로 인식되었다.

그러한 사실은 "조총의 기술은 사냥을 하기에 가장 제격이므로 사람을 죽이는 변고가 일어날까 더욱 우려됩니다"[153]라는 지적에서 알 수 있다. 조총은 사냥, 특히 호랑이 피해를 제거하는데 큰 역할을 수행하였다. 다만 당시 조총은 화승총으로 명중률도 낮고 치명상도 입히기 어려워 가까운 거리에서 쏘아야 했다. 또한 한방을 쏘고 나면 총구에 화약을 다시 넣고 다진 후에 탄알 두 세발을 넣고 화승에 불을 붙여 방아쇠를 당겨야 했으므로 총을 쏘는데 시간이 걸렸다.

이 밖에 쇠뇌도 호랑이 사냥을 위한 중요한 방법이었다. 중종 때 창평인 노적老積은 범 발자국을 추적해 쇠뇌를 쏘아 잡는 것으로 유명했는데, 단천 갑사 최종崔宗, 정병 김달金達 등은 3인 1조가 되어 호랑이를 발견하면 즉시 달려들어 찔렀다. 조정에서는 이들에게 식사를 제공하고 관마官馬를 불러와 호랑이를 잡게 하였다. 국왕은 이들을 포상함은 물론 그들의 범 잡는 기술을 해당 도의 감사에게 지시하여 백성들에게 전습하게 할 정도였다.

2. 호랑이 사냥의 포상

조선왕조는 호환을 줄이기 위해 호랑이를 잡으면 포상하였다. 처음에는 도적을 잡는 예에 따라 포상하였으나 착호갑사와 착호군이 생기고, 지방의 수령뿐 아니라 민간에서도 다양한 착호활동이 이루어지자 포상책을 정비하지 않을 수 없었다. 이에 성종 2년(1471)에는 호랑이를 잡은 군사들에게 방안을 마련하였다.

사냥으로 본 삶과 문화

종류·크기　　방법·일수	사냥방법	포상 근무일수	비고
대호(大虎)	화살, 창/ 함기	1발, 1창 : 50일 2발, 2창 : 45일 3발, 3창 : 40일	화살·창과 함기 동일하게 근무일 적용
중호(中虎)	화살, 창/ 함기	1발, 1창 : 40일 2발, 2창 : 35일 3발, 3창 : 30일	
소호(小虎)	화살, 창/ 함기	1발, 1창 : 30일 2발, 2창 : 25일 3발, 3창 : 20일	
표범	화살, 창/ 함기	1발, 1창 : 20일 2발, 2창 : 15일 3발, 3창 : 10일	

　착호에 대한 포상은 호랑이와 표범으로 크게 나누어 마리 수, 크기, 누가 먼저 맞췄는지 등에 따라 달랐다. 호랑이는 크기에 따라 대호·중호·소호로 구분하고 표범은 소호 아래로 등급을 나누었다.

　대·중·소의 크기는 포백척(1척당 48.96cm)으로 나누되, 4척(2.16m)이상을 대호로 하고, 3척(1.45m)을 중호로 하고, 2척(1m)을 소호로 정하였다. 다만 표범은 크기와 상관없이 소호 아래로 여겼다.

　포상은 활과 창, 아니면 호랑이를 잡는 함정 틀인 함기를 사용한 경우를 기준으로 했다. 착호갑사나 착호군, 그리고 기타 무관이나 군사들이 호랑이를 잡을 경우에는 무엇보다 근무일수를 지급했다. 이때 화살과 창, 아니면 함기로 잡을 경우에 근무일수를 동일하게 취급하였다. 가장 큰 호랑이를 첫 화살이나 첫 번째 찌르는 창으로 잡을 경우에 50일의 근무일수를 감해 주었다. 1년에 10마리 이상 잡은 수령은 품계를 올려주되, 5마리, 3마리 순으로 차등을 두었다.[155] 다만, 향리·역리·천인은 면포를 지급하되, 군인은 마리수마다 차등을 두었다. 호랑이는 대호·중호·소호의 크기로 분류하고 표범은 크기에 상관없이 소호 아래에 두었다. 3번째 명중한 사람에

『경국대전』 착호자 포상 규정[156]

구분 / 포획	대상자	상직	종류	포상 근무일수
1년 10마리 이상	수령	품계 (계궁자 준직)		
5마리 이상	관직/군인	2품계 올림	대호 (大虎)	1발/1창자 50일 2발/2창자 45일 3발/3창자 40일
	향리·역리·천인	60필		
3구	관직/군인	1품계 올림	중호 (中虎)	1발/1창자 40일 2발/2창자 35일 3발/3창자 30일
	향리·역리·천인	40필		
2구	관직/군인	1품계	소호 (小虎)	1발/1창자 30일 2발/2창자 25일 3발/3창자 20일
	향리·역리·천인	20필		
1구	관직/군인	1품계		함기, 개인사냥도 동일하게 적용
	향리·역리·천인	10필		

한해 포상했는데, 큰 호랑이도 화살이나 창으로 세 번 정도 맞으면 잡을 수 있다고 보았던 것 같다.

이와 같은 내용은 성종 16년(1485)에 편찬한 『경국대전』에 그대로 정비된다. 여기에 수령이 1년에 호랑이 10마리 이상을 잡았을 경우에는 품계를 더해 주었다. 또한 5마리를 잡은 자는 2품계를 올려주되, 향리, 역리, 천인의 경우는 면포 60필을 지급한다. 3마리를 잡은 경우와 2마리를 잡은 자는 1품계를 올려준다. 향리, 역리, 천인은 면포를 각각 40필과 20필을 지급하였다. 관직자인 경우에 정3품 당하관의 경우는 준직에 임명하였다.

그후 성종 23년(1492)에 편찬한 『대전속록』에는 함기로 잡은 포상규정을 정비하였다. 즉, 호랑이 사냥의 경우 잡은 자와 감고에게 포상책을 마련하였다.

공 함기에 개를 매어 두어서 대·중의 호랑이 중에 한 마리를 잡은 자는 혹은 상으로 면포 3필을 주고, 혹은 근무일수 20일을 주며, 혹은 1년 동안

사냥으로 본 삶과 문화

요역(국가에 제공하는 노동력)을 면제한다. 감고(우리를 관리하는 관원)에게는 면포 2필, 혹은 사絲 10, 6개월 동안 복호하고 작은 호랑이와 표범 중 한 마리를 잡은 자에게는 면포 2필, 혹은 사 10, 혹은 6개월 동안 복호하고, 감고에게는 면포 1필, 혹은 사 5, 혹은 3개월 동안 복호한다. 모두 원하는 바에 따른다. 혹 가계를 원할 경우 개를 함기에 매어놓은 자가 호랑이나 표범 4마리 이상 잡거나 감고가 5마리 이상이면 잡은 것이 호랑이나 표범 이거나를 막론하고 품계를 더해 준다.

　사설 함기로 스스로 대호, 중호 중 1마리를 잡은 자나 주관한 자에는 복 호 3년하고 쫓아 한 자에게는 면포 2필, 혹은 사 20, 혹은 1년 동안 복호 한다. 소호나 표범이면 주관자에게는 1년 동안 복호하고 따라서 한 자는 면포 1필, 혹은 사 10, 혹은 6개월 간 복호한다. 모두 원하는 바에 따른다. 혹 가계를 원하면 주관자는 3마리 이상, 쫓아 한 자는 5마리 이상이면 호 랑이나 표범과 상관없이 가계한다. 주관한 자에 대해 상으로 주는 사, 혹 면포는 대전에 규정된 수를 쫓는다.

　이상 공사의 시설로 포획한 것은 매 1구에 1등을 더하여 주되 10구에 서 그친다. 해마다 계산을 새로 한다. 함기를 검거하되 의빙하여 비리침학 한 자는 엄중 논죄하며 사함기를 검찰하지 않는다.[157]

　이 규정에서 주목되는 사실은 호랑이를 크기에 따라 대·중·소 3 가지 종류로 구분한 점이다. 하지만 호랑이 크기를 구체적으로 기 록하고 있지는 않다. 그런데 당시 착호의 대상은 호랑이만이 아니 라 표범을 함께 포상의 대상으로 삼았다. 즉 작은 크기의 호랑이 를 표범과 같이 취급하였다. 다만, 호랑이나 표범의 수가 4마리 이 상일 경우에는 크기와 상관없이 포상하였다. 호랑이나 표범을 잡는 방법의 하나로 함기라는 우리를 만들되 개를 넣어 잡는 방식을 취 하였다. 이때 함기는 공적으로 설치할 경우를 공함기, 사적으로 설 치할 경우를 사설함기라 하여 포상이 달랐다. 이처럼 착호에 있어

서 함기를 만들어 잡는 방법은 별도의 큰 비용이 들지 않고도 효과를 보았기 때문에 많이 사용되었던 것으로 보인다.

조선후기에 작성된 포상책은 1703년(숙종 29)에 반포된 「착호절목」에 잘 나타난다. 이 절목에 따르면 인명을 많이 죽인 호랑이 1마리를 잡을 경우에 무과 출신이면 변장에 제수하였다. 유품儒品·한량, 군병·공천·사천 등은 면포 20필을 주었다. 2마리를 잡으면 무과 출신과 유품은 관품을 올려주고, 나머지는 면포 40필을 주거나 금군禁軍이 되기를 허락하였다. 만일 사람을 해친 호랑이가 아니라도 큰 호랑이를 잡은 자에게는 면포 10필을 주고, 작은 호랑이일 경우에는 차례로 줄여 주었다. 또한 수령과 변장은 어떤 방법을 썼던 누가 잡았던 대호와 중호 3마리 이상이면 승진시키고, 6마리 이상이면 관품을 올려주고, 소호 2마리는 대호와 중호 1마리로 쳐서 시행하도록 하였다. 그후 1754년(영조)에는 포상책의 일환으로 대호를 잡으면 쌀 4석, 중호를 잡으면 3석, 소호를 잡으면 2석을 현상금으로 내걸어 잡게 하였다.

이상에서 살핀 바와 같이 호랑이 사냥은 두 가지 목적에서 이루어졌다. 첫째는 소위 호환의 피해를 줄여 인명과 가축을 보호함으로써 민생을 안정시키기 위해서였다. 이때 호환이란 곧 호랑이나 표범의 피해를 말한다. 호랑이의 피해는 수도 한양의 도성 안을 비롯해 제주를 제외하고 모든 지역에서 수시로 나타났다. 호환은 민가의 사람뿐 아니라 전국에 산재한 목장의 우마 피해를 줄이기 위해 철저히 방지할 필요가 있었다. 당시 우마는 국가의 대외진헌품이자 대내적으로는 경제 수단으로 크게 활용되었다. 만일 목장에 호랑이가 출몰할 경우 그 피해가 매우 컸던 것 같다. 따라서 목장 관리에 만전을 기하기 위해서는 무엇보다 호랑이의 피해를 막기 위한 노력을 기울였다. 당시 호환이 있게 되면, 반드시 잡은 후에 관리들이 해괴제駭怪祭를 지낼 정도로 국가적 관심 사항이었다.[158]

둘째는 호랑이의 경제적 필요성 때문이었다. 호랑이는 가죽부터 뼈·꼬리·수염 등을 포함하여 모든 장기가 약재·장식 등 공물과 토공 등의 진상품에 사용되었다. 이어 무역품 내지 대내외적의 선물 등으로도 많이 사용되었다. 가죽의 경우에는 잡을 때 가죽이 상하지 않아야 더 비싼 물건으로 취급했기 때문에 함정 또는 함기를 이용하는 방법이 주로 사용되었다. 특히 제용감에서 중국 황제에게 보내는 진헌용의 경우에는 표범의 가죽과 발톱이 완전해야 하는 것이 원칙이었다. 그리하여 아예 국고의 쌀, 베를 주어 매매하도록 하고 민간의 상인으로부터 구매를 금지하였다.[159] 세종 때 명나라에서 공식적으로 요청하는 물품 가운데 물고기·표피·큰개·해청·백응·황응 등이 있었고 호피도 진헌물 가운데 하나였다.[160] 민간에서 호랑이나 표범을 잡을 경우 국가에 받쳤고 국가는 면포 7필을 비롯한 각종 포상을 하였다.[161]

이미 언급한 바와 같이 조선시대에는 호피에 비해 표피가 더 값이 나갔다. 그 까닭은 중국에서 조선의 진헌품 가운데 해동청 다음으로 귀하게 취급했기 때문이다. 이러한 이유로 『경국대전』에는 표피와 호피가 진헌품으로 규정되어 있다. 다만 국내의 호피와 표피에 대한 가격 차이가 있었다. 『만기요람』에는 표피가 호피에 비해 3할 내지 5할 정도 값이 더 나간 것으로 확인된다.

호피와 표피의 수요는 시대에 따라 다소 차이가 있었지만, 끊임없이 인기가 있던 물품이었다. 두 품목은 중국과의 외교 관계에 따라 변화가 있었다. 표피의 경우에는 대외 관계가 명나라에서 청으로 바뀌면서 더 이상 필요하지 않게 되었던 것 같다. 따라서 수요는 이제 국내용으로 돌아갈 수밖에 없었다. 그 결과 호피와 표피는 늘상 단오진상품으로 올라왔다. 예컨대 조선후기의 경우 호피와 표피가 전라도와 경상도 등 주로 각도의 병영에서 '사냥소 착호피捉虎皮 표피豹皮'의 품목명으로 진상되었다.[162] 이러한 사실은 조선후기에 '사

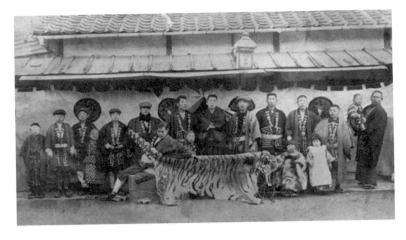

냥소[山行所]'라고 불리는 사냥터에서 잡은 호랑이와 표범 가죽이
각도 진상품으로 끝임없이 바쳐지고 있었다는 것을 알려준다.

호환과 반란

민간이 아닌 국가가 주도하는 사냥의 경우에는 늘 군사들을 동원
하는 집단적인 몰이사냥이 특징이었다. 국가에서 군사들을 동원하
여 사냥할 때에는 병조가 왕명을 받아서 공문서를 발송한 뒤에 군
사를 징발하는 것이 원칙이었다. 사냥은 국가가 정한 때나 목적 이
외에는 철저히 금지되었다. 각지의 수령이 군사나 백성들을 함부로
동원하여 사사로이 사냥을 할 가능성이 있었고, 무엇보다도 혹 반
란에 이용될 소지가 컸기 때문이었다.

물론 지방의 수령이 매년 정기적으로 이루어지는 습진習陣 때에
는 발병부를 기다리지 않고 징병할 수 있었다. 『병정兵政』에 따르
면, '매년 2월과 10월에 여러 도의 절도사가 도 내의 군사를 징발
하여 10일치나 20일치의 양식을 싸가지고, 좌도·우도가 서로 바꾸
어 습진하는 것'이 원칙이었다. 그런데 예종 즉위년(1468) 10월에는

전라절도사가 호랑이를 잡는다고 명하고 군사를 모아 순창과 광주에서 정례적으로 실시하던 습진 훈련을 역모로 오인하여 국문하기도 하였다.[163] 당시의 군사 훈련은 남이南怡의 옥사와 더불어 음모를 내통하고 군사를 규합한다고 판단되었던 것이다.

조선왕조는 정기적인 습진 이외에 군사를 동원할 때에는 반드시 상부에 보고를 거친 후, 국왕의 재가가 이루어진 후에야 병력을 움직일 수 있도록 법제화하였다. 그러나 '호환' 또는 '호재虎災'가 발생할 경우에는 예외로 인정하였다. 가축이나 사람이 피해를 입을 경우에 시급히 조치하지 않으면 피해가 커지기 때문이었다. 더구나 지배층은 호환을 천재지변과 마찬가지로 군주의 공구수성恐懼修省을 요구하는 '여기厲氣', '병상兵象', '재변災變' 등으로 인식하고 있다. 따라서 재변을 속히 제거하는 것이야 말로 군주의 살아 있는 것을 사랑하는 덕[好生之德]의 구현이라는 상징적 통치행위였다.

만일 호환이 발생하면, 해당 지역의 수령은 호랑이나 표범으로부터 피해를 최소화하기 위해 지역의 군사를 동원하여 호환을 제거하고 사후에 보고하도록 하였다. 물론 여러 읍에서는 항상 널리 함기檻機, 함정陷穽, 기계機械를 시설하여 사나운 맹수를 포획하였다. 그런데 만약 변란에 대처하거나 도적을 잡거나 또는 사나운 맹수가 사람과 가축에 해를 끼칠 때에는 군사를 동원할 때 허가증인 발병부發兵符를 기다리지 않고 먼저 군사를 동원한 뒤에 왕에게 보고하도록 하였다.

이에 따라 호환은 혁명을 꾀하거나 반란을 모의하는 출발점이 되기도 하였다. 특히 호환을 제거하기 위한 사냥은 늘 반란군 동원에 중심이 되었다. 호환의 경우는 악수로부터 피해를 최소화하기 위해 지역의 수령이 먼저 군사를 동원하여 호환을 제거하고 사후에 보고하는 군사동원의 제도적인 약점을 이용했기 때문이었다.

실제로 인조반정은 바로 호랑이 사냥을 명분으로 군사를 모아 정

변에 성공한 대표적인 사례이다. 즉 광해군 14년(1622)에 이귀가 평산부사로 부임할 때, 왕이 황해도 평산과 송경松京 간에 호환이 심하여 파발길이 끊어질 지경이므로 호랑이를 잡을 것을 명하였다. 이미 다른 마음을 품고 있던 이귀李貴는 이를 기회로 정변을 일으키고자 엽호獵虎에 동원되는 군사를 경기도와 황해도 경계에 한정하지 않을 것을 요청하였다. 이는 군사를 동원할 때 관할구역을 벗어날 수 있는 허락을 받은 셈이었다. 그리하여 그 해 12월 범을 잡는다고 군사를 풀어 흥의동興義洞에 모아 장단방어사 이서李曙와 함께 정변을 일으키고 도성의 창의문까지 아무런 제지를 받지 않고 들어올 수 있었다. 이처럼 사냥은 국가 변란을 꾀하거나 반란의 혐의가 드러나 죄인을 처벌할 때 등장하는 사건의 배경이 되기도 하였다.

사냥의 본래 목적이 생산 활동이나 경제 행위라는 것은 주지의 사실이었다. 바로 이러한 사냥의 일반적인 인식을 역이용하여 정적을 공격하거나 또는 반란을 도모할 때 주로 사용되던 전략이 바로 호환이었던 것이다. 또한 북방의 국경선 근처에서 이루어진 사냥은 피아를 막론하고 상대를 살피거나 기습 공격을 할 때 자주 사용되었다. 이러한 방법은 간혹 적을 속여 목적을 달성하는 명분없는 행위라고 비판을 받았음에도 불구하고 현실적으로 사냥을 속임수로 사용하는 일은 비일비재하였다.

사냥으로 본 삶과 문화

.06
조선 사냥정책의 특징

강무는 조선왕조에 들어와 체계화된 사냥제도이자 군사 훈련체제였다. '나라의 큰 일은 제사와 군사에 있다'[164]라는 표현처럼 유교사회였던 조선왕조가 국가를 운영하는데 중요하게 여긴 사안은 '제사祭祀'와 '병융兵戎'이다. 제사는 근본에 보답하고 신명神明을 섬기는 것이고, 병융은 곧 군사로서 외적의 침입 격퇴와 국가의 평안 때문이다. 이러한 제사와 군사라는 국가 중대사와 밀접하게 관련되어 발전해 온 영역이 바로 사냥이다.

조선왕조는 사냥을 통해 종묘와 사직 그리고 산천에 제사를 지내며 편안할 때는 무사武事를 닦음으로써 국가를 이끌어가는 수단으로 활용하였다. 조선왕조가 '사냥의 법은 제왕이 소중히 여기는 바'[165]라 한 까닭도 그 때문이었다. 심지어 '무사無事할 때 사냥하지 않음은 불경不敬한 일이다'[166]라는 인식 아래, 사냥은 문치주의 사회였던 조선왕조가 평상시 무비武備를 갖추기 위한 매우 긴요한 방법이었다.

조선왕조는 유교이념에 입각한 사냥정책을 추진하였다. 그 내용은 고례에 입각하여 사냥을 하되, 사냥 의례에 따라 한다는 원칙을

준수하는 것이었다.

천자天子와 제후諸侯는 일이 없으면 한 해에 세 번씩 사냥한다. 일이 없어도 사냥하지 아니함은 '불경不敬'이라 하고, 사냥을 예로써 하지 않는 것을 '포진천물暴殄天物'이라 한다고 하였고, 또 말하기를, '이미 세 가지 희생[三牲]이 있는데도 반드시 사냥하는 것은 효자의 마음에 천지자연에 있는 짐승의 고기가 자기가 기른 것보다 좋다고 여기기 때문이다. 짐승이 많으면 오곡五穀을 해치기 때문에 병사兵事를 익힌다. 설자說者가 '불경'이라 하는 것은 제사를 간소하게 지내고 손님을 소홀하게 대접함을 말함이며, '포진천물'이라 하는 것은 못[澤]을 포위하여 때로 짐승을 잡아 새끼와 알을 취하며, 뱃속의 태를 죽이며, 단명短命하게 하며, 둥우리를 뒤엎어 버리는 것이라.'고 하였습니다. 그렇다면 일이 없을 때에 사냥하지 아니함도 불가하고, 사냥하여도 물건을 아끼지 않는 것도 또한 불가합니다. 신 등은 역대로 사냥하던 법[蒐狩之儀]을 참고하여 아래에 갖추 아뢰오니, 전하께서 해마다 세 번씩 친히 근교에서 사냥하시어 종묘를 받드시고, 무사武事를 강구하소서.

고례에 따르면, 첫째 천자나 제후가 1년에 3번(춘, 추, 동)씩 사냥하는 것이 원칙이었다. 만일 특별한 일이 없이 사냥하지 않는 것을 '불경'한 것으로 여겼다. 이때 불경은 제사를 간소하게 지내는 것과 빈객을 소홀히 대접함을 뜻한다. 둘째, 사냥할 때는 반드시 예로써 하되, 만일 예로써 하지 않는 것을 '포진천물暴殄天物'이라고 하였다. '포진천물'이란 하늘이 내린 물건(짐승)을 함부로 쓰고도 아까운 줄 모르는 것을 말한다. 함부로 사냥하는 일은 연못을 포위하여 때로 짐승을 잡아 새끼와 알을 취하며, 뱃속의 새끼를 죽이고 단명하게 하며 둥지를 뒤엎어 버리는 일이다. 더욱이 '이미 세 가지 희생이 있는 데도 반드시 사냥하는 것은 효자의 마음에 천지 자연의 짐

사냥으로 본 삶과 문화

승 고기가 자기가 기른 것보다 좋다고 여기기 때문이다.

이와 같이 조선왕조는 고례에 의거하여 짐승이 많으면 오곡을 해치기 때문에 정기적으로 사냥을 통해 군사 훈련을 익힌다는 원칙을 준수하였다. 그리하여 사냥을 하되 백성과 곡식을 해치는 짐승만을 잡게 하고, 잡은 짐승을 받쳐서 제사를 받들게 한다는 원칙 아래 사냥 의식을 마련하였다. 따라서 나라에 일이 없을 때 사냥하지 않은 것도 불가하고, 사냥할 때 사냥감을 아끼지 않는 것도 불가하다고 인식하여 국초부터 매년 3회 근교에 사냥하여 종묘를 받들고 무사를 강구하고자 하였다.

그러다가 세종대에 들어와 강무제는 춘추 2회로 최종 정착되었으나 실제로는 가을 한차례 행하는 것이 관행이었다. 봄 강무는 아무래도 농사에 방해가 된다고 판단했기 때문이었다. 이처럼 조선왕조는 사냥을 통해 무비武備와 천신薦新을 뒷받침함으로써 국가 운영에서 군사와 제사를 합리적으로 이끌어 나가고자 하였다. 이는 곧 유교사회였던 조선왕조가 추진한 사냥 정책의 골간이었다. 특히 문치주의를 추구한 조선왕조는 정기적인 대규모 군사 훈련인 강무제를 통하여 평상시 무사를 갖추고자 하였고, 이를 위해서는 사냥을 통한 군사 훈련이 가장 이상적인 형태라고 인식하였다.[167]

강무법은 백성들에게 군사 훈련을 시켜서 이로써 뜻밖의 사변을 경계하려는 의도에서 만든 제도였다. 또한 당시 사신이 논평하기를, "강무라는 것은 금수를 얻기 위한 것만이 아니다. 사냥으로 인하여 군정軍政을 검열하기 위한 것이다."라고 지적한 것은 강무가 군정권을 검열하는 의미도 포함되어 있었다.

조선왕조의 강무제는 고려와 달리 병법에 기초한 진법과 격자지법擊刺之法의 무예 교습 위주의 순수 군사 훈련이 아니라 사냥을 통한 군사 훈련이다.[168] 원래 고려의 경우에는 강무를 하되,[169] 사냥을 제외한 군사 훈련이 위주였다. 불교사회였던 고려시대에는 군사 훈

련을 하기 위해 살생을 전제로 하는 사냥이 크게 억제되었다. 이러한 사실은 주나라 이래 당·송대까지 지속적으로 의례화된 '강무' 또는 '전수田狩'가 고려의 국가의례인 오례 가운데 하나인 군례에서 제외된 것에서 미루어 짐작된다. 고려가 사냥 위주의 군사 훈련을 중시하지 않은 까닭은 불교의 '불살생不殺生' 원리가 작용한 것으로 보인다.[170] 이는 고려시대의 강무가 대열이나 습진의 형태 위주였기 때문이다. 실제로 그런 사실은 고려시대에는 별도의 강무장이 없었던 데에서도 뒷받침된다.[171]

사냥은 평상시 국가의 무비武備 또는 무사武事를 닦는 좋은 방법의 하나였다. 사냥은 전국의 병력 동원으로부터 강무장까지의 행군, 금고기치金鼓旗幟에 의한 군령의 습득, 짐승 몰이를 위한 다양한 진법의 활용, 목표물을 잡기 위한 활쏘기의 연마 등 군령과 군정을 한번에 훈련해 볼 수 있는 기회이기 때문이었다. 실제로 강무에는 기본적으로 적게는 수 천명에서 많게는 수 만명에 이르는 군사들을 동원하여 종합적인 군사 훈련의 성격을 띠고 있었다. 다만 강무활동에서의 사냥은 짐승몰이를 바탕으로 한 사렵射獵과 매와 사냥개를 활용한 응렵鷹獵. 그리고 견렵犬獵 등의 형식이 있었다.

그리하여 조선왕조는 사냥법을 국가 주도의 사냥 제도로서 정비하였다. 특히 국왕이 주도하는 사냥 행차를 군사 의식과 결합하여 강무로 확립하였다. 강무의는 조선왕조의 대군大軍을 통수하는 국왕의 고유한 통치 행위이자 유교 이념에 입각한 국가 전례였다. 국가의례인 『국조오례의』 가운데 군례의 하나로 정비된 강무의는 존비尊卑와 장유長幼를 밝히며 수례와 병사를 열병하고 앉거나 서는 법을 익히게 하는 데까지 온갖 직책과 예절이 갖추어진 군사 훈련이자 거국적인 사냥 의식이었다.[172]

조선왕조가 이처럼 사냥을 유교적 예법에 의거하여 의례화한 까닭은 사냥이 이미 임금의 놀이로 전락하는 것을 방지하고 군주의

독단적인 통치 행위를 견제함으로써 국가를 합리적으로 운영한다는 원리에 입각한 것이다. 또한 강무의를 행할 때 '포진천물暴珍天物' 즉 새끼나 알까지 잡는 포악한 일을 억제시킴으로써 국왕의 호생지덕好生之德을 드러내고자 하였다. 고려시대의 국가 의례에 존재하지 않았던 사냥 의식을 강무의로 정비하여 『국조오례의』의 군례로 확립한 사실은 조선시대 사냥 제도 내지 국왕 중심의 국가 사냥 제도의 특성을 잘 보여주는 대표적인 사례라고 하겠다.

강무제는 사냥을 통한 군사 훈련이었다. 하지만 공식적인 사냥 제도로는 국왕의 여가 활동으로서의 사냥 욕구를 해소하기 어려웠다. 더구나 무인 가문에서 성장한 태조·정종·태종 등의 제왕들은 정규적인 강무제가 아니면 구중궁궐을 벗어나기 어렵게 되자 다양한 명분을 내세워 은밀하게 사적인 사냥을 즐겼다. 하지만 국왕의 사적인 사냥은 신하들의 경계 대상이었다. 따라서 국왕이 직접 사냥에 나서는 방식 대신 신하들의 사냥을 관람하는 형태를 취하기도 하였다. 이른바 '관렵觀獵'으로서, 곧 국왕이 신하들의 사냥을 관람하는 형태이다.[173] 그러나 이러한 관렵도 사림파가 정치적으로 성장하는 16세기를 기점으로 점차 사라지는 모습을 보인다.

결국 조선왕조에 들어와 국가 의례로 정비된 강무의講武儀는 사냥을 통한 군사 훈련의 성격과 함께 국왕의 권위를 상징하는 국가 의식으로 확립되었으며, 철저히 유교적 예법에 의한 격식에 의거한 사냥법으로 체계화되었다. 강무는 경기·강원·황해·충청·전라·평안도 등을 순행하면서 군사를 훈련하는 형태로서 지역을 위무하고 전국의 감사들에게 문안을 하게 함으로써, 국왕 중심의 집권 체제를 안정화하는 효과를 거둘 수 있었다.

〈심승구〉

4

포수와 설매꾼

01.

사냥꾼의 명칭과 추이

흔히 오늘날 '사냥꾼'하면 '포수'를 떠올린다. 하지만, 포수는 임진왜란 중 조총이 등장하면서 생겨난 군인의 칭호다. 원래 포수가 등장하기 전에 사냥꾼은 엽인獵人, 엽자獵者, 엽군獵軍, 엽도獵徒, 전렵인田獵人, 전렵자畋獵者, 수인獸人, 망패網牌, 치토자雉兔者, 응패鷹牌, 응사鷹師, 응인鷹人, 행렵군인行獵軍人, 엽치지군獵雉之軍, 엽치군獵雉軍, 해척海尺, 격수擊獸, 산척山尺, 우인虞人 썰매꾼[雪馬軍] 등 다양하게 불렀다. 여기에 구렵군驅獵軍, 엽저구군獵猪驅軍 등의 몰이꾼도 넓은 의미에서 사냥꾼에 포함된다.

조선시대에는 국가의 물품을 충당하기 위해 관청에 소속되거나 공물을 담당하는 사냥꾼과 함께 다양한 민간 사냥꾼들이 존재하였다. 그 가운데 가장 일반적으로 사냥꾼을 부르던 칭호가 엽인·엽자·엽군 등이었다. 이들 사냥꾼은 민간에서 사사로이 동물을 잡을 때에는 '사렵인私獵人', '사렵자私獵者' 등으로 불렸지만 국가의 관청에 소속되거나 군역을 담당할 경우에는 보통 '엽군'이라고 하였다. 여기에 사냥꾼은 사냥하는 도구나 수단, 그리고 방법에 따라 달리 불렸다. 예를 들면 매나 개로 사냥할 경우는 응인鷹人 그물로 사냥

사냥으로 본 삶과 문화

할 경우에는 망패網牌, 썰매를 타고 사냥할 경우에는 썰매
꾼 등이 그것이다. 이처럼 임진왜란 이전에는 포수를 제외
하고 다양한 사냥꾼의 명칭이 존재하였다.

　그러다가 16세기말 임진왜란으로 일본군을 무찌르기 위
해 시급히 조총을 도입하면서, 이를 다루는 포수砲手가 등
장하였다. 흔히 '총병銃兵'이라고 불린 포수는 활을 다루
는 사수射手, 창검을 다루는 살수殺手와 함께 삼수병三手兵
의 하나였다. 총포에 따른 포수의 등장은 종래의 창이나 활
보다 위험성을 최소화한 상태에서 적중률을 높이는 계기가
되었다. 그 결과 이제 사냥 기술은 창이나 활에서 점차 총

제주도 유목민과 사냥
제주도 유목민은 사냥을 갈 때 털옷과
털벙거지를 쓰고 다녔다.

포 위주로 변화되어 나갔다. 이처럼 임진왜란은 총포의 출현과 함께
포수가 등장했다는 점에서 한국 사냥사의 큰 분수령이라고 할 수
있다. 물론 조총이 등장했다고 해서 곧바로 창이나 활에 의한 사냥
술이 폐지된 것은 아니었다. 갈수록 총포에 의한 사냥방식이 비중이
커졌지만, 그 나머지 사냥술이나 방법도 여전히 지속되었다.

　한편 총포가 확산되고 포수가 늘어나면서 포수 가운데는 군인으
로서의 포수 이외에 민간 포수인 사냥꾼이 나타나기 시작하였다.
전자를 관포수官砲手라고 하고 후자를 사포수私砲手라고 불렀다. 그
리하여 점차 포수는 군사로서의 포수와 사냥꾼으로서의 사포수로
구분되기 시작하였다. 그러나 엄밀히 말하면 관포수와 사포수가 뚜
렷이 구분되는 것은 아니었다. 군인으로 복무할 때는 관포수이지만
개별적으로 사냥할 때는 사포수였기 때문이다. 총포를 위주로 한
사냥꾼이 갈수록 비중이 커져갔지만, 그 밖에 다양한 사냥술에 의
한 사냥도 여전히 계속되었다. 이에 따라 포수가 출현한 이후에도
종래 사냥꾼의 여러 칭호도 그대로 사용되었다.

　그러다가 1907년 군대 해산 이후 군인으로서는 사라지고 사냥꾼
으로서의 직업 포수만 남게 되었다. 그 결과 사냥꾼하면 직업 포수

를 뜻하는 말로 굳어져 오늘날까지 사용되고 있다. 결국 사냥獵하는 군인軍을 뜻하는 '사냥군'이 '사냥꾼'으로 변화된 것이다. 다만 근대 이전의 사냥꾼은 국가나 관청에 소속된 사냥꾼과 민간 사냥꾼으로 구분된다. 여기서는 근대 이전의 사냥꾼에 한정하여 언급하기로 한다.

사냥으로 본 삶과 문화

사냥꾼의 유형과 실제

국가 소속 사냥꾼

전근대 사회의 사냥꾼은 크게 두 가지 유형으로 구분된다. 국가 지정 내지 관청에 소속된 사냥꾼과 민간에서 활동한 사냥꾼이다. 우선, 국가에서 정한 사냥꾼을 소개하면 응사, 엽치군, 산행포수, 사복렵자司僕獵者, 망패, 착호갑사와 착호군 등이 그들이다.

1. 매사냥꾼

조선시대의 사냥 가운데 가장 큰 비중을 차지하는 것 가운데 하나가 매사냥이다. 매사냥은 곧 매를 이용한 사냥 방법으로 꿩을 사냥감으로 삼는다. 꿩은 종묘 제사를 위한 천신薦新과 왕실에 진상進上을 위해 날마다 바치는 공물이었다. 이외에도 살아있는 꿩을 생치生稚라 하여 국왕의 탄생일·정조·단오·추석·진하 등의 탄일과 절일 때 대전과 각전에 각 30마리씩 바치게 되어 있었다.

따라서 조선시대의 국가 운영에서 꿩은 가장 비중이 큰 사냥감이라고 해도 과언이 아니다. 원래 꿩을 잡는 방법은 그물·활·총포

가응도架鷹圖[16세기].
송골매

등도 있지만 무엇보다 매를 이용한 사냥이 가장 성행하였다. 물론 생치를 잡기위해서는 그물사냥을 하였다. 그런데 곰·호랑이·노루·사슴 사냥의 경우에는 대상물 뒤에 사냥이라는 말을 붙여 쓴 데에 비해 꿩의 경우는 꿩사냥보다 매사냥으로 더 잘 알려졌다.

매사냥은 크게 매를 사로잡는 사냥과 길들인 매로 꿩을 잡는 사냥 두 가지로 구분된다. 전자를 포응捕鷹이라고 한다면, 후자는 방응放鷹 또는 엽치獵稚라고 부른다. 매 사냥을 위해서는 우선 매를 잡아 길들이는 과정이 필요하였다. 이를 양응養鷹이라고 한다. 이 과정을 거쳐야 매로 꿩을 사냥할 수 있었다. 따라서 매 사냥에 앞서 무엇보다도 좋은 매를 잡아 길들이는 일이 중요하였다. 우리나라는 일찍이 송골매라는 우수한 매가 있었다. 송골매는 중국에 진헌하는 방물 가운데 최고로 평가될 만큼 유명하였다. 고려말에서 조선전기에 중국으로 진헌할 매 사냥과 사육은 매우 중요한 국가적 과제일 수밖에 없었다. 조선시대에 매 사냥꾼은 크게 응사·응사계·엽치군으로 구분된다.

응사鷹師

응사는 매사냥꾼을 일컫는 말이다. 매 사냥을 위해서는 먼저 매를 잡아 길러야 했다. 매를 잡는 사냥꾼을 포응인捕鷹人이라고 하였는데, 일명 '응사' 또는 '응인'이라고 불렀다. 응사는 매를 잡는 기술뿐 아니라 매로 꿩을 사냥하는 데도 전문가였다. 응사는 단순히 매를 잡는 데에만 그치지 않고 매를 길들이거나 부리는 역할도 담당하였다. 만일 길들인 매가 도망할 경우에 응사에게 그 책임을 묻기도 하였다. 또한 응사 가운데는 매의 종류를 감별하는 감정사鑑定師가 있었다.[1]

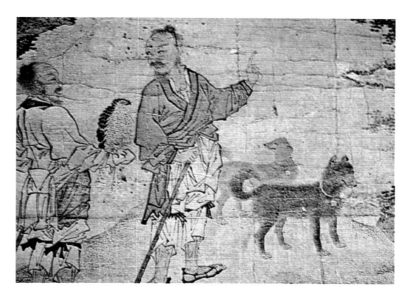

매사냥꾼에는 매를 조정하는 수할치, 꿩이 숨어 있는 잔솔 밭을 터는 털이꾼, 매나 꿩이 날아가는 방향을 알리는 배꾼 등 최소한 4~5명 인원이 한 팀을 이루는데, 많으면 10명이 한 조를 이루기도 한다. 이들은 대개 늦여름부터 시작하고 눈이 많이 내리지 않으면 겨울에도 꿩을 사냥한다. 사냥 기간은 일정하지 않으나 일주일에서 열흘 정도 걸렸으며 하루 사냥에서 한 매가 보통 꿩 15마리 정도를 잡는다.

삼국 이래로 이어진 매사냥은 고려의 원 간섭기를 거치면서 더욱 성행하였다. 그 분위기는 조선왕조 개창 이후에도 그대로 이어졌다. 건국 직후인 태조 4년(1495) 4월에 응방鷹坊을 한강가(오늘날 성동구 응봉동)에 만들었다.[2] 태종대 응방에는 응방인鷹坊人 16인이 소속되어 있었다.[3] 이들은 팔뚝에 매를 받아 말을 타고 다니면서 꿩 사냥을 하였다. 한편 응방에서 사용하는 매는 평안도와 함경도에서 진상하도록 하였다.[4]

당시 매사냥은 국가에서 허락해 준 응패를 소지한 자에 한해서 허락하였다. 그만큼 매사냥은 귀족적인 사냥이자 놀이였다. 응방인

이외에 종친, 부마, 공신, 무관 대신들이 여기에 해당하였다. 응방인 이외에 응패를 소지할 경우에는 반드시 겉에 드러나 보이도록 차게 하였다. 만일 숨겨 차는 자는 응패를 회수하고 처벌하였다.[5] 이러한 조치는 아무나 매사냥을 하지 못하게 하기 위해서였다.

국초부터 매사냥이 중시되자, 유은지柳殷之나 문효종文孝宗 같이 매를 잘 기르기로 유명한 인물도 등장하였다. 또한 각지의 포응인이 내응방에 소속되고자 하였다. 응방에 들어온 자들을 '시파치時波赤'라고 불렀다. 이러한 용어의 등장은 고려후기 몽골말에서 비롯한 용어였다. 시파치는 몽골어 시바우치(sibauchi)의 음역어로서 매를 기르는 사람을 뜻하는 용어였다. 이들은 국왕이 매 사냥에 거둥할 때 수레를 따르므로 부역이 면제되었다. 시파치에 정해진 숫자가 없고 각종 특혜가 뒤따르자, 군역을 피하려는 자들이 다투어 입속하였다. 그러자 태종 15년(1415)에는 풍해도(황해도) 각 고을의 응사를 모두 군역에 종사하게 하여 규제하고자 하였다.[6] 또한 세종 2년(1420)에는 각 도에서 올려 보내는 인원과 호수를 200명으로 정하고 해마다 번갈아서 쉬게 하며 자리가 빌 때는 보충하였다. 다만 평안도의 양덕, 성천 포응인은 40호만 두고 함길도 본궁에 소속된 216호는 그대로 두었다.

한편 세종 2년(1420)에는 중국에 금·은 진상의 면제를 청하는 방안으로 송골매를 진상하게 하였다.[7] 그 결과 평안도와 함길도에 채방採訪별감을 파견하여 송골매를 잡는가 하면, 아예 해동청 잡는 방법을 가르치고 잡은 자들에게 포상하였다. 원래 해동청 잡는 방법은 매가 왕래하는 요지에 그물을 쳐서 잡는 방식이었다. 그런데 평안도와 함길도 감사에게 송골매 잡는 기계를 마련하도록 한 것으로 보아 기계를 이용해 잡는 방법도 있었던 것 같다. 이러한 조치가 효과를 보인 탓인지, 세종 9년(1427) 이후에는 진응사進鷹使가 응사鷹師와 함께 해청海靑·아골鴉鶻·조응皀鷹·진응陳鷹·농황응籠黃鷹 등

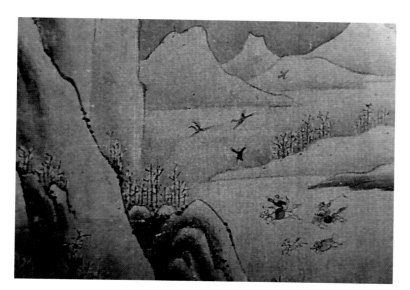

을 꾸준히 진헌하였다. 세종 13년(1431)부터는 조선 정부가 명나라에 해동청을 진헌한 대가로 금·은의 세공을 아예 면제받았다.

그 대신 이후 매년 송골매를 명나라에 진헌해야 했다. 당시 매[鶻]의 종류로 이름이 드러난 것이 세 가지로 첫째는 송골松鶻, 둘째는 토골兎鶻, 셋째는 아골鴉鶻이었다. 세 가지 매 속에서 잡교雜交해 낳은 것을 서골庶鶻이라 하였다. 매 이름은 비록 각각 다르지만 실은 한 종류였다. 진헌을 위해서 세종 19년(1437)에는 송골매를 기르기 위해 창덕궁 내에 별도로 응방을 마련하였다.[8] 이어 인원을 확대하는 등 응방의 조직을 확대하였다.[9] 문종 또한 중국의 요구에 대비하기 위해 채방별감을 보내 송골매를 잡게 하였다. 또한 문종 1년(1451)에는 내응방 외에 별도로 좌응방과 우응방을 나누어 설치하였다.[10]

당시 응사는 내응사와 외응사로 구분된다. 대궐 안에서 매를 기르고 부리는 일을 맡은 내응사는 장번 근무를 맡았다. 대궐 밖에 매를 잡아 기르는 외응사는 3패로 나누어 패마다 정원 내 30인과 정원 외 50~60인이 번갈아 번상하였다. 그러다가 문종 2년(1452)에

는 정원 외의 인원을 모두 제거하였다. 그러나 갈수록 응사의 중요성이 커지자 세조 때부터는 아예 시취를 보아 응사를 뽑았다. 즉 세조 6년(1460)에 응사는 보사, 기사, 기창 중 한 가지 취재에 합격하면 선발하였다.[11] 응사는 모두 90인으로 모두 3패로 나뉘어, '삼패응사三牌鷹師'라고도 불렀다. 1패는 30명으로서 별시위의 체아직을 주어 녹봉을 삼게 하였다. 하지만 곧바로 내응방을 혁파한 데에 이어[12] 세조 13년(1467)에는 좌우응방을 혁파하였다.[13] 그 이유는 명나라에 보내는 해동청의 진헌이 면제되었기 때문이다.

세조대 해동청의 진헌이 폐지된 후 응사의 역할은 매를 이용하여 꿩을 잡아 바치는 천신이나 진상에 초점이 맞춰졌다. 물론 응사가 강무에 함께 참가하여 수행하는 매사냥은 지속되었다. 하지만 명나라에 대한 매 진헌이 폐지됨에 따라 매 진헌을 위한 종래의 응방 정책을 그대로 유지할 필요가 없었다. 그리하여 우선 전국에 진상하는 매의 숫자를 감하였다.[14] 또한 매 사육의 비용을 위해 마련된 율도栗島의 응방 위전位田을 공전公田으로 환속하고, 호조가 대신 지급토록 하였다.[15]

그럼에도 불구하고 『경국대전』에는 응방을 그대로 유지하였다. 이에 따르면 내시부 소속의 종4품 상책尙冊 3명 가운데 1명이 응방을 맡아 관리하고, 정5품 상호尙弧 4명이 대전의 응방, 궁방 등을 담당하였다.[16] 내응방은 천신 및 대전과 각전의 일용을 위한다는 명분 아래 환관이 맡도록 한 것이다.

그러다가 연산군 3년(1497)에는 대비전에 생치生雉를 드리기 위해 다시 응방을 확대 설치하고 응방제조를 두었다.[17] 이러한 관행은 연산군대 내내 지속되었다. 그러나 중종반정으로 내응방은 혁파되었고 그 결과 외방에서 바치는 매는 외응방에 속하였다. 응방에 속한 매의 수가 적어 꿩을 많이 잡지 못함에 따라 진상을 빠뜨리는 경우가 발생하자 함경도와 강원도에서 매를 잡는 대로 올려보내되,

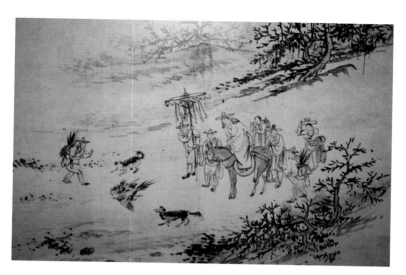

다만 매를 잡는 사람의 수는 20인에서 6인으로 줄였다.[18] 당시 매가 산출되는 곳이 양계와 강원도뿐이었는데 매가 부족하자 하삼도까지 매를 잡아 바치도록 하였다. 그러다가 중종대에는 하삼도에서 잡아 올리는 것을 중지하도록 했으나 실행되지는 않았다.

매사냥에는 무엇보다도 사냥개가 필수적이었다. 꿩을 쫓기도 하지만 매가 잡은 꿩을 물어다 주인에게 갖다 주는 역할을 했기 때문이다. 따라서 조선왕조는 매의 진상뿐 아니라 사냥개를 진상하도록 하였다. 그리하여 8도에서 진상하는 사냥개가 많아지자 응방과 종실에 나누어 주었다. 그러나 중종 7년(1512)에는 개의 진상을 모두 폐지하였다.[19] 또한 중종 36년(1541)에는 응방을 폐지하되 하패下牌만 두었다. 이때 하패는 곧 외응방을 의미하는 것으로 짐작된다. 당시 중종은 각도에서 바치는 매의 수량을 줄이는 한편, 매가 생산되지 않는 곳은 진상하는 숫자를 줄였다.[20] 그러다가 명종 1년(1546)에는 하삼도가 매의 산지가 아닌 데도 공납하는 폐단이 크자 민폐를 덜기 위해 공납을 아예 폐지하였다.[21]

응사는 체아직을 받음에도 『경국대전』은 물론 『대전속록』에 기록되지 않았다. 성종은 다시 수교를 내려 응사를 임명하였다. 신하

들은 내응사는 그대로 둔다 해도 외응사는 체아를 폐지할 것을 주장하였다. 응사를 두는 것은 유희를 위한 것이 아니고 천신과 두 대비전의 진상을 위해 짐승을 잡기 때문이라는 이유로 받아들이지 않았다.[22]

성종 20년(1489)에는 부마들이 응사를 데리고 경기도에서 꿩을 잡아 두 대비전에 올리도록 하였다.[23] 매사냥은 연산군대에 들어와 더욱 성행하였다. 대전과 대비전은 물론 각종 연회와 잔치가 많아졌기 때문이었다. 이를 위해 연산군 3년(497)에는 내응방내의 좌우 응방에서 정원 외 응사를 매번 8명씩 증원시켰지만 곧 신하들의 반대로 철회하였다.[24] 그러나 연산군 6년(1500)에는 내응방의 응사가 다시 부족하자, 삼패의 응사 12인을 좌우응방에 나누어 속하게 하였다. 또한 응방제조가 요구한 응사를 병조에서 보내지 않자 제조가 정하는 대로 보내도록 명하였다.[25] 이는 응방을 관장하는 병조보다도 응방제조에게 권한을 부여함으로써 매 사냥을 확대하려는 조치였다.

연산군 때는 각도에서 진상하는 매가 재주와 품질이 떨어지고 병이 나서 모두 죽는 일이 발생하였다. 그러자 연산군 8년(1502)에는 응사를 함경도와 평안도에 파견하여 좋은 매를 구하도록 하였다.[26] 연산군 9년(1503)에는 함경도와 평안도 감사에게 매년 바치는 매와 타위할 때 별도로 바치는 매를 좋은 매로 바치게 하였다.[27] 그러나 상정청에서는 오히려 응사의 폐지를 요구하고 나섰다. 응사가 늘어나자 점차 군역이 줄어드는 폐단이 뒤따랐기 때문이었다. 이에 내응방은 그대로 두고, 외응방에서 60명을 줄여 군액을 채우도록 하였다.[28] 그러다가 곧이어 좌우응방에 대졸 3명씩을 추가로 뽑았다.[29] 결국 내응방의 응사는 종전대로 변동시키지 말도록 하였다.[30]

내응방의 응사는 국왕의 비호 아래 사냥의 여러 가지 특권을 누릴 수 있었기 때문에 내응방을 사칭하는 자들이 발생하였다. 그러

자 연산군 10년(1504)에는 둥근 응패를 만들어 내응방의 응사를 구별하였다.[31] 즉 내응사의 응패 1천 개와 몰이꾼인 구군패·대졸패를 표신으로 만들어 음식으로 병을 치료하기 위한 사냥, 즉 '식치산행食治山行'을 할 때마다 사용하였다. 당시 내응방의 응사들은 파루에 나가 인정에 돌아왔는데, 응패를 증거로 야간통행을 할 수 있었다.[32]

연산군대에 매사냥의 성행으로 병조에 소속된 전국의 응사가 크게 늘어났다. 그 가운데 강원도와 황해도가 특히 많자 중종 10년(1515)에는 내응사를 폐지하고 3패응사 외에 그 나머지는 군액에 충당하도록 하였다.[33] 조선정부는 매사냥을 위한 전문군사들로서 삼패응사를 취급하였다. 그리하여 삼패응사는 타위할 때도 상군廂軍에 속하게 하지 말고 자유롭게 사냥하도록 하였다.[34]

응방은 천신 및 대비전과 수라간의 일용, 즉 어공御供을 진상하는 역할을 담당하였다. 원래 응사는 사복시 소속이지만 사옹원에 진상물을 바치는 일을 담당하였으므로 응사가 오히려 사옹원에 소속되어 있는 셈이었다. 그리하여 농사철로 인해 응사의 공물이 제대로 진상되지 않자, 사옹원이 처벌을 요구하였다. 어공을 위한 응사의 활동은 임진왜란 중에도 계속되었다.

이처럼 임진왜란 이전까지 응사는 사복시의 취재를 통해 뽑혀 매를 잡거나 길들이는 역할을 맡았다. 이들은 체아직이지만 군직을 제수받고 매를 사육하여 명나라에 진헌하는 역할을 도맡았다. 또한 강무나 타위에 참여하여 꿩사냥을 하였다. 그러다가 세조 13년 이후 명나라의 진헌이 폐지되고, 명종대 이후 강무나 타위가 사라지면서 응사는 천신이나 어공, 그리고 각궁의 공상, 제향에 이바지하는 역할을 담당하였다. 그 결과 응사는 사옹원에 소속되어 어공을 바치는 일에 치중하게 되었다. 응사는 서울을 비롯해 전국적으로 분포되어 있었으나 16세기 이후 지위는 갈수록 낮아졌다.

응사계

응사鷹師는 매를 부려 살아있는 꿩生雉을 잡아 나라에 바치는 것을 업으로 삼는 매사냥꾼이다.[35] 임진왜란은 종래 꿩의 진상체제를 크게 흔들어 놓았다. 사옹원에 응사의 공물이 올라오지 않거나, 패를 달고 있는 매를 잃어버리거나 어공을 빙자하여 촌민의 매를 탈취하는 등 폐단이 발생하였다.[36] 그러자 광해군은 즉위하자마자 임진년 이후 팔도와 개성부의 3명일名日과 단오에 응사가 바친 전례를 조사하는 조치를 취하였다.[37] 하지만 재정의 부족과 사치풍조의 억제를 이유로 들어 응사직을 줄여 나갔다. 그리하여 인조 때에는 응사의 체아직 15자리 가운데 일부를 무관직으로 이관하였다.[38] 반면에 응사의 역 부담은 갈수록 늘어만 갔다. 그러자 효종 때부터는 응사의 꿩을 바치는 법을 새로이 정비하였다.[39] 이때 응사의 공물에 꿩을 바치는 법이 세워지면서 응사계鷹師契가 만들어진 것이다.[40] 응사계란 각 궁방에서 왕실의 생신이나 제사 등에 쓸 꿩을 사옹원에 공물로 바치던 조직으로 꿩을 바치는 공인貢人들로 구성되어 있었다.

원래 응사계는 대동법의 공물 외에 산행포수山行砲手의 역을 대신 담당한 것에서 출발한 것이다. 당시 응사의 역은 가장 힘든 역이라 할 정도로 고역이었다.[41] 그 까닭은 날마다 어공을 진상하기 위해 봄철 3개월과 겨울철 3개월 동안 꿩을 잡아야 했기 때문이었다. 더구나 현종대 이후 시집간 여러 공주나 옹주까지 매일 꿩을 공급하는 등 부담은 늘어만 갔다.[42]

이처럼 조선후기에는 대동법 실시 이후 각 궁방의 탄생일, 기일에 사용할 생치生雉를 날마다 사옹원에 진공하기 위한 계인 응사계가 만들어졌다. 원래 대동법 이전에는 모든 토산물의 공납을 각 읍에서 곧바로 상납하여 여유있는 물종이 있으면 호조에서 쌀과 무명을 바꾸어 수요에 썼다. 그러나 응사에 의한 방납의 폐단을 줄이기

위해 공물 청부를 목적으로 응사계를 결성하게 된 것이다. 그러다가 응사계는 정조대에 들어와 엽치군으로 대체되었다. 하지만 엽치군의 폐단이 뒤따르자 다시 응사계로 되돌아갔다.

『육전조례』에 따르면 응사계는 각전 궁방의 일용 및 각궁 묘방의 중삭, 명일, 기신에 생치를 바쳤다. 산 꿩은 한 마리당 쌀 7두 5승 5합 8작으로 선혜청에서 지급하도록 하였다. 대전과 각전에는 매일 3마리, 왕비전·세자궁·세자빈궁·세손궁에는 매일 각 2마리, 대군·왕자군·공주·옹주·빈방嬪坊에는 매일 각 1마리씩 바친다. 물론 공주와 옹주는 출가하면 제외되었다. 또한 덕흥대원군방과 전계대원군방에는 사중삭(2, 5, 8, 11월 초하루), 4명일(설날, 단오, 추석, 동지), 기신에는 매위 당 꿩 2마리씩 바친다. 대빈궁, 육상궁, 의소묘, 문희묘, 경우궁에는 사중삭에 꿩 2마리씩 바친다. 식염용食鹽用으로는 꿩 100마리와 부패분 보충용으로 꿩 700마리를 바친다. 혼전에는 매일 3마리(혼궁에는 2마리), 천신용으로는 6월령에 아치 30마리(마리 당 쌀 5두), 12월령에는 순아鶉兒 30마리(마리당 쌀 3두)를 바쳤다.[43]

엽치군

엽치군은 응사계를 뒤이어 조선후기 정조 때 매사냥을 위해 조직된 군사였다. 엽치군은 꿩을 사냥하는 군인에서 비롯된 말이다. 이들을 '엽치원군獵雉元軍' 또는 '엽군獵軍'이라고 하였다. 오늘날 사냥꾼이라고 부르는 말은 본래 엽군에서 비롯된 것으로 추정된다.

매를 이용한 꿩사냥에는 일공日供과 월공月供이 있었다. 일공은 주로 국왕과 왕실의 수라상을 위해 주원과 사옹원에 산 꿩으로 제공되었고, 월공은 각종 국가제사의 제수를 위해서 제공되었다. 하지만 꿩을 항시 조달하는 것은 쉬운 일이 아니었다. 예를들면 여름철 초목이 무성한 5월에는 꿩사냥이 어려웠다. 그러자 정조 때에는

주원廚院, 사옹원에서 일공日供하는 산 꿩을 다른 것으로 대신하여 바치게 하였다.[44] 당시 왕실의 수라상을 위해 제공하는 일공은 주원, 사옹원, 경기 감영에 바치도록 하였다.

경기관찰사 서유방徐有防이 아뢰기를, …… 주원廚院 및 신의 영營에서 바치는 산 꿩은 일공日供과 관계되는데, 공인貢人이 매년 겨울 말 봄 초에 본영으로부터 물침 공문勿侵公文을 받아가지고 사냥을 잘하는 자를 모집해서 여러 도로 두루 보내는데 사냥의 지속遲速이 원래 기한이 없습니다. 그래서 또 부득이 처자妻子를 거느리고서 길을 집으로 삼아 도처에서 밥을 구해 먹는 즈음에 민간에서 소란을 피우게 되는 것은 본디 필연의 형세이지만 근래보다 더 심한 적은 없었습니다.[45]

위 기록에서와 같이, 생치는 사옹원과 경기 감영에 날마다 바치는 것이 원칙이었다. 이를 위해 공인은 매년 겨울 말과 봄 초에 공문을 받아 꿩사냥을 잘 하는 엽치군을 모집해서 여러 도로 보내 파견하였다. 그러나 꿩사냥의 기한이 없자 사냥꾼들은 으레 처자를 거느리고서 돌아다니는 바람에 민간에 소란을 자주 피웠다.

엽치군 일행 가운데는 사냥꾼 이외에 허다한 부량배들과 함께 사냥하는 일이 일어나면서 민가를 소란하게 할 뿐 아니라 살인사건까지 벌어지는 등 여러 가지 사회문제를 일으켰다. 더구나 사냥꾼이 관가의 공문을 가지고 민간을 공갈 협박하는 바람에 백성들이 진영에 호소하여 장교를 보내면 오히려 총칼을 들이대며 관청에 대항하는 등 폐단이 매우 심각하였다. 이에 정조 11년(1787)부터는 사냥첩문은 매년 몇 패, 몇 명인지를 분명히 정하고 군인의 명단을 써 넣어 아무나 포함되지 않게 하며 매년 말 첩문을 거두었다가 초봄에 다시 새 것으로 교체하여 발급하도록 하였다.

이와 함께 정조 12년(1788)부터는 날마다 바치는 생치를 꿩이 떨

어져 없을 때에는 산 닭을 대신 바치는 정식으로 삼았다. 또한 그
해 5월에는 강원도 강릉의 엽치군을 폐지하였다. 원래 강릉에서는
매년 12월 임금의 수라상, 즉 어공御供에 올릴 납치臘雉를 위해 포
군 수 십명을 정하여 궁납宮納 납육臘肉을 담당하였다. 그러다가 산
육山肉을 구하기 어렵게 되자, 포군 1명당 꿩 10마리씩을 대납하게
하였다. 하지만 그 비용이 군포 2필을 바치는 양역보다 심하였다.
그러한 사실은 다음 기록에서 잘 확인된다.

> 강릉江陵에 있는 엽치군을 없앴다. 구례舊例에 해부該府가 포군砲軍 수
> 십명을 정하여, 궁납宮納하는 납육臘肉을 담당하도록 하였는데, 중간에 산
> 육을 구하기 어렵다 하여 포군 1명당 꿩 10마리씩을 대납代納하게 하였
> 다. 근년에 와서 포군에 궐액闕額이 많으므로 호조가 해도에 신칙하기를
> 청하니, 상이 윤허하였다. 상이 이를 듣고 전교하기를, "첨정簽丁은 바로
> 백성들이 고통스럽게 여기는 것이다. 군수軍需에 충당하기 위해 군포軍布
> 를 걷는 것도 오히려 가여운데, 하물며 궁납하는 납치臘雉이겠는가. 또 더
> 구나 포졸 1명이 10마리의 꿩을 바치는 것은 그 비용이 2필을 바치는 양
> 역良役보다 심한 것이겠는가. 조금이라도 백성들에게 도움이 된다면 어공
> 에 구애될 것이 무엇이 있는가. 혁파하도록 하라." 하였다.[46]

이처럼 궁납하는 납치가 양역보다 더 큰 고역이었다. 그러자 포
군이 갈수록 줄어들었고 민폐는 더욱 커져갔다. 이에 정조는 강릉
엽치군을 아예 폐지하였다.
이상에서 살핀 바와 같이 정조는 종래 응사계였던 것을 장용영을
설치하면서 엽치군으로 대체하였다. 하지만 엽치군에 따른 폐단이
커지자 이를 폐지하고 엽치군에 의한 꿩사냥 대신 값으로 바치도록
하였다. 아울러 멧돼지나 노루사냥도 꿩사냥과 다를 바 없다 하여
그것 역시 공물로 환산하였다. 이후에는 각도에 명하여 납육臘肉을

매사냥꾼
총포가 없던 고려시대부터 꿩이나 토끼
의 사냥을 매로 대신하였다. 곧 매를 손
위에 얹혀 들이나 산으로 사냥을 나섰다.

호서湖西의 예대로 경청京廳이 공물로 환산해서 바치도록 하였다.[47]
이는 다시 응사계가 부활하는 것을 의미한다.

2. 망패

망패網牌는 그물, 즉 '망자網子' 또는 '망고網罟'를 이용해 짐승을 잡는 사냥꾼이다. 그물을 써서 짐승을 잡는 것을 '낭고郎罟'라고도 한다. 창이나 활을 사용할 경우 같은 도구를 이용해 짐승을 잡을 때, 손상되는 것을 막기 위해 그물을 사용한 것이다. 망패는 주로 그물 망을 둘러 쳐 꿩, 노루, 사슴 등의 새나 짐승을 잡았다.

조선왕조는 제사에 쓸 제수용품을 마련하기 위해 국가의 역을 담당하는 사냥꾼으로 세종 때부터 망패를 설치하였다.

의정부에서 계하기를, "지금 제사에 쓸 제수祭需는 철원과 평강의 사냥꾼으로 하여금 '망패'라 칭하여 사냥해서 바치게 한다. 오로지 내선內膳만을 일정하게 맡은 사람이 없으므로 혹시 절핍絶乏할 때가 있어 신하가 임금을 받드는 뜻에 어긋납니다. 더군다나 두 지역에서 사냥하는 사람은 많게는 백여 명이나 되면서도 매달 문소·광효 두 전殿의 삭망朔望에 쓸 제수만 공급하고 있으니, 이름만 사냥하는 사람이지 실상은 한역閒役에 불과합니다. 원컨대 주나라 제도의 수인獸人의 직책에 의거하여 내선까지 겸하여 공급하게 하고, 그 사냥하는 사람들을 세 번으로 나누어 관청에서 그물 만드는 비용을 주어 윤번으로 10일 마다 한 번씩 사냥하여 바치게 하소서."하였으나, 윤허하지 아니하였다.[48]

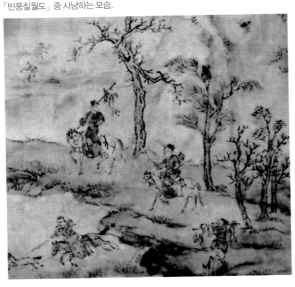

「빈풍칠월도」 중 사냥하는 모습.

사냥으로 본 삶과 문화

위의 기록처럼, 조선왕조에서는 국초부터 국가 제사의 제수 마련을 위해 경기도 철원과 강원도 평강의 사냥꾼을 망패라 칭하고, 사냥해 바치게 하였다. 이들은 원래 철원과 평강의 민간 사냥꾼이었으나, 별도로 망패로 불리면서 국가의 역을 맡은 존재로서 많게는 100여 명에 이른 것으로 확인된다.

망패가 제수를 바친 것은 종묘가 아닌 원묘原廟의 제사를 위해서였다. 원묘는 선왕과 왕비의 신위를 종묘에 부묘祔廟한 것 외에 별도로 세운 사당이다. 세종대의 원묘는 문소전(태조와 비 신의왕후 사당), 광효전(태종의 사당) 등이 있었다. 망패는 매달 문소전과 광효전의 매달 초하루와 그믐 제사에 사용할 제수를 공급하는 업무를 맡았다. 그런데 임금의 수라상을 위한 내선內膳을 맡은 사람이 없어 혹 고기를 제대로 공급하지 못할 우려가 있었다. 이에 주나라의 수인제도에 의거하여 망패에게 임금의 수라상에 올릴 내선까지 겸하자는 논의가 있었으나 실행되지 않았다.

망패는 이처럼 조선왕조가 제수 마련을 위해 그물을 이용한 몰이 사냥꾼이었던 셈이다. 그물 사냥을 할때 사냥꾼들은 '망고'라는 노래를 불렀다.

산에는 짐승이 있고 / 山有獸兮

물에는 고기가 있어 / 水有魚

그물을 치니 / 網罟設兮

백성의 해가 없어졌네 / 民害除

산에는 짐승이 있고 / 山有獸兮

물에는 고기가 있어 / 水有魚

그물을 치니 / 網罟設兮

백성이 비로소 편안해졌네 / 民始舒 [49]

위의 노랫말은 복희씨의 악가로 뜻은 대체로 복희씨가 사람들이 금수禽獸를 쉽게 잡을 수 있도록 인도해 준 노고를 칭송한 것이라고 한다. 일종의 사냥을 위한 노동요였던 셈이다.

원래 조선왕조는 강무를 통해 새와 짐승을 잡아 제수를 마련한다는 원칙을 세웠다. 그러나 먼 곳까지 나가서 하는 국왕의 강무가 사실상 어렵게 되자, 별도로 망패를 강무장에 보내 제수를 마련했던 것이다. 『세종실록』 지리지에 따르면, 경기도 철원도부에 망패와 관련한 다음과 같은 기록이 확인된다.

> 강무장講武場이 부 북쪽에 있다.(땅이 넓고 사람이 드물어서, 새와 짐승이 함께 있으므로, 강무講武하는 곳으로 삼고, 지키는 사람守者과 망패網牌 90명을 두었다.)

위의 기록에서 망패가 강무장이 설치된 경기도 철원도호부의 거주민에 한정해서 90명을 두었다는 사실을 알 수 있다. 이러한 사실은 세종초 처음 망패를 조직될 때만 해도 경기도 철원과 강원도 평강 두 지역의 사냥꾼으로 이루어졌던 것과 달리 세종대 말에는 경기도 철원지역에 한정해서 망패가 구성된 것을 말해 준다. 철원은 땅이 넓고 사람이 드물어 새와 짐승이 많았기 때문에 강무장이 되었다. 이러한 강무장에 망패를 두어 제수를 공급했던 것이다.

망패는 국가의 명을 받아 제수용품을 진상하였다. 그만큼 망패에게는 사냥과 관련해서 일종의 특권이 주어졌다. 그 결과 해마다 새와 짐승을 잡는 과정에서 여러 가지 폐단이 발생하였다.

> 유학幼學 최진현崔進賢이 상서하기를 "강릉부江陵府 진부현珍富縣을 강무장講武場으로 만들어 백성들이 그 폐해 받음을 신이 갖추어 아뢰옵니다. 예전 우리 태종께서 이 곳에 거둥하신 것은 놀고 사냥하는 곳으로 만들고

사냥으로 본 삶과 문화

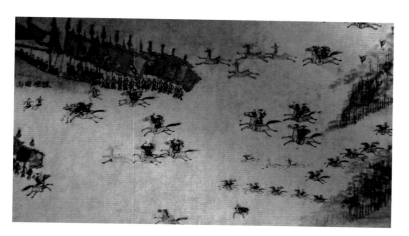

자 함이 아니온데, 뒤에 드디어 강무하는 곳으로 만드는 것은 우리 태종의 본의가 아니오나. 근래에 길이 험하고 멀어 만승萬乘으로 가서 순행할 땅이 아니므로, 강무하는 곳을 고쳐서 망패網牌를 설치하는 장소로 삼아 새와 짐승의 해를 없애고 건두乾豆의 자료를 준비하게 하여 공사公私가 편리하게 하려고 하였사오나, 해마다 망패가 내려가면 여염閭閻을 침해하여 개와 닭이 편히 쉬지 못하여 소란스러운 폐단이 대가大駕를 공돈供頓하는 비용보다 심하옵니다.[50]

위의 기록처럼 망패가 그물 사냥을 위해 민간의 개나 닭을 잡아가 여염집의 피해가 커지자 오히려 국왕의 강무 때 보다도 폐단이 더 심하였다. 그러나 제수를 마련하기 위한 망패의 존재는 쉽게 폐지할 수 없었다. 오히려 시대가 지날수록 천신薦新을 위한 제수가 늘어남에 따라 망패의 역할은 더 늘어났다. 그런 사실은 좌우패로 구성된 망패 이외에 별도로 겸관兼官이 연산군대에 등장한 점에서 알 수 있다.[51] 겸관은 말을 이용해 사냥하는 것으로 미루어 겸사복을 뜻하는 것으로 추정되는데, 실제 겸사복이 망패와 함께 그물 사냥에 나섰던 것이다.

겸사복이 주관하는 망패 사냥은 타는 말과 그물을 실은 말들의

먹이를 민간에서 구하는 등 폐해가 자주 발생하였다. 그러자 새끼 노루와 사슴을 천신하거나 진상하는 것을 제외하고 망패사냥을 폐지하고 제수가 나는 고을에서 바치게 할 것을 요청하였다.[52] 하지만 망패사냥을 폐지하면 그 폐해가 다시 백성들의 부담으로 돌아가게 됨에 따라 실현되지 않았다.

처음에 사복시의 망패 사냥은 물건을 생생하게 진상하기 위한 목적으로 시작되었다. 그러나 15세기에는 서울의 동교 및 경기 근방에서 잡기 때문에 그 물건들도 신선하고 폐단도 없었다. 그러나 16세기에 들어와서는 가까운 지방에 새·짐승이 없고 강무장에서는 모두 사냥을 금하기 때문에 부득이 강원·황해도 등지로 깊이 들어갈 수밖에 없었다.

그런데 망패사냥을 위해 겸사복이 인원 30여 명과 말 30여 필을 데리고 다녔다. 또한 그들은 해당 지역의 군사를 동원하여 여러 날을 쫓아다니며 사냥하는 과정에서 일체의 마초와 양곡을 모두 백성들에게서 징발하는 폐단을 일으켰다. 더욱이 한 달에 걸쳐 잡은 것이 5~6마리에 지나지 못하는데, 머나먼 길에서 실어오면 벌써 맛이 변해 사용하기가 어려웠다. 그러자 연산군 6년(1500)에는 사복시의 망패사냥을 폐지하였다.[53] 또한 제육祭肉으로 쓸 노루·사슴 잡는 사람을 근무 일수를 계산하던 것을 잡은 수에 따라 급요로 계산하도록 하였다. 이러한 조치는 망패사냥에서 매번 상·대호군이 녹을 받고 여러 날 머물기는 하나, 잡는 것은 얼마 안 되고 녹만 많이 받는 문제의 해결을 위해서였다.

그러나 실제로 천신을 위한 망패사냥을 폐지할 수는 없었다. 그 대신 제육으로 쓰는 노루나 사슴 같은 것은 천신을 위해 망패사냥을 그대로 하되, 그 나머지 진상용은 경기·강원·황해 등의 여러 도에 나누어 배정하도록 하였다.[54] 한편 망패는 제수를 위한 사냥뿐 아니라 강무장 내에서 일어나는 짐승의 농작물 피해를 제거한다는

명분 아래 이루어지기도 하였다. 예컨대 문종 때에
는 강무장 내에 멧돼지가 번식하여 곡식을 손상하자
중앙에서 파견된 사복시의 관원과 함께 멧돼지 사냥
을 한 것이다.

성종 23년(1492)에 편찬된 『대전속록』에는 망패
군의 존재가 확인된다. 즉 철원부 41인과 평강현
24인을 망패군으로 삼되 각각 2정의 보인을 지급하
여 국가 제수를 위한 사냥을 담당하게 하였다.[55] 이
와 함께 조선왕조는 짐승들의 서식을 돕기 위해 사
냥처에는 나무를 심기도 하였다. 즉 각처의 강무,
사장, 주필처에는 소재지 관청으로 하여금 잡목을
심도록 하는 한편, 화전을 하거나 벌목하는 일을 금
지하였다.[56]

망패사냥은 중종대에 들어와 폐지되었으나 그 대
신 겸사복이 사나운 짐승을 잡는 일은 계속되었다.

군록도(群鹿圖) 16세기

다만 종래 좌우망패를 이끌고 사냥하던 겸사복 망패가 폐지되자 대
신 군사들을 이끌고 사냥하였다. 하지만 군졸들을 이끌고 사나운 짐
승을 제거하기 위해 장소도 없이 기한도 없는 사냥 활동은 반정에
의해 집권한 중종에게 큰 부담이 아닐 수 없었다. 그러자 중종 31년
(1536)에는 겸사복에서 미리 군사를 내주지 말고 사전에 사나운 짐
승이 있는 곳을 알고 난 뒤에 군사를 보내 쫓아내도록 하였다.[57] 그
후 국가에 소속된 망패사냥은 사라졌고 제향을 위한 진상은 민간
사냥꾼의 공납에 의해 맡겨졌다.

사복렵자

국가 소속의 사냥꾼 가운데 사복시에 속한 사냥꾼을 '사복렵자司僕獵者'라고 불렀다. 이들은 본래 어마를 관장하였으나 사냥 업무도 담당하였다. 겸사복은 무예에 출중한 무사로서 사냥 임무도 맡았던 것이다. 예를 들어 강무장에 산돼지가 곡식을 해치는 피해가 커지면 겸사복에게 망패와 지로知路인을 데리고 멧돼지 사냥을 하게 하였다.[58]

이처럼 사복시 관원 가운데 엽자의 역할을 했던 군사를 사복렵자라고 하였다. 그들은 관비를 지급받으며 말을 타고 사냥을 하였다. 사복렵자들은 연산군대에 각종 천신과 연향이 급속히 확산됨에 따라 이를 충당하기 위해 등장한 것으로 보인다.

경연에 납시었다. 장령 조형趙珩, 헌납 손중돈孫仲暾이 한충인의 일과 타위打圍에 대한 일을 논하였는데, 좇지 않았다. …… 조형은 아뢰기를, "사복렵자는 가는 곳마다 의례적으로 관비官費를 지급하는데, 간혹 민가에 부쳐 자면서 인부삯과 마초馬草를 백성에게 판출을 하니, 백성들이 몹시 괴로워서 장차 유리하여 살 곳을 잃게 되었습니다. 그 도의 감사로 하여금 빨리 아뢰게 하여 통렬히 다스리소서."하니, 왕은 이르기를 "옳은 말이다."하였다.[59]

위의 내용은 사복렵자는 가는 곳마다 의례적으로 관비를 지급하는데, 간혹 민간에 부쳐 숙박하면서 인부 삯과 마초를 부담케 하니 백성들이 유리도산하게 되었다는 것이다. 이에 감사로 하여금 사복렵자를 다스리도록 하였다. 겸사복은 기본적으로 무예가 출중했던 사람들로 구성되었지만 환관이나 귀화인 등이 소속될 정도로 구성

원이 다양하였다. 특히 겸사복은 마필을 관리하는 역할뿐만 아니라 강무와 타위, 매사냥을 비롯한 다양한 사냥활동에 참여하였다. 그러나 사복렵자는 임진왜란을 전후로 겸사복이 폐지되면서 사라져 갔다.

3. 엽저군獵猪軍

국가 소속 사냥꾼 가운데 엽저군이라고 불리는 멧돼지 사냥꾼이 있었다. 멧돼지는 돈豚·시豕·저猪 등으로 표현되었는데, 번식력이 좋고 곡식을 망칠 뿐 아니라 사람을 들이받아 살상하기도 하였다. 심지어는 왕릉을 파헤치기도 하였다. 이처럼 멧돼지 사냥은 사냥 자체의 목적뿐 아니라 농작물 피해를 줄이기 위한 방편으로도 자주 시행되었다.

병조에서 강원도 감사의 첩정牒呈에 의거하여 아뢰기를, "회양부淮陽府의 남곡嵐谷 등지는 강무장과 가까우므로 사냥을 금했기 때문에, 멧돼지가 번식하여 곡식을 해침이 더욱 심하오니 금했던 사냥을 풀어 주소서."하니, 지금부터 멧돼지 잡는 것을 금하지 말라고 명하였다.[60]

위의 기록처럼 사냥이 금지된 강무장 근처에는 멧되지 피해가 매우 컸다. 그러자 세종 때부터는 강무장 근처에서 멧돼지 사냥을 허용하였다. 이에 따라 강무장 내에 사는 백성들은 노루와 사슴 외에 곰·멧돼지·호랑이·표범 등을 잡을 수 있었다. 이처럼 멧돼지는 사나운 짐승惡獸으로 취급되어 포획해야 할 대상이었다. 전국적으로 분포되어 있던 멧돼지는 청계산, 광교산을 비롯해 서울 주변에서도 노루·사슴·토끼와 함께 가장 많이 잡히는 짐승이었다. 다만 연산군 때에는 궁궐 후원에 호랑이와 멧돼지·사슴 등을 들여 기르기도 하였다. 무엇보다 멧돼지는 꿩, 토끼와 함께 12월에 바치는 진상품

김중근, 『조선풍속도』 멧돼지

이었는데, 이를 '납육臘肉'이라고 하였다.

멧돼지 한 마리는 광해군 때를 기준으로 정목 6필에 해당하였다. 당시 노루 뿔의 가격은 면포 10여 필, 사슴 가죽은 1령이 60필이었다. 그런데 함경도에서 섣달에 바치는 멧돼지는 방물의 폐단보다도 더 심했다. 그러자 인조 때에는 경기도의 다른 물건으로 바꿔 배정하여 먼 지방에서 수송해 오는 폐단을 줄이도록 하였다. 당시 한 도에서 가장 큰 신역은 '납육을 진어하는 것보다 큰 것이 없다'고 할 정도였다. 왜냐하면 멧돼지와 사슴은 꿩·토끼·노루보다는 잡기가 쉽지 않았기 때문이었다. 물론 꿩, 토끼, 노루도 연군煙軍을 동원하지 않으면 안되었으나 멧돼지 사냥은 더 어려웠다.

그러나 임진왜란 이후 조총이 일반화된 뒤에는 숲이나 늪이나 바다의 섬에서 여러 짐승들이 남은 것이 없었다. 이는 멧돼지도 마찬가지였다. 그러자 멧돼지 사냥을 위해 한 경내의 군중을 다 동원하여 먼 산속이나 바다까지 찾아 다니며 날짜를 기한하지 않고 잡도록 하였다. 만일 잡지 못하면 민력만 허비하며 수십 일이나 허탕을 치는 경우도 있고, 결국 몇 배의 값을 쳐주고 사서 바치는 일이 많았다. 여기에다 사옹원 관원이 받는 뇌물까지 겹쳐 납육의 부담은 갈수록 늘어만 갔다. 그리하여 현종 때에는 대비전 외에 납육 진상을 중지시키도록 하였다.[61]

조선후기에는 경기도 일대에 사는 사람들 가운데 멧돼지 사냥꾼, 즉 엽저군을 정해 잡도록 하였다. 그러다가 정조 12년(1789)에는 멧돼지를 비롯해 꿩·노루·사슴 등을 여름철에 바치지 말게 하였다.

전교하였다. "사냥한 꿩을 여름철에는 바치지 말라고 이미 명하였는데,

사냥으로 본 삶과 문화

하물며 사냥한 멧돼지야 말할 것이 있겠는가. 경기 고을의 멧돼지 사냥으로 인한 폐단을 익히 들었다. 앞으로는 사냥한 멧돼지도 여름 꿩·노루·사슴에 대해 새로 정한 규식規式에 따라 본색本色으로 봉진封進하지 말라."[62]

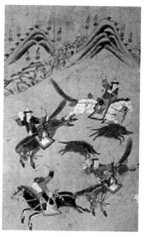

호렵도. 멧돼지사냥

이러한 조치는 여름철 사냥의 폐단을 줄이기 위해서였고, 이와 아울러 이를 법으로 정하였다.

한편 정조 때에는 장용영을 설치하면서 향군鄕軍으로 하여금 별도의 사냥부대를 두었다. 장용내영 5사가 가운데 하나인 후사 5초에 해당하는 이들은 숙위의 임무와는 거리가 먼 엽공獵貢으로서의 엽치사냥을 하였다. 경기 산골지역 백성들이 가장 지탱하기 어려운 일은 여름철의 꿩사냥이었다. 공인들은 여름철 매일 바칠 꿩을 준비하기 위해 경기 감영과 사옹원의 공문을 받아 엽치군을 파견하였다. 그런데 엽치군이 처자를 거느리고 촌락을 출입하면서 국가의 명령을 빙자해 토색질하고 약탈하는 등 폐단이 매우 컸다.

정조는 백성들의 고통을 깊이 염려하여 공물로 바치는 꿩을 잡는 엽치군을 특명으로 혁파하고, 여름철에 바치는 꿩을 다른 것으로 대신 바치게 하였다. 그러나 멧돼지를 사냥하는 한 가지 일은 서울 군문軍門과 경기 고을에서 반드시 납향臘享 10일 전에 맞추어 바치도록 하였다. 당시 사냥처는 동으로는 지평·양근·가평이고 서로는 장단·마전·적성이기 때문에 사냥꾼이 산골에 사는 백성들을 징발해서 '멧돼지 사냥몰이꾼[獵猪驅軍]'이란 이름을 붙였다.

그러나 이들은 모두 각종 환곡과 역을 진 농민들로서 몰이꾼으로 징발되어 산을 에워싸고 수십 일 동안 짐승을 찾아 두루 찾아다니며 가산을 탕진하고 떠도는 신세가 되었다. 그렇게 1~2년을 지나는 사이에 10집에 9집은 빈 집이 되어 버려, 그 폐단이 엽치군보다 자못 심하였다. 이에 각 해당 고을이 몰이꾼들에게 식량을 넉넉하게 주어 사냥하도록 하였다. 또한 경기 감영으로 하여금 멧돼지를

사냥해 바치는 것을 꿩으로 대신하게 하였다. 이 밖에 경군문京軍門이 사냥할 때의 몰이꾼에 대한 폐단을 고쳐 나갔다.[63]

18세기말 당시 엽치와 엽저의 폐단은 경기도 내의 2대 민폐로 지적되고 있었다. 엽치의 폐단은 공인배들이 여름철에 바치는 생치를 확보하기 위해 봄철에 경기 병영과 사옹원으로부터 기민 동원을 허락하는 공문을 받아 아무런 댓가도 없이 장기간 동원하는 것에 있었다. 엽저의 경우도 마찬가지로 동절기에 경군문과 기읍畿邑에서 기민을 마음대로 동원하고 이를 기화로 하여 향리와 조례皂隷의 토색질이 심해 기민의 유리 현상까지 초래되었다. 경기도 내 군사를 최대한 동원하여 하나의 군문을 만드는 구상을 가지고 있던 정조로서는 이러한 폐단부터 먼저 제거하지 않을 수 없었다.

정조 12년(1788) 7월에 정조는 엽저의 관례는 일단 혁파하고 보다 쉬운 엽치만 행하게 하되, 그 행렵을 전담할 군사를 장용영 소속으로 따로 정하여 그것을 각 읍의 향군으로 삼았다. 엽치구군은 당초 3초였는데, 이들은 전담의 대가로 둔전을 배당받았다. 장용영으로부터 생계보장책으로 둔전을 지급받고 매년 필요한 수의 공치를 마련했던 것이다.

다만 둔전은 장용영에서 독자적으로 마련하지 않고 수어청의 것을 가져왔다. 엽치구군 3초에 대한 둔전을 마련하기 위해 수어청 소속의 둔아병을 줄이는 대신, 그들이 경작하던 둔전을 엽치구군에 주었다. 즉 둔아병 총 15초 중 매초 25명씩을 감하여 확보된 3초 몫의 둔전을 행렵이 행해지는 지평·양주·가평·장단·마전·적성 등 6개 읍의 군사에게 넘기도록 하였다. 이에 지평 154명, 양근 50명, 가평 50명, 파주 127명의 군사(총 375명)가 구군으로 뽑혀 둔전을 배당받았다. 그 중 파주는 행렵처인 장단·마전·적성 등지에 둔전 설치가 부적당하여 그 인근 읍으로 배당된 곳이었다.[64]

이와 같이 장용영 가운데 사냥부대인 향군은 수어청의 군사로 이

루어졌다. 그러나 일부는 장용영 자체의 둔전으로 군사를 확보하여 고양·양주 등 읍에서 각 1초哨씩 향군을 두었다. 이것은 행렵의 주 대상지가 축령산과 용문산 두 산이어서 사방에서 포위하려는 의도 에서였다. 결국 행렵구군은 모두 5초로서 1사를 이루었다. 이처럼 정조 19년(1795) 이전의 3군의 후사는 호가의 임무와는 거리가 먼 꿩사냥를 위한 것으로서, 그것은 앞으로 있을 보다 많은 기내군사 의 동원을 위한 선결책으로서의 의미가 있는 것이었다.

그러다가 정조 19년(1795)에는 장용영을 3군 15초의 내영제에서 5사 25초의 제도로 바꾸었다. 이때 증설된 10개 초는 좌우 양사와 후사의 일부로서, 좌사(진위·양성·용인·광주)·우사(안산·과천·시흥·고양·파주)는 대부분 한강 이남의 수원을 중심으로 한 인근 읍의 8개 초이고, 후사(지평·양근·가평·양주·장단)는 양주 장단 양읍의 2개초로 서 이들 역시 향군으로 불렸다.

한편, 정조 13년(1789)에는 여러 도에서 바치는 멧돼지·노루·사슴의 납육納肉을 꿩으로 대신하게 하였다. 다만 경상도에서는 꿩 대신 사슴으로 바꾸도록 하였다. 경기 고을은 멧돼지·노루·사슴을 꿩으로 대신하게 하였다. 호남 고을의 납육도 경기의 예에 따라 대신 꿩으로 바치게 하였다. 경상도 경주·안동·상주·함양·안의·창원·진주·김해·거제·남해 등은 꿩이 없어 사슴으로 대신하도록 하였다.[65] 다만 전라도 무주부에서는 납일臘日에 잡은 멧돼지 한 마리를 2년마다 바치게 되어 있었다. 그러다가 산돼지 한 마리 대신 총이든 매사냥이든 가리지 않고 생꿩 80마리를 바치게 하였다. 그러나 이 일 역시 쉽지 않자 종전대로 되돌렸다.[66]

이와 같이 정조대에 와서 전국적으로 멧돼지 사냥은 꿩으로 대신하게 하되, 꿩이 없으면 사슴으로 대신하게 하였다. 이러한 조치는 멧돼지 사냥에 따른 폐단을 줄이기 위한 방편이었고, 그 결과 멧돼지 사냥은 점차 관주도의 엽저군에서 민간 사냥꾼에게 일임되는 방

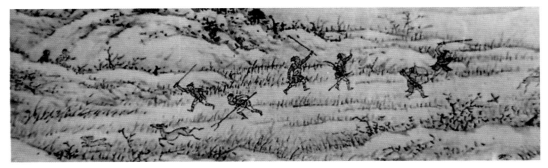

김두량의 사계산수도(1744).
민간 매사냥과 노루 사냥 모습.

향으로 나갔다.

민간 사냥꾼

국가에 소속되지 않고 민간에서 사사로이 사냥하는 사람들은 '사렵자私獵者'라고 하였다. 그 가운데 대표적인 존재가 산척·산행포수·썰매꾼 등이었다.

1. 산척·산행포수

민간 사냥꾼 가운데는 '산척山尺'이 있었다. '산쟁이'라고도 하는 산척은 산골에서 사냥이나 약초를 캐는 일을 생업으로 하는 사람들이다.[67] 산척은 전국에 분포되어 있었지만 평안도와 함경도, 그리고 강원도 산골짜기에 특히 많았다.[68] 산척의 수가 얼마인 지는 자세히 알 수 없으나, 평안도 강계지역의 경우 산척 수가 수 백명을 밑돌지 않았다고 한다.[69] 산척의 사냥 활동에 대해서는 구체적으로 파악되지 않는다. 다만 지역의 짐승을 토산물로 받치는 역할을 담당한 것으로 보인다.

임진왜란은 민간 사냥꾼인 산척을 새롭게 주목하는 계기가 되었다. 산척은 주위 산세와 지형을 잘 알 뿐만 아니라 말 달리고 활을

사냥으로 본 삶과 문화

잘 쏘았다.[70] 이는 전쟁에서 적을 막는데 요긴한 장점이었다. 전쟁이 발발하자 조선왕조는 우선 강원도 방비를 위해 산골의 백성 가운데 사냥을 생업으로 삼은 산척을 적극적으로 동원하는 계획을 세웠다.

하지만 산척들은 국가가 급히 불러도 나오지 않았다. 평소 국가의 관심 밖에 있는 그들은 전쟁 참여에 적극적일 이유가 없었다. 또한 수령들이 산척을 사사로이 비호하여 동원하길 꺼린 점도 그들이 전쟁에 참여하기 어려운 배경이 되었다. 계속되는 정부의 요청에도 불구하고, 산척들은 응하거나 따르려 하지 않았다.[71]

비변사가 아뢰기를 …… "또 산골 백성 중에 사냥으로 생업을 삼는 자가(산척山尺이라 부른다) 몹시 많습니다. 만약 곳에 따라 이들을 취합한 후 그들의 요역徭役을 견감하고 은혜로 어루만지며 예리한 궁시弓矢를 주어 적이 내침할 때 미리 매복시켜 대비하게 하면 아마 적을 막을 수 있을 것입니다. 기타 군사의 훈련과 양식의 저축 등 모든 일은 중대히 조치할 문제라 일찍이 조정의 분부가 있었으니, 감사가 심력을 다해 시행함에 있을 뿐입니다. 이 뜻으로 말하여 보내는 것이 어떠하겠습니까?"하니, 상이 따랐다.[72]

위의 기록처럼 조선왕조는 전국에서 산척을 불러 모아 요역을 견감하여 무기를 지급하고 훈련과 양식을 지급하는 등 적극적인 대책을 마련하였다. 산세를 잘 아는 이들을 복병으로 삼아 왜적을 방비하고자 한 것이다. 실제로 곳곳에 매복한 산척들은 왜군을 격퇴하는 성과를 거두었다.[73] 이에 산척들에게 궁시는 물론이고 화약이나 총포를 훈련시켰다.[74] 그러자 산악 지형을 잘 아는 산척들은 산골짜기에서 복병으로서 한 사람이 열 사람을 대적할 정도가 되었다.[75]

그 결과 군공을 세운 산척들은 신분이 상승되었다. 원래 산척은 재인·백정·장인과 함께 천인으로 분류되던 터였다. 그런데 전쟁으로 공을 세우거나 적을 베어오면 과거에 합격시키는 참급과를 통해 고위 관직에 오른 경우가 많이 생겨난 것이다.[76] 예를 들면 거창에서는 수백 명의 산척들이 의병장 김면이 이끄는 의병활동에 참여하여 공을 세웠다.[77] 하지만 산척 가운데 일부는 전쟁을 틈타 민간을 돌아다니며 토적으로 활동하기도 하였다.[78]

임진왜란 중 강원도 산척의 활약은 전란이 끝난 뒤에도 국가 방어를 위해 주목되었다. 그리하여 산척 가운데 재주있는 자를 미리 뽑아 장래의 용도에 대비하게 하였다.[79] 임진왜란 중 총포술을 익힌 산척이 많아지자 그들을 군사조직에 적극적으로 포함시키려는 의도가 깔린 것이다.

인조 때 영장절목營將節目에는 산포수·산척·재인·일본 포로에서

돌아온 자로 포술과 검술에 능한 자와 함께 속오군과는 별도의 부대를 만들었다.[80] 또한 1624년 이괄의 난 때에는 산척포수를 모집해 중앙군영인 어영청에 소속시켰다.

어영청御營廳 : 인조 갑자년(1624) 초에 설치하였고, 연평부원군 이귀가 어영사御營使가 되어 서울 안에 포술砲術을 업으로 삼는 자 수백 명을 소집해서 교습하였다. 어가가 공산公山으로 피난했을 때 다시 산군山郡의 산척 중에 포술에 정예한 자를 모집하였는데, 대읍은 7명, 중읍은 4명, 소읍은 2명씩 해서 합해 6백여 인이 되었다. 환도한 뒤에는 다시 총융사摠戎使에 배속시켜 서너 해 단속하여 이루어 놓은 효과가 있었다. 완풍군 이서를 제조로 능천군 구인후를 대장으로 삼아 통솔하여 가르치게 하였다.[81]

어영청은 원래 서울에서 포술을 업으로 하는 자 수 백명을 소집해서 교습해 만든 부대였다. 그런데 이괄의 난으로 인조가 공주로 피난갔을 때 주변 지역의 산척 중 포술에 정예한 자를 대읍 7명, 중읍 4명, 소읍 2명씩 합해 6백명을 모아 어영군에 편입시킴으로써 그 규모가 늘어났다. 그 후 효종 때 어영군을 확대하는 자리에 적지 않은 수가 산척이나 세급을 체납한 포민逋民으로 채워졌다.[82]

특히 총포술을 익히기 시작한 산척은 호란을 거치면서 급속히 포술에 뛰어난 존재로 인식되었다. 평상시 총포로 사냥에 종사했던 산척들은 17세기 중엽부터는 아예 '산행포수' 또는 '산척포수山尺砲手'로 불리기 시작한 것이다.

조영국이 말하기를, "각 고을의 속오군束伍軍이 전혀 모양을 이루지 못하고 있는데, 급할 때 믿을 만한 것으로 산행포수만한 것이 없습니다. 비록 병자년(1636년)의 일로 말하더라도 유임柳琳의 금화金化 싸움은 오로지 청주의 3백 명 산행포수의 힘을 입은 것이니, 이로써도 그들이 정병임을

김준근, 『조선풍속도』 포수행렵.
사냥가는 포수의 모습이다(망건 포수)

알 수가 있습니다. 한 도를 통틀어 계산하면 그 숫자 또한 적지 않으니, 사정청査正廳의 성책成冊 가운데에서 여러 고을의 산척을 한결같이 모두 기록해 역을 침해하지 말게 해 단속하는 뜻을 보여야 합니다." 하였다.[83]

평소 총포로 사냥에 종사했던 산척들은 당시 각 고을의 속오군이 제대로 기능하지 못함에 따라 '급할 때 믿을 만한 것은 산행포수만한 것이 없다'고 할 정도로 능력을 인정받았다. 실제로 산행포수로 불린 산척들은 이미 정병精兵으로 1636년 병자호란 때 금화전투에서 승리의 견인차가 되었다. 그러나 그들의 존재가 부각되면서 본래의 역 이외에 각종 잡역에 시달리게 되자 산척은 아예 잡역을 피하기 위해 각 지방 영장의 군뢰수에 소속되기도 하였다.[84] 이처럼 산척의 역할이 커지자 군역을 회피하는 현상이 나타났고 이에 대한 변통책이 논의되었다.[85] 그러자 영조 때 양역변통을 논의하는 자리에서 각 고을의 산척을 한결같이 기록해 잡역을 부과하지 말도록 하였다.

산행포수로 불리던 산척은 '일등정병一等精兵'으로 인식되어 호환虎患의 피해를 줄이기 위한 착호활동에도 참여하였다.

여러 도의 각 고을에서는 군병과 산척포수 중에서 영솔할 만한 무사를 가려 임명하여 대령시켰다가 각 마을에서 범의 종적을 찾아 고하면 그 시간 내에 즉시 출발시켜 잡도록 해야 한다. 또 먼저 포를 쏘아 잡은 사람의 성명을 즉시 본사에 보고하여 논상하도록 해야 한다. 무사와 군병들의 식량을 원회부元會付의 미곡으로 계산해서 감할 것이며, 화약과 탄환은 군기회부軍器會付 중에서 계산해 감할 것.

사냥으로 본 삶과 문화

위의 내용은 숙종 때에 마련된 호랑이를 잡는 절목 가운데 일부이다. 각도의 군병과 산척포수 가운데 영솔할 무사를 뽑아 호랑이를 잡도록 하였다. 흥미로운 점은 산척을 '산척포수'라고 부르는 내용이다. 이제 각 지역에 분포된 산척은 단순한 사냥꾼이 아니라 총포술에 능한 지역 포수로서 인정을 받고 있는 셈이었다. 이들은 능숙한 총포술로 조선후기 호랑이를 잡는데 주도적인 역할을 맡았던 것이다.

산척 포수 가운데는 강계 포수江界砲手가 제일 유명했다. 예로부터 포수 중에서도 호랑이를 잡는 포수를 가장 포수다운 포수로 여겼다. 특히 평안북도 강계지방에 사는 포수들은 호랑이 사냥에 익숙하기 때문에 다른 지방의 포수들에 비해 특히 용맹성과 실력을 자랑했다고 한다. 그로부터 힘이 세거나 동작이 다른 사람보다 월등하게 날랜 사람을 가리켜 '강계포수 같은 사람'이라고 칭하게 되었다.

2. 설매꾼

민간의 사냥꾼 가운데에는 썰매를 타고 짐승을 잡는 사냥꾼이 있었다. 이를 '썰매꾼'이라고 하였다. 썰매는 원래 '설마雪馬'에서 비롯한 말이다. 눈 위에서 달리는 말이라는 뜻으로 '설마'라고 불렀지만 민간에서는 설마를 '썰매'라고 부른 것이다.[86] 설마는 마치 소를 잡아 끄는 쟁기와 같다하여 '파리把犁'라고도 하였다. 또한 나막신과 비슷하다고 해서 '목극木屐'이라고도 하였다. 흥미로운 점은 최근까지 함경도 지역에서는 썰매를 '파리'로, 썰매꾼을 '파리꾼'이라고 부른다는 것이다.

산간지역에는 겨울철만 되면 폭설로 바깥 나들이가 어려웠다. 허리춤까지 빠지는 눈길을 헤치고 먹을거리를 구하기 위해 왕래하거나 사냥을 하는 것은 여간 어려운 일이 아니

설피(눈신발)
화천박물관

썰매
강원도 썰매는 고로쇠나무로 만들었다.

썰매
강원도 썰매는 고로쇠나무로 만들었다.

었다. 이 같은 고민을 해결하기 위해 주민들이 고안해 낸 것이 설피雪皮(눈신발)와 썰매였다. 설피와 썰매의 기원은 그 유래가 매우 오래되었을 것으로 짐작된다. 최근까지도 설피와 썰매는 산골 주민들의 유일한 이동 수단이었다.

원래 썰매에는 두 가지 형태가 존재하였다. 그 하나는 두 개의 대나무로 말을 만들어 타는 오늘날 스키(Ski)의 형태이고, 다른 하나는 나무판 밑을 철사나 쇠붙이를 붙여 만들어 타는 오늘날의 썰매의 형태이다. 전자를 '눈썰매'라고 한다면, 후자는 '얼음썰매'라고 했다. 서양의 스키가 우리 나라에 소개되기 전까지 스키 형태와 얼음썰매 형태를 모두 '설매雪馬'라고 부른 것이다.

특히 눈썰매는 겨울철 사냥에 중요한 수단이었다. 이익의 『성호사설』에는 이와 관련한 흥미로운 기록이 적혀있다.

우리나라 북쪽 변방에는 겨울철이 되면 사냥에 설마雪馬를 이용한다. 산 골짜기에 눈이 두껍게 쌓이기를 기다려서 한 이틀 지난 후면 나무로 말을 만드는데, 두 머리는 위로 치켜들게 한다. 그 밑바닥에는 기름을 칠한 다음에 사람이 올라타고 높은 데에서 아래로 달리면 그 빠르기가 날아가는 것처럼 된다. 곰과 호랑이 따위를 만나기만 하면 모조리 찔러 잡게 되니 이는 대개 기계 중에 빠르고 이로운 것이리라.

사냥으로 본 삶과 문화

북쪽 변방에서 겨울철에 사냥꾼이 썰매를 이용해 곰과 호랑이 사
냥을 한다는 내용이다. 이때 북쪽 변방이란 평안도와 함경도의 산
간 지역을 말한다. 이 곳 사냥꾼들은 겨울에 눈이 쌓이면 나무로 썰
매를 만드는데, 앞의 두 머리를 위로 치겨 올리고 밑바닥에 기름칠
하였다. 썰매에 올라 끈으로 발을 묶은 후 높은 곳에서 내려 달리
면서 곰이나 호랑이를 만나면 날카로운 창으로 찔러 잡는 형식이었
다. 평상시와 달리 눈이 쌓인 곳에서 곰이나 호랑이가 빠르게 움직
이지 못한 점을 이용한 것이다.

안정복이 편찬한 『성호사설유선』에 따르면, 북쪽 지방이 함경도
의 삼수·갑산으로 확인된다. 또한 이규경(1788~?)의 『오주연문장
전산고』에는 『성호사설』과 비슷한 내용이 다음과 같이 기록되어
있다.

우리나라 북쪽 지방에 사냥꾼이 설마를 탄다. 설마雪馬를 일명 '목극木
屐'이라고 한다. 매년 겨울이 되어 눈이 쌓이면 설마 달리는 소리가 심한

김준근,『조선풍속도』곰

천둥소리 같아 호랑이가 이 소리를 들으면 감히 달아나지 못하고, 이어 창에 맞아 죽는다.

위의 기록은 『성호사설』의 내용과 일치한다. 다만 설마를 '목극'이라고 부른 점이 특이하다. 목극은 곧 나막신을 뜻하는데 아마도 설마의 형태가 마치 나막신과 같다고 여긴 것으로 보인다. 또한 눈 위에서 설마를 달리는 소리에 호랑이가 놀라 창에 맞아 죽는다는 내용이 흥미롭다. 이와 같이 썰매는 북방의 겨울철 사냥을 위한 중요한 수단이었다. 썰매를 타고 호랑이나 곰사냥을 하는 사냥꾼을 '썰매꾼'이라고 불렀다.

이익은 『성호사설』에서 우리나라 썰매의 우수성을 다음과 같이 언급하고 있다.

『문헌통고』에 상고하니, "북쪽 지방에 있는 발실미拔悉彌라는 나라에는 눈이 많이 내린다.[87] 사람들이 늘 나무로 말을 만들어 타고 눈 위에서 사슴을 쫓는데 그 모양은 방패(楯)와 흡사하다. 머리는 위로 치켜들게 만들고 밑에는 말가죽을 대고 털을 내리 입혀서 눈에 닿으면 잘 미끄러지도록 한다. 신발을 튼튼히 단속한 다음, 올라서 타고 언덕으로 내려가게 되면 내달리는 사슴보다 더 빨리 지나갈 수 있다. 만약 평지에서 다니게 되면 막대기로 땅바닥을 찌르면서 달리는데 마치 물에 떠나가는 배와 같다. 언덕으로 올라가려면 손에 들고 다닌다."고 하였다. 그것이 아마 우리나라의 썰매라는 것이리라. 그러나 밑에다 털을 내리 입힌다는 것은 기름을 칠하는 것보다 못할 것이다.[88]

성호는 중국의 문헌을 통해 몽골의 북방 지역에 있던 발실미 나

라에 있던 썰매를 확인하고 조선의 썰매와 비교하였다. '발실미'에서는 사슴을 잡기 위해 나무로 방패(楯) 모양의 썰매를 만들고 머리는 치켜 세우고 말가죽을 대고 털을 입혀 달리게 하였다. 스키형태의 썰매가 아니라 빙판 위에서 타는 썰매 형태로 이해된다. 썰매는 이처럼 두 개의 널판 위에 올라 타는 스키

놀이용 얼음썰매. 이보다 큰 썰매는 운반 수단으로 이용되었다.

형태와 네모난 널판에 올라 타는 오늘날의 얼음썰매 형태로 구분된다.[89] 후자의 경우 평지에서는 막대기로 땅바닥을 찍으며 움직였다. 툰드라 지역에서는 눈이 녹아도 이끼가 남아 있어 막대로 땅을 찍어도 움직일 수 있었던 것이다. 그 과정에서 조선의 썰매가 그 밑바닥에 기름칠을 하는 것이 털이나 가죽을 대는 발실미 썰매보다 훨씬 낫다고 평가된다.

이러한 모습은 오늘날의 남아있는 설매에서도 쉽게 확인할 수 있다. 또한 스키라고 불리는 스포츠 용구와도 같은 종류다. 바로 이러한 설매를 타고 곰과 호랑이를 잡기 위한 겨울철 사냥에 나섰던 것이다. 눈 속에서 곰이나 호랑이가 빠르게 움직이지 못하는 것을 이용하여 빠른 설매를 타고 달리며 날카로운 창으로 곰이나 호랑이를 찔러 잡았던 것이다.

택당 이집(1584~1647)의 『택당집澤堂集』에 따르면, 강원도 지역에서 썰매꾼이 썰매를 타고 짐승을 사냥하는 모습을 상세히 전하고 있다.

봉래산에 세 길 높이 눈이 쌓이면 …… 앞 뒤로 치켜 올려 마치 배를 탄 듯, 두 개의 막대기를 황금 채찍으로 삼네. 산위로 서서히 몰았다가 질풍처럼 하산하며 고사목 사이로 꺽어 들며 피하네. 갈곳 모르는 토끼와 포효하는 늙은 호랑이, 멧돼지와 외뿔소는 감히 도망가지 못하네, 싱싱한 짐승

을 잡아 들고 저녁에 돌아오니 어찌 먹일 걱정과 도둑 걱정이 있겠는가.

위의 기록에 나온 봉래산은 곧 금강산이다. 금강산에서 겨울철에 썰매를 타고 두 개의 막대기를 채찍 삼아 산위에서 내리달리며 요리조리 꺾어 들며 놀란 호랑이를 비롯한 짐승을 잡는 모습이 잘 묘사되었다. 여기서 흥미로운 점은 썰매에 1개의 장대가 아니라 2개의 장대가 사용되고 있다는 점이다. 이처럼 썰매는 지역마다 타는 방법이 달랐던 모양이다. 그것은 눈썰매의 형태도 차이가 난 것으로 보인다. 함경도 썰매는 길고 좁으며 강원도 썰매는 짧고 넓은 것이 특징이다.

그 까닭은 함경도 썰매는 사냥하기에 편리하도록 고안됐고 강원도의 경우에는 급한 경사 때문에 이동하기 쉽게 만들어졌기 때문이다. 썰매는 두 가지 형태 모두 썰매 판에 4개의 구멍이 있어 끈으로 신발을 고정시켰다. 썰매의 방향과 속도는 막대로 했는데, 오늘날과 달리 하나의 막대기로 사용한 점이 특이하다. 함경도나 강원도 등의 산간지역에서 겨울철 썰매꾼의 명성은 컸던 모양이다. 당시 호랑이를 어찌나 잘 잡았는지, '호랑이가 썰매꾼들만 보면 운다'는 속담이 있을 정도였다.

〈심승구〉

사냥으로 본 삶과 문화

5

사냥의
의례와 놀이

01.

머리말

　우리나라는 전 국토의 70%가 산을 차지하므로 선사시대부터 수렵과 채집이 활발하게 이루어졌다. 주로 남성이 수렵을 담당하였으며, 여성이 채집을 담당하여 남성과 여성의 역할이 각각 달리하였다.

　우리나라에서 선사시대의 사냥에 관한 의례가 어떻게 행해졌는지에 대한 유물은 거의 남아 있지 않으며, 반구대 암각화를 통하여 당시의 사냥 의례를 짐작해 볼 수 있는 정도이다. 여기에는 육지 동물과 바다 고기, 사냥하는 장면 등이 새겨져 있다. 육지 동물은 호랑이·멧돼지·사슴·염소·개 등이 묘사되어 있는데, 호랑이는 함정에 빠진 모습과 새끼를 밴 호랑이의 모습 등으로 표현되어 있다. 멧돼지는 교미하는 모습을 묘사하였고, 사슴은 새끼를 거느리거나 밴 모습 등으로 표현하였다. 바다 고기는 작살 맞은 고래, 새끼를 배거나 데리고 다니는 고래의 모습, 물개, 바다 거북 등으로 표현하였다. 사냥하는 장면은 탈을 쓴 무당, 짐승을 사냥하는 사냥꾼, 배를 타고 고래를 잡는 어부 등의 모습을 묘사하였으며, 그물·배·작살·방패·노鷺와 유사한 물건도 표현되어 있다. 이러한 모습은 선사인

　사냥으로 본 삶과 문화

들의 사냥 활동이 원활하게 이루어지길 기원하며, 사냥감이 풍성해지길 바라는 마음에서 바위에 새긴 것이다.

　청동기 이후에 농경 문화의 정착으로 수렵 및 채취 활동은 쇠퇴하였다. 그러나 농경 사회에서 사냥은 주로 산지민에 의해 계속 전승되어 왔다. 산지민은 산을 개간하여 밭농사를 짓거나, 화전을 하는 경우가 많았는데, 이때에 농작물을 훼손하는 동물을 사냥하여 농작물의 피해를 막고자 하였다. 또한 사냥을 통한 육류의 획득은 인간에게 동물성 단백질을 공급해 주는 계기가 되었다. 소금을 쉽게 구할 수 없었던 시대에 농경민은 육체적 노동량의 증가로 인해 요구되는 염분의 보충을 이러한 육식을 통해서 섭취하였다. 이러한 생리적 욕구를 충족시켜 주기에, 수렵은 농경 문화 속에서 꾸준히 전승되어 왔다. 그에 따라 우리나라 수렵민의 대부분은 농업을 겸하여 수렵 생활을 해 왔다.

　북방계 수렵민들에 있어서 사냥은 식용뿐만 아니라 의생활에서 모피를 획득할 수 있는 중요한 활동이었다. 또한 동물의 뼈와 가죽은 각종 도구나 무구巫具를 만드는데 이용되어 칼·창·낚시 바늘 등 다양한 생활도구 제작의 재료가 되었다. 이와 같은 동물의 이용과 가치는 우리나라에서도 시대적 차이는 있으나 거의 같게 취급되었다. 특히 간·쓸개 등은 약효를 지닌 상당한 경제적 가치를 지니는 것으로 여겨졌다. 짐승을 해체한 후 각 부위는 민간의 의료에 쓰였는데, 그 중 웅담은 수요가 높아 고가로 거래되기도 했다. 이와 같이 사냥에 의한 획득물은 식용은 물론 의료衣料·약재藥材 등 다양하게 이용되었다. 이러한 목적으로 사냥을 하는 전문 사냥꾼들에 의해 사냥 의례는 계속적으로 전승되어 왔다.

　사냥꾼들에 의해 행해지는 사냥 의례는 사냥을 떠나기 전에 행하는 산신제와 사냥이 장기간 이루어지는데 사냥감이 잡히지 않을 때 행하는 산신제, 사냥을 마치고 마을로 돌아와서 행하는 의례 등으

로 구분된다. 이러한 사냥 의례는 실제 사냥과 관련된 것으로 농경 사회에서 사냥을 한 경우에도 지속적으로 전승되었다.

농경 생활의 정착과 벼농사의 확대로 인해 민중들의 사냥 활동은 거의 사라졌다. 그러나 사냥 의례는 가축을 의례적으로 활용하면서 놀이 형태의 모의 사냥으로 이어졌다. 특히 가축을 자연신에게 바치기 위해 돼지, 소 등을 사용하는데, 이러한 제물이 사냥에 의해 얻은 것으로 의미를 부여하기 위해 모의 사냥이라는 극 형태로 전승되었다. 황해도와 평안도 등에서는 무당을 중심으로 하여 사냥 굿이 행해진다. 이러한 사냥 굿은 놀이 형태로 전승되고 있다. 또한 사냥이 행해졌던 지역에서 옛날 수렵 생활의 모습을 재현하고 마을의 풍요와 안녕을 기원하는 사냥놀이가 오늘날까지도 이어지고 있다.

본 글에서는 사냥꾼을 중심으로 한 실제 사냥에서 행해지는 사냥 의례와 굿과 놀이에서 나타나는 모의 사냥에 대해서 그 방법과 의미에 대해 자세히 살펴보고자 한다.

사냥으로 본 삶과 문화

사냥에서 행하는 산신제

사냥은 참 가구성원에 따라 개인 사냥과 집단 사냥으로 나눌 수 있을 뿐만 아니라 대상 동물에 따라 사냥 방법이 결정되기도 한다.

개인 사냥은 덫이나 함정 등을 인공적으로 설치하고 동물이 걸려들기를 기다리는 소극적인 사냥과 보통 개를 동반하여 사냥꾼 단독으로 행해지는 추적하는 적극적인 사냥이 해당된다. 덫 또는 함정 사냥은 보통 산간의 밭농사 농경민들에 의해 행해졌는데, 이는 사냥감의 획득보다는 농작물을 훼손하는 짐승의 제거에 그 목적이 있는 경우가 많았다. 특히 농작물의 수확을 앞둔 시기나 짐승들이 먹이를 구하기 힘들어 인가에 내려와 수확 작물이나 가축 등에 피해를 막기 위해 짐승들이 내려오는 길목에 덫과 함정 등의 장치를 이용한 사냥법이 널리 행해졌다. 추적 사냥은 사냥꾼이 개를 동반하여 행해지는 경우가 많았다.

집단 사냥은 사냥을 통하여 사냥감을 획득하는 목적에서 뿐만 아니라, 심신 단련 및 마을 전체의 축제적 행사로 행해졌다. 집단 사냥은 몰이꾼과 사냥꾼이 한 조를 이루어서 행해진다. 잡으려는 사

냥감의 종류와 계절에 따라서 사냥에 참여하는 인원의 숫자와 몰이 방법이 결정된다. 사냥감이 습관적으로 오고 가는 길목을 파악하여 몰이꾼이 사냥감을 몰면 기다리고 있던 사냥꾼이 사냥을 하는 형태이다. 몰이사냥 외에도 추격사냥이나 매사냥 등도 무리를 이루어 사냥이 이루어진다. 특히 매사냥의 경우는 사냥꾼 외에도 수알치, 배꾼, 털이꾼(4~8인)이 한 조가 되어 협동하여 이루어진다. 이 밖에서 덫사냥의 일종인 틀사냥이나 통방이사냥의 경우도 맹수류를 잡을 때에는 이에 걸려든 짐승을 포획하기 위해서 여러 사람의 협동심이 발휘되어야 한다.[1]

세계 어느 민족이든 대부분의 수렵에는 남성들만이 참가한다. 여성이 수렵에 참가하는 것은 금기로 되어 있다. 이러한 성별에 따른 역할의 차이에 대해 명쾌한 해석을 내리지는 못하지만, 수렵민이 산신山神을 여성으로 여기는 것과 무관하지 않다. 『고려사』(권1)에 태조의 선조인 호경虎景은 수렵에 능한 사람으로 산신과 결혼했다는 설화를 보면 산신이 여성임을 알 수 있다.

옛날에 호경이라는 사람이 '성골장군聖骨將軍'이라고 자칭하면서 백두산으로부터 산천을 두루 구경하다가 부소산扶蘇山 왼쪽 산골에 와서 거기에서 장가를 들고 살았다. 그의 집은 부유했으나 아들이 없고 화살을 잘 쏘아 사냥을 일삼고 있었다. 하루는 같은 마을 사람 9명과 함께 평나산平那山에 매를 잡으러 갔다가 날이 저물었다. 여러 사람들이 바위굴 속에서 자게 되었는데 그 때 범 한 마리가 굴 앞을 막고 큰 소리로 울었다. 열 사람이 서로 말하기를 범이 우리를 잡아먹으려고 하니 시험 삼아 각자의 관冠을 던져보아서 그 관을 범에게 물리는 사람이 나가서 일을 당하기로 하면서 모두 자기 관을 던졌다.

범이 호경의 관을 무는지라 호경이 나서서 범과 싸우려고 하는데 범은 갑자기 없어지고 굴이 무너져 9명은 나오지 못하고 죽었다. 호경이 돌아와

사냥으로 본 삶과 문화

서 평나군平那郡에 보고하고 다시 산으로 와서 9명의 장사를 지냈다. 먼저 산신(산귀신)에게 제사를 지내는 중에 그 산신이 나타나 말하기를 나는 본래 과부로 이 산을 주관하고 있었는데 다행히 당신(성골 장군)을 만나게 되어 서로 부부의 인연을 맺고 함께 신의 정치를 하려고 하는 바 우선 당신을 이 산의 대왕으로 봉하겠다고 하였다. 그 말이 끝나자마자 산신과 호경은 다 갑자기 보이지 않았다. 평나군 사람들이 호경을 대왕으로 봉하는 동시에 사당을 세워 제사지내고 아홉 사람이 함께 죽었기 때문에 그 산 이름을 구룡산九龍山이라고 고쳤다. 그 후 호경은 옛 처를 잊지 못하여 항상 밤에 꿈과 같이 나타나서 처와 동침했다. 그 후 아들을 낳으니 강충康忠이었다.[2]

사냥에 여성의 참여를 엄격히 금기시하는 것은 산신을 여성으로 여기는 것과 밀접한 관련이 있다. 또한 사냥꾼들은 여성에 대해 부정시하는 관념을 갖고 있다. 우리 민족은 재수가 없거나 안 좋은 일이 생기면 '피를 봤다'라는 표현을 하는데, 이 때 피에 대한 부정은 여성과 관련되어 있다. 평정과 안정이 지속되는 중에는 피가 나타나지 않는다. 그러나 전쟁이나 폭력 등으로 일상이 깨질 때 피가 보인다. 이에 따라 사람들은 피에 대해서 두려움을 갖게 되었다.

여성의 월경은 여성의 몸에서 피가 나오는 것으로 동일한 의미에서 여성의 피를 불결하고 부정하게 된 것이다. 또한 여성은 배란을 거쳐 출산을 하는데, 월경은 곧 임신의 실패나 유산流産, 즉 손실이나 죽음을 의미한 것이다. 이에 따라 여성의 월경은 경작 실패, 질병, 군사적 패배, 사냥 실패 등을 가져오는 해로운 원인이 된다고 믿었다. 부정한 것을 접촉하면 어떤 부분에 일어난 작용이 전체에 확대되거나 옮겨져서 같은 효과가 난다는 믿음이 있어 월경 중인 여성과 접촉하는 것을 꺼렸다.

한편 고대인들은 음양의 조화는 다산과 풍요를 이루기 위해서 반

드시 전제되어야 한다고 믿었다. 청동기 시대 유적이라 알려져 있는 울주 반구대 암각화에는 고래·거북·멧돼지·토끼 등의 짐승과 사람이 그려져 있는데 동물은 대개 쌍으로 그려져 있고 생식 활동을 상징하는 것도 있어 풍요한 생산을 비는 뜻이 담겨 있으며 이것도 음양의 이치를 표현하고 있음을 알 수 있다. 따라서 사냥에 나설 때는 산신이 여성이므로 남성인 사냥꾼이 산에 가야 한다고 믿는 것이다. 여성이 사냥에 함께 참여하면 여성 산신이 질투하여 해를 끼칠 것이라고 믿었다. 사냥에서의 산신제는 산신이 여성이라는 관념이 근간이 되어 제의가 행해지고 있다.

사냥을 떠나기 전의 의례

1. 사냥을 떠나기 전 지켜야 하는 금기

사냥은 일상생활이 이루어지는 인간이 사는 마을이라는 속의 세계에서 벗어나 산신이 관장하는 성스러운 공간인 산 속에서 이루어진다. 산짐승(=야생 동물)으로부터 공격을 받아 생명을 잃을 수도 있는 위험한 일이다. 또한 산 속의 동물은 산신의 소유물이자 보호물로 여겨졌다. 수렵민은 산신의 노여움을 사지 않기 위해 사냥 전부터 금기를 엄격히 지키고, 사냥에 성공하면 산신에게 감사하는 의미로 제사를 드렸다.

우선 사냥을 떠나기 전에 행해지는 금기에 대해서 알아보고자 한다.

사냥꾼은 사냥을 떠나기 전에 부인과 잠자리를 함께 하지 않는다. 이것은 이튿날 신의 영역인 신령한 산으로 들어가므로, 미리 인간의 욕망을 버리고 몸을 깨끗이 하여 마음도 비워 부정한 짓을 하지 않는다. 또한 사냥꾼은 개고기, 닭고기 등 육식을 하지 않으며,

사냥으로 본 삶과 문화

비린 생선도 먹지 않는다. 이것은 몸과 마음을 깨끗이 지니기 위해 고기를 먹지 않는다는 뜻이다. 고기를 먹으면 몸과 피가 부정해진 다고 믿는다. 비린 생선을 먹지 않는 것은 산신이 싫어하기 때문이 다. 그래서 사냥에 나설 때에는 반찬으로 육류를 쓰지 않고 간소히 준비하였는데 제주도에서는 메밀가루로 만든 범벅 등을 보자기에 싸서 '약돌기'에 넣어 가지고 다니다가 먹는다. 장기간 사냥에 나설 때는 쌀과 된장만을 준비하며 산에서 얻는 채소나 야채로 생활을 한다.

사냥꾼은 사냥에 앞서 상을 당한 집에 가지 않는데, 사람의 죽음 은 부정한 일이므로, 이러한 곳에 가면 부정을 타기 쉽고, 깨끗하지 않은 몸으로 산에 가면 산신에게서 벌을 받는다고 믿고 있다. 따라 서 가까운 친척이 상을 당하면 대리인을 보내 문상할 지언정 자신 은 가지 않는 것이 관례였으며, 상주도 이를 이해하였다. 임산부가 해산한 집에도 가지 않는다. 여인이 아이를 낳으면 피를 흘리게 마 련이다. 우리는 이를 '피부정'이라 하여 몹시 꺼렸다. 해안의 어부 들도 고기를 잡으러 떠날 때, 아내가 해산한 남자는 배에 태우지 않 았다. 그의 몸에 부정이 깃들었을지 모르기 때문이다. 이러한 금기 를 어기면 노한 산신이 사냥꾼에게 짐승 잡기를 허락하지 않거나, 벌을 내려준다고 믿었다.

산신에 대한 금기는 매사냥꾼에게도 동일하게 적용된다. 매가 신 령한 동물이라고 여기는 수알치들은 부정이 끼지 않도록 매우 조심 하였다. 심지어 아이를 낳아서 피로 인해 부정이 발생한 집에 가면 매가 미쳐서 달아난다고도 여겼다.

사냥꾼은 사냥을 나가기 전에 몸을 깨끗이 씻는다. 우리는 예로 부터 제사를 지내거나 치성을 드리기 전에 반드시 목욕재계沐浴齋 戒라 하여, 몸을 씻고 음식을 삼가며 몸가짐을 깨끗이 가다듬었다. 추운 정월에 동제를 주관하는 제관이 하루 서너 번씩 찬 물속에 들

어가 목욕을 한 것도 이 때문이다. 사냥도 목숨을 거는 큰 일이므로 이를 따른 것이다.

산에 들어가서는 똥오줌을 따로 받아 두었다가 마을로 가져오기도 한다. 청정한 산신의 세계를 더럽히면, 벌을 받아 짐승을 잡기는커녕 부상을 입거나 큰 해를 당한다고 여겼다.

사냥꾼은 산에서는 철물로 된 식기와 숟가락을 사용하지 않았다. 쇠는 포악한 짐승이나 악령惡靈이 가장 꺼려하는 물질이며 쇠붙이 소리 또한 마찬가지이다. 워낭이라 하여 말·소의 턱 아래에 방울을 매다는 풍습도 이에서 왔다. 가축을 잡아먹으려고 다가왔던 짐승이나 해를 끼치려고 몰려든 악귀가 이 소리에 놀라서 달아난다고 여긴 까닭이다.

사냥꾼이나 심마니는 산에 들어가서 변말을 사용하는데, 이것은 산신이 말을 알아듣기 때문에 자신들만의 은어를 사용하는 것이다. 산신에 대한 두려움이 담겨 있다.

사냥은 기상 조건과도 밀접한 관련이 있다. 궂은 날은 사냥하기 어려우므로 출발에 앞서 날씨를 보아 사냥 여부를 정한다. 집단 수렵을 할 때에는 몰이꾼과 사냥꾼으로 구성되는데, 반드시 그 숫자는 홀수로 짝짓는다. 우리는 짝수인 우수偶數는 부정하고, 홀수인 기수奇數는 신성하다고 여겼다. 따라서 홀수를 양수陽數, 짝수를 음수陰數라 불렀다. 그리고 홀수가 겹치면 잡귀가 달아나서 복을 얻는다고 믿었다. 정월 초하루, 대보름. 삼월 삼진, 오월 단오, 칠월 칠석, 한가위 등의 명절이 모수 홀수로 짝을 이룬 까닭도 이에 있다. 사냥꾼이 홀수로 무리를 짜는 관습도 마찬가지이다.

2. 사냥을 떠나기 전의 산신제

사냥에 나서기 전에 산신고사를 지내기도 하는데 떠나기 전날에 참가자들이 모두 모여 지내거나 각자 지내기도 한다. 사냥 당일 이

른 새벽에 닭·새·개 따위의 소리가 들리지 않는 깊은 산 속으로 들어가서, 손이 없는 방향에[3] 제물을 차린다. 이 방향은 1~2일은 동쪽, 3~4일은 서쪽, 5~6일은 남쪽, 그리고 7~8일은 북쪽이다. 그리고 9~10일은 손이 없는 날이므로, 방향을 가리지 않는다. 제물은 삼색 과일·미역·사탕·술 등이며, 제사 그릇이나 도구는 언제나 새로 장만한다. 제사를 마치고 소지를 올릴 때는 "일장 소지라도 만장 소지로 알고 받으소서" 읊조린다.[4] 사냥을 떠나기 전에 고사는 지역에 따라 약간 차이가 있다.

제주도에서는 사냥을 생업으로 하는 사람들이 정성을 들여 희생을 마련하고 사냥터에서 제를 지내는데 이를 '사농코스'라고 한다.[5] 제물로는 날 것을 올리는 것이 특징이다. 제주도에서는 오소리('지다리'라고 부른다)를 잡기 위해 굴을 파기 전에도 산신에게 고사를 올린다.[6]

강원도에서는 매사냥에 나서기 전에는 한지에 북어를 동여 서낭당에 걸어 놓고 신선한 과일을 깨끗한 종이에 놓고 "사냥이나 잘하게 해주소서. 수리와 저광이 되게 해주소서"하며 빈다. 매가 독수리나 말똥가리(저광수리)처럼 사나워져서 짐승을 많이 잡게 도와달라는 뜻이다.[7]

사냥터에서의 산신제

사냥을 한 이후에 산신에게 바치는 풍속은 아주 오래되었는데, 이와 관련해서 『동국이상국집』에 기록이 남아 있다.

주몽은 금와왕의 아들 7명 및 종자 40명과 사슴 사냥에 나섰다. 왕자들은 겨우 한 마리 밖에 못잡았음에도, 주몽이 혼자 여러 마리를 잡자 그를

나무에 묶어두고 사슴마저 빼앗아 갔다.

　주몽이 사냥에서 잡은 흰 사슴을 거꾸로 매달고 일렀다. "하늘이 만일 비를 내려서 비류왕의 도읍을 물바다로 만들지 않으면 너를 놓아주지 않겠다. 이 곤경을 면하려면 하늘에 호소하여 비가 오도록 하라" 이어 주문을 읊조리자, 사슴이 슬피 울더니 비가 이레 동안 쏟아져서 소양의 도읍이 물에 잠기고 말았다. 주몽은 갈대로 꼰 줄을 급류에 건너지르고 오리말을 탔으며, 백성들도 그 줄을 잡고 위기에서 벗어났다. 주몽이 채찍으로 물을 치자 물이 줄어드는 것을 본 송양왕이 마침내 항복하였다.[8]

　여기서 나타나는 '흰' 사슴은 신령이 깃들인 사슴[9]을 가리킨다. 사슴이 슬피 울자 비가 내린 까닭도 이에 있다. 신라 박혁거세 신화의 흰 닭이나, 천마총의 백마도 마찬가지이다. 사냥으로 잡은 짐승을 산신에게 바쳐서 자신의 뜻이 이루어지기를 기원하는 풍습은 오늘날까지 이어져 온다.[10]

　사냥꾼은 사냥을 통해 동물을 잡으면 산신에게 감사하는 의미로 산신제를 지낸다. 짐승을 잡는다는 것은 산신이 자신의 소유물인 동물을 내어 줌으로써 얻을 수 있는 것이라 생각한 것이다. 그러기에 당연히 짐승을 잡은 자리에서 산신에게 감사하는 산신제를 지낸다.

　산신에게는 잡은 짐승의 혀, 귀 또는 심장을 떼어내어 나뭇잎에 싸서 손이 없는 방향을 택해서 산신에게 바친다. 노루나 돼지를 잡은 때는, 그 자리에 귀와 혀를 끊어서 가랑잎에 싸고 젓가락과 함께 '손이 없는 방향'에 놓는다.[11] 경기도 여주에서는 그물로 노루를 잡으면, 귀와 코를 베어 높은 쪽에 놓고 이렇게 빈다. "유세차 사파시게 남산부중 해동은 조선국 경기도 여주군 점동면 덕평리의 산신령님은 고라니를 내주셔서 잘 먹겠습니다. 또 잡게 해주시오." 총이나 창도 세워 놓고 산신에게 절을 두 번 올린다. 이러한 신앙은 매우

철저해서 "호랑이도 사람을 잡으면 머리를 바위에 올려놓아서 산신에게 바친다"는 말이 떠돌 정도였다.

창으로 멧돼지를 잡으면, 싸리 꼬챙이에 고기를 셋 또는 다섯 조각을 꿰고 황덕불에 슬쩍 익혀서 산신에게 바친다. 이 꼬챙이는 셋이나 다섯 개 마련한다. 강원도 북부에서는 잡은 짐승의 고기를 그 자리에서 구워서 올린다.

때로는 산신제를 지낼 때에는 잡은 짐승의 머리를 산 정상 방향으로 놓고, 사냥 도구를 가지런히 놓고 죽은 짐승에 대해 애도를 표하기도 한다. 사냥꾼들은 항상 억울하게 피를 흘리고 죽은 짐승이 원혼을 갖고 자신들을 공격할지도 모른다는 두려움을 갖고 있다. 산신제를 지내는 것은 죽은 동물의 영혼이 산신에게 돌아가기를 바라는 마음을 담고 있기도 하다. 이러한 이유로 사냥꾼은 흔히 짐승을 잡으면 그 원인을 다른 곳으로 돌린다. 올무에 걸린 노루가 앵앵거리고 울면, 올무꾼이 그 앞으로 가서 자기 소리로 '땅'하고 소리를 낸 뒤에 거둔다. 이로써 노루는 총에 맞아 죽는 것이 되므로, 자기에게는 아무 죄가 없다는 것이다.[12]

함경북도 산간 지대에서는 곰을 잡으면 사냥꾼이 엉엉 우는 시늉을 내면서 "아이고 어떻게 이렇게 갑자기 돌아가셨습니까?"하고 애달픈 소리로 중얼거린다. 곰의 혼이 뒤따라와서 해코지하는 것을 막기 위해서이다. 우리는 예부터 곰을 신성한 동물로 여겨왔다. 단군신화에서 인간으로 변한 곰이 하느님의 아들인 환웅과 결혼하여 겨레의 시조인 단군을 낳는 존재로 등장한 것도 이와 연관이 깊다. 이 때문에 사냥꾼들은 곰을 잡으면 곰의 영혼이 앙갚음을 할지도 모른다는 공포에 떨었다. 따라서 곡을 하는 목적은 창이나 총이 실수를 저질러서 잡았을 뿐이며, 사냥꾼 자신도 이를 매우 슬퍼한다는 뜻을 보이려는 데에 있다.

이러한 풍습은 우리나라뿐만 아니라, 동시베리아에서도 나타난

다. 동시베리아의 알타이족은 곰을 잡으면 "할아버지 할머니 어째서 돌아가셨나요." 하면서 눈물까지 흘리고 슬피 운다. 곰을 인간과 동일한 존재로 같은 조상으로 여기는 관념은 우리나라뿐만 아니라, 동시베리아에서도 나타난다. 수렵민의 곰에 대한 특별한 신앙은 대부분 비슷하다.

조선시대 말기만 해도 사냥꾼이 호랑이를 잡으면 그 고을의 산신령을 잡았다는 죄목으로 수령이 볼기를 형식적으로 세 차례 때리는 것이 관례였다. 태형으로 세 차례의 매를 맞고 나서, 호랑이 크기에 따라 닷 냥에서 20~30냥의 상금을 받았다. 민간에서도 맹수의 왕인 호랑이야말로 산에 사는 신령이라고 믿었으며, 이들의 탄생지라고 일컫는 백두산을 영산으로 꼽았다. 무신도의 하나인 산신도에 산신이 호랑이를 심부름꾼으로 거느린 모습으로 등장하는 까닭도 이에 있다. 사냥꾼 가운데 멀리서 지나가는 범이나 표범이 눈에 띄기만 하여도 고개를 숙이고 "영감님 가만히 지나가시오" 중얼거린다. 이들을 산신으로 여기는 까닭이다.[13]

함경북도 북부 산간지대에서는 범뿐만 아니라 여우·족제비 따위를 신성한 동물로 여겨서 잡는 것을 삼갔다. 잡으면 산신령이 화를 내어 탈을 입는다는 것이다. 여우나 족제비는 그 모습이 불길한 인상을 주기 때문이다. 옛이야기에 여성으로 둔갑한 여우가 많은 사람에게 피해를 끼치는 존재로 자주 등장하는 것도 이 때문이다.

한편 매사냥꾼들도 산신제를 지낸다. 수알치들은 매가 꿩을 잡을 때마다 꿩의 혀와 죽지를 빼어서 손이 없는 방향에 꽂아 놓고 산신에게 감사의 제례를 올린다.

경상북도 금릉에서는 길들인 매의 첫 사냥을 '방우리 붙인다'고 하며[14] 강원도 홍천에서는 '매손 붙인다'고도 이른다.[15] 경상북도 금릉에서는 처음으로 꿩을 잡으면 매를 부리며 사냥을 하는 수할치가 그 자리에 침을 뱉은 다음, 꿩의 혀를 빼어 가시나무에 걸어놓고 절

을 서너 번 올리며 이렇게 읊조린다. "생키 긴상하나이다(산꿩 진상합니다). 본산 산신령이나 어느 산신이나 안 위하리까 이산 저산 양산 각산 지산 산신령님네 수알치 몰이꾼이나 나무도리대서 펄펄 뛰게 점지하고 꿩을 날러거든(날리거든) 매 버렁 밑으로 펄펄 날라들게 점지해 주소서." 하고 읊조린다.[16]

강원도 인제에서는 꿩을 잡을 때마다 날개 죽지와 꽁지깃을 하나씩 빼어 그 자리에 꽂아 놓고 "신령님, 산짐승이나 사람이나 손톱 발톱 다치지 않고 꿩이나 많이 잡게 해주소서"라고 빈다. '손톱과 발톱'은 매의 것을 가리킨다. 강원도 북부 지방에서는 "매 눈에 영기가 돌고, 꿩 눈에는 탈맹이가 씌우게 해 주십시오" 읊조린다.[17] 탈맹이는 눈동자가 하얗게 변해서 시야가 캄캄해지는 것을 일컫는다. 따라서 꿩의 시야가 흐려져서 매가 오는 것을 알아차리지 못하고 꿩 사냥이 잘되기를 비는 것이다.

짐승이 잘 잡히지 않을 때

사냥꾼은 며칠 동안 산을 돌아다녀도 짐승을 발견하지 못하거나, 발견하고 나서 이를 잡지 못할 때 산신제를 지내기도 한다. 장기간 사냥에 실패하는 것은 산신이 사냥감을 내어주지 않기 때문으로 생각하고 있다. 따라서 산신에게 짐승을 내어 달라는 의미로 산신제를 지낸다. 근래 노루가 올무에 걸리지 않으면 오징어를 놓고 소주를 부은 다음 "잘 잡게 해주소서" 하면서 빌었다. 멧돼지가 잘 잡히지 않을 때는 멧돼지 덫을 세우고 나서 "산신님, 사람 손톱 발톱 거침없이 잘 다니며, 짐승도 잘 잡게 해 주시오" 읊조린다. 그리고 멧돼지를 잡았을 때는 귀와 주둥이 윗부분을 잘라서 깨끗한 바위에 올려놓고 앞에서처럼 읊조리며 절을 올린다.[18]

사냥을 마치고 지내는 산신제

사냥꾼은 사냥을 마치고 돌아올 때에는 끈으로 다리를 묶어 등에 메고 운반하거나 망태기에 넣어 운반하기도 한다. 단, 머리 위에 이고 운반하지는 않는다. 그 이유는 물건을 머리 위에 이고 나르는 행동은 여성만이 하는 행동이며, 남자는 어깨에 메어 나른다. 따라서 남자가 여자의 흉내를 내서는 안 된다는 뜻이다.[19] 앞서 밝혔듯이 피를 보는 것은 평화로운 상태를 위협하는 것으로 피를 부정한다. 여성이 월경을 함으로써 피를 흘리는 것은 여성 자체를 부정한 존재로 인식하였다. 이에 따라 사냥꾼이 여성의 행동을 따라하는 것은 금기로 되어 있다.

멧돼지를 잡으면 팔 쟁기라 하여 여덟 부위로 나누었다. 팔 쟁기는 머리·목·두 팔·두 다리, 양 갈비 등이다. 이 가운데 첫 손에 꼽은 것이 뒷다리이고, 목(토심 목이라고도 한다)을 버금으로 쳤다. 사람이 여덟이 넘으면 조금씩 덜 받았다.

강원도 평창군 일대의 매사냥에서는 수할치가 조금 더 가져가며, 인제에서는 매의 몫을 제한 나머지를 수할치나 털이꾼이 공평하게 나눈다. 매의 몫은 수할치가 매를 먹이는 데 드는 비용을 말한다. 경기도 이천 일대에서는 수알치와 털이꾼 사이에 3:2의 비율로 분배한다.[20]

인제에서는 매사냥을 한 다음에 집으로 돌아와서 산신께 감사의 의미로 고사를 올린다. 잡힌 상태 모습 그대로 꿩을 삶아서 가까운 산에 올라가 냇가의 깨끗한 곳에 놓는다. 이때에 다른 제물을 올리지 않는다. 두 번 절한 뒤, 산에서 하던 대로 "본산 산신령이나……"를 주워 섬기고 다른 소원이 있으면 덧붙인다. 이를 '방우리 고사'라 부른다.[21]

사냥으로 본 삶과 문화

.03

굿과 놀이에서의
모의 사냥

우리나라의 굿은 대부분 동물 공희供犧[22]를 통하여 여러 신에게 돼지머리, 쇠머리뿐만 아니라, 심장·다리 등을 제물로 바친다. 굿에서의 신은 산신, 천신, 바다신 등 자연신이나 전쟁에서 죽은 군웅신, 조상신, 대감신, 장군신 등 인격신이 포함된다. 신에게 제물을 바칠 때는 그대로 바치는 것이 아니라, 모의적인 사냥을 통하여 실제로는 소·돼지 등 가축을 제수로 마련했음에도 불구하고, 사냥을 통해 얻은 것으로 은유적으로 표현하고 있다. 또한 사냥에서 얻은 동물은 제물로 사용되어 타살거리와 군웅거리가 연속적으로 진행된다. 타살·군웅거리에서는 제물의 도살, 해체, 제물의 부위별 사용 등의 과정이 이루어진다.

여기서는 황해도 대동굿과 우이동 삼각산 도당제를 사례로 하여 제수祭獸를 확보하는 과정부터 이를 의례적으로 사용하기까지의 과정에 대해 살펴보고자 한다. 다시 말해 사냥거리는 가축으로 제수를 마련했음에도 불구하고 왜 사냥을 통해 얻은 것으로 은유적으로 표현하고 있으며, 이어지는 타살·군웅거리의 동물 공희 과정에서 드러나는 도살·해체·의례적 사용의 과정을 통해 그 의미를 살펴보

고자 한다.

한편 제주도에서는 산신놀이, 강원도에서는 황병산 사냥놀이가 전승되고 있다. 이 두 지역에서는 실제 수렵이 행해졌던 지역으로 놀이를 통해 당시의 수렵 생활을 재현하고 있다. 또한 오늘날에는 수렵이 이루어지지 않지만, 산신을 모시고 사냥 놀이를 통해 마을의 번영과 안녕을 추구한다는 목적을 갖고 있다. 이에 대해 사냥 놀이의 과정을 통해 목적과 의미에 대해 구체적으로 알아보고자 한다.

황해도 굿의 사냥 놀이

1. 황해도 대동굿의 절차와 내용

황해도는 서·남쪽이 바다로 둘러 싸여 있으며, 내륙 지방에는 평야가 발달하고 산맥이 형성되어 있어, 해양 문화·수렵 문화·농경 문화가 고루 발달되어 있다. 이러한 특성은 굿의 발달에도 영향을 미쳐 각 굿마다 특색이 있으며 종류가 다양하다.

황해도 굿 중에서 사냥놀이(사냥굿, 사냥거리라고도 한다.)가 굿거리로 전승되고 있는 것은 마을 굿인 대동굿을 비롯하여 만수대탁굿·철물이굿·꽃맞이굿 등이다. 여기서는 황해도 대동굿을 중심으로 살펴보도록 한다.

황해도 대동굿은 서해안의 해주·옹진지방에서 마을 주민들이 한 마음을 모아 한 해의 풍요와 안녕을 기원하면서 공동운명체로서의 확신과 단결을 도모하는 마을 단위의 굿이다. 당주(굿을 주관하는 무당)가 중심이 되어 행하는 굿으로 많은 사람들이 모여 함께 먹고 마시며 즐기는 마을 축제로서의 굿이기도 하다.

황해도 대동굿은 지역별로 굿을 주재하는 무당에 따라 순서나 방법이 조금씩 차이가 있다. 우선 황해도 평산 지역에서 행해지는 대

사냥으로 본 삶과 문화

동굿을 중심으로 살펴보고자 한다.

황해도 대동굿은 제장祭場을 정화하고 나서 굿에 모셔질 신들을 부르기 위한 산청울림, 상산맞이, 초감흥거리부터 시작된다. 잡신이나 부정을 물리쳐 정화하고 난 다음, 신들을 모시고 축원을 위한 칠성거리나 제석거리를 행한다. 칠성신은 수명을 담당하는 신으로 안당에서 칠성거리를 하는데 육식은 피하고 소찬을 올린다. 칠성거리는 거상춤, 사면춤, 바라춤을 추며 명덕과 복떡을 팔기도 한다. 또한 쌀을 주는 요미성수님도 칠성거리에서 강림한다고 한다. 제석거리는 무녀가 칠성복을 입고 마마병을 퇴치하는 별상물림을 하는데 가공의 배를 만들어 바가지에 액을 담아 바다로 띄워 보낸다. 이어서 행하는 소놀음거리는 마을사람들이 모여서 하는 마을 굿으로 술과 음식을 먹으며 한판 논다.

소놀음거리는 농사의 파종부터 수확까지의 과정을 극적으로 보여주는데, 농신農神인 소에게 풍년을 기원하는 굿으로 농경적인 요소가 강하다. 소는 육식을 하지 않는 초식 동물이므로 소찬으로 떡과 과일 등을 올린다. 각 거리의 신들은 육식의 여부에 따라 제물을 마련하는데 농경신이나 육식을 하지 않는 신에게는 떡이나 과일을 올린다. 이어서 육식을 하는 신들을 위한 거리는 사냥거리부터 시작된다. 사냥거리는 군웅상을 마련하고 굿이 시작된다. 군웅상은 사냥에 쓰일 활과 화살을 상위에 놓고 과일과 떡으로 차려 놓는다. 활과 화살은 실제로 사냥에 쓸 수 있는 사냥 도구라기보다는 모의적인 도구라 할 수 있다. 군웅상의 한쪽에는 제물로 마련한 돼지나 닭을 묶어놓는다. 사냥거리는 가축을 제수로 마련하였지만 이들이 사냥하여 얻은 것임을 극적으로 보여준다.

황해도 대동굿의 순서는 ①안반고사-②산청울림-③상산맞이(산천거리)-④초감흥거리(초부정거리 포함)-⑤칠성거리-⑥제석거리(소놀음굿 포함)-⑦작두거리(쌍작두 그네타기 포함)-⑧사냥거리-⑨말명

거리-⑩서낭거리-⑪타살거리-⑫대감거리-⑬조상거리-⑭터주거리-⑮마당거리 순이다.

① 안반고사

안반고사는 굿하기 전날밤 떡을 빚으면서 굿이 잘 풀리기를 기원하는 고사이다. 굿당 한쪽켠에 떡판을 놓고 그 위에 굿에 사용될 여러 가지 떡들을 섞어서 양 사방 귀퉁이와 중앙에다 조금씩 올려놓는다. 3개의 술잔을 떡판 옆에다 놓는다. 만신은 상장구가 반주하는 음악에 맞쳐 축원한다. 축원이 끝나면 떡을 엎었다 뒤집었다 하면서 점괘를 낸다. 참관하고 있는 사람들에게 공수를 준다.

② 신청울림

굿의 시작을 알리고 부정한 것을 물리친다. 굿청과 굿당 주위를 정화하여 신성한 공간으로 만들기 위해 치르는 절차이다. 굿판에 참가한 당골집들과 무당은 물론 참관자들에게 붙어 있는 부정한 것을 물리치며, 무가 사설로는 온갖 부정을 들먹인다.

③ 상산맞이 (산천거리)

상산맞이거리 또는 산거리라고 한다. 맑은 정기의 원천인 산천의 신들 곧 산신들을 굿청으로 모셔온다. 또한 무당의 고향 본향산신도 모셔 와서 산천의 맑은 정기를 받아들인다.

④ 초감응거리

산상맞이 다음으로 하는 거리로서 굿청과 굿당 주위를 정화하며 굿판에 참가한 무당들은 물론 모든 참관자들에게 붙어있는 부정한 것을 물리치며 대동굿에서 모셔질 모든 신들을 차례로 불러들여 좌정시킨다. 모든 신을 불러 들인 다음 신령들이 입거나 사용하게 될

사냥으로 본 삶과 문화

신복과 신구 그리고 굿에 필요한 모든 물건들을 일일이 입거나 들고 거풍(바람)을 일으킨다.

⑤ 칠성거리

수명을 담당하는 칠성님을 모시고, 무당 자신은 물론 모든 사람들의 명복을 기원하고, 자손의 수명장수를 기원한다. 또한 이 거리에서는 도령애기씨, 천문지리풍수, 부인마마, 팔선녀 등을 불러들이기도 하며, 쌀을 내려주는 요미성수도 모신다. 뿐만 아니라 용궁단지에 올라타서 '용궁단지춤'을 추기도 하며, 경관만신(주무 만신)이 환쟁이로부터 꽃 타는 장면도 연출된다. 재가집에서 명복을 기원하기 위해 올려논 명다래를 놀리면서 만단골들의 명을 빈다.

⑥ 제석거리

복을 비는 제석거리는 칠성복을 그대로 입은채 이어지는 거리이다. 이 거리에서는 마마병을 퇴치하는 별상물림을 하는데 이때 가공의 배를 만들어 바가지에다 액을 담아 바다로 띄워 보낸다. 제석거리가 끝나면서 곧이어 소놀음굿이 이어진다. 소놀음굿은 풍농을 기원하고 액을 쫓으며 마을 사람들의 대동단결을 모색하기 위해 한다. 동네 청장년들로 구성된 난봉꾼들이 굿판에 끼어들어 한판 놀기 위해 벌이는 굿판 속에서 하는 놀이이다. 경관 만신이 소를 몰고 온 마부 및 풍물패와 갖은 재담을 주고받는 형식으로 되어 있다.

⑦ 작두거리

일명 장군거리라고도 한다. 장군복을 입고 작두 위에서 춤을 춘다. 작두를 타는 이유는 장군님의 영험력을 과시하는 것인데 장군님이 작두를 타고 있을 때는 그의 영험은 극대화된다.

⑧ 사냥거리

신에게 제물로 바쳐질 소, 돼지, 닭을 상산막둥이와 경관만신이 활·화살·삼지창·칼을 가지고 활·화살·삼지창·칼을 가지고 매타령을 하면서 사냥을 간다. 상산막둥이는 높고 깊은 산속에 사는 청년인데 신의 부름으로 만신의 굿판에 온 사람이다. 그는 산길은 물론 짐승이 있는 곳을 잘 알기 때문에 만신이 사냥을 나갈 때 도와준다. 그러나 처음에는 꾀를 부려 말을 듣지 않지만 나중에는 갖은 재담과 장난을 하면서 사냥길에 나선다. 이어서 군웅거리가 행해진다.

⑨ 말명거리

도산말명거리라고도 한다. 수많은 신을 부리다 죽은 만신이 다른 무당에 의해 신령님으로 모셔질 때 그 신을 말명이라 한다. 그러므로 말명은 무당들의 조상인 셈이다. 말명거리의 주기능은 무당신(말명신)을 대접하고 놀리어 무당의 신명을 극대화하는 데 있다. 한편 말명신은 병든 사람을 낫게 해주고, 자손점지를 해주기도 한다. 만신이 장구잽이와 신담을 하면서 말명신의 내력을 낱낱이 말한다.

⑩ 서낭거리

서낭거리에서는 대동 일대의 마을 사람들을 축원한다. 이때는 만신이 마을 집집마다 다니면서 각 가정에 일년 열두달 만사형통과 무사대길을 축원하는 기원을 하는데 이것을 '고사반 넘긴다'라고 한다. 마을을 보호하고 마을을 지키는 서낭은 육고기로 대접하는 육서낭, 소찬으로 대접하는 소서낭, 호서낭, 물아래로 기고나는 용신서낭, 동서남북을 관장하는 사서낭, 여서낭, 남서낭 등을 축원한다. 서낭대는 소나무로 몸대를 만들고 거기에다 꽃, 솔잎, 치마와 저고리, 바지와 저고리 그리고 오색천 등을 매단다.

⑪ **타살거리**

소, 돼지, 닭들을 신에게 제물로 바치는 타살을 한다. 활을 가지고 사냥해 온 짐승을 굿판에 놓고 타살하여 피를 먹으면서 군웅을 푼다. 군웅거리는 전쟁터에 나가 죽은 군웅, 나라를 위해 싸우다 죽은 자, 억울하게 한 맺혀 죽은 자 등을 위해 타살거리에서 잡은 육고기와 피를 가지고 군웅을 푼다. 이 때 신에게 제물로 올리는 육찬들을 삼지창에다 사슬을 세운다. 사슬이 잘 세워지면 신이 흔쾌히 받았다는 표시이다.

⑫ **대감거리**

벼슬대감, 한량대감, 걸립대감, 터주대감, 욕심 많고 탐심 많은 대감 등 모든 대감님들을 불러들여 흥겹게 춤을 추어 놀린 후, 먹고 남고 쓰고 남게 재복을 달라고 비는 부분이다. 대감들은 복을 주는 기능을 가지고 있다. 이때는 오방기를 뽑아 복을 받을 수 있는지 점을 치기도 한다.

⑬ **조상거리**

굿을 주관하는 만신의 조상들을 불러 들어 위로하고 후손들의 축복을 빈다. 또한 동네 사람들의 조상들도 모셔 후손들이 잘 되기를 빈다. 조상은 5대 조상부터 모시는 것을 원칙으로 한다. 각 조상의 옷을 장만하고, 무명과 삼베를 준비하였다가, 조상이 들어오면 원한을 풀고 공수를 내린 후, 무명과 삼베를 갈라 좋은 곳으로 가도록 한다. 조상들을 좋은 곳에 가라고 축원하는 의미도 있어서 후반부에 염불이 이어진다.

⑭ **터주거리**

집과 마을 그리고 나라 땅의 터주신을 위한다. 터주거리를 할 때

는 술과 떡 그리고 고기를 가지고 여러 곳의 터전을 다니면서 터주신을 위하는 춤을 추어서 터주신이 화가 나지 않도록 다랜다.

⑮ 마당거리

일명 뒷전 또는 뒷풀이라고도 한다. 마당거리는 마지막 거리로써 마당으로 나가 집안으로 들어오지 못한 모든 잡귀 잡신들을 먹이고 놀려 보낸다. 마지막에는 무당과 참관자 모두가 어울려 한바탕 춤을 추며 논다.

2. 황해도 대동굿의 사냥놀이

사냥놀이는 타살군웅굿에 앞서 행해진다. 마당에 산 돼지를 묶어 놓고 만신(무녀)과 사냥꾼으로 분장한 막둥이(상산막둥이)가 등장하여 장구잽이와 함께 사냥하는 과정을 골계와 재담으로 진행한다.

막둥이는 얼굴에 칠성별이라 하여 7군데 검댕 칠을 하고 활과 화살을 가지고 사냥꾼의 복장을 하며, '삼전불알'을 가졌다 하여 아랫도리를 유난히 불룩하게 나온 모습으로 등장한다. 막둥이의 역할이 지닌 의미는 높고 깊은 산속에 살면서 신의 부름으로 만신의 굿판에 나타난 총각으로, 그는 산길은 물론 짐승이 있는 곳을 잘 알기 때문에 만신이 사냥을 나갈 때 도와주는 인물이다.

현재 막둥이 역할은 무당이 하는데, 과거에 막둥이는 동네의 놀기 좋아하고 입심 있는 남자가 담당했다고 하며, 몰이꾼으로 주민 여러 명이 이 놀이에 참여하여 실제 사냥하는 흉내를 모두 내었다고 한다.

사냥 놀이의 내용을 약술하면 다음과 같다. 만신(무녀)이 막둥이 이름을 부르며 '갑오년에 잃어버린 아들 막둥이가 행여 왔나 하고 찾으러왔다'고 하며 관중을 향해 막둥이를 못 봤느냐고 물어본다. 장구잽이가 막둥이 이름만 가지고는 어떻게 찾느냐고 생김새를 묻

자, '성은 맹가요, 이름은 꽁무니고 얼굴에 일곱 칠성별이 뚜렷하게 새겨져 있다'고 한다. 그리고 막둥이가 삼정불알이라 침통으로 삼정불알을 고친다고 해서 친청에 데려다 놓았는데 삼십육계 줄행랑을 치는 바람에 잃어버리게 되었다고 한다.

만신이 관중을 향해 계속 막둥이를 부르자 여기저기서 "예"라고 대답을 하고, 만신은 소리 나는 곳을 향해 관중이 가리키는 방향으로 왔다 갔다 하며 찾아다닌다.

한참을 찾아다니는데, 사타구니가 비정상적으로 불룩한 막둥이가 등장하여 자기도 막둥이라고 하며, 고향은 '어깨 너머 등창골'이고, 양반집 가문으로 '아바이는 사공을 했고 오마니는 무당'인데 어머니를 찾아야 삼정불알이 낫는다고 하여, 이 고장에 만수대탁을 한다고 하니 혹시나 어머니가 왔을까 하고 어머니를 찾고 있다고 한다. 그러면서 자신의 이름은 "임금 '맹'자에 나라님 '꽁무니', 맹꽁무니인데, 막둥이라고도 한다고 한다.

장구잽이가 어떤 만신도 '맹꽁무니'라고 하는 막둥이를 찾는다고 일러주자 막둥이는 자기 어머니는 '키가 왜장다리처럼 크고 눈도 딱부리눈이고 코는 메부리코에 입은 메기입인데 황해도 고향에서 미인으로 알려져 있다'고 한다. 막둥이와 만신은 서로 이름을 부르며 찾아다니는데 동네 사람들도 함께 찾아 준다. 그러다가 모자가 상봉을 하게 되나, 서로 이리저리 훑어보고 살펴보더니 아니라고 한다. 막둥이는 만신을 보고 '키가 작고 눈도 작은 이렇게 쪼그만 늙은이는 자기 어머니가 아니라'고 하니, 장구잽이가 오랜만에 보니깐 다시 뜯어보라고 한다.

그래도 막둥이는 자기 어머니가 아니라고 우기다가 만신에게 기왕 만났으니 통성명이나 하자고 한다. 만신은 고향이 '어깨 너머 등창골'이라 하고 막둥이는 이름이 '맹꽁무니'라 하니 서로 찾는 사람이 같음을 알게 되고 더욱이 만신은 막둥이의 얼굴에 칠성별이 뚜

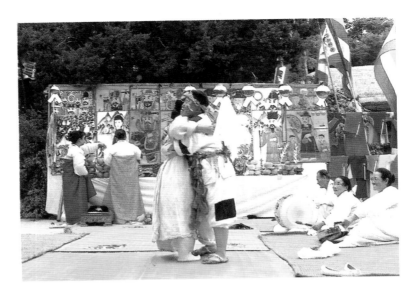

렷하고 남보다 큰 사타구니를 만져보니 아들임이 분명한 것 같은데 서로 너무 늙고 키가 쪼그라들어 미심쩍어한다. 그래서 다시 한 번 찾아보다가 결국 서로 모자임을 확인하게 된다.

막둥이는 어머니(만신)에게 그 동안 고생한 이야기를 하며, '봄이면 씨앗을 뿌리고, 여름이면 김을 매고. 가을이면 추수를 해서 겨울이면 사랑방에서 새끼 꼬아주면서 이렇게 해가지고 품삯 받아서 장가밑천께나 벌었다'고 하며 장가를 보내달라고 한다.

만신은 '오늘만큼은 녹용 사냥을 하여(김금화네) 만 단골에 수영 자손들에게 보약으로 푹 안겨놓으면 여기에 예쁜 아가씨들이 많으니 장가갈 수 있다'고 막둥이를 구슬려 사냥을 나간다. 막둥이는 활을 메고 화살을 들고 굿판 주위를 돌며 사냥을 하는데 '똥이 많다'고 하며 자기 몸과 어머니 몸에서 나는 것 같으니 목욕재계를 하자고 한다. 굿당에 징을 놓고 만신과 막둥이가 세수를 하고 물을 끼얹는 시늉을 하며 목욕재계를 한 뒤 그런데도 막둥이가 자꾸 냄새가 난다고 하니 구경꾼이 '똥물에다 목욕을 했나보다'고 하니. 막둥이와 만신은 서로의 탓을 하며 다시 산신 기도를 드린다.

막둥이는 아무데나 절을 하면서 만신과 엉덩이를 서로 부딪치는데, 장구잽이가 그렇게 하면 사냥을 못한다고 나무란다.

만신: 녹음메(제단에 올리는 밥)를 온갖 정성드리고 다녀 봐도 없음네

장구: 무슨 정성을 어드렇게 했길래 그럽니까

만신: 정성을 잘 드렸담네

장구: 어디 얘기를 해보쇼

만신: 오줌국에 머리감고 똥국에 미역감고 궁둥이로 절했음네

장구: 그렇게 하니 되겠시까 부정해 안됩니다

만신: 궁둥이 가지고 안되는 일이 없담네

　　　임금님도 낳고 또 나 같은 나라만신 우리 막둥이 같은 아들도 생기고

장구: 어서 다시 정성이나 잘 들보시오

　　　(만신 앞에 가서 떡을 놓고 절을 하고 한 바퀴 돌아 다시 장구 앞에 와서)

　　　장구산에서 징산으로 와서 명석산에 공을 드렸드니

　　　각령 까치산에 가보니 너럭바위 밑에서

　　　녹용이 잠이 들어서 명석산으로 내려 좇았읍네[24]

만신은 막둥이에게 '장구산이 명산'이라고 하며 장구 쪽을 향해 아들 막둥이와 함께 똑바로 절을 올리고 사냥을 나간다.

두 사람은 사냥을 하러 산에 올라가는데, 장구잽이가 사냥을 가려면 몰이꾼을 찾아오라고 한다. '몰이꾼도 열다섯, 사냥꾼도 열다섯, 모두 거느리고 사냥을 가야 한다고 하자 무녀들이 〈사냥타령〉을 한다.

〈사냥타령〉

사냥을 가세 사냥을 가세 인삼녹용에 사냥을 가세

에헤 에헤야 인삼녹용에 사냥가세

내 잘 맡는 사냥개야 사냥 잘하는 보라매야

에헤 에헤야 사냥 잘하는 보라매야

몰이꾼도 열다섯이요 포수도 열다섯

에헤 에헤야 포수도 열다섯

화약에 전대를 둘러치고 야산도립을 하실 적에

에헤 에헤야 야산도립을 하실 적에

산지조종은 곤륜산이요 수지조종은 황해도라

에헤 에헤야 수지조종은 황해도라

황해도라 구월산이요 평양하구는 대동강에

에헤 에헤야 평양하구는 대동강에

평양하구 똑바로 가니 모란봉을 치토파서

에헤 에헤야 모란봉을 치토파서

경기도는 삼각산이요 충청도는 계룡산에

에헤 에헤야 충청도 계룡산에 경상도는 태백산이요 전라도 지리산에

에헤 에헤야 전라도 지리산에

제주도를 썩 건너가서 한라산을 돌아보고

에헤 에헤야 한라산을 돌아보고

돌돌 말아 명석산이요 설설히 내려가서

에헤 에헤야 설설히 내려가서

이때 막둥이가 한참 꿈에 취해 곤히 자고 있고 만신은 막둥이를 깨운다. 막둥이는 장가가는 꿈을 꾸면서 '한참 좋은 판에 좋다가 말았다'고 만신에게 투정을 하고, 만신은 빨리 사냥해야 장가를 간다고 다그친다.

막둥이가 앞장서서 사냥을 하는데 똥을 찾아야 된다고 '녹용 똥'을 찾아다니다가 드디어 녹용 똥을 발견한다. 막둥이가 조심조심

사냥으로 본 삶과 문화

활을 들고 다가가서 마당에 묶어놓은 산돼지를 쏘아 맞힌다.

막둥이는 '잡았다'고 기뻐하며 만신에게 장가를 보내달라고 한다. 만신은 "녹용이란 놈이 꼬리가 닷 발이나 되는 거를 겨우 잡았으니 아, 김씨(김금화) 가중에 수영자손들 동네간 조카 아들 손주들 다 건강하라구 본향으로 앵기구 넌 장가가야지" 하며 막둥이에게 색시감을 고르라고 한다.

막둥이는 색시감(박수, 남자무당) 한 사람을 지목하는데, 만신은 하구 많은 가운데 뻣뻣한 걸 골라왔다고 타박한다. 그래도 막둥이는 맘에 든다고 하자 혼례를 올린다. 막둥이는 원삼 입은 색시를 보고 이쁘다고 좋아하며 앉아서 색시의 절을 받기도 하고 색시보고 앉아서 자기 절을 받으라고 하기도 하다가 시키는 대로 맞절을 한다.

이어 만신에게 막둥이 부부가 함께 절을 올리고 만신은 며느리에게 '아들 딸 구별 말고 둘만 낳아라' 하며 밤과 대추를 던져준다. 만신은 막둥이에게도 밤과 대추를 주며 나눠 먹으라고 한다. 막둥이는 녹용 사냥을 하여주고 장가를 듦으로써 삼전불알을 고치게 된다.[25]

이어서 타살군웅굿이 행해진다. 타살군웅굿[26]은 동물을 죽여서 신에게 바치는 굿거리이다. 타살군웅굿은 피를 흘리며 죽어간 여러 군웅신들을 대접하고 우환, 질병, 사고 등을 막아달라고 기원하는 굿이다. 타살군웅굿은 생타살거리와 익은타살거리로 구분된다. 생타살거리는 산 돼지를 놓고 '생타살굿'을 한다. 익은타살거리는 생타살거리에서 잡은 생고기를 몫을 지어 두었다가 삶아서 신령에게 바친다. 고기를 바친 후에는 사슬을 세운다. 사슬에 돼지를 통으로 올려놓기도 하며, 팔각으로 해체된 여러 부위를 사슬에 꽂아 올리기도 한다. 이 때 사슬이 잘 세워지면 신이 흔쾌히 잘 받았다는 의미이다. 황해도의 타살·군웅굿은 제물이 타살되는 죽음을 맞이하게 되면서 군웅의 원한을 풀어주고 제물을 바침으로써 액을 막아내

는 굿이다. 군웅상에는 사냥을 나갈 때 쓰기 위해 상 위에 활과 화
살이 놓여져 있다.

❶ 군웅상[27]
국립문화재연구소
❷ 사냥을 하고 있는 모습[28]
국립문화재연구소
❸ 군웅거리에서 목을 재는 모습[29]
국립문화재연구소

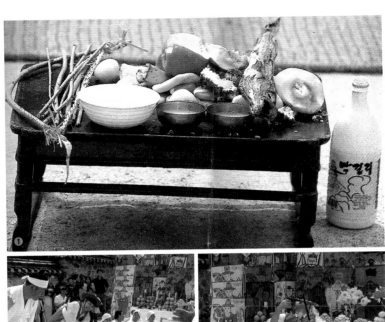

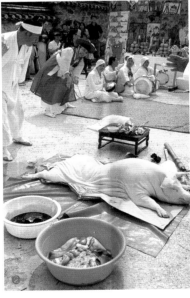

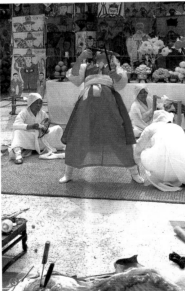

사냥으로 본 삶과 문화

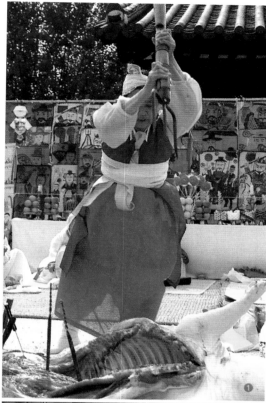

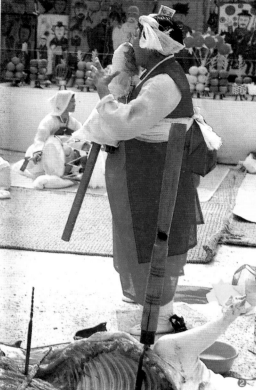

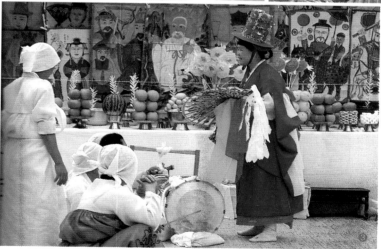

❶ 군웅거리에서 돼지를 얼르는 모습[30]
　국립문화재연구소
❷ 군웅대의 피를 빨아 먹고 있는 모습[31]
　국립문화재연구소
❸ 타살거리에서 청배를 하고 있는 모습[32]
　국립문화재연구소

❶ 타살거리에서 삶은 돼지를 얼르는
 모습[33]
국립문화재연구소
❷ 연풍대를 도는 모습[34]
국립문화재연구소
❸ 타살거리에서 삶은 돼지에다 삼지창을
 꽂고 있는 모습 ①[35]
국립문화재연구소
❹ 타살거리에서 삶은 돼지에다 삼지창을
 꽂고 있는 모습 ②[36]
국립문화재연구소

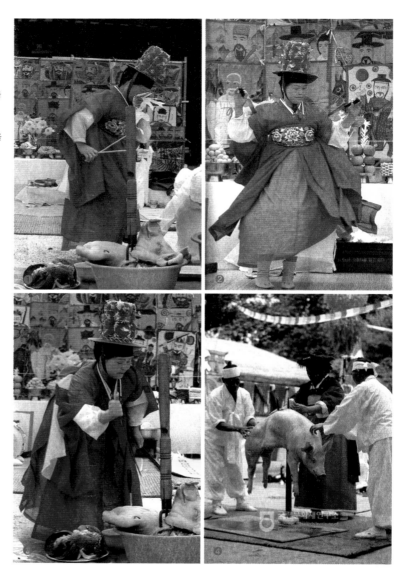

사냥으로 본 삶과 문화

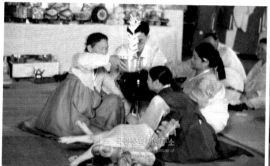

❶ 사슬세우기①[37]
　국립문화재연구소
❷ 사슬세우기②[38]
　국립문화재연구소
❸ 타살거리에서 군웅베를 찢는 모습[39]
　국립문화재연구소

3. 황해도 굿에서 나타나는 사냥놀이의 의미

상산막둥이와 만신은 산에 가서 산삼과 녹용을 얻고자 하였으나 실패하였고, 그 이유를 부정에 의한 것으로 여기고 있다. 목욕재계할 때에 부정물인 배설물 때문에 산신의 소유물인 사슴이나 산삼을 얻지 못했던 것으로 설명되고 있다. 따라서 다시 정성을 들여 녹음메를 올리고 난 후에야 비로소 녹용을 얻게 된다. 정성을 드리기 위해 장구와 징에 제를 올리는데 이를 '장구산'과 '징산'으로 표현하고 있다. 이는 장구와 징을 산에 비유한 것이다.

또한 산신으로부터 산삼을 얻기 위해서는 산신제를 정성껏 지내고 난 후에 비로소 가능한 것으로 여기고 있다. 산지민山地民은 신

의 관할 영역이 산이고, 짐승이나 나무 등은 산신의 소유물이기에 정성들여 산신제를 지내야 산신의 소유물을 얻을 수 있는 것으로 여겨왔기 때문이다. 사냥이나 채취 활동의 성과는 산신이 자신의 소유물인 산짐승이나 약초를 사냥꾼에게 내주었기에 가능한 것으로 여긴다. 따라서 사냥타령에는 산지민의 산신관이 잘 나타나 있다고 말할 수 있다.

사냥거리는 실제 사냥이 아니라, 모의극으로 행해지는데 제물로 마련된 제수가 사냥을 통해 얻어진 것임을 은유적으로 나타내고 있다. 만신의 사냥을 안내하는 상산막둥이는 산을 잘 아는 인물로 남루한 옷을 입고 얼굴에 일곱 개의 점을 그려 이인異人으로 가장하고 있기에 평범한 차림의 만신과는 대비된다. 상산막둥이는 본래 만신의 아들이지만 오랫동안 떠돌이생활을 하면서 산에서도 오랫동안 살아온 인물이며 인간 세계에서 산이라는 성역을 쉽게 넘나들 수 있는 인물로 등장한다. 사냥에서 얻은 제수는 산신제를 지내고 산신이 내어준 성물聖物임을 의미한다. 성스러운 제물은 인간 세계에서 기원을 위해 신에게 증물贈物하는 것으로 속과 성의 양 세계의 매개체가 된다.

신과 인간의 매개체로 제수는 실제, 가축을 사용하면서 산짐승임을 극적으로 표현하는 데 이는 동물관의 차이에서 기인하는 것으로 볼 수 있다. 제수로서 사용되는 가축으로는 돼지와 소, 닭 등이 대표적이다.

농경이 정착되면서 산신제의 제물도 실제 수렵에서 잡은 제물이 아닌 돼지, 소 등 가축을 사용하게 되었다. 산에서 사냥을 통해 얻은 산짐승과 가축은 그 의미가 다른 것이다. 야생 동물은 산신의 소유물로 여겨져 왔으며, 생명력이 있는 동물로 인식되어 왔다. 반구대 암각화에 나타난 동물의 생명선은 산짐승이 생명력을 갖은 존재로 여겨왔음을 말하고 있다. 그러나 가축이 생명력 있는 동물로 여

겨왔다는 증거는 찾아보기 힘들다. 농민은 가축을 가족의 일원으로 생각하거나, 우경을 하는 농민은 소를 노동력의 제공자인 동시에 재산적 가치를 지닌 동물로 생각한다. 즉, 가축은 산신의 소유물이라는 관념은 찾아보기 어려우며, 가축은 재산으로서 경제적인 가치가 있어 사육자가 자신의 소유물로 여기는 것이 일반적이다.

사냥꾼은 야생 동물을 사냥한 다음에 산신제를 지낸다. 이때의 산신제는 산신에 대한 감사와 살해된 동물에 대한 위령으로 표현된다. 죽은 동물의 영혼이 뒤쫓아와서 사냥꾼을 해꼬지할 지도 모른다는 두려움이 있기에 노루를 잡은 경우, 총에 맞아 죽은 것으로 사냥꾼에게는 죄가 없는 것으로 죄를 전가한다. 야생 동물을 영적인 존재로 본 것이다. 인간과 야생 동물의 중간적 위치인 가축은 영적인 존재로 보기는 어렵다. 이러한 야생 동물과 가축에 대한 인식의 차이는 사냥거리에서 모의적 사냥을 통해 가축을 야생 동물로 의미를 변화시켜야 하는 이유인 것이다.

또한 제수를 사용할 때에 소는 황소가 돼지는 흑돼지가 좋으며, 제수는 수컷을 사용하며 거세되지 않은 것을 사용한다. 즉, 야생 동물에 가까운 제물을 사용해야 된다는 인식이 반영된 것이며, 수컷을 사용하는 것은 산신을 여신으로 여기는 것이다. 이것은 수렵민들이 산신을 여신으로 생각하며 금기를 지켜온 산신관과 동일하다. 이러한 제수에 관한 선별은 제수가 성스러운 제물로서 가축이 갖고 있지 않은 생명력이 있고 영적인 동물을 의례적으로 사용하는데 목적이 있다.

사냥 놀이에서 미리 마련된 제수인 산 돼지는 타살거리를 거치며 살해되며, 칼로 목의 동맥을 베어 살해되고 이때에 목에서 나오는 피를 모아두게 된다. 현재는 굿에서 도살할 수 없으므로 살해되는 과정이 거의 생략되며 미리 도살된 돼지를 제물로 사용한다.

사냥놀이에 이어 타살거리가 행해지는데 사냥으로 얻은 돼지는

살해되어 해체되는데, 주로 8조각으로 나뉘는 경우가 많다. 8조각으로 해체되는 방식은 실제 사냥에서 멧돼지를 잡으면 이를 8조각으로 해체하는 것과 유사하다.

강원도 인제에서는 멧돼지 사냥이 끝나면 사냥에 참여한 인원과 관계 없이 8조각으로 나누는데 이를 '팔쟁기'라 한다. 팔쟁기는 머리·목·두 팔·두 다리·양 갈비 등이다.[40] 사냥꾼의 분배 방식과 신에게 바쳐질 공물을 분배하는 방식이 동일하다. 이것은 타살굿이 수렵신앙과 관련되어 있음을 보여주는 것이다.

사냥놀이를 제수를 어르는 굿이라고 하는데 제물로 쓰일 소와 돼지를 잡기 전에 어르는 과정이 포함되어 있다. 즉, 소를 잡기 전에 무당과 상산막둥이가 같이 어울려 소를 올라타기도 하고 소의 주위를 돌기도 하며 소를 어리둥절하게 만든다. 이러한 행위는 제물의 영혼을 달래는 것으로 실제 수렵을 하고 나서 엉엉 우는 시늉을 내는 것과 유사하다.

타살군웅거리에서의 도살은 제물의 혼을 통해 군웅과 접하기 위한 은유적 표현이다. 도살된 제물의 영은 도살됨으로써 원혼이 되어 원한 맺힌 군웅의 신령과 접한다고 믿는 것이다. 무당이 도살된 제물의 피를 마시거나 군웅대의 피를 빼는 것은 제물의 영과 군웅과의 접하였음을 상징한다. 또한 사슬을 세워 제물을 공물로 바치고 신이 인간의 의지를 잘 받아들였는 지를 확인한다. 타살거리에서 사슬을 세운 후에 군웅베를 찢는데 원혼인 군웅을 달래고 난 후에 길을 내주어 군웅을 전송하는 의례라 할 수 있다. 타살거리에서 희생된 제물인 돼지는 군웅이나 장수에게만 바치는 것이 아니라 터주신이나 지신 등 육식을 하는 여러 신령에게 제공된다. 제물의 일부를 올리며 인간계에 안녕과 풍요를 전해주기를 기원한다.

타살군웅거리에서 나타나는 신령은 다른 신령과는 차이가 있다. 군웅은 원혼을 갖고 있기에 인간에게 재앙을 가져다 줄 수도 있으

며, 재앙을 막아주고 안녕을 유지시켜 줄 수 있는 신령들이다. 따라서 이들과의 영적인 교류를 위해 제물을 도살하여 원혼이 되어 군웅과 접하게 하는 것이다. 제수로 쓰이는 가축은 영이 없으며, 야생 동물이 영을 지니고 있으므로 가축을 그대로 바치는 것이 아니라, 모의적인 사냥 놀이를 통해 가축을 야생 동물로 환유하고자 하는 것이다. 야생 동물이 영을 지니고 있다는 관념은 수렵민의 산신신앙이 반영된 것이다. 즉, 수렵민의 산신신앙과 의례가 오늘날 황해도 굿의 사냥 놀이에서 나타나고 있다.

우이동 도당제의 사냥놀이

1. 우이동 도당제의 절차와 내용

우이동 도당제는 매년 3월 초에 택일하여 행해졌지만 현재는 3월 2일로 고정되어 행하고 있다. 우이동 도당제는 안반고사·산신제·황토물림·도당굿·노구메 올리기 순으로 진행된다. 안반고사는 떡치는 안반에서 지내는 고사로 지금은 방앗간에서 떡을 치므로 교자상에 음식을 차리고 고사를 지낸다. 산신제는 도당 할아버지와 도당 할머니 시루를 각각 쪄서 준비하고 산에서 노구메를 지어 산신제를 지낸다. 산신제는 제관, 화주, 동네 사람들이 참여하여 유교식으로 지낸다. 다음날 아침 황토물림을 한다.

도당 입구로 들어오는 우이천 다리에서 황토를 펴고 제물을 황토물림상에 차려놓고 부정을 친다. 부정을 친 후에 비로소 마을 사람들이 당으로 올라갈 수 있다. 다음에 도당굿을 하는데 굿의 순서는 해마다 조금씩 차이가 있다. 도당굿은 12거리로 처음의 부정거리와 마지막의 뒷전은 항상 동일하지만, 대개 가망청배·산맞이·불사거리·장군거리·제석청배·작두거리·제석거리·사냥거리·군웅거

리·산신배웅·성주거리·창부거리·계면거리 순으로 진행된다.

① 부정거리

부정거리는 제장의 부정을 물리는 절차이다. 무녀가 부정상 옆에 앉아서 장구를 치며 부정굿 신가를 창한 뒤 부정 물을 둘리고 부정 소지를 올린다. 부정을 친 다음 촛불을 켜고 술잔을 올리고서 가망 청배로 들어간다. 이때 술잔은 도당 신령님 앞에 올린다.

② 가망청배

'가망청배'는 조상을 청배하는 거리 또는 모든 신의 본향을 찾는 거리이다. 이 거리에서는 예전에 화주를 하다 돌아가신 분이 대신 으로 들어오게 된다. 가망청배를 끝낸 후 '가망노랫가락'으로 들어 간다.

③ 산맞이 (산거리, 본향거리)

산맞이는 산거리, 본향거리, 산신굿으로도 불린다. 우이동 마을의 수호신인 도당산신을 모시는 절차이다. 굿이 처음 들어가는 거리를 산맞이라고 하여 대를 잡고 산신청배를 한다. 당주 무녀가 도당대 에 대내림을 한다. 당주 무녀가 산신청배를 한 다음 도당 할아버지 와 도당 할머니 대를 잡은 대잡이 2명이 선두에 서고 제관, 화주 3 인, 만신, 악사의 순으로 산제당으로 올라간다.

일행이 산제당에 도착하면 도당시루를 신목 앞에 놓는다. 당주 무녀는 산신시루상 앞에서 술을 따르고 절을 3배 올린다. 무녀가 화주들에게 산신 공수를 준 다음 일행은 굿당으로 도당 산신을 모 셔와 좌정시킨다. 산맞이는 큰 거리로 산신청배·산본향·산가망·산 말명 등 12거리를 논다.

④ 불사거리 (천궁맞이, 천존맞이)

불사거리는 하늘과 바다를 관장하는 불사제석, 곧 천존(천신)에게 인간의 수명장수와 자손 점지 등을 기원하는 굿이다. 맨 처음에 나무에 걸어놓은 불사전에 부채를 펴서 대고 불사 내림을 받아 굿을 진행한다. 불사거리는 천궁호 천궁부인·천궁신장·천궁대감·천궁창부·천궁말명·천궁수비 등 12거리를 모두 논다.

⑤ 장군거리

장군거리는 '상산거리'라는 명칭으로도 불린다. 장군거리는 전쟁에 나가서 싸웠던 옛날 장군님들을 모셔서 관재·송사를 막아주고, 사업하는 사람 시시비비 없게 막아달라고 기원하는 굿이다. 장군거리는 성제거리·장군거리·별상거리·신장거리·대감거리로 구성되어 있다.

⑥ 제석청배

당주 무녀가 장구만을 치며 제석청배를 하고 〈제석노랫가락〉을 부른다.

⑦ 작두거리

작두복을 입은 무녀가 작두를 타고 사방에 절을 한 다음 공수를 주고 기쁩기를 하여 재수를 점쳐 준다. 작두를 탈 때는 특히 부정이 없어야 하므로 작두를 잡고 있는 사람들은 입에 백지를 문다.

⑧ 제석거리

제석거리는 수명장수와 자손 번창을 비는 굿이다. 이 굿에서는 흰 장삼에 흰 고깔을 쓴 무녀가 '명바라 복바라'라 하여 바라에 밤과 대추를 담아 바라 팔기를 한다.

⑨ 사냥놀이

무녀가 활을 들고 사냥을 나갈 때 주민들도 몰이꾼과 말, 마부의 역할을 하며 무녀와 함께 사냥하는 과정을 모의적으로 연행한다.

⑩ 군웅거리

군웅거리는 마을의 액을 막아주는 굿이다.

⑪ 산신배웅

산맞이(산거리)에서 모셔왔던 산신을 모셔다 드리는 절차이다. 도당 산신을 모시고 내려올 때와 마찬가지로 원래 있던 자리로 도당 산신을 모셔다 드린다. 산신을 모셔다 드린 후에는 본굿을 하던 제장을 철수하고 옛 제당 건물이 있던 곳으로 제장을 옮겨 굿을 한다.

⑫ 성주거리

성주거리는 집을 관장하는 성주신을 모시는 굿이다. 성주는 집이 있어야 하기 때문에 옛 제당 건물이 있던 곳에 친 차일 안에서 굿을 한다. 성주상을 차려놓고 그 옆에 쌀함지박에 소나무가지를 놓고 대잡이가 잡고 있으면 무녀가 성주신을 청배하여 모셔 놓고 굿을 한다. 성주굿이 끝나면 대잡이가 소나무가지를 들고 성주신이 지목하는 데로 모셔다 드린다.

⑬ 창부거리

창부거리는 광대신을 모시는 굿으로 무녀가 〈창부타령〉을 부르고, 일년 12달의 액을 막아주는 홍수맥이를 타령으로 부른다.

⑭ 계면거리 (제면거리)

계면거리는 창부거리에 이어 무녀가 〈계면타령〉을 부르고 계면

떡을 팔면서 〈떡타령〉을 부른다.

⑮ 뒷전

뒷전은 잡귀 잡신을 풀어먹이는 굿거리로 맨 마지막에 행해진다.[41]

2. 우이동 도당굿의 사냥놀이의 내용

우이동 도당제의 도당굿에서 사냥거리는 제석거리가 끝난 후에 지내는데 제장을 이동하여 굿당과 굿당의 위쪽 산으로 이동하여 무당과 마을 주민이 함께하는 굿놀이이다. 산신거리의 등장 인물은 군웅 할아버지·이방·문복쟁이·말아범 등으로 구성된다. 무당은 군웅할아버지·문복쟁이·이방의 역을 맡으며, 마을 주민은 몰이꾼이나 말과 말아범의 역할을 맡는다.

우이동 도당제의 사냥놀이는 군웅할아버지가 사냥을 나가 동서남북으로 활을 쏘며 사냥하는 모습을 보여준 다음에 사냥에서 사냥감을 얻지 못하자 이방과 문복쟁이에게 사냥감이 있는 곳을 일러달라고 한다. 문복쟁이는 장구제를 지내면 성과가 있을 것이라 일러준다. 군웅할아버지는 장구 위에 술과 떡, 돈을 놓고 사냥을 많이할 수 있게 해달라고 제사를 지낸다. 장구제가 끝나면 군웅할아버지는 문복쟁이가 가르쳐주는 방향의 산으로 사냥을 나간다. 주민들은 몰이꾼이 되어 막대기를 들고 몰이 시늉을 하고, 군웅할아버지는 사방에 활 쏘는 시늉을 한다. 사냥감은 사냥놀이를 시작하기 전에 마을 주민들이 미리 숨겨 놓는다. 사냥감이 있는 곳을 지목하면 화살을 꽂아 명중을 하였음을 표시한다. 사냥감은 노루와 꿩은 닭으로 대신하며 산돼지는 돼지머리로 대신하는데, 말아범은 군웅할아버지가 사냥한 노루와 산돼지를 각각 짊어지고 산을 내려와 굿청에 바친다. 사냥놀이가 끝나면 돼지를 삶아서 군웅 거리를 한다.

사냥놀이에 이어서 군웅거리가 행해지는데 마부가 사냥거리에서 얻은 사냥감을 가져오면 문복쟁이는 '삶아서 바치겠소, 날로 바치겠소?'하고 군웅할아버지에게 묻는다. 군웅할아버지는 '말랑말랑하게 푹 삶으되 맛보지 말고 삶아라'라고 답한다. 문복쟁이가 다 삶으면 군웅거리가 시작된다. 군웅거리는 마을의 액을 막아주기 위해 하는 굿이다. 무녀는 홍철릭을 쓰고 왼손에 삼지창과 오른손에 월도를 들고 군웅을 논다. 돼지머리는 도당에 올리고 닭은 만신이 가져가기도 한다. 군웅거리에서 삶아 올리는 돼지머리는 신에게 바치는 의미를 지니며 제의가 끝나면 다 같이 나누어 먹는다.

3. 우이동 도당굿의 사냥놀이의 의미

우이동 도당굿의 사냥놀이와 황해도 굿의 사냥놀이의 공통점은 사냥의 성과를 올리기 위한 산신제라 할 수 있는 장구제를 지내며, 사냥에서 얻은 사냥감은 군웅거리에서 제물로 사용되고 있다는 점이다. 사냥놀이는 군웅신을 위한 굿에 사용될 제물을 확보하기 위해 행해진다.

한편 차이점은 황해도 굿에서는 미리 마련된 제수를 갖다 놓고 이를 활로 쏘아 제물을 확보한 것으로 표현하지만, 우이동 도당제는 미리 마련된 제수를 감춰 놓고 군웅할아버지로 가장한 무당이 이를 찾아내도록 하여 무당의 영험을 시험하기 위한 목적이 있다. 또한 두 굿의 사냥거리에 등장하는 인물의 구성에도 차이를 보인다. 황해도 굿에서 상산막둥이의 역할은 산에 사냥감이 많은 장소로 안내하는 역할을 담당하고 있으며, 우이동 도당제에서 문복쟁이는 점쟁이로서 영력을 갖은 인물로 등장한다. 그러나 상산막둥이와 문복쟁이는 각각 배역은 다르나 예지력이나 남다른 경험을 갖고 있는 인물로 사냥의 성공을 돕는다는 점에서 동일한 역할을 하고 있다.

우이동 도당제에서는 마을 주민이 사냥감을 감추어 만신으로 하여금 이를 찾도록 해 영력을 시험한다. 마을 주민은 무당에게 도당제를 의뢰하면서 무당의 영력에 대해 의심을 가졌을 것이고, 사냥거리가 놀이적인 형태로 발전되면서 무당의 영력을 시험하는 놀이로서도 행했을 것이라 추정할 수 있다.

그러나 황해도 굿과 마찬가지로 사냥놀이를 통해 미리 마련된 제물이 가축이 아닌 사냥을 통해 얻은 제물임을 은유적으로 보여주고 있기도 하다. 사냥놀이는 제물을 산신이 내어준 것으로 인식하고 이에 대한 감사의 의미와 살해된 동물에 대한 위령이나 속죄의식이 나타나 있다.

사냥놀이에서 제물을 어르는 태도를 보이는데 이것은 실제 수렵에서 노루 사냥을 한 다음에 노루가 총에 맞아 죽은 것이므로 사냥꾼에게는 죄가 없는 것으로 죄를 전가하는 태도와 유사하다. 사냥꾼이 책임을 전가하는 행동은 죽은 동물에 대한 두려움과 속죄의 의미가 담겨 있다. 따라서 우이동 도당굿의 사냥놀이는 수렵민적인 산신관이나 의례가 계승되고 있는 것으로 볼 수 있다.

제주도 굿의 산신놀이

1. 산신놀이의 절차와 내용

〈산신놀이〉는 제주도의 무속에서 수렵의 풍요를 비는 놀이굿이다. 산신은 산을 차지한 신인 동시에 산에 사는 동물도 차지한 신이므로 수렵의 풍요를 얻으려면 산신에게 빌어 그 수확을 얻지 않으면 안 되었다.

제주도의 수렵 생활은 농경 생활 이전부터 시작되었다. 한라산과

그 주위 광야에서 노루·사슴·산돼지·꿩 등을 잡아 생활을 영위해
온 것이다. 중산간의 마을에서는 근세에까지 농경과 더불어 수렵을
계속해 왔다. 그래서 이들 수렵하는 집안에서는 수렵이 잘되게 수
호해 주는 '산신일월'이라는 조상이 있다고 믿어 최근까지 큰 굿을
할 때에 이 신을 위하여 산신놀이를 해왔다. 실제로 조상 중에 한라
산에 나가 사냥을 하며 살았던 조상이 있었거나, 산에서 죽었으나
시체를 못찾은 영혼이 있는 경우, 그 죽은 조상을 모두 산신으로 간
주한다. 그리고 집안에 불행이 닥치면 산에 가서 죽은 영혼들을 위
로하는 굿을 해야 한다고 생각한다. 산신놀이는 바로 제주도민의
수렵생활의 습속이 신앙에 반영된 놀이로 생업의 풍요를 기원하는
동시에 조상의 노여움을 풀어주는 놀이굿이다.

산신 놀이는 ①초감제·②사냥·③분육·④산신군졸 지사빔의 순
서로 진행된다. 초감제는 먼저 굿을 하는 사유를 노래하여 신이 하
강할 문을 연 후, 산신에게 수렵의 수확을 빌고 이어서 산신과 포수
를 청해 들이는 과정이다.

수심방이 굿하는 날짜와 장소를 설명하고 굿하는 연유를 고하
고 제상 앞에 서서 산신이 오는 군문을 열어 산신을 청하여 앉힌다.
"높은 옥황상제 열시왕 저승 염라대왕 시왕연맞이 제청도업입니
다" 하고 악기를 올리고 춤을 추어 배례한 다음, 수심방이 날과 국
을 잠깐 사이 섬기고서 다시 창을 한다. "시황연맞이 옥황상제 저
승 염라대왕 산신일월신이 굽어사저히는 시군문이 어찌되며 모릅
니다. 신고래 대전산 서만전 신이 굽어, 옥황 도성문 열립던 금정옥
술발 무르와다 시군문도 돌아보자"하는 창을 한 다음 문을 돌아보
는 춤을 춘 후 다시 창이 이어진다. "시군문 돌아보니, 문문마다 초
군문 초대장 이근문 이대장 삼소도군문 도대장 인정없이 열리니까
저승 헌패지전 발목공저인정 불천수시켜 저인정 걸었더니 시군문
잡아온다. 신군문 열리거라 하니 신의 가남으로 열릴 수 없어, 하늘

사냥으로 본 삶과 문화

옥황도성문 열리옵던 금정옥술발 본도신감상 좌절영기 무르와 시왕도군문 소재 차사산신일월 산신대왕문 열리레가자…." 이러한 창을 하고 신이 하강할 문이 열리는 도량 춤을 추며 포수를 청해 들인다.

청신을 하면 포수 2명이 등장한다. 포수들은 막대기에 천으로 멜빵을 만들어 묶은 총을 들고 나타난다. 이 총을 '마사기총'이라 하는데, 실제 옛 조상들이 사냥할 때 쓰던 총이다. 등장한 포수들은 서로 엉켜 붙어 잠을 잔다. 잠에서 깨어난 포수들은 각자 길몽을 꾼 이야기를 늘어놓는다.

포수 1: 자네 꿈 본 소식 어서(없어)?

포수 2: 나 봐서(봤어)!

포수 1: 무슨 꿈 말이라(말이지)?

포수 2: 벌겅헌(빨간)베로 두건 쓴 사람이 행상을 매영(매고) 막 산으로
　　　　올라 뵈고(보이데)

포수 1: 나도 좋은 꿈을 봤저(보았지).

포수 2: 무슨 꿈을 봐서(봤니)?

포수 1: 재수가 좋은면 좋으나(좋든지), 말면 마나(말든지), 스망이(요행
　　　　이) 아니면 늬망이나(일든지), 영헌 꿈을 봤네. 무슨 꿈인고 허니.

포수 2: 시집가는 거 봐서(보았나)?

포수 1: 저 우트로(위로) 바라보니.

포수 2: 바라보난(보니)?

포수 1: 새끼 밴 암톳(암돼지) 닮은 거.

포수 2: 암톳 닮은 거?

포수 1: 응.

포수 2: 아이구. 스망일었저(소망 이루었네 또는 운이 트였네).

포수 1: 또끄망(똥구멍) 뒈벨란(딱 벌려서)

포수 2: 뒈벨라 놔안(딱 벌려놓고)?

포수 1: 응

포수 2: 옷은 안 벗어서(벗었어)?

포수 1: 옷은 안 벗언(벗고), 벌겅케(부리나케 핸(하고 돌암성게(뛰고 있대
　　　　 우트래(윗쪽으로)

포수 2: 게믄(그러면 수망 아니면 늬망이여.)

　　이때의 길몽은 '상이 나가는 꿈'이나 '동물이 새끼를 잉태하는
꿈'이며, 흉몽은 '꿈에 여자를 보거나, 시집가는 꿈'이다. 길몽을 꾼
포수들은 좋은 꿈을 꾸었으니 산신제를 잘 지내야 한다고 하면서
사냥터로 출발하기 전에 산신제를 지낸다.

수심방: 산신님 전에 제를 드려야 허여.

포수1: 옳거니.

포수2: 꿈도 좋은 꿈 봐시난(보았으니). 제를 잘 드려야주(드려야지) 절도
　　　 잘ᄒ곡(잘하고)(절을 한다)

소무: [절하는 동작의 서투름을 나무라며] 에구 늙으면 사냥도 못허켜(못
　　　 하겠네) [웃음]

단골들: [모두 웃는다] 병신인 생이여(모양이여)! 절하는 거 보난(보니)

포수1: [절을 한다.]

단골들: 절하는 것도 젊은 사람이 낫다. [일동 웃는다]

포수2: 앙? 젊은 사람이 나사(나아)? [화를 낸다]

　　산신제를 마친 뒤에 포수들은 '마사기총'을 둘러매고 사냥을 떠
날 채비를 한다. 포수 1은 닭을 끌고 먼저 나가고, 포수 2는 뒤따라
반대쪽으로 나가게 된다.

사냥으로 본 삶과 문화

수심방: 정포수, 한포수[정, 한씨는 원래 역을 맡은 심방의 성씨] 시간이
　　　　상당히 지체되었는디. 어느 지경으로 가젠 햄서(갈 예정인가)?
　　　　한 포수는 어느 지경으로 가젠(가려고)?

포수 2: 나는 어디로 가느냐 허면, 동남東南 어깨로 해서, 저 민오름으
　　　　로, 웃바매기(=지명)로, 알바매기로, 눈오름으로 해서, 그 뒤에
　　　　서 만나보카(만나볼까)?

포수 1: 난 어디로 가느냐? 우리 저 소낭(=소나무) 어깨로? 아니 저 배
　　　　부른 동산에서 만나주.

포수 2: 배부른 동산?

포수 1: 옹.

포수 2: 배부른 동산이 어디더라 마는? (어디드라) [여자의 몸을 말하는
　　　　줄을 알면서도 모르는 척 하고 찾는 시늉을 하면, 단골들 웃　는다]

포수 1: 엉?

포수 2: 어디드라마는?

포수 1: 한라산이? 내려오다 보면 이? 가운데 동네게.

포수 2: [건성으로 알았다는 듯이] 아 아, 가운데 동네?

포수 1: 게민(그러면) 글로(거기서) 만나기로 하고, 한포수 댕기당(다니다
　　　　가) 뭣 하나 눈에 보이거든 어떵 해(어떻게 해)보자 이? [작별을
　　　　고한다]

포수 2: [인사를 하며] 옹 나 감느니(가네).

포수 1: 자 우리 청석더리(개이름). 흑석더리 거느리고. [개 부르는 소리]
　　　　머루. 머루머루머루머루. 백구. 백구백구백구[계속해서 개이름을
　　　　부르며, 포수 2의 반대쪽으로 멀어진다]

이리하여 두 포수는 제 각기 반대 방향으로 길을 떠난다.

　포수들은 사냥 놀이를 본격적으로 시작한다. 포수 1은 쫓기는 역
을 맡고, 포수 2는 쫓는 역이 된다. 포수 1은 닭(노루의 대용물)을 끌

고 다니며, 사냥감인 노루의 역할과 포수의 역할을 동시에 한다. 사냥 놀이는 제장祭場을 떠나 사방으로 확대되며, 포수들은 사냥을 하려고 이리 저리 뛰어 다닌다. 포수들은 밭담을 넘기도 하고, 덤불숲을 헤치며, 사냥감을 찾는다. 포수들이 눈에 보이지 않을 때에도 개를 부르는 소리, 휘파람 소리가 계속 들려온다. '머루머루머루'하는 소리만 들리다가, 쫓기는 포수가 제장 근처에 나타났다가 재빨리 사라진다. 이 장면을 '사농놀이'라 한다.

포수 2: [반대쪽으로 길게 외친다] 정포수-머루머루머루머루

포수 1: [반대쪽에서 대답한다] 한포수-머루머루머루머루. 벅구벅구벅구벅구.

이어 두 포수가 만나는데 쫓기던 포수와 쫓던 포수는 동시에 노루를 쫓던 포수가 되고, 쫓기던 포수가 끌고 다니던 사냥감은 두 포수의 노획물이 된다. 이제 두 포수는 서로 자기가 닭(노루의 대용물)을 잡았다고 주장한다. 서로 어떠한 방법으로 잡았는지에 대해 설명하면서 자신이 사냥감을 잡았다고 우긴다.

포수 1: [개에서 물리는 시늉을 하며] 백구 칙 칙. 걸렸다. 잡았다. 한포수. 이거 어디서 봔(보고) 이렇게 했어?

포수 2: 쏘았어! 쏘았어!

포수 1: 일로(이리로) 진짜? 진짜?

포수 2: 어디로 보았냐고? 하로영산(한라산에서 봤어. 물장오리(지명). 태역장오리(지명)에서 봤어. 여수동 삼진머리로 [웃는다]

포수 1: 어허. 이리줘. 내가 맞혔지.

포수 2: 내가 맞혔어.

포수 1: 어디로 맞혔어?

포수 2: 입주둥이로 맞히니까 똥고망(똥구멍)으로 나완(나왔지)
포수 1: 어허. 그러니 틀려먹었어. 난 제라게(정식으로) 오목가슴(심장)으로 맞현(맞혀서)똥고망으로 나왔어.

두 포수의 다툼이 계속되고 수심방이 끼어들어 중재에 나선다. 수심방은 향장鄕長역으로 나서서 잡을 당시의 상황을 듣고 둘이 같이 잡은 것이니 반씩 나누라고 하여 닭을 분배하는 장면을 벌인다.

수심방: 한포수. 정포수. 우리 싸우지 말고. 좋게 화해해 가지고. 분배합시다. 분배 못하겠요?
포수 1, 2: [모두] 분배합시다.

이리하여 분육한 고기는 우선 산신대왕이 좋아하는 더운 설, 단설(더운피, 단피)를 뽑아 신에게 올리고, 마을의 어른들 부터 단골 신앙민에 이르기까지 나누어 준다. 이 때 먹는 '분육한 고기'는 모든 병을 낫게 하고, 모든 액을 막아주는 신의 음식이다.

분육이 끝나면 그 고기를 상전에게 갖다 바치고 산신 군졸을 대접하여 사귀는 〈산신군졸 지사빔〉으로 들어가는데 이 장면은 각각 칼에 고기를 꿰어 들고 칼춤을 일제히 추며 신에게 향을 베푼다. 마지막에는 칼을 내던져 칼날의 방향을 보아 수렵의 풍요 여부를 점치고 놀이는 끝을 맺는다.[42]

2. 산신놀이의 의미

산신놀이는 ①사냥 전 날 밤의 잠-②꿈 이야기-③산신제-④사냥터 선정-⑤사냥 놀이-⑥싸움(=갈등)-⑦재판받음-⑧분육의 과정으로 이어지는 것을 알 수 있다. 각 과정의 의미에 대해 자세히 살펴보기로 한다.

사냥 나가기 전날 밤에 두 포수가 엉켜 잠을 자는 것은 모의적으로 성행위를 연출하는 것이다. 예로부터 성행위는 음양의 조화를 이루는 것으로 다산과 풍요를 상징한다. 이러한 의미로 산신놀이 뿐만 아니라, 줄다리기에서도 암줄, 숫줄이라고 하여 두 줄의 결합을 통한 그해의 풍년을 기원한다. 어떤 놀이판에서는 포수의 성별을 남, 녀로 설정하여 암포수, 수포수로 부르기도 한다. 사냥터의 행동반경을 동-서로 하는 점도 음양화합의 원리를 채택한 것이다. 두 포수가 잠을 자는 장면은 사냥에서의 사냥감을 많이 얻기를 기원하고자 하는 마음이 반영되어 있는 것이다.

이어서 두 포수들은 꿈에 대해 얘기하는데 [꿈에서 죽은 시체를 산에 놓고 온다]는 것을 [현실에서는 노루를 죽여서 산에서 내려온다]는 것으로 풀이하며, [꿈에서 암퇘지가 새끼를 낳고 산으로 오른다]는 것은 [현실에서는 새끼 친 암퇘지(사냥물)를 잡고 산에서 내려온다]는 풀이로 받아들인다. 전날 밤의 꿈을 오늘에 있을 현실로 환치시키는 것이다. 또한 꿈 속에서 여성이 등장하는 것을 흉몽이라고 여기는데, 이것은 사냥꾼들의 인식이 반영된 것이다. 앞서 밝혔듯이 피를 두려워하는 인식이 월경을 하는 여성 자체를 금기시하는 인식이 있었으며, 이것은 수렵민의 생활과 밀접하게 관련이 있다. 산신 놀이에서 간밤의 꿈에 대해 이야기를 나누는 것은 그만큼 여성에 대한 금기가 엄격했음을 보여주고 있는 것이다.

두 포수가 사냥터를 이리저리 왔다 갔다 하는데 그 활동 영역은 한라산을 전 무대로 한다. 사냥터를 가상적으로 설정한 것이다. 사냥터는 한라산을 기준으로 '동-서'로 나누며, 포수들은 이 방향에 따른다. 두 포수들은 가시적으로 사냥 현장을 보여주는데, 이것은 실제로 수렵이 행해졌던 모습을 연상케 하는 것이다. 산신놀이는 신들을 놀리는 놀이굿이면서 조상 대대로 살아온 삶의 방식, 사냥이라는 노동의 한 형태를 보여주기도 하는 것이다.

이어 두 포수가 사냥한 노획물을 놓고 싸우는데 산신놀이의 갈등 부분이다. 여기에는 두 포수가 어떠한 방법으로 자신이 사냥을 했는지에 대해서 설명하는데, 이것을 실제로 수렵민들이 했던 사냥법이 반영되어 있다. 그리고 수심방이 중재에 나서서 사냥감을 분육하는데, 사냥감을 분육하는 방법 또한 실제 제주도 수렵민이 했던 방식이 반영되어 있다. 사냥감을 공동으로 분배하는 것은 산신을 모시며 사냥을 업으로 살아갔던 수렵민들이 공동체 의식을 가지고 배고픔을 함께 해결하고자 하였음을 보여준다.

제주도의 산신놀이는 굿놀이로써 실제로 산신을 모시며 사냥을 했던 수렵민들의 생활과 공동체적 삶의 모습을 '놀이'로서 진행하면서 집단의 결속을 강화하는 기능을 하고 있다.[43]

황병산 사냥놀이

1. 황병산 사냥놀이의 절차와 내용

강원도 평창군 도암면 차항리 일대에 전승되는 사냥놀이이다. 이 놀이는 정초에 신성한 마을 제사인 서낭제에 쓸 제물을 위해 멧돼지 사냥을 한 것에서 유래한다. 또한 겨울철에는 산짐승이 먹이를 구하기 위하여 마을로 내려와 가축과 곡식을 해치므로 마을 사람들이 공동으로 창을 들고 곰이나 멧돼지를 사냥하였다.

사냥은 보통 나이가 45에서 55세 이상 되어야 사냥에 참가할 수 있다고 한다. 보통 5~6명의 조를 짜서 상쇠가 있어서 첫 번에 돼지가 있으면 상쇠가 "돼지 보았다" 하고 찌르면 부쇠가 다음에 찌른다. 제일 먼저 찌른 사람은 토시목(돼지 목)을 갖는다. 그리고 남은 것은 동네에 가지고 와서 잔치를 하였다. 사냥을 나갈 때 엿을 주루막에 넣어 간다. 사냥을 하다가 배고픔을 이기기 위해 엿을 먹었다.

왜냐하면 사냥을 가서 자고 올 수도 있고, 길을 잃을 수도 있어서 항상 지니고 다녔다. 창 상쇠는 "선창이다" 하고 소리를 지르며 찌르는데 제일 먼저 찌르면 뒤에 재창, 삼창 사람이 찌른다.

창은 쇠창으로 길이가 50cm 정도이다. 그리고 창의 자루는 고로쇠나무, 물푸레나무 등으로 만드는데, 총 길이는 2m 이상이다. 돼지를 잡으면 여럿이 둘러 메고 온다. 창 이외에는 칼을 들고 가는데 칼은 산에 갈 때 필수적인 도구로 사냥하고 그 자리에서 사냥감을 해체하여 구워 먹기도 하므로 작은 칼은 필수이다.

사냥은 남자들만 가며 사냥을 하고 나면 바로 산신제를 지내는데 황병산을 보고 지낸다. 다른 음식을 진설하지 않으며 술 한 잔 부어 놓는다. 산에서 내려와서는 동네마다 서낭이 있는데 거기다 사냥한 짐승을 놓고 집에서 막걸리를 가지고 와서 간단한 감사의 예를 올린다. 이후 서낭제는 좋은 날을 택일하여 지내며 사냥을 가서 산신 제를 지내기도 한다.

사냥할 때의 금기는 부정한 사람들은 사냥에 참가하지 못하도록 하는 것이었다. 창은 반드시 앞쪽을 향하도록 한다. 보통 아침을 먹고 사냥을 나가는데 짐승을 많이 잡을 경우 눈에 묻어놓고 또 잡거나 아니면 운반해서 마을에 내려놓고 다시 사냥을 하기도 한다.

놀이 방법은 크게 4가지 과정으로 나뉜다.

① 제1과정

사냥을 하기 위해 창대를 비롯한 사냥 도구를 갖추어 서낭당에 모여 술 한 잔을 따라 놓고 간단한 비손으로 사냥 성공을 기원하는 고사를 올린다. 그리고 각 마을별로 조를 짜서 마을 사냥 공간인 황병산으로 향한다.

② 제2과정

사냥을 위해 먼저 동물들의 발자국을 따라 몰이꾼들을 끈질기게 추격한다. 추격의 시간은 동물을 발견할 때까지 계속된다. 사냥몰이에도 여러 가지 몰이가 있다. 계곡에서 산 정상으로 몰이를 하는 것을 '치떨이' 또는 '치몰이'라고 한다. 그리고 그와 반대인 산의 정상에서 계곡으로 몰이 하는 것을 '산떨이' 또는 '내리몰기'를 할 때는 썰매를 타고 기동력 있게 추격이 계속된다.

③ 제3과정

사냥몰이에서 창수들이 지키는 길목에 멧돼지와 같은 동물들이 다다르면 창질을 한다. 창질도 동물들의 크기, 동물이 달려오는 방향, 지형 등에 따라 그 방법도 다양하다. 창질법의 종류에는 바로찌르기·가로찌르기·올려찌르기·막찌르기·던짐창·치받이찌르기 등의 창질법이 있다. 이 과정에서는 사냥몰이에서 지친 멧돼지를 창질법으로 잡는 모습을 그대로 보여준다.

④ 제4과정

사냥이 끝나면 사냥꾼들은 사냥감을 가지고 마을로 올라온다. 그리고 공과를 따져 골고루 사냥감을 분배한다. 이 때 마을 서낭 제사를 올리고 고기를 따로 보관하여 두었다 서낭제에 올린다. 그리고 서낭 제의와 함께 남녀노소가 횃불을 들고 한데 어울려 마을의 건강과 행복을 기원하며 축제 마당을 펼친다.[44]

2. 황병산 사냥놀이의 의미

황병산 사냥놀이는 ①사냥 성공 기원 고사 → ②사냥 몰이 → ③사냥 → ④분배 및 서낭제의 과정으로 이어진다. 각 과정의 의미에 대해서 살펴보기로 한다. 이 지역에서는 생존 수단으로서 수렵이

서낭당
성황당이라고도 한다. 서낭신은 마을을 수호해 주는 신을 말하며, 대개 음력 정월 보름에 마을 사람들이 제사를 지낸다.

행해지다가 농경 문화의 정착에 따라 농작물과 가축을 지키기 위해 행해졌던 것으로 추정된다.

근래 황병산 사냥놀이는 서낭제에 쓸 제물을 마련하기 위해 사냥을 행하는 것이다. 서낭당은 마을 어귀에 위치하여 마을을 수호하고 액운을 퇴치하는 기능을 한다. 서낭당의 당신은 천신天神이면서 산신山神이다. 즉, 서낭당에 제를 지내는 것은 산신에게 제사를 지내는 것과 의미가 같다. 산신에게 바치는 제물은 사냥을 통해서 얻은 신성한 제물이어야 한다. 따라서 서낭제에 쓰일 제물을 가축이 아닌 사냥을 통해 얻고자 한 것이다.

서낭당에서 사냥 성공을 위한 고사를 지내고, 사냥 공간인 황병산으로 향한다. 실제 사냥이 이루어졌던 황병산에서 사냥을 하는 모습을 모의적으로 행함으로써 수렵민의 생활양식을 그대로 보여준다. 바로찌르기·가로찌르기·올려찌르기 등 창질법을 행하는데 이것은 실제 수렵에서 행해졌던 것이다.

사냥이 끝나면 마을로 돌아와서 공과를 따져 사냥감을 분배하고 서낭제를 올린다. 이것 또한 실제 사냥을 통한 분배 방식을 따른 것이다. 다시 말해 황병산 사냥놀이는 사냥의 방법, 사냥의 도구 제작, 사냥의 관행, 사냥제의 등의 전통적 산간 수렵 문화가 반영된

사냥으로 본 삶과 문화

놀이라고 하겠다. 또한 황병산 사냥놀이는 실제로 산신을 모시며 사냥을 했던 수렵민들의 생활과 공동체적 삶의 모습을 '놀이'로서 진행하면서 마을 주민 간의 결속을 강화하고자 하였다.

04.

맺음말

　수렵은 인류의 시작과 함께 시작되었다. 어느 나라에서든 주로 남성이 수렵을 하고, 여성과 노약자는 채집을 하는 것으로 나타나고 있다. 우리나라에서 선사시대의 사냥에 관한 의례가 어떻게 행해졌는지에 대한 유물 자료는 거의 남아 있지 않으며, 반구대 암각화를 통하여 당시의 사냥 의례를 짐작해 볼 수 있는 정도이다. 반구대 암각화를 통해 선사시대 때부터 수렵이 이루어졌음을 알 수 있으며, 사냥감이 많이 잡히기를 기원하는 사냥 의례가 행해졌음을 추측할 수 있다.

　농경의 정착과 함께 수렵은 식량을 획득하기 위한 생존 수단의 자리에서 밀려나게 되었다. 그러나 산지 농경민이나 전문 사냥꾼에 의해 수렵이 전승되어 왔다. 산지 농경민은 농작물을 훼손하는 동물을 사냥함으로써 농작물의 피해를 줄이고자 하였다. 전문 사냥꾼은 약효를 지닌 동물을 사냥하였는데, 그 사냥감은 시대에 관계없이 상당한 경제적 가치를 지니고 있었다. 이들에 의해 사냥에 따른 산신제에서 사냥 의례가 오늘날까지도 일부 남아 있다.

　사냥 의례는 사냥을 떠나기 전에 행하는 산신제와 장기간 사냥에

실패했을 때 행하는 산신제, 사냥을 마치고 마을로 돌아와서 행하는 의례 등으로 구분된다.

사냥에 여성의 참여를 엄격히 금기시하는 것은 산신을 여성으로 믿기 때문이다. 우리나라 사람들은 예로부터 음양의 조화를 꾀하였는데, 산신이 여성이므로 여성이 사냥에 참여하는 산신으로부터 노여움을 살 수도 있다고 믿었다. 따라서 남성만이 사냥에 참여할 수 있으며, 여성의 행동을 따라하지 않는 등 엄격하게 금기를 지켰다.

사냥꾼은 사냥을 나서기 전에 깊은 산 속으로 들어가서 산신제를 올린다. 사냥터에서 사냥을 하게 되면 사냥감의 일부를 떼서 산신에게 감사의 의미로 제사를 올렸다. 산은 산신이 관장하며 산짐승 또한 산신의 소유물이기 때문이다. 산신이 자신의 소유물을 내준 것으로 믿었기 때문에 산신제를 올렸다. 한편 산짐승은 영혼을 지니고 있다고 믿기 때문에 사냥을 한 다음에는 위령제를 지냈다.

사냥에 나선 지 오래되었지만 사냥감을 획득할 수 없을 때는 산신이 사냥감을 내어주지 않기 때문이라고 믿고 산신제를 지냈다. 산신제를 지낸 다음에 사냥을 하게 되면 감사의 의미로 산신제를 한 번 더 지냈다.

사냥을 마치고 돌아올 때는 잡은 사냥감을 머리에 이고 오지 않았다. 여성이 하는 행동을 따라 해서는 안되기 때문이다. 집에 돌아와서는 가까운 산에 올라가 냇가의 깨끗한 곳에 사냥감을 올려놓고 제사를 지낸다.

농경 생활의 정착과 벼농사의 확대로 인해 민중들의 사냥 활동은 거의 사라졌다. 그러나 사냥 의례는 가축을 의례적으로 활용하면서 놀이 형태의 모의 사냥으로 이어졌다. 모의 사냥은 굿과 놀이에서 나타나는데, 황해도 대동굿, 우이동 삼각산 도당제, 제주도 산신놀이, 황병산 사냥 놀이 등이 그 예이다.

굿에서 신과 인간의 매개체로서 제수가 실제로는 가축을 사용하

면서 오히려 산짐승임을 극적으로 표현하는 데에는 동물관의 차이에 있다. 가축은 경제적 가치가 있는 사육자의 소유물인데 반해 산짐승은 산신의 소유물로 영적인 존재이다. 사냥 거리에서 모의적 사냥을 통해 제수로 쓰인 가축을 생명력이 있고 영적인 존재인 야생 동물로 환유하고자 하는 것이다.

타살군웅거리에서의 도살된 제물의 영(靈)은 도살됨으로써 원혼이 되어 원한 맺힌 군웅의 신령과 접한다고 믿는다. 사슬세우기는 군웅에게 바치는 육신을 삼지창에 세워 바침으로써 군웅에게 공물을 제공하며, 원혼을 풀고자 하는 인간의 의지를 수용하였음을 확인하는 의례이다. 이러한 동물 공희의 과정은 수렵 신앙이나 의례와 관련성이 있음을 확인할 수 있다.

한편, 제주도에서는 산신놀이, 강원도에서는 황병산 사냥놀이가 전승되고 있다. 이 두 지역에서는 실제 수렵이 행해졌을 때의 모습을 재현하고 있다. 제주도의 산신놀이에서는 여성에 대한 금기, 사냥감 분배 방식 등이 나타난다. 황병산 사냥놀이는 사냥의 방법, 사냥의 도구 제작, 사냥의 관행, 사냥 제의 등의 전통적 산간 수렵 문화가 반영되어 있다. 이러한 사냥 놀이들은 오늘날에는 수렵이 이루어지지 않지만, 산신을 모시고 사냥 놀이를 통해 마을의 번영과 안녕을 추구한다는 공통점을 지니고 있다.

〈임장혁〉

부 록

주석 및 참고문헌

찾아보기

주석 및 참고 문헌

제1장
선사시대 사냥의 문화

● 참고 문헌 ●

국사편찬위원회, 『한국사론 12 - 한국의 고고학』, 국사편찬위원회, 1983.

국사편찬위원회, 『한국사 2 - 구석기문화와 신석기문화』 1997, 국사편찬위원회.

김광억 역, 『오리진』, p.326. 주우신서 1, 1983.

손보기, 『한국 구석기학 연구의 길잡이』, 연세대학교 출판부, 1987, p.249.

조태섭, 『화석환경학과 한국구석기시대의 동물화석』 302쪽, 혜안출판사(서울), 2005.

Aiello L. and Dean C., 1990. *An Introduction to Human Evolutionary Anatomy*, (Academic Press, London), p.596.

Andrews P. et al, 1978. *The Dawn of Man-Illustrated by Z. Burian*, (Thames and Hudson, London), p.231.

Bahn P. and Vertut J., 1999. *Journey through the Ice Age*, (Seven Dials, London), p.240.

Bandi H.G. et Maringer J., 1952. *L'Art Préhistorique*, (Ed Charles Massin & Cie, Paris), p.167.

Bosinski G., 1990. *Les Civilisations de la Préhistoire - Les chasseurs du Paléolithique supérieur*,(Errance, Paris), p.281.

Brain C.K., 1981. *The Hunters or the Hunted ? - An Introduction to African Cave Taphonomy*,(The University of Chicago Press, Chicago and London), p.365.

Burenhult G., 1994. *Les Prémiers Hommes -Des Origines à 10000 ans avant J.C.* (Bordas, Paris), p.239.

Cho Tae-sop, 1998. *Etude Archéozoologique de la Faune du Périgordien Supérieur de l'Abri Pataud* (Les Eyzies, Dordogne), Thése de Doctorat (MNHN, Paris), p.534.

Clottes J., 2008. *L'Art des Cavernes Préhistoriques*. (Phaidon, Paris), p.326.

Cohen C., 2003. *La Femme des Origines*, (Belin-Herscher, France), p.192.

Wilkie, L,A, 1965. *Tools. Creator of Civilization*, (Illinois), p.60.

De Lumley H., 2005. *La Grotte du Lazaret-Un Campement de Chasseurs il y a 160,000 ans*, (Edisud, Aix-en-Provence), p.80.

Delluc B. et G., 2003. *La Vie des Hommes de la Préhistoire*, (Ed. Ouest-France, France), p.127.

Delluc B. et G., 2008. *Dictionnaire de Lascaux*, (Ed. Sudouest, France), p.349.

Delporte H., 1990. *L'Image des Animaux dans L'Art Préhistorique*, (Picard, Paris), p.254.

Girard H. et Heim J. L., 2004. *Le Préhisto-parc*

: *Un Voyage le Temps de Neandertal à Cro-Magnon*, (Ed. Sudouest, Bordeaux), p.32.

Jelinek J., 1982. *Encyclopédie Illustrée de L'Homme Préhistorique*, (Grund, Paris), p.560.

Jelinek J., 1989. *Sociétés de Chasseurs*. (Grund, Paris), p.208.

Kozlowski J.K., 1992. *L'Art de la Préhistoire en Europe Orientale*, (CNRS editions, Paris), p.223.

Leakey R., 1981. *The Making of Mankind*. (Abacus, London), p.256.

Leroi-Gourhan A., 1988. *Dictionnaire de la Préhistoire*, (Puf, Paris), p.1222.

Leroi-Gourhan A., 1992. *Les Chasseurs de la Préhistoire,* (Ed. A-M Metailie, Paris), p.148.

Lewin R., 1988. *In the Age of Mankind*, (Smithsonian Books, Washington D.C.), p.255.

Lhomme J.P. et Maury S., 1990. *Tailler le Silex,* (Périgueux), p.60

Lindner K., 1950. *La Chasse Préhistorique*, (Payot, Paris), p.480.

Marshack A., 1972. *Les Racines de la Civilisation*, (Plon, Paris), p.415.

Otte M., 1999. *La Préhistoire*, (De Boeck Universite, Bruxelles), p.369.

Roussot A. et al., 2001. *Discovering Perigord Prehistory*, (Ed. Sudouest, Bordeaux), p.96.

Sklenar K., 1985. *La Vie dans la Préhistoire*, (Grund, Paris), p.128.

Union Latine, 1992. Exposition Catalogue : *La Naissance de L'Art en Europe*, (Union latine, Paris), p.314.

White R., 2003. *L'Art Préhistorique dans le Monde*, (Ed. de La Martiniere, Paris), p.239.

Wolf J., 1977. *Encyclopédie des Hommes de la Préhistoire*, (Ed. Messidor/La Farendole, Paris), p.228.

제2장
왕조의 중요한 국책사업, 사냥

● 주석 ●

1 사회과학원 고고학연구소, 『고구려 문화』, 사회과학출판사, 1975.
　朝鮮畵報社, 『高句麗古墳壁畵』, 講談社, 1985.
2 수렵 문화와 관련해서는 김광언의 『한·일·동시베리아의 사냥』(2007, 민속원)이 괄목할 만하다. 이 책은 우리나라뿐만 아니라 이웃나라의 수렵문화를 정리하고, 수렵문화가 한 줄기임을 주장하고 있다. 그리고 「한국 재래 사냥구와 사냥법」(『생활문물』 제18호, 국립민속박물관, 2006)에서는 한국 현지의 다양한 사냥도구와 사냥방법에 대해 자세하게 소개하고 있다.
3 이 글은 필자가 발표한 「역사 문헌을 통해 본 수렵 문화」(『생활문물』 제18호, 국립민속박물관, 2006)의 내용을 주로 참고하였으며, 일부 내용을 수정, 보완하였다.
4 奈勿王【혹은 那密王(나밀왕)이라고 함】과 金堤上
5 김대현, 「고구려 초기 사회에서 사냥의 유형

과 기능」, 한국교원대학교 석사학위논문, 2003, pp.12~15.

6 김영하, 『삼국시대 왕의 통치형태 연구』, 고려대학교 박사학위논문, 1988.

7 신형식, 『삼국사기연구』, 일조각, 1984, p.172.

8 김대현, 앞의 글, pp.42-44.

9 逸聖王(5년 7월, 閼川 서쪽), 奈解王(25년 7월, 楊山 서쪽), 味鄒王(20년 9월, 楊山 서쪽), 實聖王(14년 7월, 穴城), 慈悲王(6년 7월, 장소 미정), 炤知王(8년 8월, 狼山 남쪽), 文武王(14년 8월, 西兄山), 宣德王(3년 7월, 始林), 哀莊王(5년 7월, 閼川), 興德王(9년 9월, 西兄山)

10 仇首王(8년 8월, 漢水 서쪽), 古尒王(7년 7월, 石川), 近肖古王(24년 11월, 漢水 남쪽), 阿莘王(6년 7월, 漢水 남쪽), 東城王(8년 10월, 궁궐 남쪽)

11 김대현, 앞의 글, p.10.

12 『隋書』, 「列傳」 46, 東夷, 高麗 : "每春秋校獵王親臨之"

13 『삼국유사』 권3, 興法第三 法王禁殺

14 전호태, 『고분벽화로 본 고구려 이야기』, 풀빛, 2001, p.30.

15 朝鮮畫報社, 앞의 책.

16 二惠同塵 : 혜공이 장성하여 公의 매를 기르매, 공의 뜻에 꽤 맞았다. 처음에 공의 아우가 벼슬을 얻어 外方에 부임할 때 공에게 청하여 (좋은) 매를 골라 治所로 가져갔었다. 하루저녁에 공이 갑자기 그 매가 생각나서 날이 밝으면 助를 보내어 가져오게 하리라 하였다. 조가 이미 먼저 알고 잠깐 동안에 매를 가져다가 새벽에 바쳤다. 공이 크게 놀래 깨달아 (그때야) 바로 전날에 종기를 고친 일이며, 모두 헤아릴 수 없음을 알고 이르되 『내가 至聖이 우리 집에 의탁하고 있는 것을 모르고 狂言과 예의 없이 욕을

보이었으니 그 죄를 무엇으로 씻으리요. 이후로는 導師가 되어 나를 인도하여 주시요』하고 내려가 절하였다. 靈異가 이미 나타났으므로 마침내 출가하여 이름을 바꾸어 惠空이라 하였다.

17 『삼국유사』 권5, 감통제7 仙桃聖母隨喜佛事 신라 제54대 경명왕(917-924)이 매사냥을 갔다가 산에서 잃어버리자 神母에게 "매를 (다시) 얻으면 爵을 봉하리라." 하였더니, 갑자기 매가 날아와서 机 위에 앉아 대왕의 작을 봉하였다.

18 『삼국유사』 권2, 紀異第二.

19 大城孝二世父母 神文代.

20 『삼국사기』 권45, 列傳5 溫達.

21 『삼국사기』 권45, 列傳5 金后稷.

22 충렬왕 5년(1279) 9월 신사일.

23 후비 2 제국 대장공주.

24 충렬왕 8년(1282) 9월 임오일.

25 충선왕 1.

26 충숙왕 원년(1314) 봄 정월.

27 공민왕 15년(1366) 8월 기묘일.

28 공민왕 20년(1371) 11월 무진일.

29 목종 12년(1009).

30 충혜왕 갑신 후 5년(1344).

31 공양왕 4년(1392).

32 신우 7년(1381) 6월, 신우 9년(1383) 3월.

33 신우 10년(1384) 8월.

34 신우 을축 11년(1385) 경신일.

35 신우 무진 14년(1388) 3월.

36 신우 갑자 10년(1384) 11월 초하루 갑자일.

37 신우 갑자 10년(1384) 12월.

38 병제사.

39 폐행 2 윤수.

40 신우 10년(1384) 8월.

41 폐행 2 박의.

42 폐행 2 이정.

43 최안도(이의풍의 기사 첨부).

44 신청〔박청(朴青)의 기사 첨부〕.

45 한희유.

46 반복해.

47 충렬왕, 1278년 9월 갑신일/ 충숙왕, 정축 후 6년(1337) 7월 임인일.

48 혜종, 2년(945).

49 충렬왕, 5년(1279) 9월 갑자일.

50 충렬왕 3년(1277) 12월 병진일.

51 충목왕 4년(1348) 11월 초하루 계사일.

52 공민왕 15년(1366) 12월 계유일.

53 충렬왕 8년(1282) 3월 정사일.

54 충렬왕 21년(1295) 4월 경오일.

55 충렬왕 22년(1296) 11월 갑신일.

56 충렬왕 4년(1278) 6월 정사일.

57 충렬왕 23년(1297) 2월 기해일.

58 충렬왕, 2년(1276) 8월 갑술일.

59 충렬왕, 5년(1279) 9월 병오일/갑자일/을축일.

60 충숙왕, 6년(1319) 11월 임자일.

61 충렬왕, 8년(1282) 5월 갑술일.

62 충혜왕, 임오 후 3년(1342) 2월 계해일.

63 충렬왕 4년(1278) 9월 갑자일.

64 충렬왕, 5년(1279) 3월 기미일.

65 충렬왕, 9년(1283) 7월 무오일.

66 충렬왕 2년(1276) 8월 계미일.

67 충렬왕 11년(1285) 9월 을해일.

68 충렬왕 2년(1276) 3월 기묘일.

69 충렬왕 3년(1277) 7월.

70 충렬왕 14년(1288) 8월 계해일.

71 직제.

72 경복흥.

73 군사훈련 병제사.

74 예종 1107년 3월 갑자일/ 원종 1261년 3월 갑자일/ 공민왕 1352년 3월.

75 문종 1076년 11월 경오일.

76 성종 988년 12월/ 문종 1055년 9월 계해일/ 문종 1076년 5월 갑술일.

77 정종 1043년 5월 정묘일.

78 충선왕 1310년 12월 무신일.

79 원종 1(元宗, 1259-1274) 10월 임오일.

80 충렬왕 11년(1285).

81 충숙왕 16년(1329).

82 충렬왕 15년(1289).

83 충숙왕 4년(1317) 2월 초하루 임자일.

84 충렬왕 13년(1287) 4월 계유일.

85 충렬왕이 12년(1286) 5월 정축일.

86 한강.

87 박의중/ 이자송/ 최영.

88 이지저.

89 충렬왕 22년(1296) 2월 병인일.

90 심양.

91 충숙왕 을해 후 4년(1335) 8월 기미일.

92 공양왕 임신 4년(1392).

93 공양왕 2년(1390) 9월 갑인일.

94 공양왕 임신 4년(1392.)

95 정연학, 「역사·문헌을 통해 본 수렵문화」, 『생활문물연구』 제18호, 국립민속박물관, 2006. 왕의 수렵을 정리한 표를 참고로 하면 된다.

96 태종 1권 1년 3월 23일(임오).

97 태종 7권 4년 2월 8일(기묘).

98 朴映準, 「朝鮮前期 狩獵文化에 關한 硏究」, 고려대학교 대학원, 1993, 12.

99 위와 같음.

100 자료 검색은 누리미디어(www.nurimedia.co.kr)와 국사편찬위원회 한국사데이터베이스(history.go.kr)에서 제공한 번역 자료를 참고로 하였다.

101 태조 1권 총서. 태조와 관련된 내용은 『태조

실록』1권과 4권에서 보이기에 태조 관련 내용에 대한 각주는 지면의 한계로 생략하고자 한다.

102 태종 2권 1년 10월 4일(기미).

103 태종 3권 2년 3월 19일(임인).

104 태종 3권 2년 2월 10일(계해).

105 태종 3권 2년 6월 11일(계해). 태종의 수렵 관련 기록은 4권, 6권, 11권, 26~35권에서 보인다. 지면의 한계로 아래 내용의 출처는 생략하였다.

106 세종 1권 즉위년 10월 9일(을유).

107 세종 3권 1년 2월 3일(무인).

108 세종 6권 1년 12월 28일(무술).

109 세조의 수많은 수렵 사례는 『세조실록』 곳곳에서 보인다. 지면 상 그 내용의 출처는 생략하고자 한다.

110 세조 1권 총서.

111 세조 37권 11년 11월 18일(임술).

112 세조 2권, 3권, 32~35권에 여러 기록이 보인다.

113 성종 297권 부록/ 성종 23권 3년 10월 14일(정축).

114 성종 1년에서 2년 사이의 기록에서 많이 보인다.

115 성종 12권 2년 윤9월 20일(기미).

116 성종 15권 3년 2월 23일(경인).

117 성종 32권 4년 7월 21일(경술).

118 성종 15권 3년 2월 22일(기축).

119 성종 38권 5년 1월 12일(무술)/ 성종 83권 ~196권 사이에 여러 기록이 보인다.

120 성종 102권 10년 3월 1일(정사).

121 성종 150권 14년 1월 24일(정사)/성종 270권 23년 10월 13일(경술)/성종 270권 23년 10월 14일(신해)/성종 270권 23년 10월 15

일(임자).

122 연산 23권 3년 5월 23일(갑자).

123 연산 31권 4년 9월 11일(병오).

124 연산 31권 4년 10월 2일(갑자) /연산 35권 5년 10월 28일(갑인).

125 연산 31권 4년 10월 11일(계유)/연산 31권 4년 10월 12일(갑술)/연산 31권 4년 10월 16일(무인)/연산 31권 4년 11월 16일(무신).

126 연산 31권 4년 11월 16일(무신)/연산 31권 4년 11월 17일(기유)/연산 31권 4년 11월 17일(기유).

127 연산 35권 5년 12월 3일(정해).

128 연산 39권 6년 10월 1일(임오).

129 연산 60권 11년 12월 24일(갑술).

130 연산 54권~55권에 다수 기록되어 있다.

131 연산 57권 11년 4월 23일(무인)/연산 60권 11년 10월 17일(무진)/연산 60권 11년 10월 27일(무인)/연산 60권 11년 11월 19일(경자).

132 연산 63권 12년 9월 2일(기묘).

133 朴映準, 앞의 글.

134 위와 같음.

135 정종 2권 1년 9월 10일(정축)/ 태종 3권 2년 6월 1일(계축)/ 세종 3권 1년 3월 7일(신해)/ 세종 3권 1년 3월 8일(임자).

136 태종 6권 3년 9월 26일(신축)/ 태종 26권 13년 9월 20일(병신)/ 태종 1권 1년 3월 18일(정축)/태종 11권 6년 2월 16일(정축)/태종 11권 6년 3월 13일(계묘)/태종 21권 11년 3월 19일(기묘).

137 정종 2권 1년 9월 10일(정축).

138 태조 15권 7년 12월 17일(기미)/ 태종 3권 2년 6월 11일(계해)/ 태종 6권 3년 10월 1일(을사)/ 태종 7권 4년 2월 6일(정축)/ 태종 24권 12년 9월 28일(경술)/ 성종 72권 7년

10월 21일(신묘) /성종 205권 18년 7월 19일(병진)/ 연산 35권 5년 9월 16일(계유) / 중종 76권 28년 10월 23일(임진).

139 세종 128권 오례 / 길례 서례 / 시일.

140 세종 123권 31년 3월 28일(무신)/ 세종 130권 오례 / 길례 의식 / 천신 종묘의 / 진설.

141 세종 3권 1년 3월 4일(무신).

142 태종 18권 9년 12월 10일(정미)/ 태종 18권 9년 12월 17일(갑인).

143 태종 28권 14년 윤9월 3일(계묘).

144 태종 28권 14년 11월 11일(경술).

145 태종 25권 13년 2월 12일(신유).

146 태종 18권 9년 12월 3일(경자).

147 태종 23권 12년 3월 1일(을유)/ 세종 50권 12년 10월 1일(무진).

148 태종 12권 6년 9월 12일(무진)/ 태종 11권 6년 2월 10일(신미)/ 태종 11권 6년 2월 21일(임오)/ 태종 13권 7년 1월 25일(경진)/ 태종 11권 6년 2월 15일(병자)/ 태종 23권 12년 3월 1일(을유).

149 『경국대전』元仕·別仕 符信.

150 성종 284권 24년 11월 21일(임자).

151 『경세유표』제6, 冬官工曹.

152 세종 19권 5년 2월 16일(정묘).

153 연려실기술 제2권 太宗朝 故事本末 讓寧大君의 폐위.

154 세종 106권 26년 9월 11일(병술).

155 세종 107권 27년 1월 13일(정해).

156 성종 45권 5년 7월 24일(정축).

157 『성호사설』제13권 人事門 獵猛獸.

158 『국조보감』제42권 숙종조 4년(무오, 1678)/ 延平日記 임술년(1622) 申翊聖 찬/ 중종 66권 24년 9월 12일(갑진).

159 『해동잡록』권3, 本朝 曹伸.

160 『다산시문집』제20권 서, 중씨께 올림 신미(1811, 순조 11년, 선생 50세) 겨울.

161 『목민심서』.

162 『경국대전』軍士給仕 別仕 狩獵 捕虎. 구체적인 내용은 호랑이 수렵 부분에서 다루었다.

163 연산 37권 6년 3월 1일(을묘).

164 태종 31권 16년 3월 2일(갑오).

165 세종 6권 1년 11월 3일(계묘).

166 연산 56권 10년 11월 21일(정미)/ 중종 1권 1년 9월 2일(무인).

167 태종 33권 17년 2월 24일(신사).

168 연산 63권 12년 9월 2일(기묘).

169 태종 22권 11년 9월 20일(무인).

170 연산 63권 12년 8월 10일(정사).

171 세종 10권 2년 10월 29일(갑자).

172 세종 106권 26년 9월 11일(병술)/세종 106권 26년 9월 12일(정해).

173 성종 46권 5년 8월 6일(무자).

174 연산 53권 10년 5월 29일(무오).

175 태종 15권 8년 3월 24일(계유).

176 세종 41권 10년 8월 4일(계미).

177 단종 5권 1년 2월 4일(신묘).

178 단종 5권 1년 2월 4일(신묘).

179 성종 279권 24년 6월 2일(갑자).

180 세종 6권 1년 11월 3일(계묘)/ 단종 13권 3년 2월 10일(병술)/ 단종 13권 3년 2월 11일(정해) / 세조 22권 6년 10월 9일(신해)/ 문종 12권 2년 2월 28일(임진).

181 태종 19권 10년 4월 14일(경술), 세종 41권 10년 7월 8일(무오), 세종 49권 12년 7월 17일(을묘), 세종 58권 14년 10월 6일(신묘).

182 세종 109권 27년 7월 19일(신묘).

183 세종 54권 13년 12월 25일(병진).

184 태종 12권 6년 윤7월 6일(계해)/태종 22권

11년 9월 20일(무인).

185 세종 106권 26년 9월 11일(병술).

186 세종 65권 16년 9월 12일(병술).

187 성종 70권 7년 8월 1일(신미).

188 성종 102권 10년 3월 1일(정사).

189 중종 20권 9년 2월 21일(을묘).

190 중종 29권 12년 8월 24일(정묘).

191 세조 17권 5년 9월 6일(을유).

192 세종 49권 12년 7월 17일(을묘).

193 세종 106권 26년 9월 6일(신사).

194 세종 106권 26년 9월 11일(병술).

195 세종 25권 6년 9월 25일(정유)/ 중종 96권 36년 11월 29일(신해).

196 세종 25권 6년 9월 25일(정유).

197 태종 4권 2년 8월 4일(을묘)/태종 12권 6년 윤7월 6일(계해).

198 태종 32권 16년 7월 5일(갑오).

199 중종 20권 9년 2월 21일(을묘).

200 태종 1권 1년 윤3월 17일(병오).

201 태종 18권 9년 7월 12일(임오)/태종 20권 10년 7월 20일(을유).

202 성종 12권 2년 윤9월 20일(기미).

203 태종 31권 16년 5월 12일(계묘).

204 태종 23권 12년 2월 19일(갑술).

205 태종 23권 12년 2월 28일(계미).

206 세종 31권 8년 2월 12일(병자).

207 세종 55권 14년 2월 19일(무신).

208 세종 57권 14년 9월 27일(임오).

209 성종 102권 10년 3월 6일(임술).

210 태종 23권 12년 2월 26일(신사).

211 세조 22권 6년 10월 9일(신해).

212 태종 16권 8년 10월 27일(신축)/태종 16권 8년 10월 28일(임인).

213 세종 49권 12년 7월 17일(을묘).

214 세종 44권 11년 5월 7일(임자).

215 세종 41권 10년 7월 8일(무오)/ 세종 46권 11년 11월 10일(임자).

216 세종 41권 10년 8월 4일(계미).

217 세조 46권 14년 5월 12일(신미).

218 세조 41권 13년 3월 10일(을해).

219 세조 46권 14년 4월 22일(신해).

220 태종 19권 10년 4월 14일(경술).

221 세종 42권 10년 12월 14일(신묘).

222 세종 38권 9년 10월 27일(신사).

223 태종 23권 12년 2월 11일(병인).

224 세종 27권 7년 2월 30일(경오).

225 세종 50권 12년 12월 20일(병술).

226 세종 39권 10년 1월 21일(갑진).

227 세종 39권 10년 3월 8일(경인).

228 세종 50권 12년 10월 1일(무진).

229 연산 40권 7년 1월 30일(기묘)/ 연산 40권 7년 5월 6일(계축).

230 연산 42권 8년 2월 5일(무신).

231 세조 36권 11년 8월 12일(정해).

232 세조 46권 14년 5월 12일(신미).

233 세조 5권 2년 10월 4일(경자).

234 세조 23권 7년 2월 11일(임오).

235 세조 37권 11년 11월 18일(임술)

236 세조 37권 11년 11월 28일.

237 성종 59권 6년 9월 27일(계유).

238 성종 59권 6년 9월 30일(병자).

239 연산 57권 11년 3월 17일(임인).

240 중종 46권 17년 10월 7일(기묘).

241 성종 83권 8년 8월 28일(임술).

242 성종 84권 8년 9월 3일(정묘).

243 세종 86권 21년 8월 25일(신축).

244 선조 5권 4년 10월 27일(병진).

245 고종 005 05/09/20(갑오).

246 고종 016 16/08/24(을축).

247 성종 232권 20년 9월 19일(갑술).

248 중종 15권 7년 1월 27일(계유).

249 중종 55권 20년 11월 11일(병인).

250 중종 72권 26년 12월 12일(신묘).

251 세종 49권 12년 7월 17일(을묘).

252 성종 157권 14년 8월 11일(신미).

253 성종 104권 10년 5월 5일(경신).

254 연산 45권 8년 8월 13일(임자).

255 태종 1권 1년(1401) 1월 15일(을해).

256 성종 232권 20년 9월 19일(갑술).

257 성종 196권 17년 10월 26일(정유).

258 고종 16년 9월 2일(임신).

259 『경국대전』軍士給仕 別仕 狩獵 捕虎.

260 이종범, 『자연과 사냥』, 2003년 화보.

261 이순우 기자, 「누가 조선호랑이의 씨를 말렸
나?」, 오마이뉴스 2003년 5월 6일.

제3장
권력과 사냥

● 주석 ●

1 이융조·조태섭, 「우리나라 구석기시대 옛 사람
들의 사냥경제활동」, 『선사와 고대』, 한국고대학
회, 2003.

2 J.C.블록, 과학세대 옮김, 『인간과 가축의 역사』,
새날, 1996.

3 전근대사회에서의 사냥은 행위주체에 따라 국가
와 개인(민간)으로 구분할 수 있다.

4 鄭道傳, 『朝鮮經國典』下, 政典, 教習 및 畋獵.

5 그동안 사냥에 대한 연구는 주로 고고학, 역사
학, 민속학, 국문학, 종교학, 생태학, 미술사 분야
에서 부분적으로 다루어져 왔을 뿐 종합적인 접
근을 시도한 예는 별로 발견되지 않는다.

6 『태종실록』권28, 14년 11월 경술.

7 柳馨遠, 『磻溪隨錄』권23, 兵制攷說, 講武.

8 兵曹啓: "今旣合三軍十二司爲五司, 上·大護軍
護軍, 令各領率軍士, 然無勸戒之法, 則怠惰者或
有之。請自今, 本曹同三軍都鎭撫, 考其巡綽仕日
及巡綽時捕盜多小, 領率能否, 錄褒貶等第, 啓達
陞黜, 又領率護軍入直, 與軍士晝夜同處, 旗麾指
點 金鼓進退之節, 常講習曉諭, 其軍士都目遷轉
時, 仕到亦令考察磨勘, 大小行幸, 鍊軍士山行 習
陣 放火之時, 常令率領, [俗謂獵曰: "山行", 因
獵以鍊軍士。] 又行幸時, 銃筒衛領率護軍, 帶弓
箭, 侍衛, 銃筒衛, 如有失伍離次者, 隨卽糾察" 從
之(『문종실록』권8, 1년 7월 임술).

9 語大司憲以擊毬之故 上謂趙璞曰 寡人本有疾 自
潛邸 夜則心煩不能寐 及晨乃睡 尋常晚起 諸父昆
弟 謂予爲怠 卽位以來 心懷戒謹 不知有疾 近日更
作 心氣昏惰 皮膚日瘁 且予生長武家 山行水宿 馳
騁成習 久居不出 必生疾病 故姑爲擊毬之戲 以養
氣體耳 璞唯唯(『정종실록』권1, 1년 3월 갑신).

10 山行이 산을 오르는 의미의 범칭이라면, '登山'
은 좀더 구체적인 의미를 갖는다. 즉 兵曹據咸
吉道都節制使報啓 本年三月 鏡城郡十二人 因探
進獻海菜 就古慶源地下陸 (中略) 七人登山行七
晝夜 到不知名地面 忽有兀狄哈二人追至 射殺得
萬 衆伊等二人 仲彦等五人 來至兀狄哈豆稱介幕
豆稱介欣然供饋 令其孫古乙道介護送慶源 上曰
死人復戶致賻 賞首謀仲彦 餘四人 分其功勞以啓
(『세종실록』권52, 13년 4월 갑진).

11 一, 監司統察一方, 凡軍民之事, 無不管攝。往往
都節制使以職秩相等, 不顧體屬之義, 處事自專,
出入自如, 誠爲未便。自今都節制使應軍動軍外,
軍兵點考, 山行出入, 雖一日之役, 必報監司, 然

後施行, 以存體統(『세종실록』권22, 5년 11월 병술).

12 11月, 崔瑀, 閱家兵, 都房馬別抄, 鞍馬衣服, 弓劍兵甲, 甚侈美, 分五軍, 習戰, 人馬多有顚死傷者, 及其終, 習田獵之法, 籠山絡野, 循環無端, 瑀悅之犒以酒食(『高麗史節要』권15, 고종 己丑).

13 議政府據兵曹呈啓 : "伏承教旨, 二品以上子孫壻弟姪, 京官實行三品 外官三品守令子孫及曾經臺省政曹者之子, 仕宦之路, 磨勘後錄 …… 捉虎山行及鍊軍士山行巡綽等事 勿使爲之(『세종실록』권109, 27년 7월 경인).

14 子欲以世子代行 遂書世子講武之制以示日 行幸稱山行, 動駕稱上馬, 下輦稱下馬, 隨駕稱遁行, 駕前稱馬前, 還宮稱歸宮, 敬奉教旨稱奉令旨, 啓稱申, 波吾達 晝停通稱 軍士三分之二隨行, 兵曹 鎭撫所減半 出納公事, 書筵官主之, 賓客一 書筵官四 司禁稱司導, 以四品軍士八人爲之, 執鳥杖 軍中之事, 皆取令旨施行, 歸宮後啓聞 外官二品以上勿祗迎, 至幕次行禮, 世子答拜如常 晝停, 世子在東西向, 大君以下西壁向東 交龍旗代以孤靑龍旗, 司僕官 減半, 翊衛司盡行(『세종실록』권78, 19년 9월 무술).

15 『세종실록』권124, 31년 4월 병인.

16 崔世珍, 『訓蒙字會』, 1527.

17 李晩永, 『才物譜』(1798?)에는 '打圍'를 '산항하대'로 기록하여 사냥이 조선초기이래 지속적으로 사용되어 왔음을 알 수 있다. 이로써 볼 때, '산행' 또는 '산항'이라는 말에서 사냥으로 바뀐 시기는 18세기 이후로 추정된다. 한편, 유만근은 오늘날 산행(山行)을 '등산'의 뜻으로 잘못 사용되고 있음을 지적하면서, 산행→산생→사냥으로 모음이 ㅐ→ㅑ로 바뀐 것으로 보고 있다.(俞萬根, 「山行(사냥) 誤用과 북남동서 語順」, 『어문연구』 93, 1997).

18 『高麗史』권30, 世家 30, 忠烈王 15년 10월 丁未.
 『高麗史』권135, 列傳 48, 辛禑 9년 2월 기사.

19 그러한 사실은 조선왕조가 『高麗史節要』를 편찬할 때, '遊田宴樂, 雖數必書, 戒逸豫也'라 하여 사냥과 잔치를 벌인 일은 비록 횟수가 잦아도 반드시 썼으니 逸樂을 경계함이다"라는 범례의 조항을 통해서도 확인된다.(『高麗史節要』卷首, 凡例).

20 『태조실록』권2, 1년 9월 임인.

21 『태조실록』권4, 2년 8월 계사.

22 『태조실록』권5, 3년 5월 무진.

23 鄭道傳, 『朝鮮經國典』下, 政典, 畋獵.

24 當平居無事之時 其講武事也 必因田獵(鄭道傳, 『朝鮮經國典』下, 政典, 總序)

25 令三軍府刊行 蒐狩圖 陣圖(『태조실록』권7, 4년 4월 1일 갑자).

26 『태조실록』권10, 5년 11월 갑신.

27 태조대와 정종대에 각각 1차례씩 시행되었다.(『태조실록』권12, 6년 12월 계사 및 『정종실록』권6, 2년 10월 갑오).

28 『태종실록』권3, 2년 6월 계해.

29 『태종실록』권23, 12년 2월 임술.

30 『태종실록』권6, 3년 10월 을사.

31 『태종실록』권23, 12년 2월 신사.

32 『태종실록』권27, 14년 2월 기사.

33 『태종실록』권28, 14년 9월 임진.

34 『세종실록』권133, 軍禮儀式, 講武儀.

35 『세종실록』권25, 6년 2월 계축.

36 『세종실록』권25, 6년 9월 갑오.

37 『성종실록』권40, 5년 3월 28일(계축).

38 『국조오례의』권1, 서례, 변사.

39 『세종실록』권25, 6년 9월 기해.

40 『세종실록』권34, 8년 10월 계해.

41 『세종실록』권51, 13년 2월 임인.

42 『세종실록』권39, 10년 3월 신묘.

43 『세종실록』권51, 13년 2월 정사.

44 『세종실록』권51, 13년 2월 무오.

45 『세종실록』권51, 13년 2월 계묘.

46 『세종실록』권7, 4년 2월 경진.

47 『세종실록』권51, 13년 1월 갑술.

48 『세종실록』권51, 13년 2월 경자.

49 『세종실록』권43, 11년 3월 기미.

50 給軍士及各司員吏三日料 初講武限八日, 至是定
　　爲十三日故也(『태종실록』권7, 4년 2월 경진).

51 議講武之所 …… 上曰:"予之此行 無乃有弊於民
　　乎?"思修曰"今之行幸不如古 民之所供 但芻蕘
　　耳 更無他弊(『태종실록』권11, 6년 2월 신사).

52 田川孝三, 『李朝貢納制の研究』, 東洋文庫,
　　1965, p.91.

53 『태종실록』권28, 14년 8월 경오.

54 『세종실록』권38, 9年 10월 임신.

55 『세종실록』권40, 10년 5월 정축.

56 『세종실록』권51, 13년 1월 기사.

57 『세종실록』권43, 11년 3월 무신.

58 『세종실록』권43, 11년 3월 壬子.

59 『세종실록』권51, 13년 1월 기사.

60 『세종실록』권39, 10년 1월 갑진.

61 『세종실록』권39, 10년 3월 경인.

62 『세종실록』권34, 8년 1월 계유.『세종실록』
　　권40, 10년 5月 丁丑.

63 命右贊成具致寬爲主將, 駕至江原道鐵原府境,
　　觀察使李誡長來迎, 至加乙鷹峴射場, 觀打圍, 夕
　　次馬山, 中宮遣宦官崔玉來問安(『세조실록』권
　　29, 8년 9월 경신).

64 『세종실록』권47, 12년 3월 갑자.

65 『세종실록』권48, 12년 4월 임진.

66 『세종실록』권27, 7년 2월 경오.

67 『세종실록』권32, 8년 4월 을해.

68 『세종실록』권50, 12년 10월 무진.

69 『세종실록』권47, 12년 3월 갑자.

70 『세종실록』권43, 11년 2월 임진.

71 『세종실록』권29, 7년 9월 경술.

72 『세종실록』권27, 7월 3월 기묘.

73 『세종실록』권33, 8년 8월 임술

74 『세종실록』권33, 8년 9월 무오.

75 『세종실록』권39, 10년 정월 신축.

76 『세종실록』권43, 11년 2월 신사.

77 『세종실록』권34, 8년 11월 병신.

78 『세종실록』권33, 8년 8월 갑신.

79 『세종실록』권39, 10년 3월 경인.

80 『세종실록』권42, 10년 10월 병오.

81 『세종실록』권42, 10년 10월 기해.

82 『세종실록』권43, 11년 2월 경자.

83 『중종실록』중종 권13, 6년 4월 병술. 上親閱
　　于箭郊, 仍行踏獵[只以扈衛將士, 打圍獲禽, 謂
　　之踏獵].

84 『효종실록』권10, 4년 2월 계묘.

85 『효종실록』권20, 9년 6월 계유.

86 『현종실록』권9, 5년 9월 임인.

87 『태종실록』권3, 2년 6월 계해.

88 하지만 月令圖에 따라 10월에 禽獸를 잡아 천
　　신하게 하되, 의궤에 따르도록 하였다.(『태종실
　　록』권6, 3년 10월 1일 을사).

89 『태종실록』권18, 9년 12월 정미.

90 『태종실록』권21, 11년 5월 신미.

91 『성종실록』권218, 19년 7월 을유.

92 『태종실록』권23, 12년 2월 신사.

93 『태종실록』권24, 12년 9월 경술.

94 『태종실록』권25, 13년 2월 신유.

95 『태종실록』권28, 14년 윤9월 계묘.

96 『태종실록』권29, 15년 3월 신축.

97 『세종실록』 권50, 12년 10월 무진.

98 『세종실록』 권133, 오례, 길례 서례, 시일.

99 『세종실록』 권152, 오례, 천신종묘의(수수천 금부).

100 『국조오례의』 권1, 길례, 종묘천신의.

101 『선조실록』 권167, 36년 10월 신묘.

102 『성종실록』 권59, 6년 9월 계유.

103 『선조실록』 권167, 36년 10월 신묘.

104 『성종실록』 권218, 19년 7월 을유.

105 『성종실록』 권233, 20년 10월 경인.

106 『성종실록』 권270, 23년 10월 경술.

107 『중종실록』 권78, 29년 10월 계묘.

108 『중종실록』 권92, 34년 10월 계유.

109 『중종실록』 권94, 35년 10월 을해.

110 『명종실록』 권19, 10년 9월 병진.

111 『선조실록』 권20, 19년 10월 계해.

112 『선조실록』 권43, 26년 10월 무술.

113 『선조실록』 권43, 36년 9월 계유.

114 심승구, 「조선시대 사냥의 추이와 특성」, 『전 국역사학대회발표문』, 2006. 5. 참조).

115 夫虎者 山林之獸也(『高麗史』 권54, 志 8, 五 行, 金 毅宗 원년 7월 임신).

116 김동욱, 「한국풍속사」, 『한국문화사신론』, 중 앙문화연구원, 1975. p.718.

117 『태조실록』 권1, 총서 58, 65.

118 이성계의 즉위 전 과정에는 젊은 시절부터 호 랑이를 잡아 공을 세운 내용이 여러 차례 발 견된다.(『태조실록』 권1, 총서 31, 『태조실록』 권1, 총서 48, 신우 원년 10월, 『태조실록』 권 1, 총서 64, 신우 4년 8월).

119 『태조실록』 권2, 원년 윤12월 병신.

120 『태조실록』 권3, 2년 2월 신묘.

121 『태조실록』 권8, 4년 10월 을묘.

122 『태종실록』 권3, 2년 5월 을유.

123 『태종실록』 권9, 5년 5월 병신.

124 『태종실록』 권10, 5년 7월 무오.

125 『성종실록』 권44, 5년 윤6월 무신.

126 『星湖僿說』 권15, 인사문, 포호.

127 『선조실록』 권159, 36년 2월 13일.

128 『선조실록』 권214, 40년 7월 18일(무신).

129 『星湖僿說』 권5, 鬼物驅豳獸.

130 『숙종실록』 권37, 28년 11월 정묘.

131 웨난, 『열하의 피서산장』(심규호, 유소영 옮 김), 일빛, 2005. pp.29~50 참조.

132 『星湖僿說』 권5, 人事門, 鬼物驅豳獸.

133 『星湖僿說』 권4, 萬物門, 馬政.

134 『비변사등록』 권128, 영조 31년 정월 22일.

135 『태종실록』 권32, 16년 10월 을유.

136 『세종실록』 권11, 3년 3월 병자.

137 『세종실록』 권41, 10년 9월 경술.

138 착호갑사는 5교대에 의해 80명이 6개월씩 복 무하면서 체아직을 받았다.

139 『경국대전』 권4, 병전, 시취, 착호갑사.

140 『세종실록』 권43, 11년 2월 무인.

141 『만기요람』 군정편 2, 훈련도감, 착호분수.

142 『승정원일기』 고종1년 1월 20일 임술.

143 『태종실록』 권34, 17년 12월 을유.

144 『세종실록』 권6, 16년 12월 을축.

145 『세조실록』 권45, 14년 2월 무자.

146 『성종실록』 권16, 3년 3월 병진.

147 『숙종실록』 권10, 6년 12월 병신.

148 『순조실록』 권17, 14년 2월 무오.

149 『태조실록』 권1, 총서.

150 『경국대전주해』 권4, 병전, 함기.

151 『세종실록』 권1, 즉위년 10월 무술.

152 『세종실록』 권19, 5년 3월 갑신.

153 『정조실록』 권29, 14년 2월 정묘.

154 『성종실록』 권9, 2년 1월 을유.

155 『大典續錄』권4, 捕虎.

156 『경국대전』권4, 병전, 군사급사, 포호.

157 『대전속록』병전, 포호.

158 『세종실록』권68, 17년 4월 계축.

159 『세종실록』권40, 10년 4월 을유.

160 『세종실록』권49, 12년 7월 유묘.

161 『세종실록』권39, 10년 3월 정해.

162 『각사등록』90집, 『전객사일기』제15, 영조 40년 갑신 4월 30일, 端午進上.

163 『예종실록』권2, 즉위년 11월 갑신.

164 『태종실록』권18, 9년 10월 경진.

165 又曰 蒐狩之法 帝王所重 令禮曹參議詳稱 稽諸 古典 與政府大臣義興府同議 詳定講武儀(『태종실록』권23, 12년 2월 7일 임술).

166 『세종실록』권5, 원년 10월 경자.

167 當平居無事之時 其講武事也 必因田獵(鄭道傳, 『朝鮮經國典』下, 政典, 總序).

168 종래 연구에서는 講武를 '무예를 강습한다'는 포괄적인 의미로만 이해되었다.(박도식, 이현수, 앞의 논문). 그러다보니 講武가 다양한 군사훈련을 뜻하는 용례로 사용된 점이 잘 드러나지 않았다. 조선초기 講武의 용례는 순수 군사훈련을 뜻하는 講武, 사냥을 뜻하는 講武, 사냥과 군사훈련을 결합한 형태 講武 등으로 사용되었다. 역사적으로 보면 講武는 사냥 위주의 講武에서 군사훈련 위주의 講武로 크게 변천되어 왔다. 예를 들면, 정도전의 경우에는 사냥과 군사훈련을 결합한 방식의 강무제도를 주장하고 있다(정도전, 『삼봉집』권3, 진법, 정진). 하지만 『세종실록』오례의 강무의와 『국조오례의』의 강무의는 바로 국왕이 친림하는 사냥을 위주로 하는 강무였다. 이에 따라 陣法과 擊刺之法을 위한 군사훈련을 별도로 마련하고 있는데 그것이 바로 '大閱'이다.

169 강무는 武事를 익힌다는 뜻으로 두 가지 방법이 있다. 金鼓旗麾로 進退坐作의 절차를 밝혀 마음을 하나로 뭉치게 하는 것과 창·칼·궁시를 갖고 擊刺射御의 법을 익혀 힘을 하나로 모으게 하는 것이 있다.(鄭道傳, 『三峰集』권7, 陣法, 正陣). 다만, 고대 중국에서는 사냥을 위주로 강무를 하나가 점차 병법에 의한 진법과 격자법을 통해 武事를 닦는 방식으로 변천되어 갔다.

170 고려시대의 五禮에 대해서는 다음의 논고가 참고된다.(이범직, 「高麗時代의 五禮」, 『歷史教育』35, 1984, 참조).

171 『세종실록』권30, 7년 12월 신사. 고려시대의 사냥문화는 몽고간섭 이후 육류소비라는 식생활이 달라지면서 변화를 맞이하는 것으로 보인다. 다만, 사냥방식의 변화로서는 몽고 간섭이후 放鷹이 더욱 성행한 것으로 확인된다.(旗田魏, 「朝鮮の鷹坊」, 『歷史教育』10, 1935). 몽고간섭기 이후 사냥문화의 변화에 대해서는 후일의 논고로 다루고자 한다.

172 『國朝五禮儀』권6, 軍禮 講武儀.

173 『세종실록』권95, 24년 3월 을해.

● 주석 ●

1 『세종실록』 권54, 13년 10월 임인.

2 『태조실록』 권7, 4년 3월 갑오.

3 『태종실록』 권6, 3년 11월 경인.

4 『태종실록』 권12, 6년 윤7월 계해.

5 『태종실록』 권14, 7년 11월 갑인.

6 『태종실록』 권29, 15년 6월 임신.

7 『세종실록』 권8, 2년 5월 기사. "송골매를 진상하는 것이 좋을 것입니다."하니, 상왕이, "그것은 얻기가 가장 어렵고, 그 물건됨이 재품(才品)이 특히 날래어서 사랑스럽지마는, 하루에 꿩을 한 마리씩이나 먹으니, 기르기도 어렵고 또 잘 길들여지지 않아서 혹시 날아가면 응사들이 매양 찾아 잡음을 핑계 삼아 촌락을 침노하고 소동케 하여, 그 폐해가 막심한 까닭으로 이미 다 놓아 버렸노라."

8 『세종실록』 권76, 19년 2월 경오.

9 『세종실록』 권97, 24년 8월 계사.

10 『문종실록』 권10, 1년 11월 무술.

11 『세조실록』 권20, 6년 5월 을유.

12 『세조실록』 권22, 6년 10월 경오.

13 『세조실록』 권42, 13년 4월 병신.

14 『성종실록』 권102, 10년 3월 정사.

15 『성종실록』 권211, 19년 1월 을묘.

16 『경국대전』 권1, 이전, 내시부.

17 『연산군일기』 권21, 3년 2월 갑신.

18 『중종실록』 권6, 3년 9월 을사.

19 『중종실록』 권62, 23년 7월 병술.

20 『중종실록』 권94, 36년 2월계해.

21 『명종실록』 권3, 1년 1월 기사.

22 『성종실록』 권279, 24년 6월 갑자.

23 『성종실록』 권234, 20년 11월 병진.

24 『연산군일기』 권22, 3년 4월 병자.

25 『연산군일기』 권36, 6년 2월 무술.

26 『연산군일기』 권45, 8년 7월 병신.

27 『연산군일기』 권46, 8년 10월 신유.

28 『연산군일기』 권47, 8년 11월 경오.

29 『연산군일기』 권47, 8년 12월 경술.

30 『연산군일기』 권50, 9년 8월 을묘.

31 『연산군일기』 권52, 10년 4월 계묘.

32 『연산군일기』 권53, 10년 윤4월 정해.

33 『중종실록』 권22, 10년 6월 신사.

34 『중종실록』 권60, 23년 2월 정사.

35 『인조실록』 권16, 5년 4월 병진.

36 『선조실록』 권141, 34년 9월 계축.

37 『광해군일기』 권8, 즉위년 9월 정유.

38 『인조실록』 권13, 4년 7월 무자.

39 『정조실록』 권33, 15년 12월 경신.

40 『영조실록』 권96, 39년 8월 계유.

41 『현종실록』 권7, 4년 1월 을축.

42 『현종개수실록』 권10, 4년 11월 병자.

43 『육전조례』 권2, 이전, 사용원.

44 『정조실록』 권9, 4년 5월 무술.

45 『정조실록』 권23, 11년 3월 병자.

46 『정조실록』 권25, 12년 6월 경자.

47 『정조실록』 정조대왕행장, 천릉지문.

48 『세종실록』 권32, 8년 6월 병자.

49 『상촌선생집』 권4, 악부체, 망고.

50 『세종실록』 권123, 31년 2월 경신.

51 『연산군일기』 권36, 6년 2월 정유.

52 『연산군일기』 권36, 6년 2월 정유.

53 『연산군일기』 권37, 6년 3월 을묘.

54 『연산군일기』 권37, 6년 3월 병진.

55 『대전속록』 병전, 잡류.

56 『대전속록』공전, 재식.

57 『중종실록』권31, 31년 4월 임진.

58 『문종실록』권10, 1년 10월 계미.

59 『연산군일기』권27, 3년 9월 병진.

60 『세종실록』권53, 13년 8월 임인.

61 『현종개수실록』권23, 11년 11월 계해.

62 『정조실록』권26, 12년 7월 16일 병자.

63 『정조실록』권26, 12년 7월 기묘.

64 이태진, 『조선후기의 정치와 군영제 변천』, 1983, 279~280.

65 『정조실록』27권, 13년 윤5월 병술.

66 『정조실록』32권, 15년 2월 을축.

67 且有山洞之民 射獵爲生(名爲山尺)者 其數甚多(『선조실록』권72, 29년 2월 무술).

68 『선조실록』권31, 25년 10월 을사.

69 『선조실록』권35, 26년 2월 갑오.

70 『선조실록』권35, 26년 2월 임진.

71 『선조실록』권31, 25년 10월 을사.

72 『선조실록』권72, 29년 2월 무술.

73 『선조실록』권29, 25년 8월 갑오.

74 『선조실록』권48, 27년 2월 무진.

75 『선조실록』권83, 29년 12월 경오.

76 『선조실록』권51, 27년 5월 을유.
 심승구, 「임진왜란 중 무과의 실태와 기능」, 『조선시대사학보』창간호, 1996.

77 『선조실록』권83, 29년 8월 경오.
 최효식, 『임진왜란기 영남 의병연구』, 국학자료원, 2003. p.164.

78 『선조실록』권56, 27년 10월 계축.

79 『선조실록』권190, 38년 8월 병오.
 『광해군일기』권144, 11년 9월 무술.

80 『인조실록』권16, 5년 4월 병진.

81 『현종개수실록』권10, 4년 11월 무인.

82 『효종실록』권8, 3년 6월 기사.

83 『영조실록』권61, 21년 4월 정미.

84 『국역비변사등록』효종8년(1657) 5월 19일.

85 『비변사등록』영조 21년 5월 30일.

86 『선조실록』권33, 25년 12월 무신.

87 옛날 몽골 이북의 한 나라로 拔悉蜜이라고도 하였음.

88 이익, 『성호사설』제6권, 萬物門 雪馬.

89 설매에는 건축의 용구에서도 물건을 실어나기 위한 형태가 있었다.(『화성성역의궤』)

제5장
사냥의 의례와 놀이

● 주석 ●

1 김광언, 〈사냥〉, 『한국민족문화대백과사전』10, 1991, pp.752-756.

2 『高麗史』「序文 高麗世系」

3 민속신앙에서 '손'이란 날수에 따라 동서남북 4방위로 다니면서 사람의 활동을 방해하고 사람에게 해코지한다는 발동신(귀신)을 부르는 말로 '손님'을 줄여 부르는 것이다. 이 발동신은 음력 끝자리 9, 0일 이면 하늘로 올라가 쉬기 때문에 이들 날을 손 없는 날이라 부른다. 발동신은 음력 끝자리 1~2일은 동쪽, 3~4일은 남쪽, 5~6일은 서쪽, 7~8일은 북쪽에서 활동하기 때문에 이들 날짜와 방향을 피해 개인에게 맞는 날짜에 이사를 하거나 행사를 열면 길하다고 한다.

4 김광언, 「제2장 사냥 및 채집」, 『한국민속종합조사보고서』제1책 전라남도 편, 문화공보부 문화재관리국, 1969, p.51.

5 문무병 외, 「제4장 수렵기술」, 『제주의 민속』, 제주도 문화예술과, 1994, p.422.

6 김광언, 『韓·日·東시베리아의 사냥-狩獵文化比較誌-』, 민속원, 2007, p.350.

7 김광언, 위의 책, p.351.

8 이규보, 『東國李相國集』.

9 사슴은 지상과 천상을 매개하는 은혜를 갖는 상상의 동물이다. 사슴뿔은 나뭇가지 모양이고, 봄에 돋아나 딱딱한 각질로 자랐다가 이듬해 봄에 떨어지고 다시 뿔이 돋는다. 이런 순환기능과 나무를 머리에 돋게 하는 대지의 영생력을 갖춘 영물로 여겼다. 고구려 고분벽화에 사슴은 호랑이와 함께 중요한 사냥감이었고, 신라 왕관도 나무·날개·사슴뿔 모양이다. 이러한 이유로 고구려에서는 매년 3월 3일 국가적으로 멧돼지와 사슴을 사냥하여 하늘에 제사를 지냈다.

10 김광언, 앞의 책(민속원, 2007), p.26.

11 김광언, 「제2장 사냥 및 채집」, 1969, p.51.

12 김광언, 앞의 책, p.352.

13 김광언, 〈사냥〉, 『한국민족문화대백과사전』 p.755.

14 김광언, 「제4장 사냥 및 채집」, 『한국민속종합조사보고서』 제4책, 경상북도 편, 문화공보부 문화재관리국, 1974.

15 김광언, 「제5장 수렵 및 채집」, 『한국민속종합조사보고서』 제8책, 강원도 편, 문화공보부 문화재관리국, 1977.

16 김광언, 앞의 책, 문화공보부 문화재관리국, 1974.

17 김광언, 앞의 책, 문화공보부 문화재관리국, 1977.

18 김광언, 앞의 책(민속원, 2007), p.350.

19 위와 같음.

20 김광언, 앞의 책(민속원, 2007), pp.354~353.

21 김광언, 앞의 책, 문화공보부 문화재관리국, 1977.

22 여기서는 제수를 의례적으로 사용하는 것을 '동물공희'라고 표현하고자 한다. 엘리아드의 『종교학 사전』에서는 희생(sacrifice)을 초자연적 존재에 대한 공물(offering)과 희생(sacrifice)을 포괄한 개념으로 정의하고 있다. 즉, 희생의 개념에는 피를 동반하지 않는 공물과 피를 동반하는 공물로 구분된다. 전자는 祭酒·과일·떡·곡물 등과 같은 소중한 제물을 초자연적 존재에게 제공하는 것이며, 후자는 동물이나 인간의 贈物로서 피를 보이는 희생적 행동이 의례의 중요한 부분을 차지하는 것으로 구분된다. 일반적으로 '동물희생'이라는 표현은 '피를 동반한 희생'으로 이해할 우려가 있으므로, 여기서는 공물(offering)과 살아있는 제물의 희생(victim)을 포괄하는 개념인 '供犧'라는 표현을 쓰고자 한다.

23 국립문화재연구소, 『중요무형문화재 제82-나호 서해안배연신굿 및 대동굿』, 화산문화, 2002, p.132.

24 홍태한, 『한국의 무가 6: 황해도 무가』, 민속원, 2006, p.137.

25 다음 문화원형 백과사전 '사냥 굿 놀이' http://culturedic.daum.net

26 타살군웅굿이라는 용어는 제수를 마련하는데 있어 '他殺'이라는 행위가 이루어지기에 유래된 것이다.

27 국립문화재연구소, 『중요무형문화재 제90호 황해도 평산소놀음굿』, 대흥문화사, 1998, p.81.

28 위의 책, p.83.

29 위의 책, p.84.

30 위의 책, p.85.

31 위와 같음.

32 위의 책, p.93.

33 위의 책, p.94.

34 위의 책, p.95.

35 위의 책, p.96.

36 위의 책, p.121.

37 위의 책, p.124.

38 위와 같음.

39 위의 책, p.125.

40 김광언, 앞의 책, 민속원, 2007, p.354.

41 김이숙 외, 『牛耳洞 三角山都堂祭』, 도서출판 보고사, 2006, pp.221~227.

42 문무병 외, 「제4장 수렵기술」, pp.422~428.

43 문무병 외, 위의 책, 제주도 문화예술과, pp.422~428.

44 '황병산사냥놀이보존회' http://www.hbs327.co.kr

● 참고 문헌 ●

1. 원전

『고려사』

『삼국사기』

『동국이상국집』

2. 학술 저서

국립문화재연구소, 『중요무형문화재 제90호 황해도 평산소놀음굿』, 대흥문화사, 1998.

국립문화재연구소, 『중요무형문화재 제82-나호 서해안배연신굿 및 대동굿』, 화산문화, 2002.

김광언, 『韓·日·東시베리아의 사냥 -狩獵文化 比較誌-』, 민속원, 2007.

김광언, 「사냥 및 채집」, 『한국민속종합조사보고서』 제4책, 경상북도편, 문화공보부 문화재관리국, 1974.

김광언, 「사냥 및 채집」, 『한국민속종합조사보고서』 제1책, 전라남도편, 문화공보부 문화재관리국, 1969.

김광언, 「수렵 및 채집」, 『한국민속종합조사보고서』 제8책, 강원도편, 문화공보부 문화재관리국, 1977.

김광언, 「수렵 및 채집」, 『한국민속종합조사보고서』 제9책, 경기도편, 문화공보부 문화재관리국, 1978.

김광언, 「수렵 및 채집」, 『한국민속종합조사보고서』 제10책, 서울편, 문화공보부 문화재관리국, 1979.

김광언, 「수렵」, 『한국민속종합조사보고서』 제11책, 황해·평안남북도편, 문화공보부 문화재관리국, 1980.

김이숙 외, 『牛耳洞 三角山都堂祭』, 도서출판 보고사, 2006.

문무병 외, 「제4장 수렵기술」, 『제주의 민속 //』, 제주도 문화예술과, 1994,

이종철, 「수렵 및 채집」, 『한국민속종합조사보고서』 제6책, 충청남도편, 문화공보부 문화재관리국, 1975.

이종철, 「수렵 및 채집」, 『한국민속종합조사보고서』 제7책, 충청북도편, 문화공보부 문화재관리국, 1976.

한국무속학회, 『황해도굿의 이해』, 민속원, 2008.

홍태한, 『한국의 무가 6 황해도 무가』, 민속원, 2006.

찾아보기